2023 UNDERGRADUATE WORK COLLECTION OF ACADEMY OF ARTS & DESIGN, TSINGHUA UNIVERSITY

2023 清华大学 美术学院 毕业生 作品集

清华大学美术学院 编

本科生

中国建筑工业出版社

图书在版编目(CIP)数据

2023清华大学美术学院毕业生作品集. 1, 本科生 = 2023 UNDERGRADUATE WORK COLLECTION OF ACADEMY OF ARTS & DESIGN, TSINGHUA UNIVERSITY / 清华大学美术学院编. -- 北京：中国建筑工业出版社，2023.7
 ISBN 978-7-112-28909-7

Ⅰ. ①2… Ⅱ. ①清… Ⅲ. ①美术—作品综合集—中国—现代 Ⅳ. ①J121

中国国家版本馆CIP数据核字(2023)第126096号

责任编辑：吴 绫
文字编辑：孙 硕
装帧设计：王 鹏
责任校对：王 烨

2023清华大学美术学院毕业生作品集
2023 ACADEMY OF ARTS & DESIGN, TSINGHUA UNIVERSITY WORK COLLECTION OF GRADUATES
清华大学美术学院 编

*

中国建筑工业出版社出版、发行（北京海淀三里河路9号）
各地新华书店、建筑书店经销
北京星空浩瀚文化传播有限公司制版
天津图文方嘉印刷有限公司印刷

*

开本：880毫米×1230毫米 1/16 印张：26$\frac{1}{2}$ 字数：820千字
2023年8月第一版 2023年8月第一次印刷
定价：470.00元（本科生、研究生）
ISBN 978-7-112-28909-7
（41630）

版权所有 翻印必究
如有内容及印装质量问题，请联系本社读者服务中心退换
电话：（010）58337283 QQ：2885381756
（地址：北京海淀三里河路9号中国建筑工业出版社604室 邮政编码：100037）

编委会

主任：马 赛　覃 川

副主任：杨冬江

编委：（按姓氏笔画为序）

马 赛　马文甲　王之纲　文中言　方晓风　白 明　刘娟凤　师丹青　李 文
李 鹤　杨冬江　吴 琼　邱 松　宋立民　张 敢　张 雷　陈岸瑛　陈 磊
岳 嵩　赵 超　洪兴宇　覃 川　董书兵　臧迎春

主编：杨冬江

副主编：李 文　师丹青

编辑：（按姓氏笔画为序）

王 秀　王 清　车秀钰　丛 竿　朱洪辉　刘天妍　刘晓冰　刘 晗　刘 淼
许 锐　肖建兵　吴冬冬　吴孟翰　张 维　陈 阳　陈佳陶　周傲南　郑全生
郑 辉　董令时　程永凤　解 蕾　樊 琳　潘晓威

FOREWORD

序

春暮夏初，毕业季如期而至，青春的艺术设计力量汇聚于此，蓄势待发！清华大学美术学院 2023 届的毕业生们，正满怀激情，准备奔赴人生的下一个舞台。

回顾往昔，师长的启迪、同窗的互勉，润物于无声；艺术的灵感、设计的巧思，点滴间成长；国家的期盼、未来的理想，内化成动力……这一切都凝聚在 210 余名本科生、180 余名研究生的近 2000 件精彩毕业作品中，既传承了传统文化艺术的精髓，更展现了时代的风采与创新，诠释了一代新人的使命担当和国际视野。

2023 届是不平凡的一届。不平凡是因为：虽然三年的疫情给美术学院的教学带来了种种挑战，但师生们信念坚定，迎难而上，在逆境中激发出无尽的创意与智慧，取得了丰硕的成果；不平凡更是因为：在庆祝中华人民共和国成立 70 周年、党的百年华诞、北京冬奥会等重大历史节点上，清华美院师生用青春和艺术增光添彩！

2023 年也是不平凡的一年。AI 人工智能划时代的进步，正在深刻地影响着艺术设计领域。我相信，经历过"艺科融合"教学理念培养的同学们，一定能够胜任未来新技术语境中的各种未知挑战。在探寻艺术真谛和为社会谋求福祉的道路上，你们在清华美院所获得的艺术水准、设计能力、人文素养和奉献精神，定会源源不断地激发出创新的磅礴力量！

清华大学美术学院院长

2023 年 5 月

PREFACE

前言

草木繁茂，万物盛极之时，清华大学美术学院毕业季如约而至。一件件毕业作品，如同在学院的时间长河中掷入的一枚枚石子，印记着每位同学的收获与抱负，激荡着艺术与设计的波澜。2023年，我们也正在见证着人类历史长河中，人工智能技术激荡起的新的浪潮。在浩浩汤汤的时代洪流中，我们有充分理由相信，同学们将在未来一生的追求中，勇立时代潮头！

今年的毕业作品集共收录了来自清华大学美术学院11个教学单位210余名本科毕业生和180余名硕士毕业生的精彩作品，形成了一个"共振场域"。青春力量在艺术与科技、理论与实践、传统与创新之间碰撞，奏响美妙的和弦。各具特色的艺术设计作品之间相互共鸣，既保持特性又在交融中寻找共同的语言。这种"共振"既是美术学院内各个学科和专业之间的深入对话，也是我们与科技、与社会、与世界的对话。清华美院致力于培养拥有国际化视野、富有创新精神和独特技艺的艺术人才。未来，他们既是这种对话的发起者，更是引领跨界共振的先锋。

在清华大学综合性研究型大学的大格局中，美术学院一方面秉持自身德厚艺精的艺术传统，另一方面又汲取理工、人文等学科的养分和资源，由此形成了独树一帜的"艺科融合"学院气派。我们在坚持艺术本质的同时，也不断地挑战传统的边界，创新教学方式。这样的跨界融合和共振，正是我们对教学科研和人才培养的一次盛大检阅，也是对办学理念和学术创新的一次全面考量。

观嫩蕊萌发，待林木之华。毕业作品展在为一段学习生涯画上句号的同时，也预示着一段新的人生旅程的开始。对于毕业生们来说，他们即将面临的是真实世界的挑战。在这个充满无限可能的世界里，他们会如何发挥他们的艺术才华，如何在社会实践中创造价值，如何在全球化的舞台上展现自我，让我们拭目以待！

清华大学美术学院副院长

2023年5月

CONTENTS

目录

	序　马赛	FOREWORD　Ma Sai
	前言　杨冬江	PREFACE　Yang Dongjiang
1	染织服装艺术设计系	DEPARTMENT OF TEXTILE AND FASHION DESIGN
35	陶瓷艺术设计系	DEPARTMENT OF CERAMIC DESIGN
47	视觉传达设计系	DEPARTMENT OF VISUAL COMMUNICATION
81	环境艺术设计系	DEPARTMENT OF ENVIRONMENTAL ART DESIGN
109	工业设计系	DEPARTMENT OF INDUSTRIAL DESIGN
133	工艺美术系	DEPARTMENT OF ART AND CRAFTS
149	信息艺术设计系	DEPARTMENT OF INFORMATION ART & DESIGN
181	绘画系	DEPARTMENT OF PAINTING

DEPARTMENT OF TEXTILE AND FASHION DESIGN

染织服装艺术设计系

主任寄语

疫情随行左右，世界局势急剧变化。处在历史节点中的 2023 届的同学们，对不可预见有着更深刻的认识。

年轻而勇敢的你们，关注人类命运，关心祖国发展，关切产业转型，实验着新材料、新技术与新方案；实现着中国过去、当下与未来的链接。

蛰伏昭苏之日，即是你们毕业创作的绽放之时！

愿你们以梦为马，无畏远方，一往无前！

| 染织服装艺术设计系 | DEPARTMENT OF TEXTILE AND FASHION DESIGN | 曹艺轩 | 傩·五色/白·皎皎/黑·丹心/红·勇绝/蓝·沉璧/绿·无双 | 指导教师 – 张宝华 |

"戴上面具是神，摘下面具是人。"尽管今人已不再如古人一般在傩戏中通过伪装成神灵辟邪祛灾，但这种最原始的生命意识却通过傩面具留存了下来。五种颜色的面具代表着不同的性格，夸张的造型传承着从远古走来的信仰。

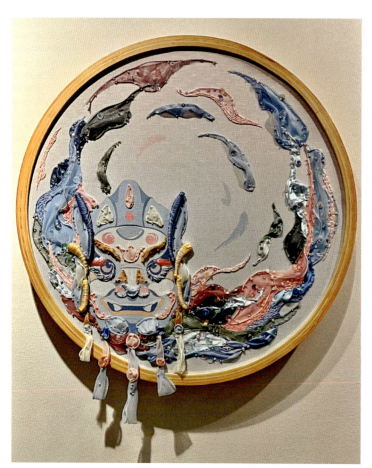
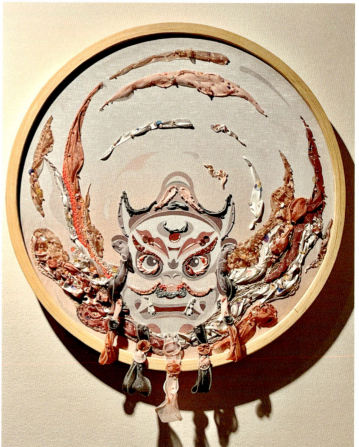
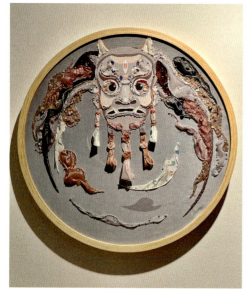
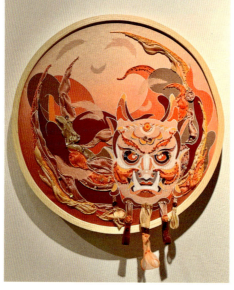
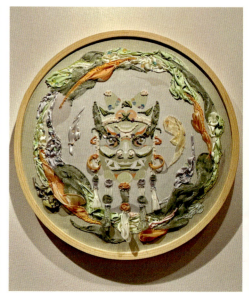

染织服装艺术设计系　DEPARTMENT OF TEXTILE AND FASHION DESIGN　　马梦璐　自然四季　　指导教师 – 张红娟

该系列设计是以自然四季为灵感的刺绣箱包设计，运用变形、分解、拼接等手法对自然中的元素进行抽象化的重构，结合珠绣、草木染等工艺，通过彩虹色渐变，对自然哲学与美学进行诠释。

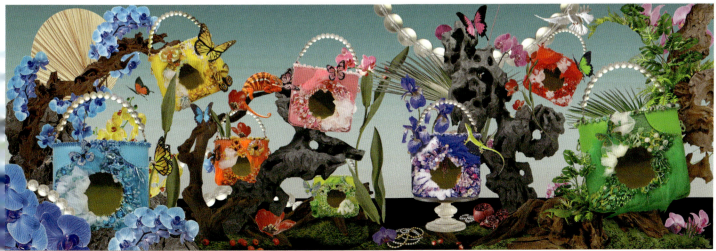

| 染织服装艺术设计系 | DEPARTMENT OF TEXTILE AND FASHION DESIGN | 钱禹瑾 | 绿色缝补计划 | 指导教师 – 张红娟 |

作品将亚克力材料切成异形，将珠绣工艺所表现的植物元素分布其中，探索现代材料与传统工艺链接的各种可能性。绿色与紫色的对冲呈现出神秘感与未来感。同时绿色也代表了植物的生机与活力。用绿色绣线穿连起整个作品，呼应"缝补"的作品主题。

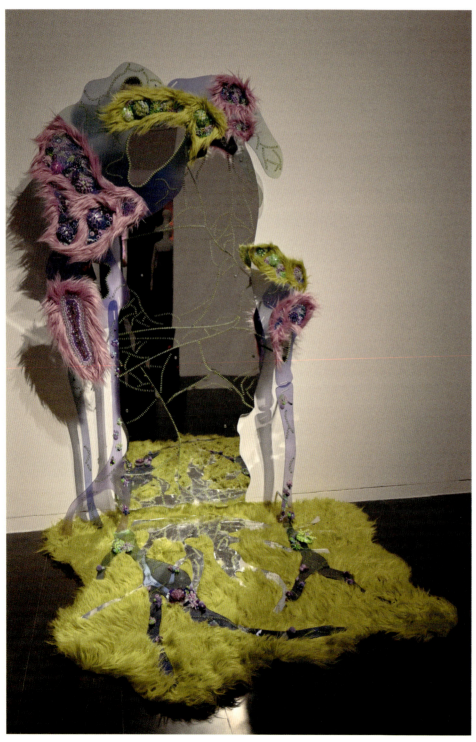

染织服装艺术设计系 DEPARTMENT OF TEXTILE AND FASHION DESIGN

王鸿蓓　绝境无序

指导教师－杨建军

作品展现的"无序"，来源于花鸟市场，那里的一切看似杂乱排列，却蕴含着极致细节与色彩美。同时故障艺术以其强烈刺激的视觉效果启发了作品对反常规"绝境"形态美表达的艺术探索，无序与有序并存，故障与美感共生。

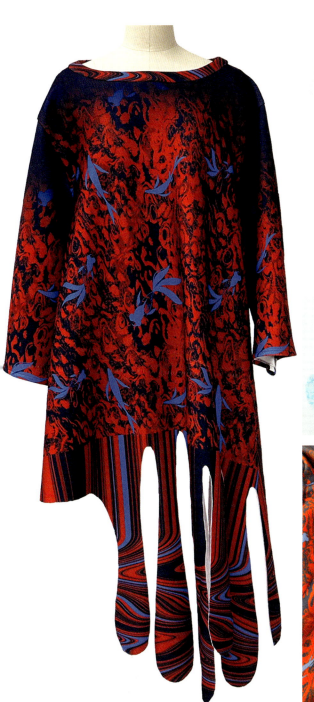
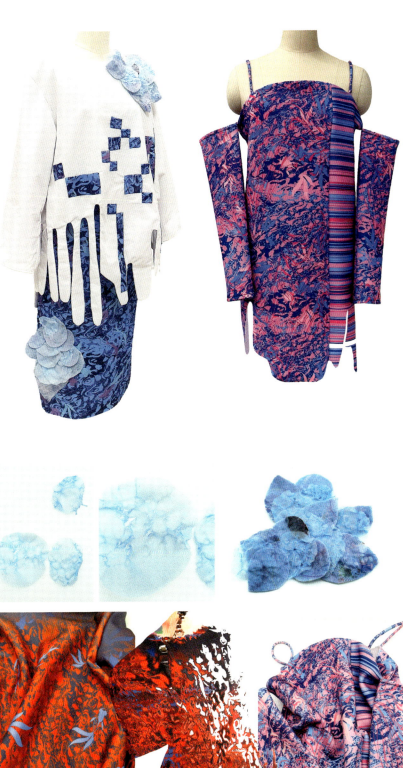

染织服装艺术设计系 DEPARTMENT OF TEXTILE AND FASHION DESIGN

许婉婷　寒·暑

指导教师 – 杨建军

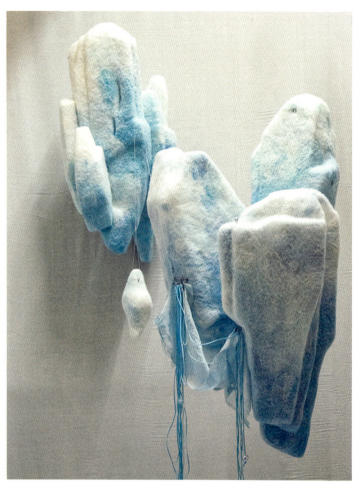
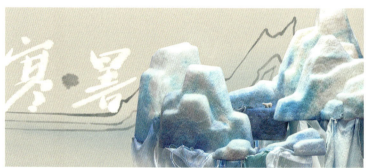

作品以冰川融化为主题，以羊毛毡为主要材料，同时辅以真丝面料和纱线等。通过对材料的综合运用与巧妙组合，充分表现冰川融化瞬间的形态特征，展现其独特的肌理效果。作品题目《寒·暑》，即通过冰川寒冷与酷夏炎热的极端对比，融入全球不断升温导致冰川加速融化、威胁人类生存的危机意识，表达出生态与环境保护的重要性。

染织服装艺术设计系 DEPARTMENT OF TEXTILE AND FASHION DESIGN

张景雯　缠枝韵

指导教师 – 贾京生

该系列作品灵感来源于缠枝纹。作者提取了缠枝纹的单元构图骨架，将它们或涡旋循环或向四周绵延为完整肩饰，展现着缠枝纹的生生不息之意。通过湿毡、珠绣、激光切割等材料与工艺的实践，探索着缠枝纹在服装配饰中的新发展。

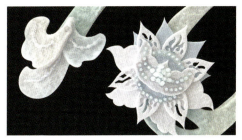
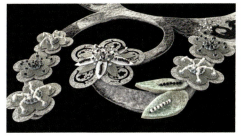
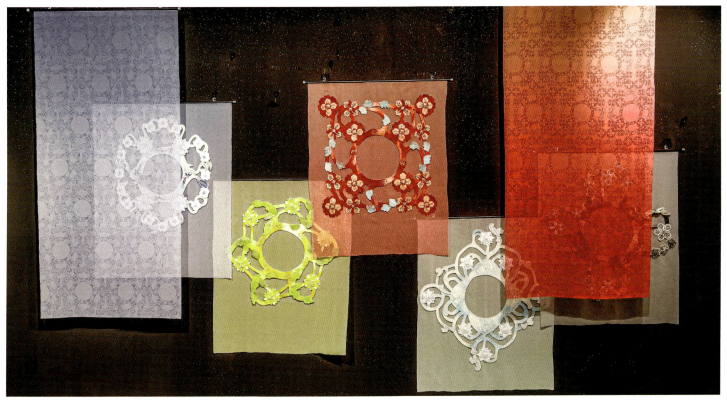

染织服装艺术设计系　DEPARTMENT OF TEXTILE AND FASHION DESIGN

张靖琪　新生

指导教师 – 张宝华

该作品讲述了主人公通过不断寻访探求，历经艰险，消除了困扰族人的族病，带领族人走向新生的故事。

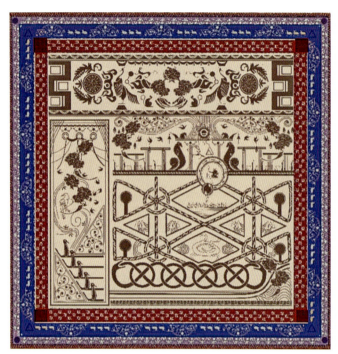

染织服装艺术设计系 | DEPARTMENT OF TEXTILE AND FASHION DESIGN

张雨灵 冬食织影

指导教师 — 贾京生

在城市化生活大范围普及的今天，节气对人们生活的指导意义已经不再明显。作品以冬至节气代表性食物元素作为创作灵感，将图案设计与工艺质感相结合，用纤维艺术的形式展现作者心中冬至节气的魅力所在。

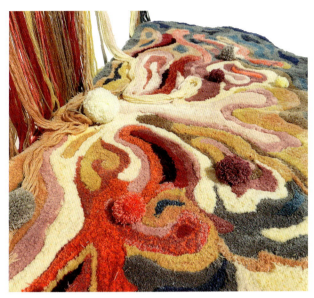
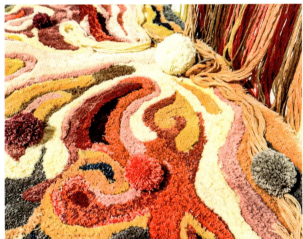
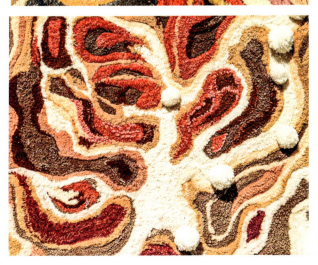
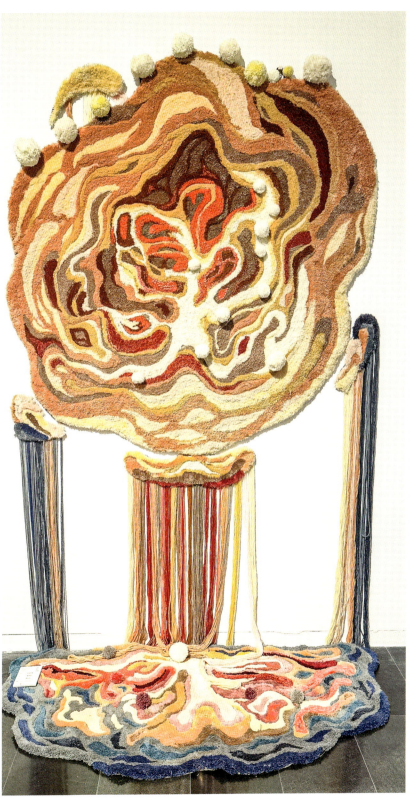

染织服装艺术设计系　DEPARTMENT OF TEXTILE AND FASHION DESIGN

赵家辉　钢铁森林

指导教师 - 刘亚

设计灵感源于后工业时代的工业建筑及在城市上空翻滚的浓烟。一座座钢铁高楼建起，一棵棵树木倾倒。钢铁森林正代替着这世界原本的面貌。

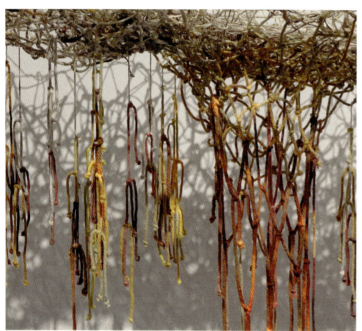
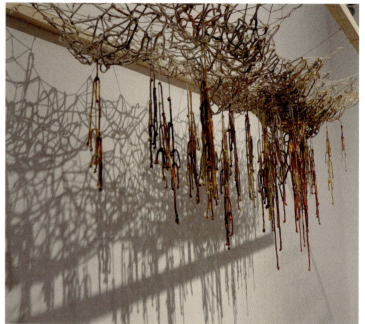
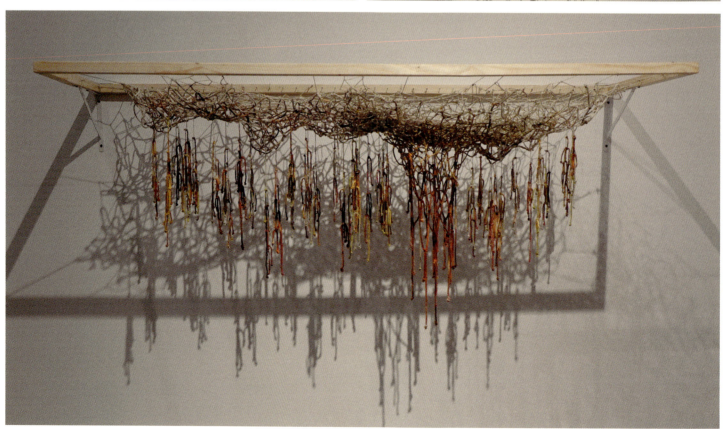

| 染织服装艺术设计系 | DEPARTMENT OF TEXTILE AND FASHION DESIGN | 郑赫龄 溯 | 指导教师 – 张红娟 |

生命起源于何处？我们或许从海中来，又像潮汐涨落浮沉。作品以人体的细胞、血管为主要元素，结合山脉、河流等自然景观进行抽象表达，既有人体微观组织的特点又有自然中的肌理形态。作品综合运用栽绒与钩针工艺进行制作，充分运用两种工艺的特点，表现物与影的微妙变化。

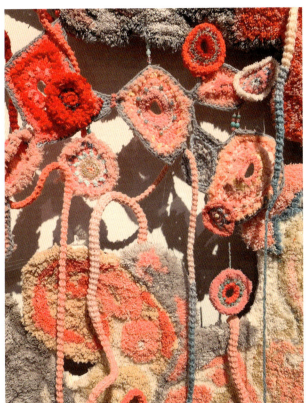
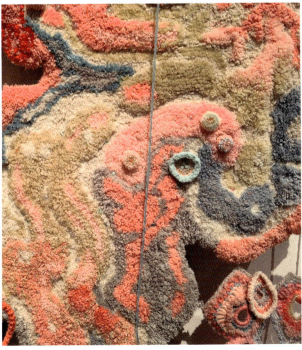
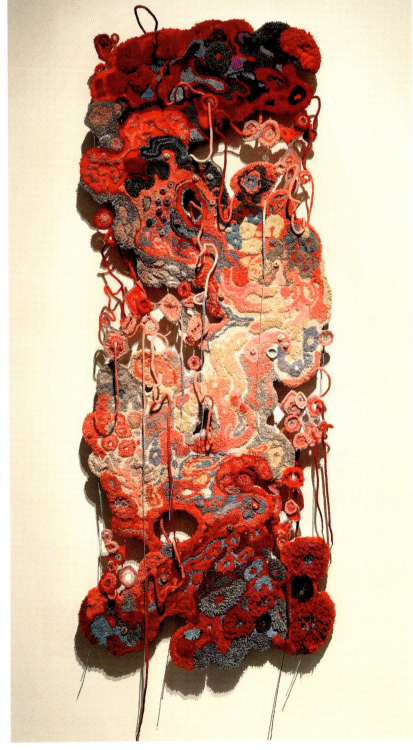

朱艺彤　向那儿走

指导教师－张宝华

有人说你得自我，有人说你得听劝，有人说要敞开心扉，有人说要缄默寡言，有人说燃烧青春，有人说留得青山在……追寻外界的评价，是确定的，也是多变的；是现实的，也是虚无的；是立竿见影的，也是没有终点的越寻觅，越迷失。

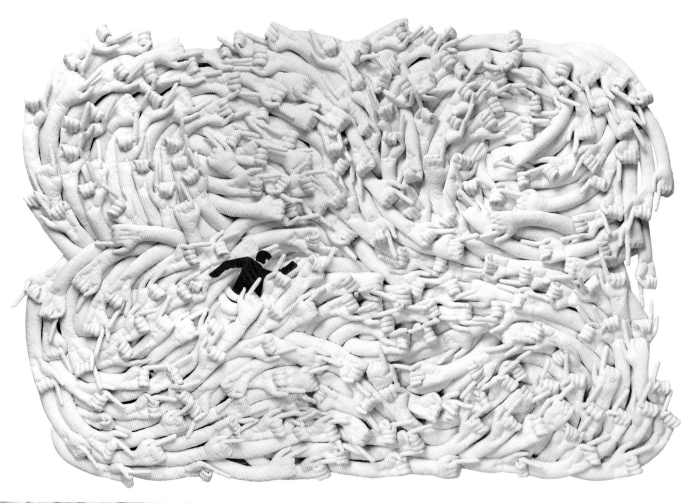

染织服装艺术设计系　DEPARTMENT OF TEXTILE AND FASHION DESIGN

陈煊　花草派对　指导教师－肖榕

"花"色遥看近却无。作品主要对中国传统图案缠枝纹进行了创新设计,亦真亦假的电子花卉代表网络营造出的信息茧房对环境问题的边缘化和娱乐化。

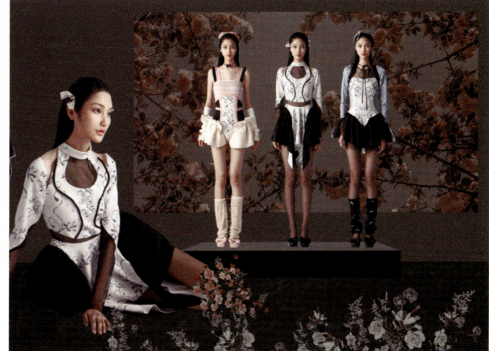
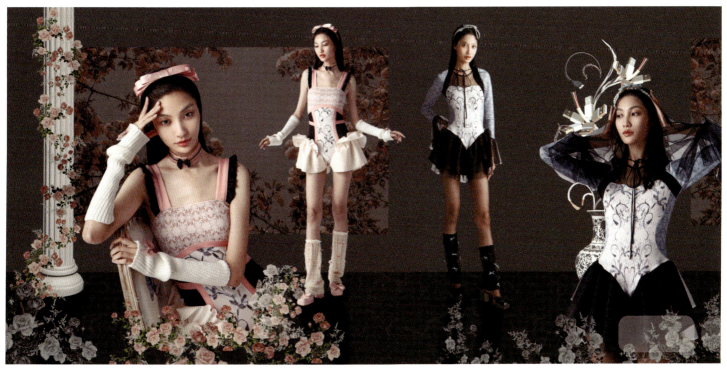

| 染织服装艺术设计系 | DEPARTMENT OF TEXTILE AND FASHION DESIGN | 邓诗韵 | 幻想朋友 | 指导教师 – 李莉婷 |

灵感源于"幻想朋友"这一心理现象。幻想朋友与人类之间是一种新型的亲密关系,有一定的治愈性。面料印花是设计者的原创叙事性插画,结合少女风格廓形及发光配饰,试图营造一种梦幻浪漫的氛围,来表达孤独者的精神寄托。

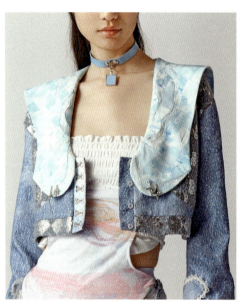
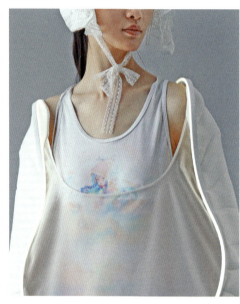
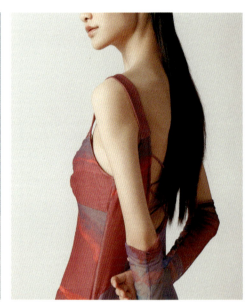
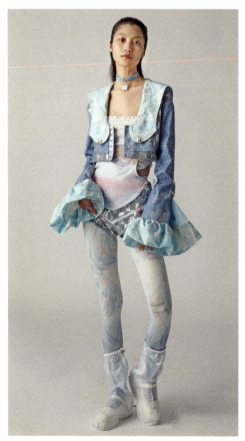
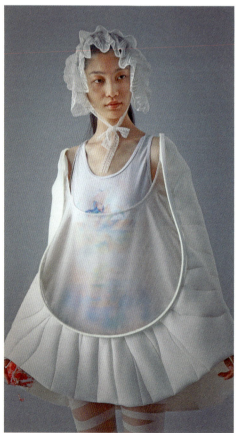
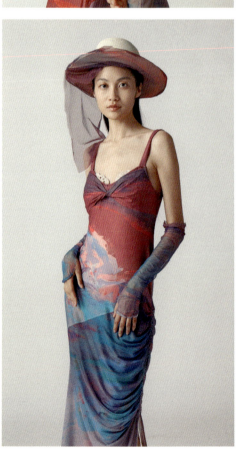

染织服装艺术设计系 DEPARTMENT OF TEXTILE AND FASHION DESIGN

解谨翼 科技化石 – 循环 指导教师 – 吴波

自然界的许多生物都通过转换性状而存在，这启发作者产生通过转换现有人造物性状而使它作为资源重新进入循环的想法。作者关注探索生活中被忽视的废旧塑料制品，希望通过设计使这些废弃的物质能重新进入循环，获得再生。

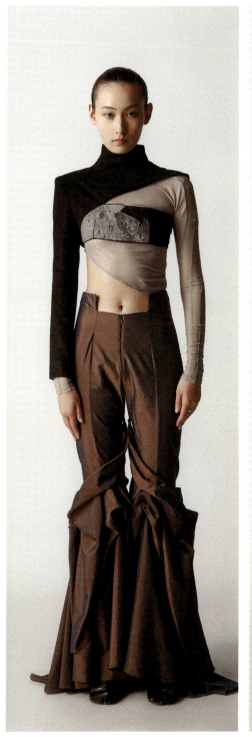
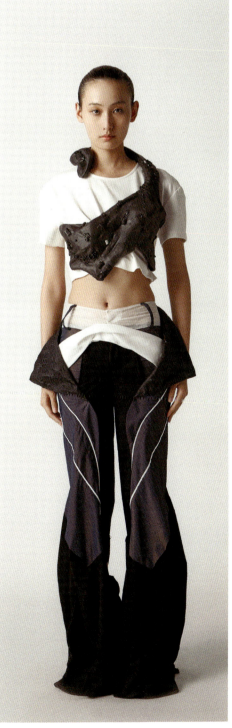
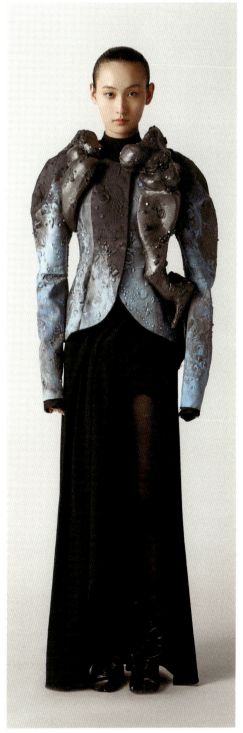

| 染织服装艺术设计系 | DEPARTMENT OF TEXTILE AND FASHION DESIGN | 金艺林 | 珊瑚礁白化现象 | 指导教师 – 李薇 |

设计灵感源于海洋酸化引发的珊瑚礁白化现象。白化现象表现为因海洋污染导致珊瑚礁变白而死亡的现象。作品将其制作成一个系列，即珊瑚礁自原色至逐渐变白。设计作品是关于海洋污染的内容利用环保面料展现可再生时尚。

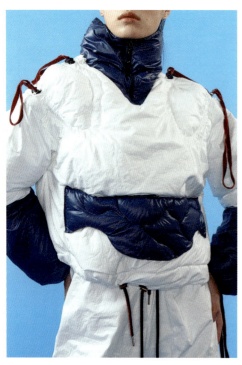
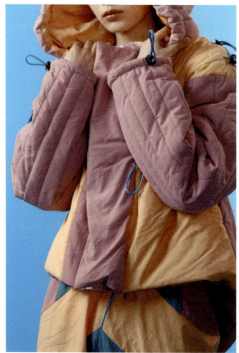
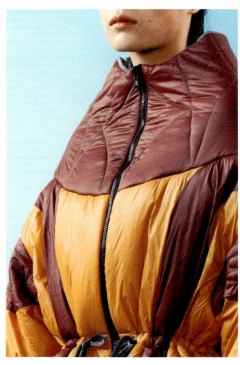
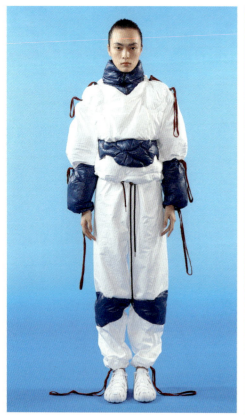
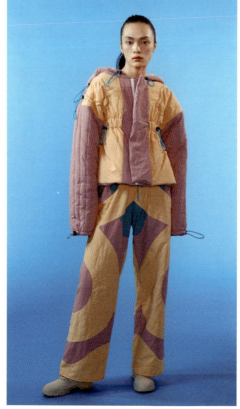
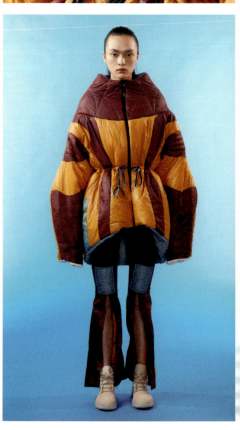

染织服装艺术设计系 DEPARTMENT OF TEXTILE AND FASHION DESIGN

李兰心　雪域之彩

指导教师 – 朱小珊

设计以邦典色彩元素、色彩构成为灵感，以及藏袍的穿脱形式、结构形式给予别样的启迪。对邦典的元素进行解构与重组，结合针织、拼接等工艺进行分割剪裁，转换应用于服装设计中。

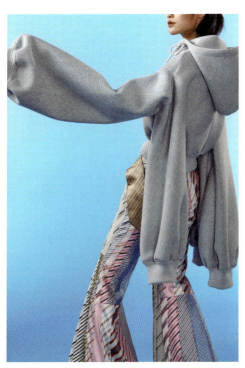
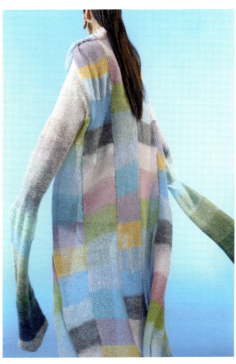
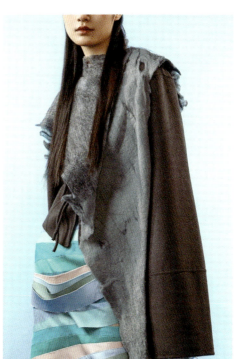
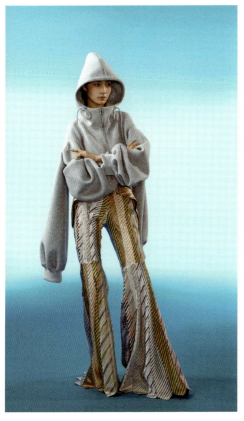
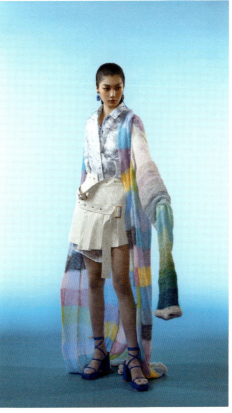
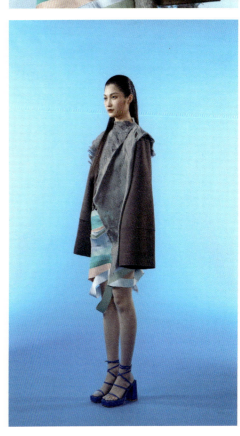

染织服装艺术设计系 DEPARTMENT OF TEXTILE AND FASHION DESIGN

罗予清　莲

指导教师 - 贾玺增

该系列以中式莲花纹样为设计灵感，提取了莲花本身层层交叠的特性，以此作为服装的主要结构特点。采用了莲花的红绿配色，并且对莲花纹样进行了再绘制。面料采用的是现代常见的纯棉和涤纶材质。

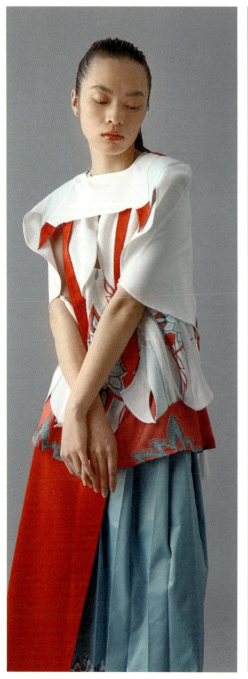
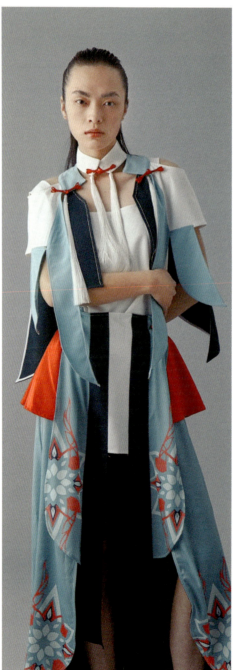
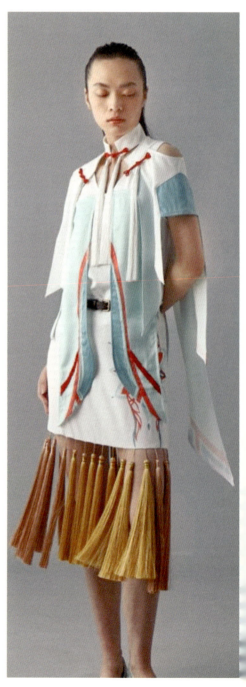

染织服装艺术设计系 DEPARTMENT OF TEXTILE AND FASHION DESIGN

梅伊霖　人的数据化　　指导教师 – 李薇

纵使数据化的方式越来越多，任何事物在其过程中一定会有损耗、其所得到的结果一定会相较事物本身有所差异。作品以人的数据化为灵感，将数据化前后的差异图形作为平面制版素材为造型设计切入点，来提倡适度数据化。

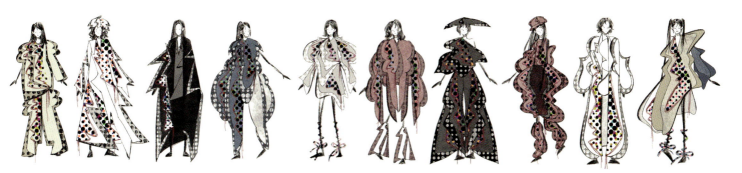

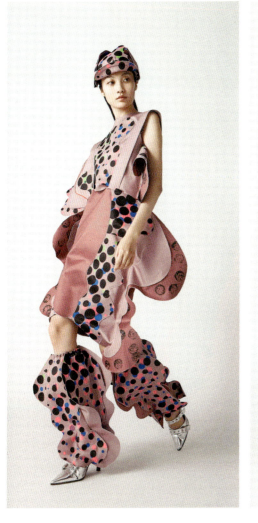
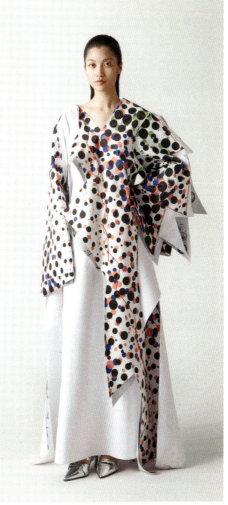
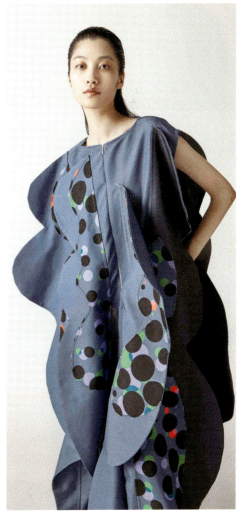

染织服装艺术设计系 DEPARTMENT OF TEXTILE AND FASHION DESIGN

莫璨　我与我

指导教师 – 肖文陵

作品灵感来自于马六甲地区的峇峇娘惹文化，设计将娘惹服饰图案进行二次创新，并融入网球服装的元素，设计出一系列具有娘惹服饰风格的运动休闲服装，从而让更多人了解娘惹服饰文化。

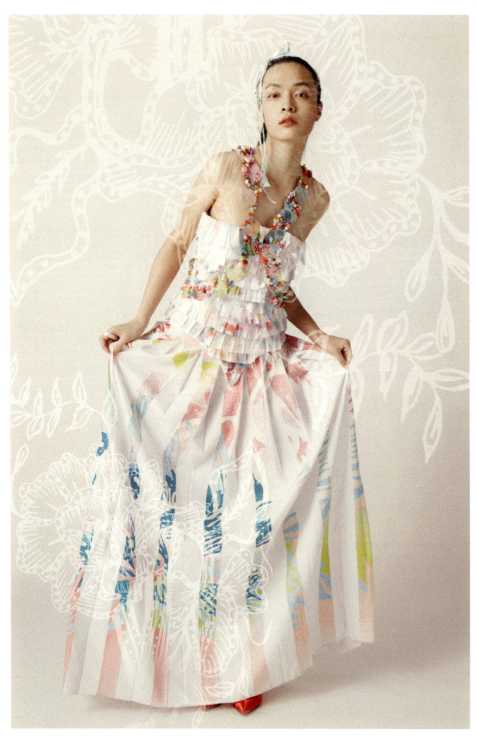
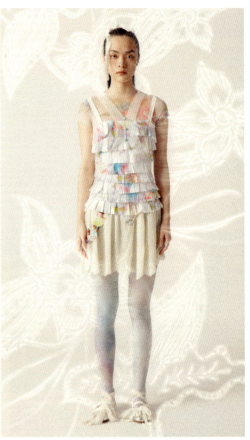
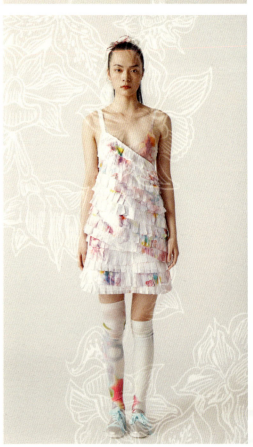

彭雪峰　酣睡的果实　　指导教师 – 臧迎春

我们变身大自然环境中酣睡的果实，醒来后观看着动物和植物富有旺盛生命力的表演。通过印花设计、面料再造等手法，将自然当中的植物动物形态抽象为服装印花，并在服装材料上留下具有自然野生感的痕迹。

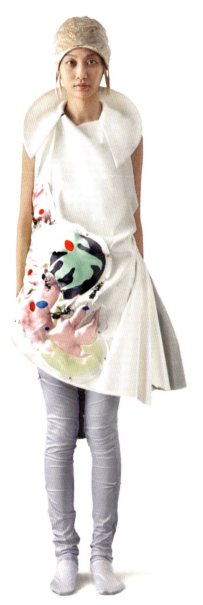
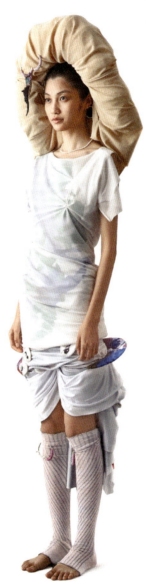
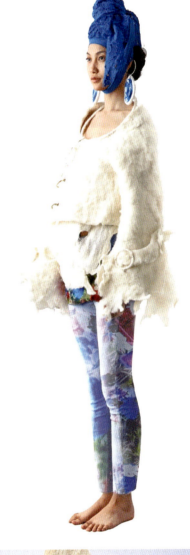
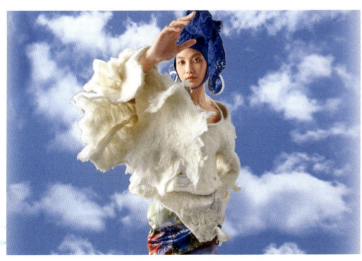
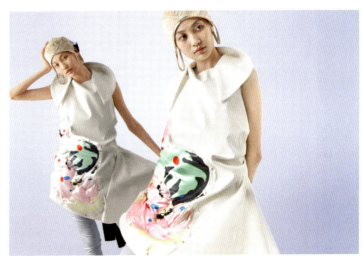

屈章　窗

指导教师 - 王悦

作品以儿时生活过的房间为灵感，以房间内的生活物品为创作载体，运用窗的形态与窗帘的质感，结合建筑空间与服装空间进行解构重组，并通过使用半透明蕾丝、复古手帕等面料重构对儿时房间的视觉与触觉记忆。

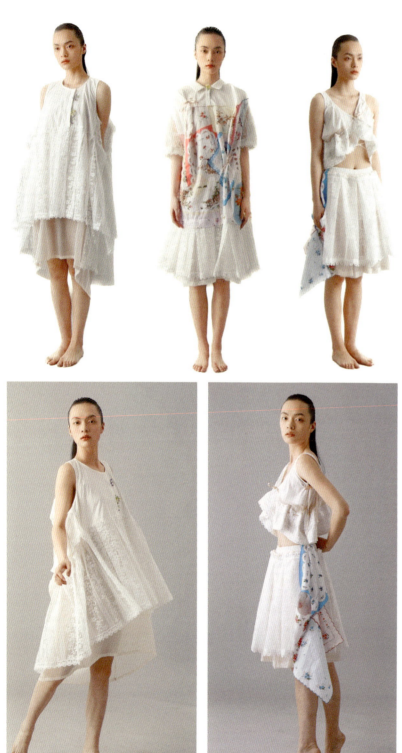
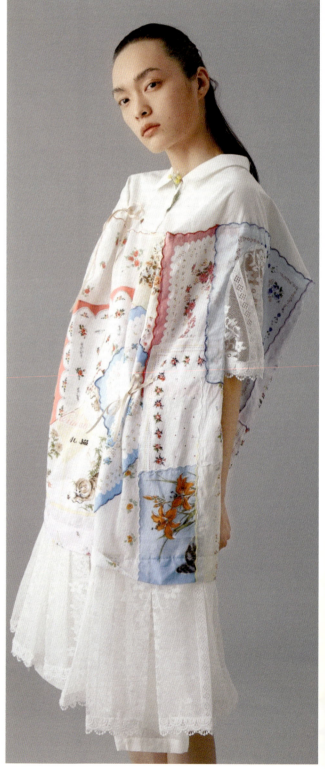

施莉丽　纳福

指导教师 – 肖文陵

灵感来源于福建民俗文化，以其威武庄严的人物形象扶正祛邪，从而为人们祈求平安健康。通过对民俗文化中出现的吉祥图案创新应用，设计出主题为"纳福"的一系列服装作品。

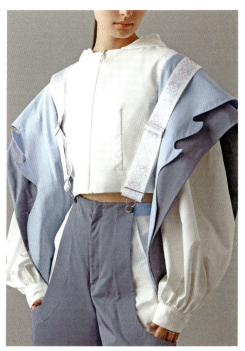
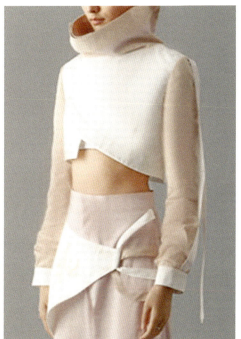
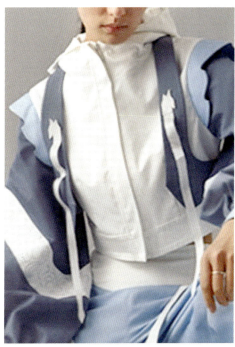
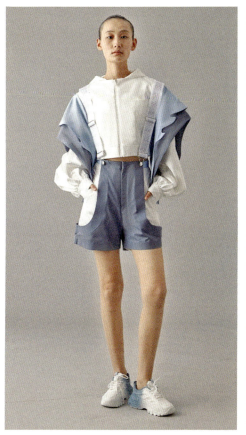
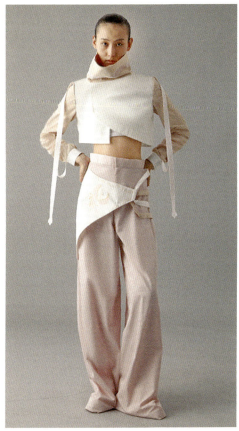
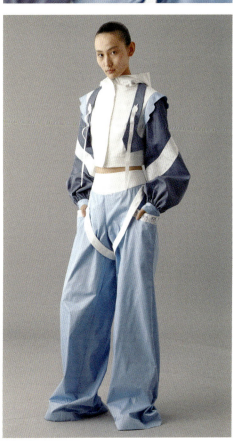

司经华　游世

指导教师 – 贾玺增

该系列设计的定位是既可以满足城市休闲生活又可以满足户外运动需求的运动休闲服饰。服装造型通过植物、冰箱、动物、昆虫等元素来表现"自然"的意境。服装整体通过运用自然元素来体现"人与自然合一"的理念。

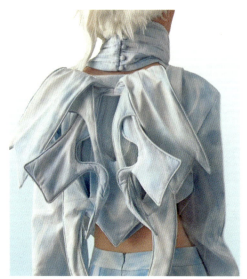
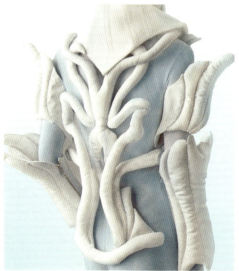
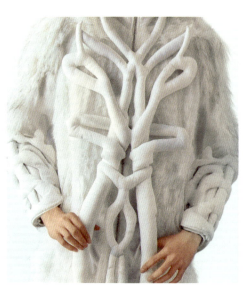
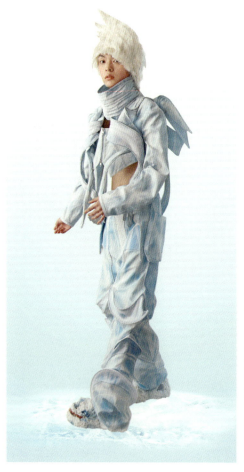
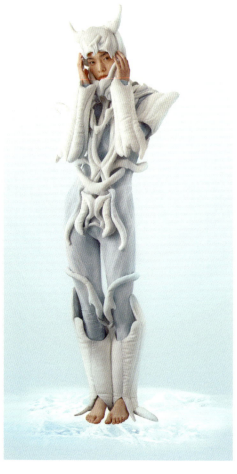
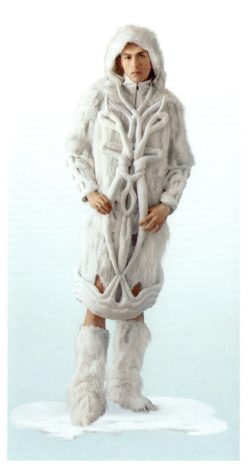

孙贺　　御云　　　　　　　　指导教师 – 李迎军

以莫高窟第249窟窟顶壁画为灵感，其"应龙象舆、赤螭青虬"之态与周身云气形成具有律动感的"满壁风动"效果，跨越千年而不减其韵。设计通过数字化的处理突出人物御云之动势，探索莫高窟壁画在当代更丰富的内涵。

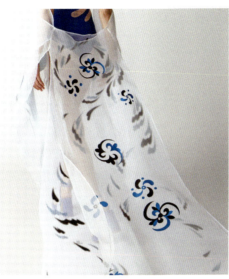
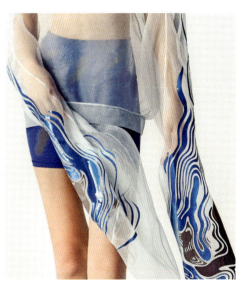
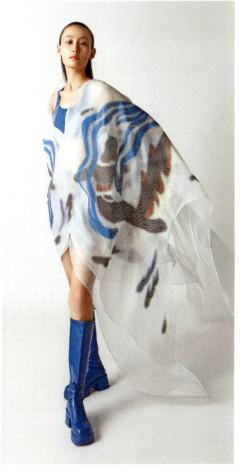
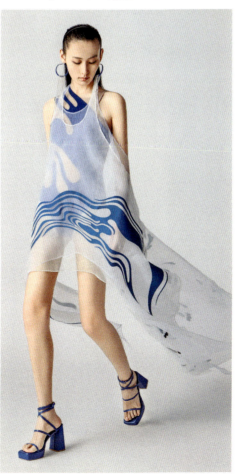
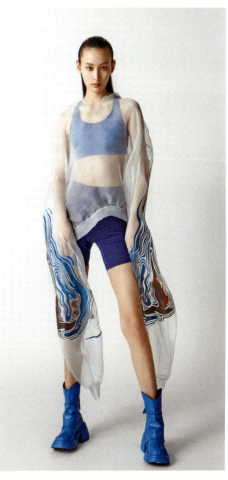

| 染织服装艺术设计系 DEPARTMENT OF TEXTILE AND FASHION DESIGN | 王凯伦 | 光照进来的地方 | 指导教师 – 肖榕 |

作品灵感来源于歌词"万物皆有裂痕,但那是光照进来的地方。"
作品采用芭蕾风格体现女性的唯美气质和力量,并采用漏光效果
印花呼应拥抱不完美的主题。

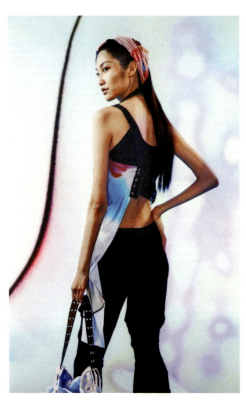
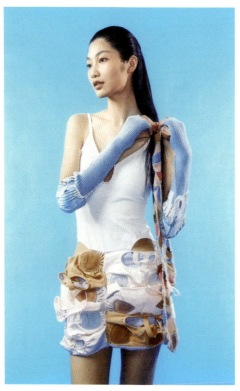
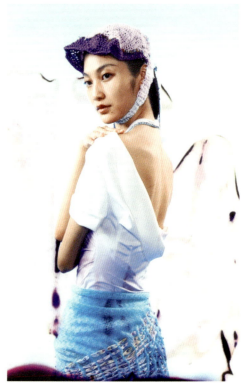
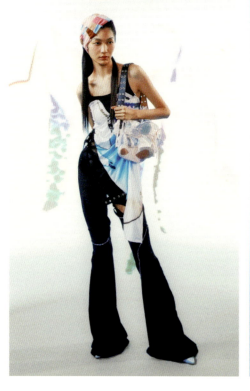
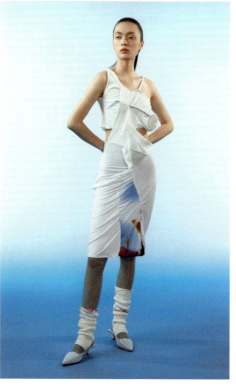
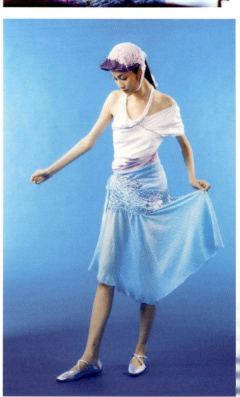

王羽宸　衡

指导教师 – 朱小珊

作品以易学图像为设计灵感，结合其美学价值及动态平衡观，将其几何构成美学运用在服装制版中，以服装结构和版型为设计切入点，通过分割和廓型体现易学图像的比例美和力量感，追求整体、简约而具有松弛感的设计效果。

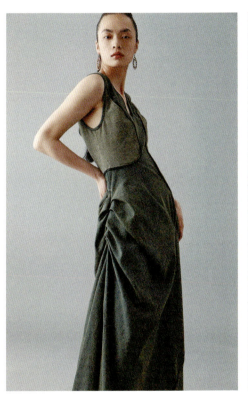
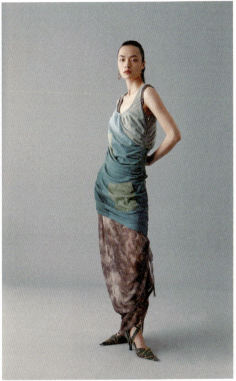
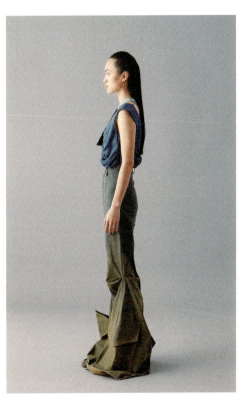
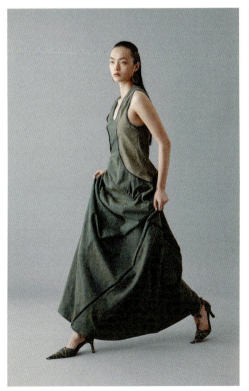
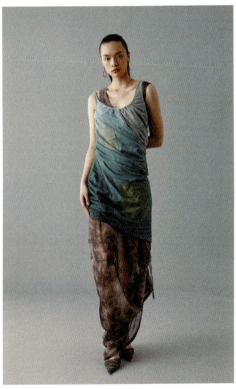
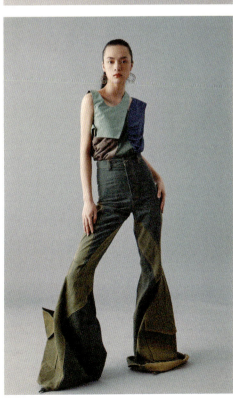

DEPARTMENT OF TEXTILE AND FASHION DESIGN

王梓竹 经络

指导教师 – 吴波

设计灵感来自于中医疗法艾灸。作品运用中国传统连袖结构剪裁，将经络通畅的人体感受结合艾灸烟雾缭绕的视觉氛围，融入具有东方韵味的男装设计，借以诠释中国传统文化内涵。面料主要为天然棉和真丝。

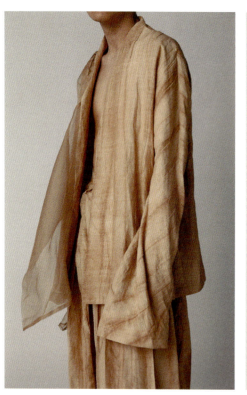
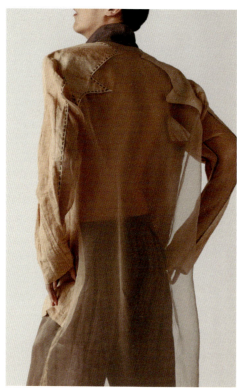
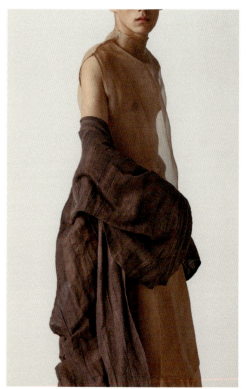
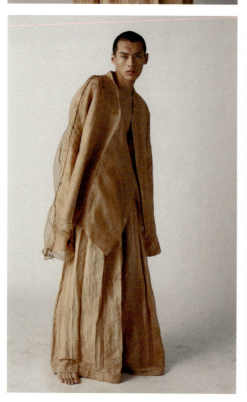
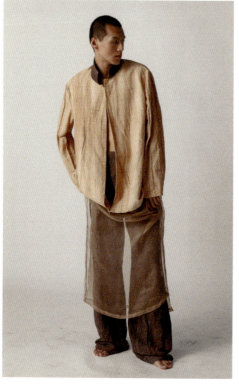
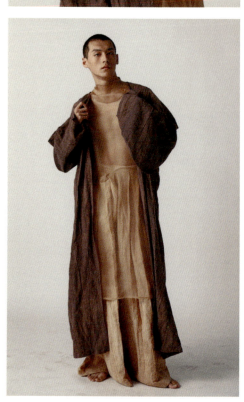

染织服装艺术设计系 DEPARTMENT OF TEXTILE AND FASHION DESIGN

吴娅林　社交距离

指导教师 – 臧迎春

作品以"社交距离"为灵感，通过对服装造型空间感的研究，利用充气的设计手法，来表达人与社会、人与人之间所需要的距离感，为人们在透明的社交场合中构建一个缓解社交压力的空间，实现与内心焦虑情绪的和解。

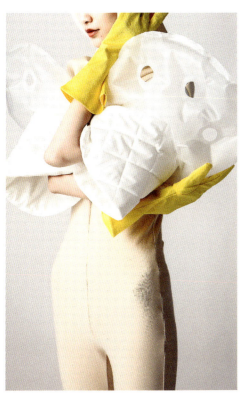
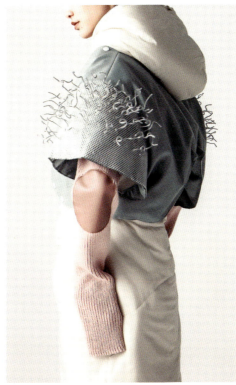
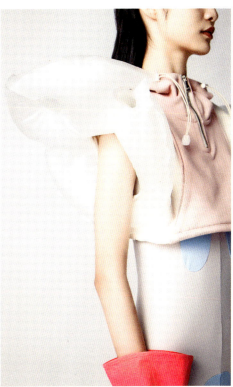
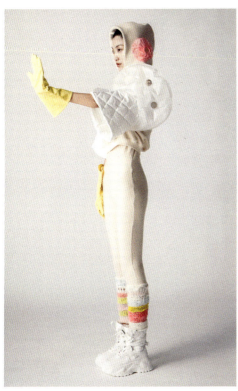
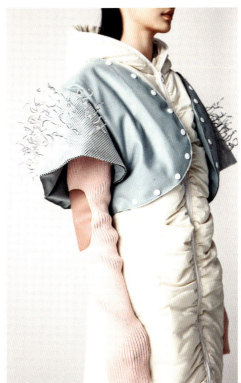
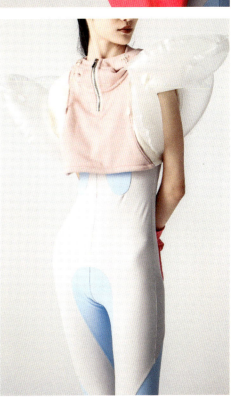

染织服装艺术设计系 DEPARTMENT OF TEXTILE AND FASHION DESIGN

吴赟　痕迹

指导教师－王悦

灵感来源于土地被过度开发后所留下的痕迹。作品使用泥染工艺复合生物面料，将土壤被破坏的状态呈现在服装肌理上。随着人体的运动，面料会产生白色的龟裂纹变化，从而呈现出斑驳的大地风貌。

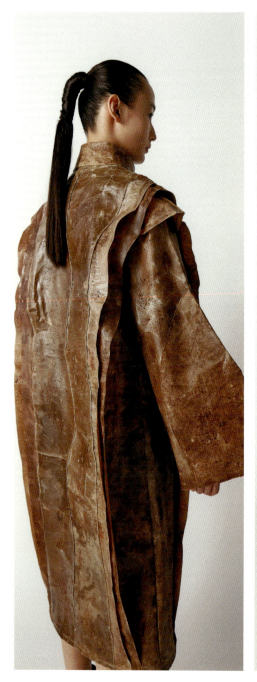
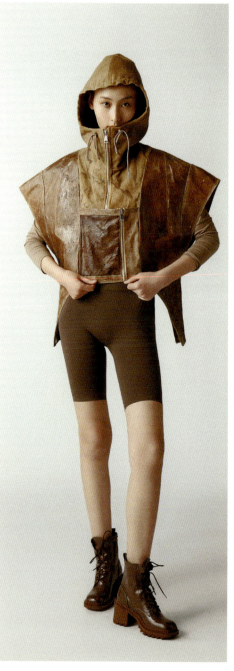
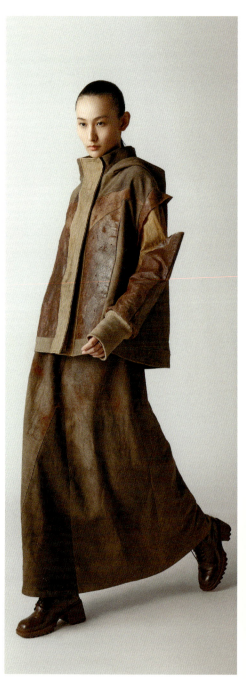

染织服装艺术设计系 DEPARTMENT OF TEXTILE AND FASHION DESIGN

闫籽岐　梦蝶　　指导教师 – 李迎军

该系列以蝴蝶和中国传统双钱结为设计灵感。图案上归纳了蝴蝶翅膀的纹理，质感上模仿了蝴蝶自身的轻盈感，并以变形双钱结为主要设计元素进行设计。以蓝紫色系为梦境的主要色系，以纱、PVC、TPU 半透明材料为主，虚实交融。

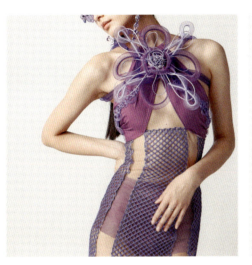
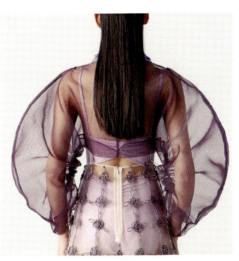
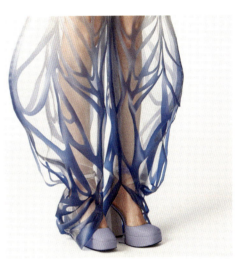
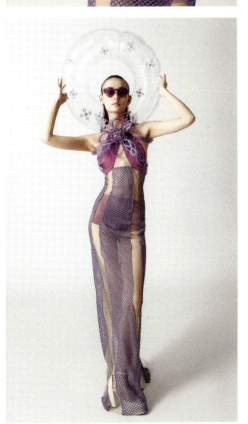
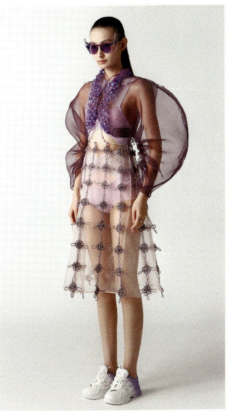
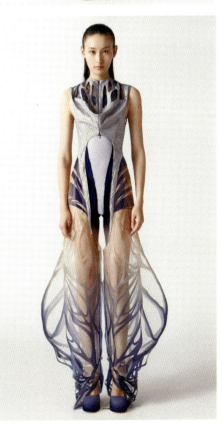

| 染织服装艺术设计系 | DEPARTMENT OF TEXTILE AND FASHION DESIGN | 杨姝 | 共生 | 指导教师－王悦 |

作品以赛博格形象为设计灵感，运用原色的植鞣革并结合皮塑手法，创作类似皮肤质感的机械结构，应用赛博格形象中的机械元素，探索人类和机械融合共生的服装形态。

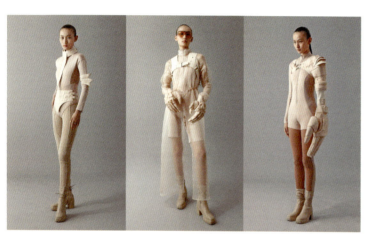
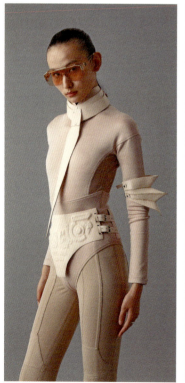
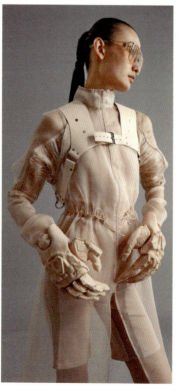
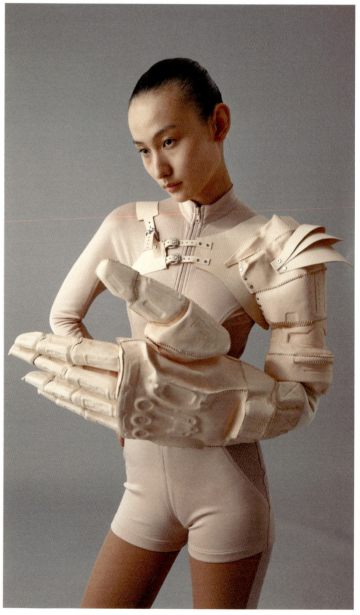

染织服装艺术设计系 DEPARTMENT OF TEXTILE AND FASHION DESIGN

张格睿　从山起

指导教师 – 李莉婷

贵州少数民族妇女对待头发的方式充满了对生命、文化和群体的情感链接。"从山起"系列服装设计以贵州少数民族发型作为设计灵感，从盘发过程的动态、缠裹而成的空间美感以及头发作为纤维材料等方面进行设计创新。

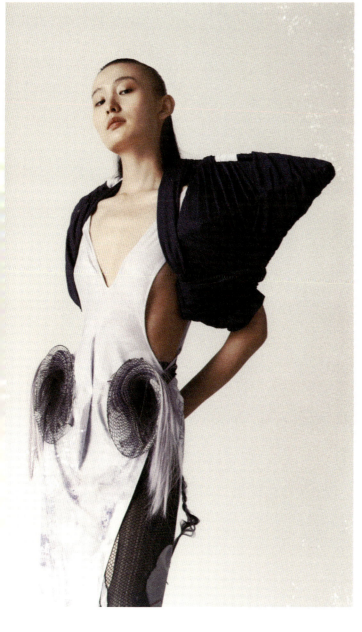

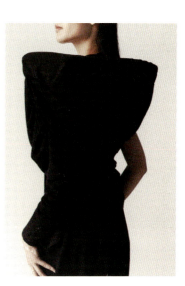
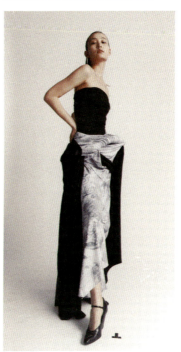
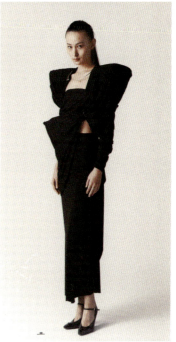

白钰丽　　程粤　　董笑岩　　葛致承

琚琬婷　　李卓桐　　刘倩妤

孙骏尧　　朱禹晖

DEPARTMENT OF CERAMIC DESIGN

陶瓷艺术设计系

主任寄语

陶瓷是由人类发明的在物质形态上最接近"永恒"的材质，同时又极为易碎，似极了人的精神追求与物质体验。

你们在疫情中度过了三年，但你们借助陶瓷艺术获得了极为不同的劳作与心智的全面协调与提升。你们的毕业创作新奇而真诚，体现了你们对时代的敏感和对陶瓷材料与工艺表现的不同寻常的创造力。感谢你们用优秀而新颖的作品使古老的陶瓷艺术葆有青春。

陶瓷艺术设计系 DEPARTMENT OF CERAMIC DESIGN

白钰丽 　一切如常醒来　　指导教师 – 白明

每日醒来，身体在静止中变得无言、沉沦、滞重，而时间却在永无停歇地流逝着，喜悦与悲伤交织混杂，一切都显得过分迟缓。

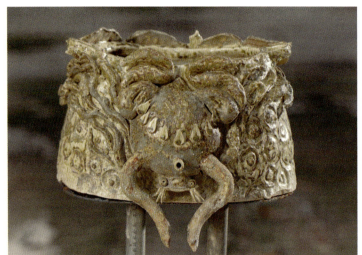
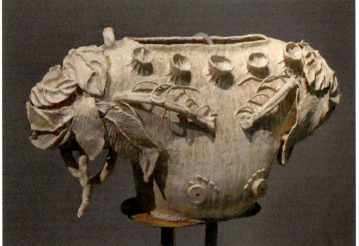
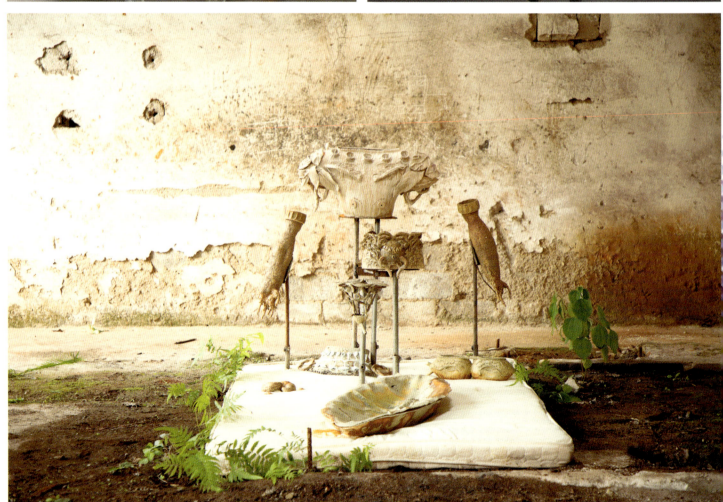

| 陶瓷艺术设计系 DEPARTMENT OF CERAMIC DESIGN | 程粤 | 瓷片新说·如是生活 | 指导教师 – 白明 | 37 |

生活里伴随着角色和身份的转变，人的成长则是在这样的转变中逐步完成的。创作者从个人经历出发，借助透光性瓷质材料的新型表达方式，向观者展示了助力创作者完成蜕变与成长的平凡生活碎片。

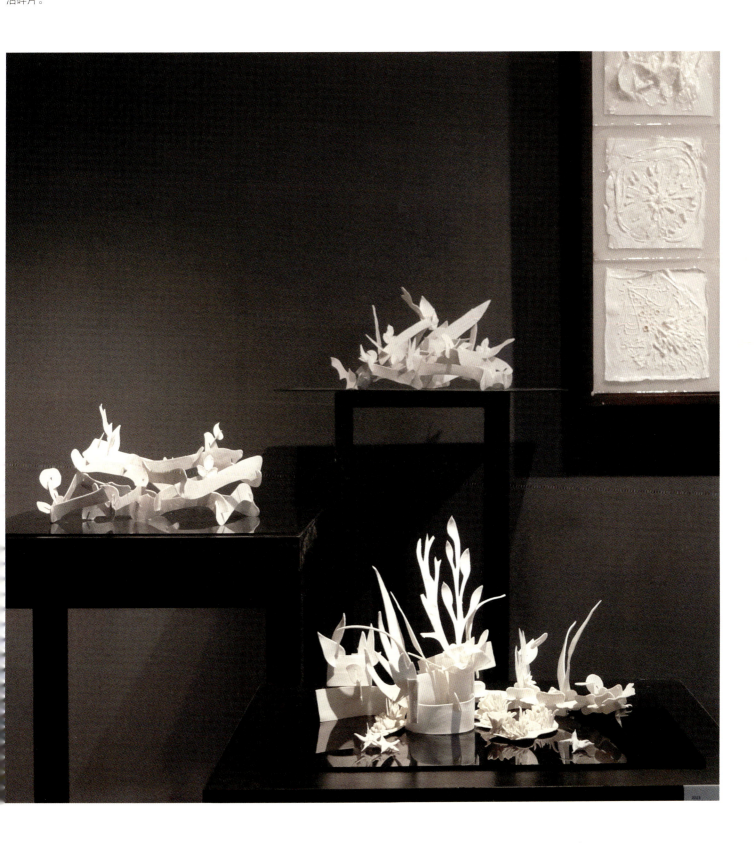

陶瓷
艺术设计系　DEPARTMENT OF CERAMIC DESIGN

董笑岩　其石

指导教师 - 杨帆

陶瓷的烧成通常伴随着不可控因素，与自然界中沙砾与砂石的形成有着相似的魅力，这促使设计者探索具有粗砺质感的肌理语言，并沿着这一路径探索泥土，探索陶瓷。

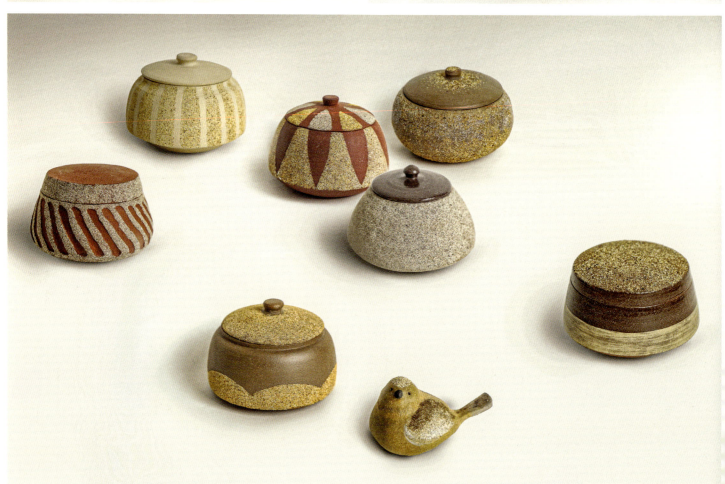

陶瓷艺术设计系　DEPARTMENT OF CERAMIC DESIGN

葛致承　我的沉默，我们的歌

指导教师 - 白明

"我无法看透这个世界，正如世界未曾看穿我。我将内心与外部世界分离以便看清自己，结果得到了与世界纠缠在一处的必然。"面对现实的刺激与压迫，设计者试图从故事和历史中寻找那被遗忘的精神。可是彼时彼刻，恰如此时此刻。

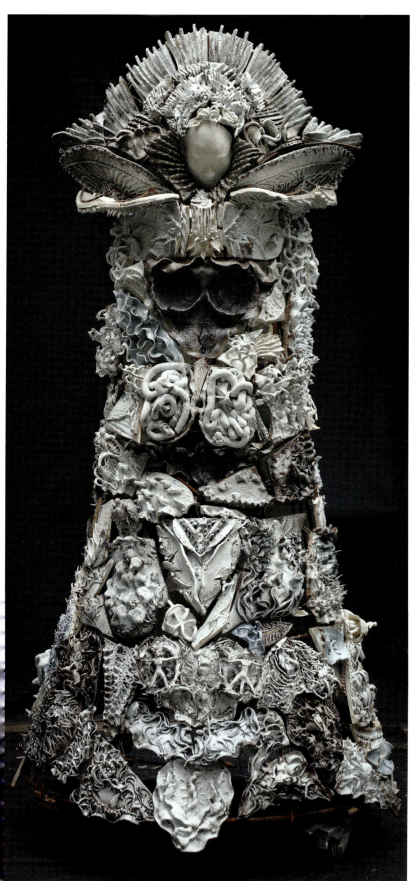

| 陶瓷艺术设计系 | DEPARTMENT OF CERAMIC DESIGN | 琚琬婷 灯彩 | 指导教师－王辉 |

"寻常烟火巷，花灯初点亮。年年皆胜意，人间岁月长。"作品提取中国传统灯笼形态，将其与陶瓷灯具相结合，探索中国传统文化、传统艺术形态在当下艺术设计中的转化。

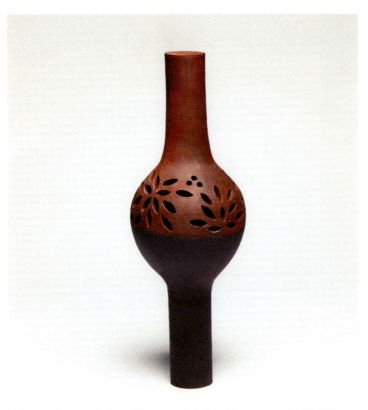
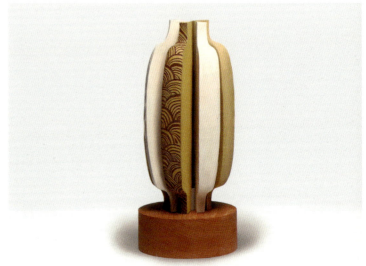
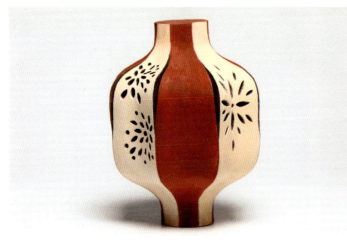
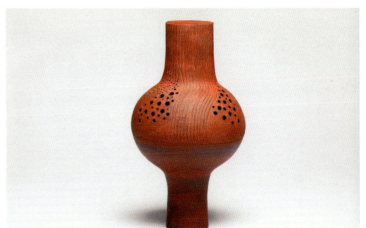
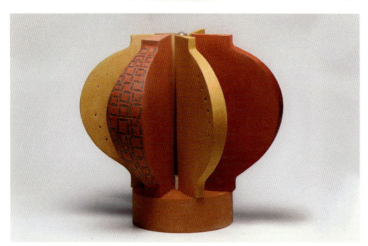

李卓桐　纪念日

指导教师 – 郑宁

这一系列作品用物像异化重组的方式，展现个人化审美，也强调对特定时间点的仪式感，表达伤感、遗憾等复杂的怀旧情绪，也给观者带来视觉趣味。

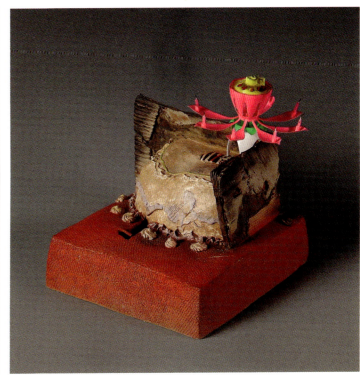

陶瓷艺术设计系 DEPARTMENT OF CERAMIC DESIGN

刘倩妤 山水画意 "器"韵生动 指导教师 – 杨帆

作者将传统视觉元素"山水"与"云气"融入两组生活陶瓷设计中，并在色彩、造型与装饰方面，呈现出黑与白、方与圆、立体与平面几组关系，意在彰显"对立与统一"的传统美学思想，在现代生活中传递古典艺术之蕴。

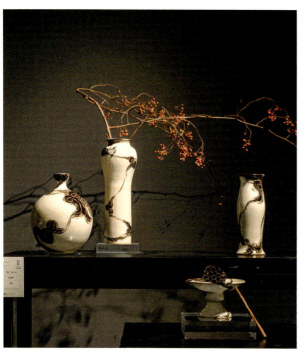
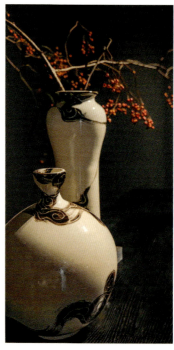
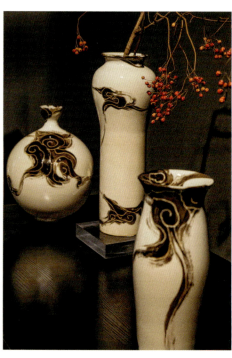
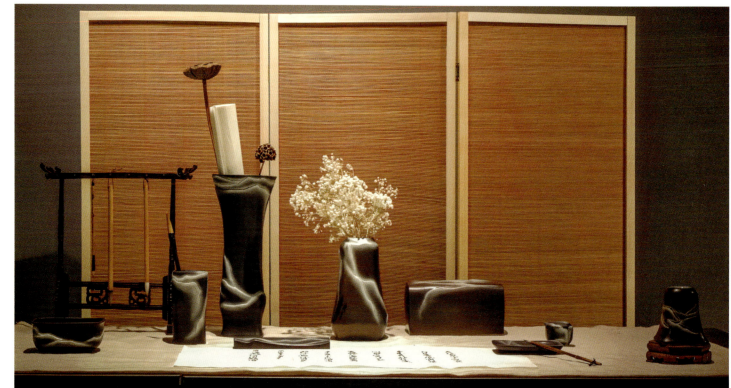

孙骏尧　共鸣器　指导教师 – 杨帆

人们常将螺壳内的共鸣联想为大海。借此共识，挖掘陶瓷材料发声的可能，借由海与螺壳的意象创造一种不需要特定场景的、更加具有情感和想象空间的"海声"。

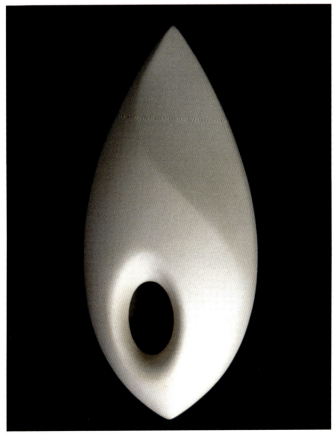

陶瓷艺术设计系 DEPARTMENT OF CERAMIC DESIGN　　朱禹晖　"云想国"系列　　指导教师 – 郑宁

"云想国"系列作品一共包含了五种不同的幻想生物形象。设计者构思这些形象最基础的逻辑是小时候以及中学时代对天空的仰望。当人们在一个晴朗的日子偶然望向天空，或许会不自觉地将天上的云朵联想成一些小动物。譬如，看到一朵有点像绵羊的云，但是这只羊似乎脸有些太尖，背上好像长着四只翅膀。在这种偶然的情况下，人们无意识中通过自己的想象创造出了一只"幻想生物"。

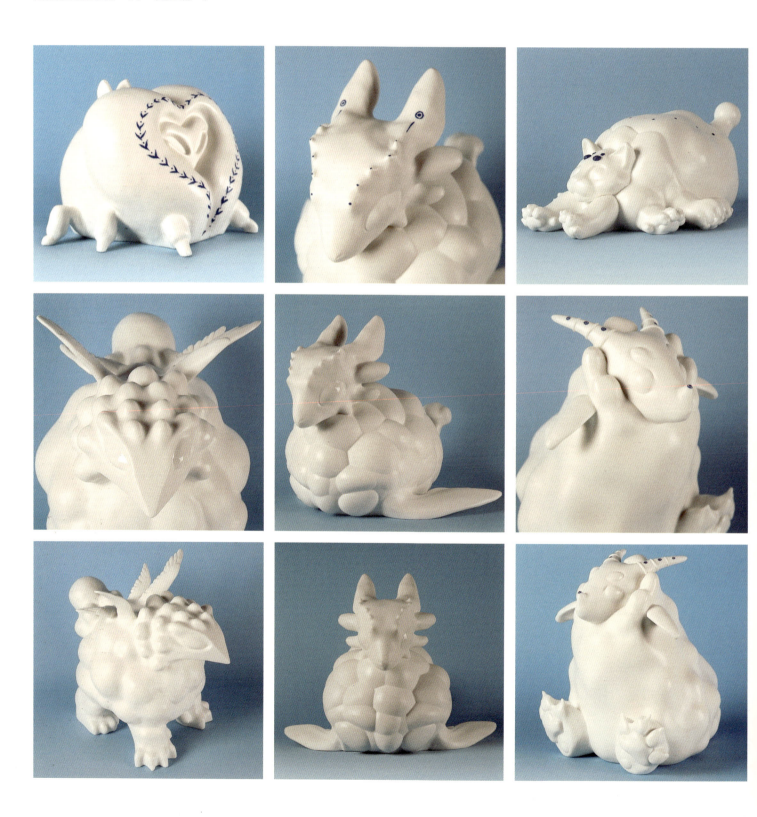

DEPARTMENT OF
VISUAL COMMUNICATION

视觉传达设计系

主任寄语

过去的三年同学们很不容易,克服了学习上的种种羁绊;同时,人工智能开始介入今天的信息媒介,为我们提供了无限可能的同时,更提出了专业挑战。视觉传达设计系的同学们秉持着对未来的乐观,创新探索、独立思考,在毕业创作中展现出了高度的专业水准和多样的视觉探索,体现了行胜于言的严谨学风。祝同学们未来的学习、工作和生活一切顺利!

| 视觉传达设计系 | DEPARTMENT OF VISUAL COMMUNICATION | 曹一成 梦隅 | 指导教师 – 李德庚 |

信息爆炸的时代,选择在虚拟恍惚的梦境中寻找出路,寻找安宁,或许是另一个新方式。作品用虚拟现实的方式描述似曾相识又难以描述的熟悉感与怪异感,唤醒记忆深处的温馨与不安。

视觉传达 DEPARTMENT OF	曾千千　单向度	指导教师 - 陈楠
设计系 VISUAL COMMUNICATION		

作品以视频装置艺术为表现，结合超现实主义的艺术风格探讨了劳动异化语境下工作对于个体生活空间和精神领域的侵占，并用"自动性书写"的手法将现实观念、本能、潜意识与梦境相糅合，叙述"孤独、荒诞、压抑"的情绪，并在此之上创造出一系列具有暗讽意味的荒诞场景作为影像画面，结合实景装置艺术形式，用七块屏幕进行系列主题影像的同频播放，彼此呼应构成完整的视觉呈现。作品旨在对"劳动异化"现象进行艺术化、实验性的创作表现，试图揭示工作与个体、公共空间与私人空间的关系。

| 视觉传达设计系 | DEPARTMENT OF VISUAL COMMUNICATION | 陈卓扬 | 相由心生 | 指导教师－赵健 |

"相由心生"本非"相貌"与"境随心转"的所指，而是描述了现象与心的本质联系。人所感知的一切现象均受到主体感官的制约，是无法触及本质的感觉与幻象，但世人同样也能由此创造出灿烂的文明。一切都介于存在但不在之中。

视觉传达设计系 DEPARTMENT OF VISUAL COMMUNICATION　范欣　幻境　指导教师－陈楠

中国传统的宇宙观念是天文与人文的结合，该作品以汉代文化与艺术为基础，对这一主题进行系列插图表现，结合动态视觉与绘本设计的形式，呈现天、地、仙、人之间的秩序与层级关联，透视古人如梦似幻的世界构想。

| 视觉传达设计系 | DEPARTMENT OF VISUAL COMMUNICATION | 刚美婷 白昼国 | 指导教师 – 王红卫 |

本次毕业设计为手绘儿童绘本的创作，作品《白昼国》是亲情主题的实践。创作采用传统的手绘表现，用水彩与铅笔结合的手法，传递出朴实亲切的爱。书籍采用经折装和精装长拉页，打造出浪漫恢宏的长画卷，并在原有绘本的基础上延展出有声动画短片。

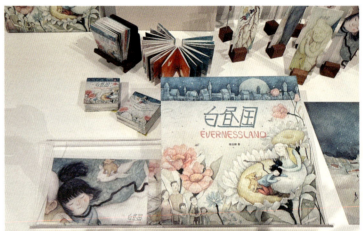
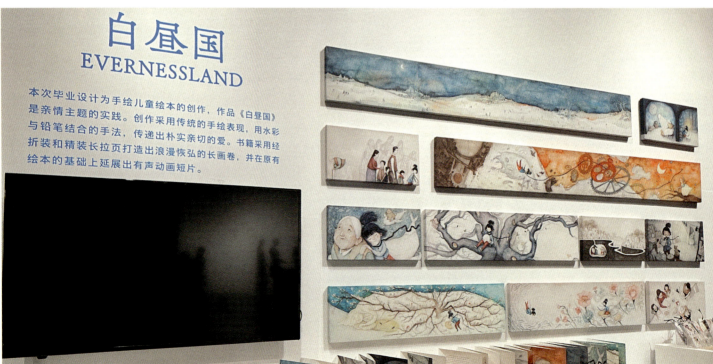

视觉传达设计系 DEPARTMENT OF VISUAL COMMUNICATION 黄沁怡 六相 指导教师 – 徐小鼎

基于自身构建虚拟人形象，受《九相图》启发通过演绎虚拟死亡历经的六个过程，在实验图像中传递着设计者的情感与灵魂。红粉翠黛不过唯影白皮，六相寄托设计者对生命轮回的唯美想象，疗愈自己更珍惜当下，在乎自身的精神世界。

黄沁怡 六相

| 视觉传达设计系 | DEPARTMENT OF VISUAL COMMUNICATION | 季雨诗 | 云就在那里 | 指导教师 – 原博 |

云彩一直就在天空中，期待着我们观察、感受与欣赏。作品为介绍云彩的科普绘本，以兼具科学性与艺术性的插画风格，讲述云的分类体系、科学知识和文化内涵，希望带领读者体验赏云的乐趣。

视觉传达设计系　DEPARTMENT OF VISUAL COMMUNICATION　　蒋依汭　祝福　　指导教师 – 何洁

传统图案中的祝福内涵到现在依旧可以被理解，但现代人对于祝福的诉求又是因时而变的，于是利用自定义图案和材料的方式模拟一种自定义的祝福。

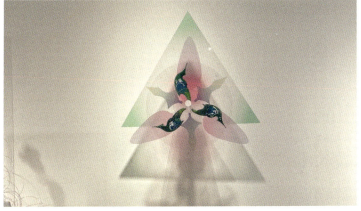
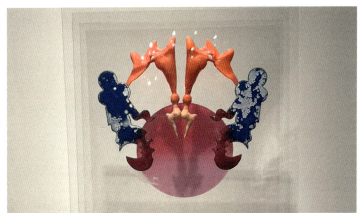
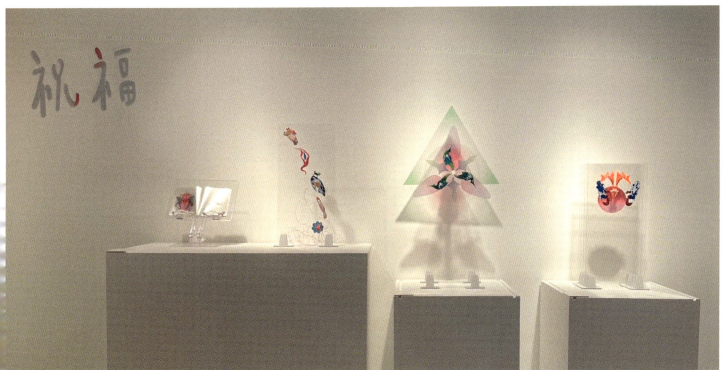

| 视觉传达设计系 | DEPARTMENT OF VISUAL COMMUNICATION | 李明洁 | 蝶·魇 | 指导教师 – 张歌明 |

在作品中,设计者选取"蝴蝶"作为梦魇症的视觉化呈现代表,以设计者的亲身经历和梦魇症的科学理论为依据,将梦魇发作过程中做的梦境内容与蝴蝶破壳出生后所经历的一系列生理活动进行结合。希望最终呈现出引人共鸣的完整作品,为有过梦魇经历的人及梦境题材爱好者提供情绪价值。

视觉传达设计系 DEPARTMENT OF VISUAL COMMUNICATION

李志颖

爵士乐《So What》可视化探索

指导教师 – 周岳

欣赏音乐时，产生的视觉联想随着音乐的播放在脑中生长，如同空间中有某些植物在生长、变化。作品选定经典爵士乐作品《So What》为对象，探索将植物形态和生长变化应用于音乐可视化的可能。

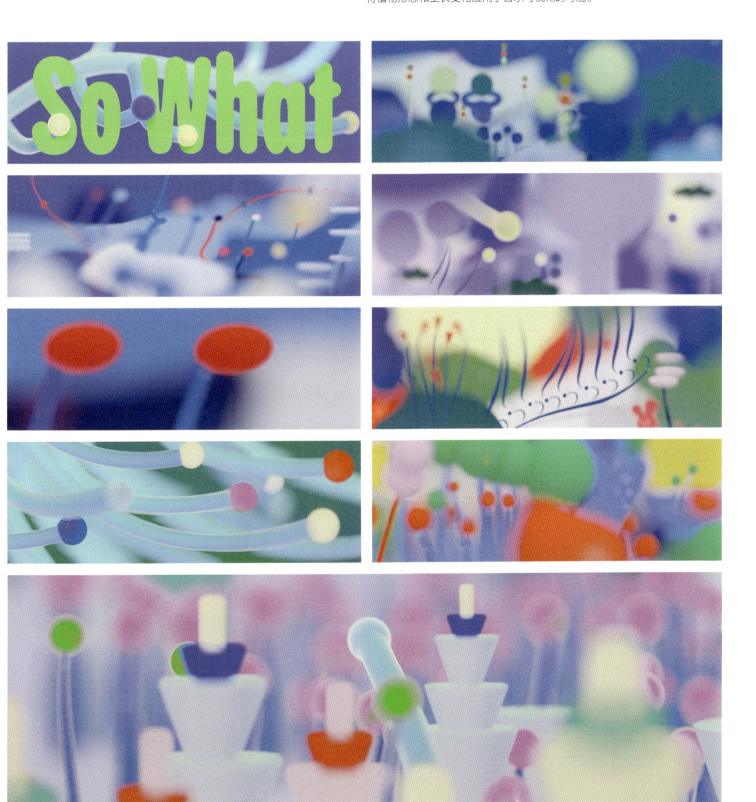

视觉传达设计系 DEPARTMENT OF VISUAL COMMUNICATION

刘乃歌　大小孩儿

指导教师 – 周岳

58

爸爸对你来讲是一个什么样的角色？男性在生儿育儿中的参与不容忽视，然而社会对于此方面的宣传和呼吁却远远不足。作品聚焦父亲和孩子之间的互动场景和情感交流，探讨父爱、亲子之爱，呼吁男性积极参与到育儿中。

刘润博　超快感植物补给店　指导教师 – 李德庚

作品旨在通过系列未来概念性产品，透过字体、图形、颜色构建实验性品牌视觉以描绘一个连植物带给我们的感受都可以通过快销品迅速获得的未来快节奏社会，以激发人们对当下社会节奏的反思。

视觉传达设计系 DEPARTMENT OF VISUAL COMMUNICATION

卢锦禧　庄子神话动物园

指导教师 — 何洁

《庄子》文中运用了许多动物意象，例如《逍遥游》篇中的鲲、鹏、蜩、学鸠等，它们都是庄子表达其哲学观念的载体。作品尝试以庄子神话中的动物作为创作的载体，虚构一个动物园，通过动态图形等方式呈现庄子哲学对生命自由、不滞于物的精神追求。

陆锐宇　Nako 潮流玩具设计研究　指导教师 – 马泉

Nako 是一款独特的潮流玩具，避开主流设计语言，避免造型同质化。尽管外表看起来是极其平凡的小女孩形象，却展现出动物般的野性，Nako 的造型多变，可以自由地穿梭于空间之间，为玩家提供了丰富的二次创作空间。

| 视觉传达设计系 | DEPARTMENT OF VISUAL COMMUNICATION | 毛一珺　如愿 | 指导教师－陈楠 |

如愿是一套结合了传统祈福与网络祈福的交互装置及衍生文创产品。在设计方法上采用了图形设计、字体设计、界面设计和交互设计等多种手段，创建了一个基于互联网时代祈福文化的交互装置。同时还创作了一系列衍生产品，包括四个与交互装置中角色设计形象相对应的插画海报，以及一套共四枚的平安符和红包。

窗

明玥

视觉传达设计系 · DEPARTMENT OF VISUAL COMMUNICATION

指导教师 – 徐小鼎

我们透过一个个电子窗口浏览了各种网页、图片、视频，通过网络接触到了更广阔的世界，在失真信息的影响下我们对外界的认知是局限的。作品通过窗景视错觉效果的构建呈现图像与真实的模糊界限。

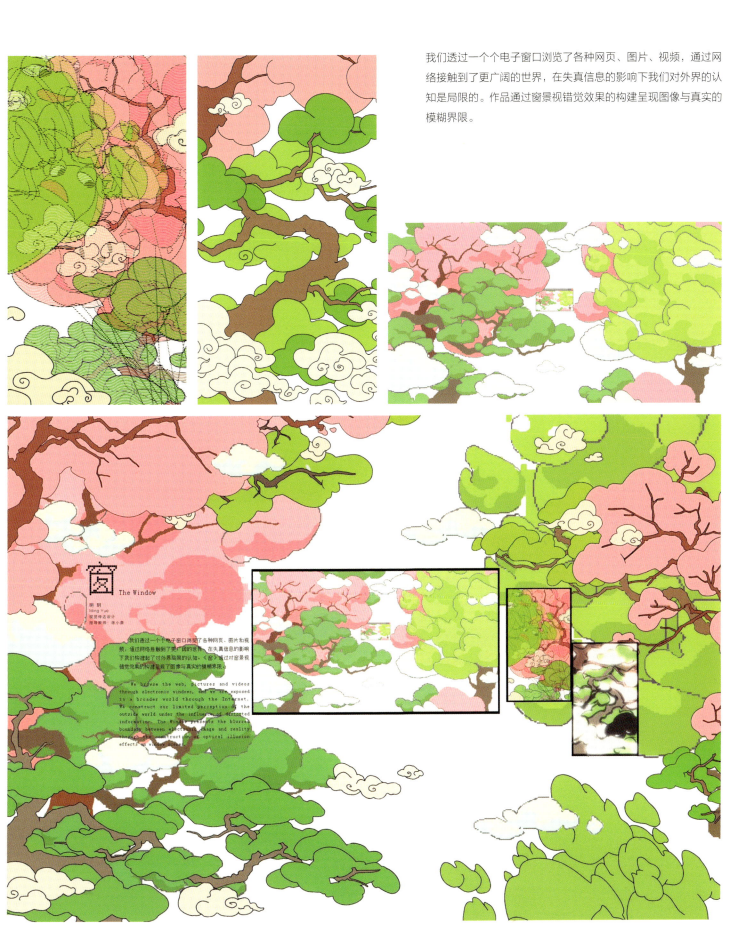

| 视觉传达设计系 | DEPARTMENT OF VISUAL COMMUNICATION | 田佳宁 | 滑行梦乐园 | 指导教师 – 张歌明 |

《滑行梦乐园》构建了一个光怪陆离的情绪世界，并在这个世界中进行一场不会结束的奇幻滑板冒险之旅。

视觉传达设计系 DEPARTMENT OF VISUAL COMMUNICATION

王博言　渴尘万斛

指导教师 – 赵健

一个饮料瓶可以成为储水的工具，也可以引申为观看者情感疏导的载体。《渴尘万斛》这一作品使用被弯折的饮料瓶作为视觉素材来对焦虑心理进行模拟，引导观看者疏导在观看时抒发的情感，让饮料瓶成为人们通过可视化方式加深对焦虑心理与焦虑症理解的桥梁。

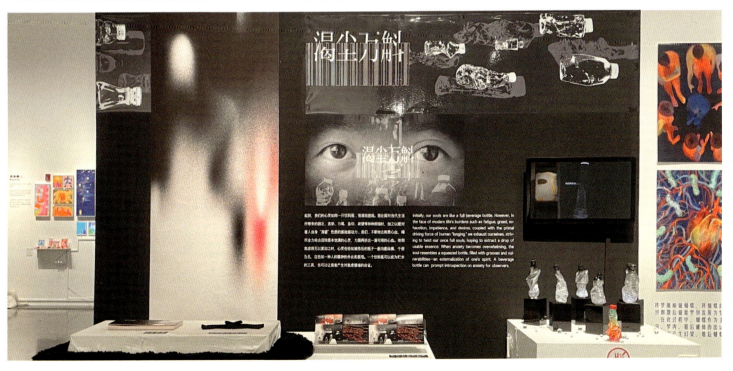

| 视觉传达设计系 | DEPARTMENT OF VISUAL COMMUNICATION | 王晓珂 | 声音恐惧心理现象视觉化 | 指导教师－陈磊 |

作者用蜷缩的小孩形象代表因创伤记忆而恐惧某种声音的人群，用投影动态图形在小孩模型上的方式，喻创伤记忆和恐惧感在声音出现时在该人群脑内的闪回，用情绪和记忆视觉化的方式表达声音恐惧者的感受，希望帮助他们表达自己，审视自己，疗愈自己。

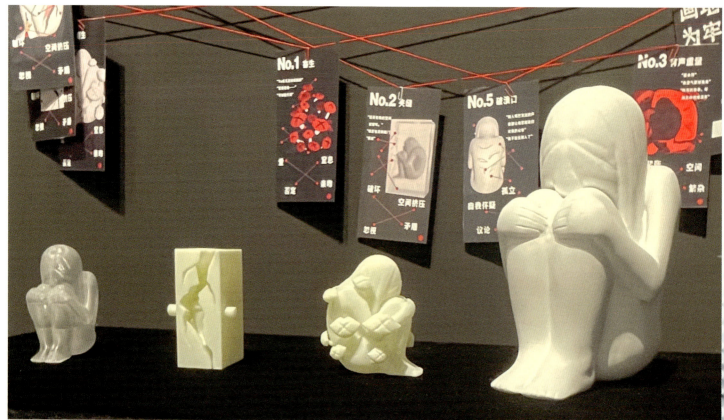

视觉传达设计系 DEPARTMENT OF VISUAL COMMUNICATION

王子衿　藻景

指导教师 – 陈磊

大自然给予我们最真实的瞬息万变的生命之美，作品《藻景》从仿生设计的视角出发，观察微观藻类的视觉语言，基于此进行重构造景，同时赋予所造之景功能内涵，探索微观仿生在图形设计中奇思妙想的沃土。

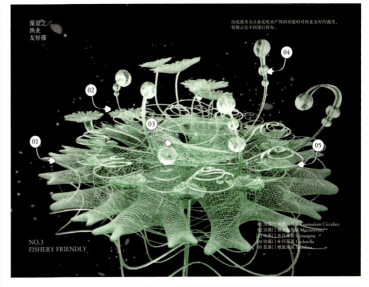
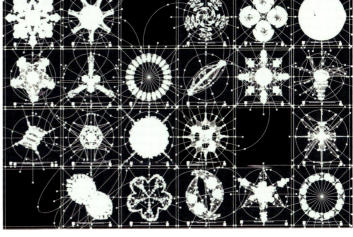
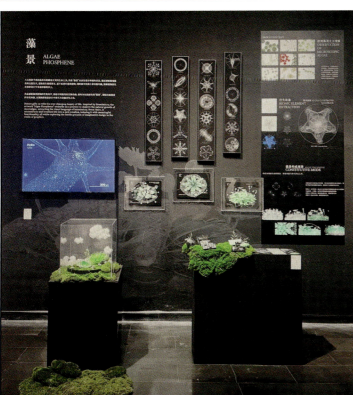

| 视觉传达设计系 | DEPARTMENT OF VISUAL COMMUNICATION | 吴子君 | 寻妖 | 指导教师 – 周岳 |

以《聊斋志异》为蓝本创作的仿岩彩效果二维动画。动画以 8 位聊斋女性角色的转换为线索串联，尝试展现志怪小说中奇幻诡谲的鬼狐世界。

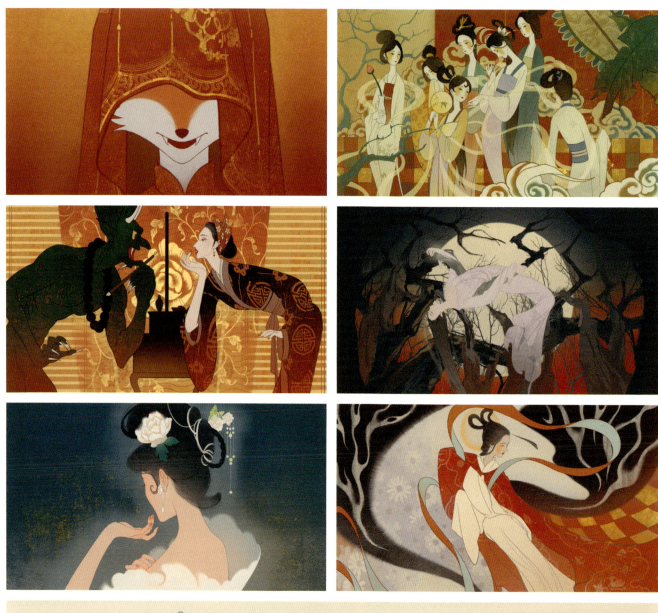
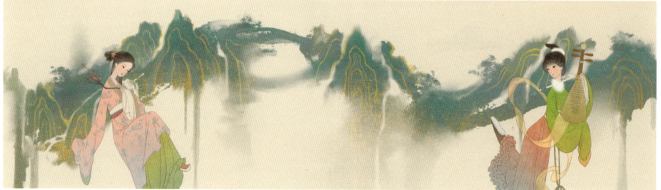

谢才溢　字形模件实验室

指导教师 – 赵健

通过参数轴控制汉字模件的形态，产生出多变且可控的字形与图形。以此展开由参数到字形，再由字形到图形的视觉设计实验，借此探索三者之间的内在关联性。

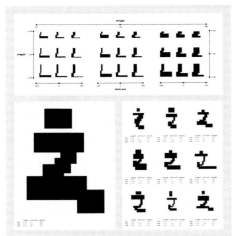
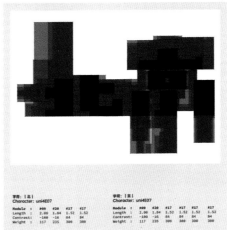

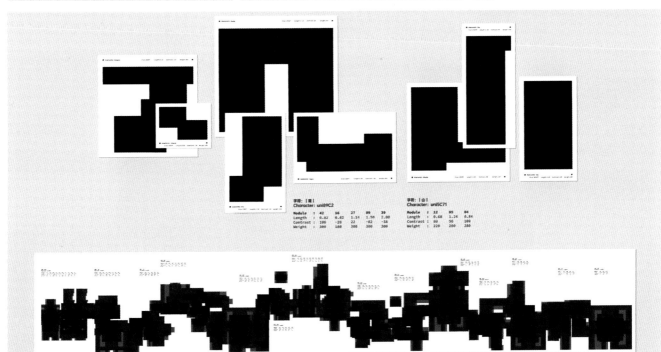

| 视觉传达设计系 | DEPARTMENT OF VISUAL COMMUNICATION | 颜旭 | 安班萨玛之歌 | 指导教师－陈楠 |

讲述神话是一种象征性的再生行为。以脑代心的生存方式扩张着精神的空虚，无形地驱使我们逃向庸常之外。绘本《安班萨玛之歌》讲述了创世之初的神魔交战，从旧石器时代传唱至今。愿它能带来一隅来自先民的原初稚趣。

叶馨月　纹—皮肤以时间的形式　指导教师 - 李德庚

皱纹作为一种生命体征在不断被符号化、隐喻化和象征化。皱纹多数是以"向下"的隐喻内涵所展现，也不断地侵蚀"向上"的内涵。将皱纹和时间结合以植物生长的隐喻产出视觉装置，改变人们审视时间的方式。

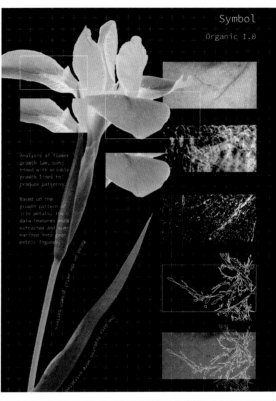

| 视觉传达设计系 | DEPARTMENT OF VISUAL COMMUNICATION | 俞茜茜　古樟灯韵 | 指导教师－徐小鼎 |

古樟灯韵品牌设计以传统板灯的轮廓为灵感，融合现代几何元素，展现出独特的设计感。明亮的色彩与精细的图案相结合，呈现出时尚与传统的融合，凸显了樟村镇板灯节的独特魅力，彰显了传统文化与现代设计的协调与创新。

抬灯人员服饰
CLOTHING FOR LIGHTING PERSONNEL

金属徽章
METAL PIN

火柴盒
MATCHBOX

亚克力挂件
ACRYLIC PENDANT

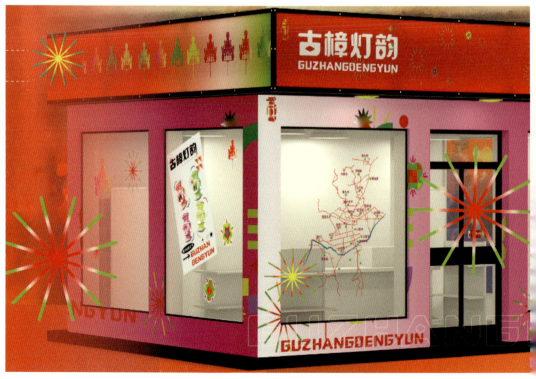

张未来 — 爱丽丝的桃核独白

指导教师 – 原博

受《爱丽丝梦游仙境》和《桃花源记》的文学意象启发，结合东西方对幻境美学的不同表达，以桃核为连接兔子洞与太湖石的媒介，构建爱丽丝坠入心灵的场域，通过动态叙事的方式表现一场介于入世和出世、想象和现实之间的再生之旅。

| 视觉传达设计系 | DEPARTMENT OF VISUAL COMMUNICATION | 张艺涵 橙 爱你就要伤害你 | 指导教师 – 马泉 |

现代社会越来越多的年轻人难以构筑正确、健康的亲密关系，而这与不安全的依恋类型有着很大的联系。创作分为短片和科普绘本，短片表现了矛盾型依恋人群身处浪漫关系中的矛盾和挣扎，绘本能让观众更好地理解短片。

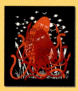

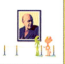

视觉传达设计系 | DEPARTMENT OF VISUAL COMMUNICATION | 赵梓初 | BE BERRY 草莓贩售 | 指导教师 – 李德庚

作品从商品创造流程中包装设计一环节入手，对同一物象包装的外部形态赋予不同的视觉符号语言。多样的符号语言背后尽可能地涵盖不同群体消费者的生活品味和审美趣味，展览过程中让观众挑选能与自己产生共鸣或感兴趣的设计，体现符号消费文化在当代已经成了人的一种生活观念和生活方式这一现象。

郑蕾　七情

视觉传达设计系 / DEPARTMENT OF VISUAL COMMUNICATION

指导教师 – 王红卫

该作品为系列动态图像设计，将人的情绪和动物图形进行结合，以"红橙黄绿青蓝紫"七色为线索，结合"火烈鸟、虎、变色龙、蛙、象、鲸、蛇"七种动物，使用独特的视觉语言表现人类的"喜怒哀惧爱恶欲"七种情绪气质。

| 视觉传达设计系 DEPARTMENT OF VISUAL COMMUNICATION | 朱佳淇　失乐海 | 指导教师 – 周岳 |

珊瑚礁是地球上生物多样性最丰富的生态系统之一，被称为"海洋中的热带雨林"。丰富的洞穴与孔隙为众多海洋生物提供了食物来源与居住场所，是支撑起海洋生态系统的乐园。然而随着全球变暖，大片珊瑚礁不断白化死去，繁盛的"乐园"归于沉寂……

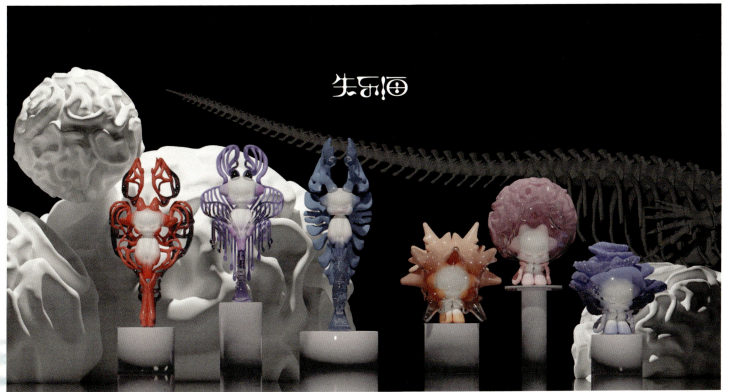

| 视觉传达设计系 | DEPARTMENT OF VISUAL COMMUNICATION | 朱旖旎 | 异界之旅 | 指导教师 - 张歌明 |

《异界之旅》是一组描绘不同外星世界的插图作品。观众跟随一位粉色皮肤的外星流浪者，探索九个充满惊奇与神秘的异世界。这组作品不仅是一场视觉上的冒险，也是对我们自身在宇宙中地位的反思。

DEPARTMENT OF ENVIRONMENTAL ART DESIGN

环境艺术设计系

主任寄语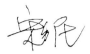

从小学到大学，每位同学都经历过数个不同的毕业季，都在花开花落间，都在春末夏初时，人生就此长大。今天，清华大学美术学院环境艺术设计系28名本科生与14名研究生迎来了属于自己的毕业季。今年的环境艺术设计系毕业作品聚焦城市更新、可持续设计、弱势群体关怀、人与自然、乡村振兴、地域文化、后疫情时代等研究与设计实践主题，这些主题以景观设计、室内设计、家具设计等形式展开。经历了三年疫情时期的考验，这一次的毕业季与以往不同，同学们的毕业设计作品或毕业论文中更多了一些思考与成熟、探究与追问。肩负时代的重托与自身的理想，同学们即将迎接人生新一段的征程，在这美好时分，祝福你们一生坚守理想，不懈努力，为国家的复兴贡献自己的力量。期待在每一个花开花落间，在每一个春末夏初时，都能看到你们的进步与成就。

环境艺术设计系 | DEPARTMENT OF ENVIRONMENTAL ART DESIGN

白沁鑫

建筑空间尺度问题初探
——旧厂房美术馆改造设计

指导教师 – 刘北光

"大地之上可有尺规？绝无。"就像荷尔德林在诗中所说："只要良善与纯真尚与人心相伴"，这便是人的尺规。本次设计初步研究了尺度的来源和本质，并重新根据旧工厂的尺度进行设计，将美术馆的功能置入新的尺度。

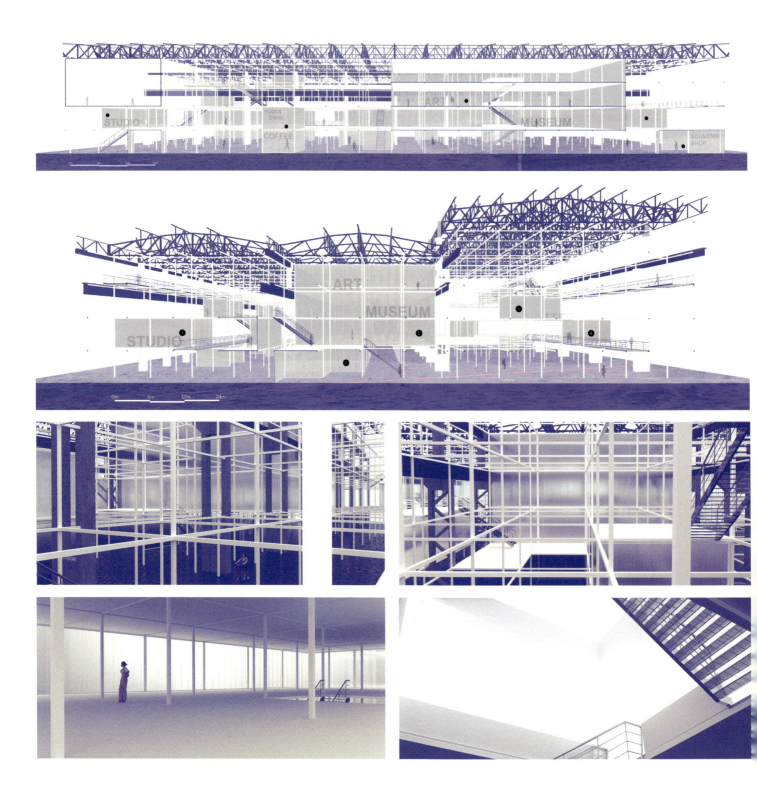

环境艺术设计系 DEPARTMENT OF ENVIRONMENTAL ART DESIGN

白芸

中国釉色体验馆空间设计研究

指导教师 – 李飒

通过大量的釉色实验，体验和总结中国釉色在新材料、新色彩上的呈现，并将其应用在"中国釉色体验馆"的设计实践中，希望能从中寻找到解决中国色在空间中新的表达方式。

轴测图

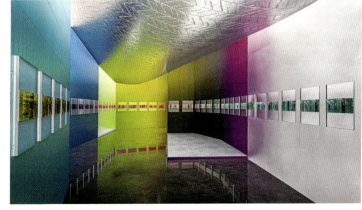

| 环境艺术设计系 | DEPARTMENT OF ENVIRONMENTAL ART DESIGN | 毕嘉馨 | 三宅一生快闪零售设计——以北京侨福芳草地购物中心为例 | 指导教师 - 陆轶辰 | 84 |

随着时代的发展，快闪零售店作为短期经营的销售模式在逐渐衰落的传统零售环境中脱颖而出，其本身的形式以及所承载的功能属性逐渐扩张与创新，可能是商品的营销售卖，也可能是时尚氛围的体验，还可能是文化概念的传播。所以如何改造场地，以此来构建品牌思想与场地的联系以及商业文化与行为的联系，成了一个必要的命题。基于这一零售环境背景下，该课题结合对三宅一生品牌概念"从一块布开始的设计"作为切入点，融合快闪形式的研究，以北京侨福芳草地购物中心为例，转述并呈现三宅一生的语言，通过身体与服装关系的重构，来重新定义商业场地空间。

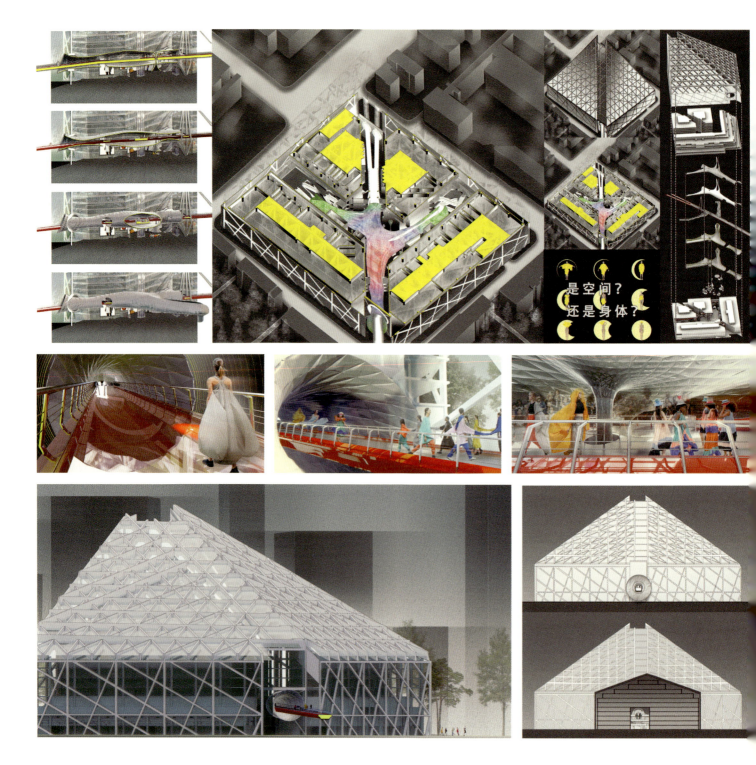

崔乐怡 — 微环境视角下的情感化公共空间家具设计

指导教师 – 刘铁军

在城市化进程与城市空间细部设计不断涌现的今天，很多公共空间设计存在着单调冰冷、缺乏温暖和人文关怀的问题，而其中普遍配置的公共空间家具往往只重视功能和实用性，忽视使用者的多样化身心需求。设计聚焦公共家具这一复合属性装置，基于城市公共空间现状和居民实际身心需求，以可变参与性设计为媒介，抓取人们对自然与人文环境变化的共同关注和情感体验，为城市空间呈现多样化趣味性"微环境"，为城市社群生活注入点滴温暖和愉悦。

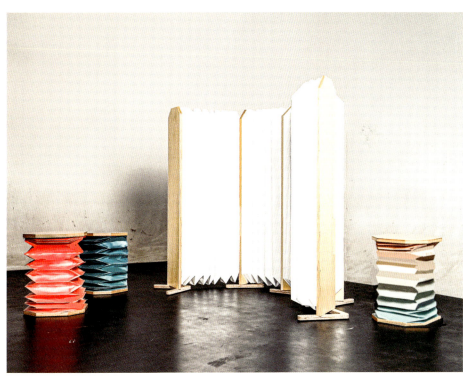

山间——基于情感体验下的社交家具设计研究

对于在校园生活的大学生来说，社交是生活中不可或缺的一部分，而家具是社交行为的重要载体。在各种因素的影响下，人们的直接社交越来越被忽视，基于这种背景，此次设计尝试通过家具设计增加人们的直接社交行为。

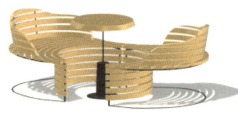

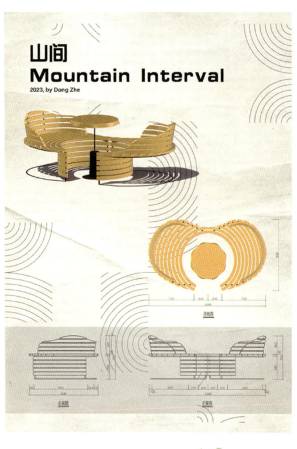

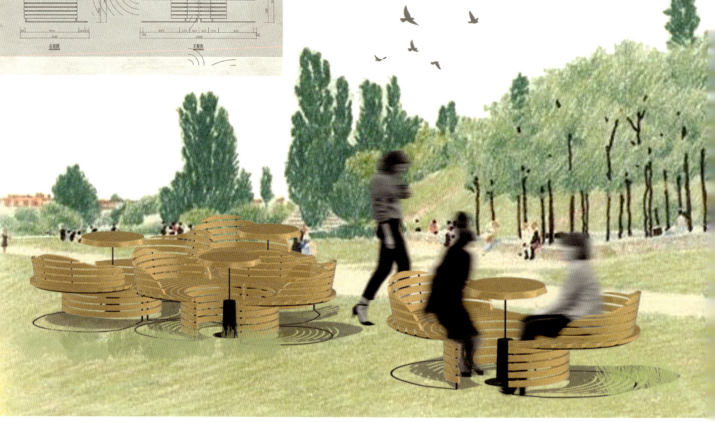

模块化设计实践——儿童自然美育工作站设计

高子涵　　指导教师 - 崔笑声

该设计拟将北京市大兴区一处园区厂房改造为一个向儿童提供自然审美教育的主题工作站。通过模块化的设计思路组织了包括鸟屋、树楼梯、天空塔在内的美育模块，模块可以根据需求变动或拆分。

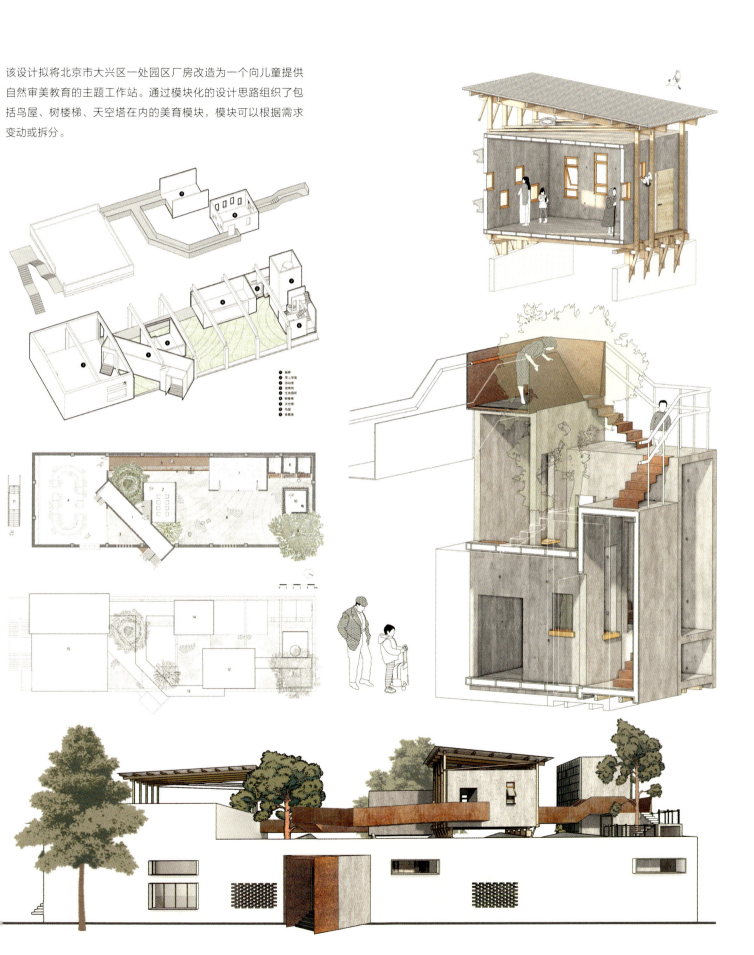

| 环境艺术设计系 | DEPARTMENT OF ENVIRONMENTAL ART DESIGN | 管宸 | 以青州古城为例的针灸式城镇微更新设计 | 指导教师－汪建松 |

该设计旨在探究将针灸式城镇微更新应用于青州古城东门大街，从而实现该地区的文化遗产保护和城市更新的双重目的。

修行路

何展鹏　　指导教师 – 汪建松

修行路是基于色达佛学院地区设计的公共文化空间，为外来朝圣者创造一个体验修行文化的环境。设计提供了一个观察色达佛学院的角度，一个思考宗教与社会、人与自然的媒介。

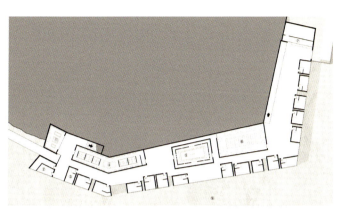
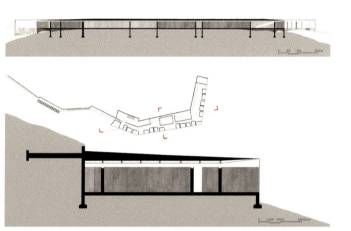
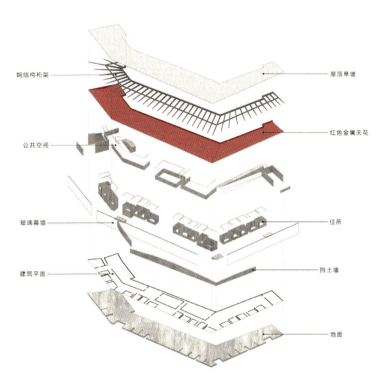

| 环境艺术设计系 | DEPARTMENT OF ENVIRONMENTAL ART DESIGN | 贾英诗 | 释压家具设计 | 指导教师 – 刘铁军 |

我们生活在充满各种挑战和机遇的环境中，常常受到压力的困扰，带来很多不必要的消耗，消减了生活的实感。回想儿时，自己无压力时处于怎样的状态呢？这组坐具以玩耍为基准唤醒感官，来引导人们适当地减轻压力。

江羿锋　冈仁波齐游客中心设计

指导教师 – 杜异

冈仁波齐被多个教宗奉为神山，每年有大量朝圣的信徒，同时其所在的巴嘎乡，旅游业已成为支柱产业。各教信徒与各地游客汇聚于此。通过空间的手段回应各信仰的抑或无信仰者的各类需求，并提供其在此交流的机会。在满足需求与功能的同时，帮助人们了解不同的宗教信仰与文化，增强对他人的理解与尊重，促进人与人之间的和谐相处。

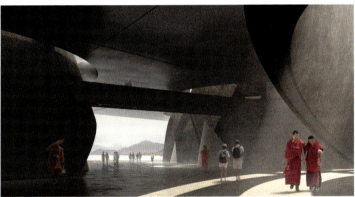
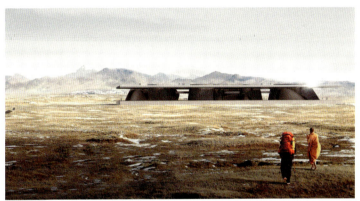
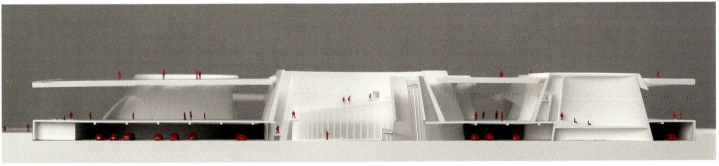
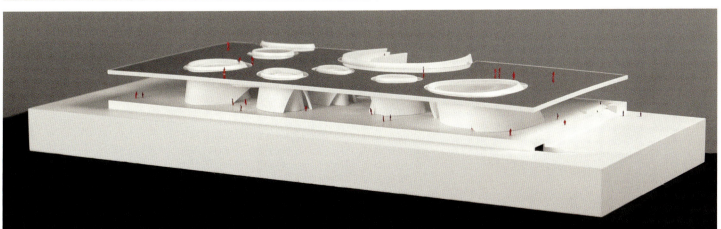

环境艺术设计系 DEPARTMENT OF ENVIRONMENTAL ART DESIGN　　姜杉　　瓷都·时空·画卷——景德镇文化空间景观规划设计　　指导教师 – 黄艳

场地位于江西景德镇珠山区，方案从时间的维度将碎片化、孤立的陶瓷文化景观组织成一幅连贯的时空画卷。宏观时间上转变宋、元、明、清和工业时代的遗址为当代的资源，使陶瓷文化在环境中渗透时间，浸润当下的人们。

：）CHAIR——叠合空间中行为转换家具设计

金英姿　　指导教师 – 于历战

家具设计一直是室内空间设计的重难点之一，它作为连接人与空间的重要媒介，是承载人行为的基础，人们的行为也通过家具来满足。结合人体工学、实用功能等因素，提出三种适合不同行为的家具设计，使家具能有效适应人们不同的行为模式，满足人们在使用中的舒适性和实用性需求。

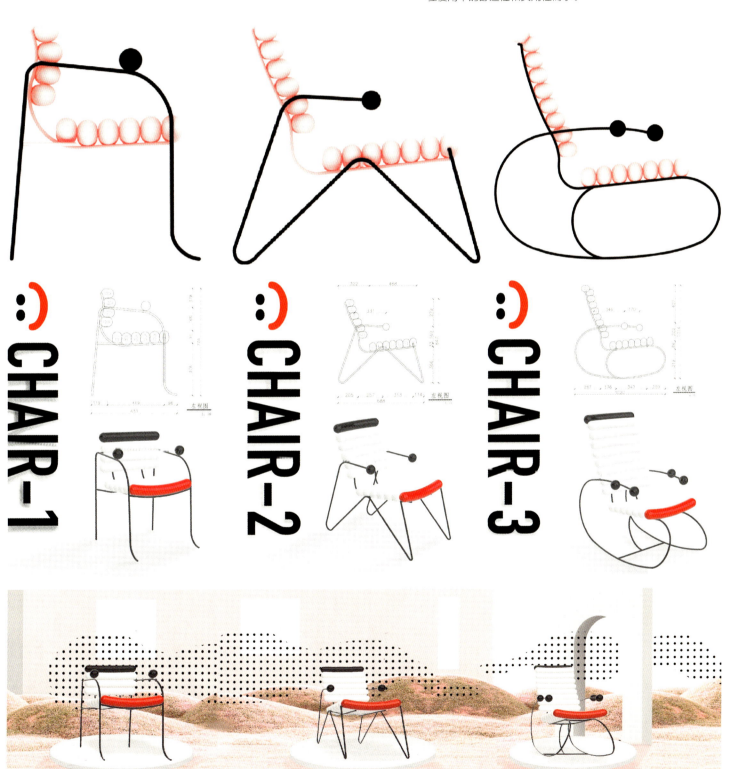

| 环境艺术设计系 DEPARTMENT OF ENVIRONMENTAL ART DESIGN | 李贝加 | 休闲空间中多功能沉浸式学习舱设计 | 指导教师－于历战 |

休闲空间中沉浸式学习舱是单人私密到多人开放的多功能转换家具。关闭时，可以容纳1~2人工作学习、享用简餐，创造私密、安静、不受外界干扰的空间环境；展开时，可以容纳2~3人交流讨论，为人们社交、沟通提供便利。"开可坐看世间美景，挥斥方遒；合可自成一方净土，静心冥思。"

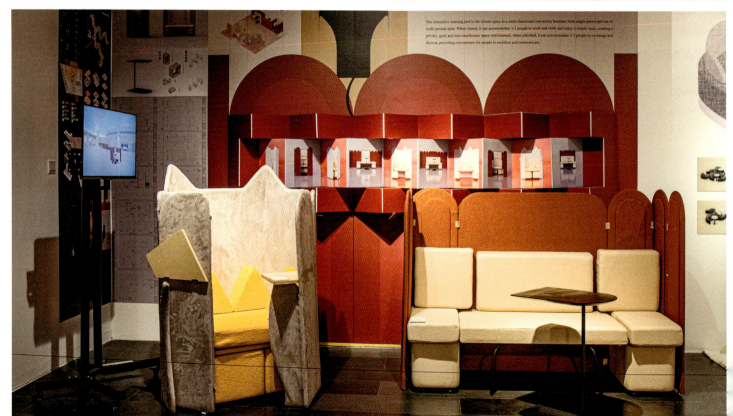

李佳琪　海上蓬莱　指导教师 – 杜异

这是一座浮在海上的"岛"，遗世而独立。

作品以半潜式海上平台 CR600 为基础，并继承其工业文明时代的刚毅气质，设计了一个在海上生活、度假的空间。它可以离海岸线数十公里，能将人真正地抽离城市环境，去感受自然和放空的状态。

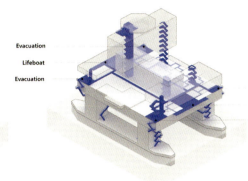
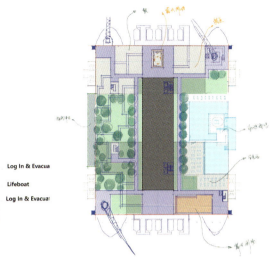

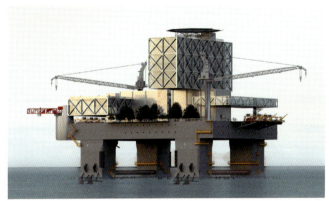
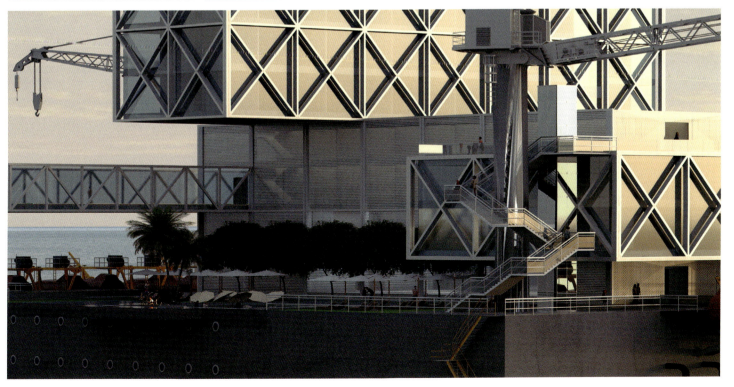

李可儿　"织木"——女性庇护所空间设计研究

指导教师 - 刘北光

庇护所是解决家暴问题直接、有效的途径之一。该庇护所以"编织"为概念进行设计，"编织"不仅指柔软的纺织，还代表编排、计划、逻辑，是理性和充满力量的。作品通过木材的编织为受害者女性建造临时的栖身之地。

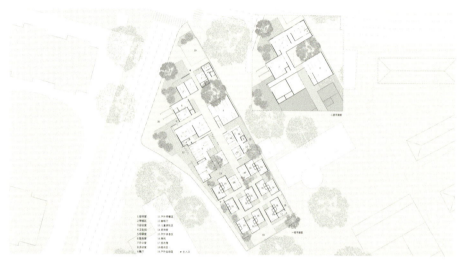
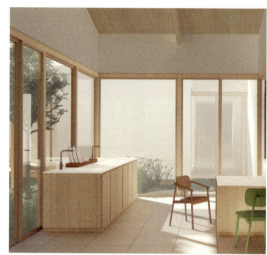
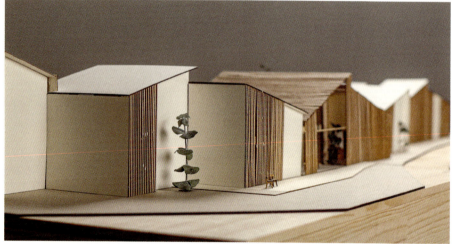

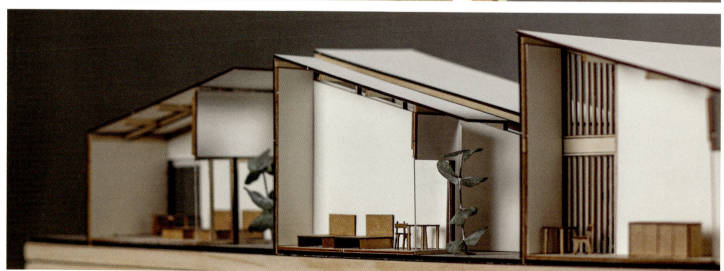

环境艺术设计系 | DEPARTMENT OF ENVIRONMENTAL ART DESIGN

李毛千芝

渝城图景——基于当代视觉图像原理的重庆牛角沱滨水公园改造设计

指导教师 – 黄艳

将当代视觉图像原理作为设计手段，将一个失落的滨水高架桥下空间打造成为一个当代的多维图像空间，成为一个新形态的城市公园，同时成为具有潜力的事件与情景的发生容器，开辟新的城市风貌的体验视角。

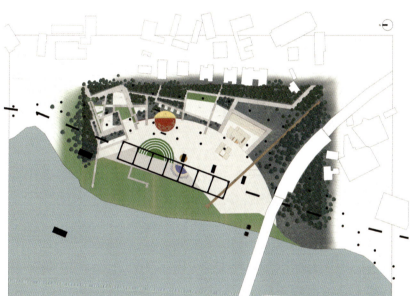

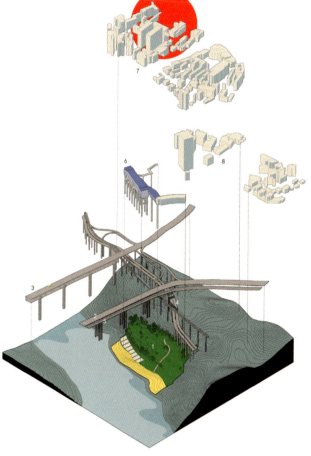

| 环境艺术设计系 DEPARTMENT OF ENVIRONMENTAL ART DESIGN | 廖玉凤 | **基于教育平权的农村小学设计——以塞内加尔为例** | 指导教师 – 宋立民 |

塞内加尔南部农村地区大多数学校基础设施落后，学生受教育权受到威胁。本设计以 KAIRA LOORO 国际竞赛为例，利用塞内加尔广泛的水域、沼泽为切入点，借鉴当地传统建筑，探讨塞内加尔农村小学设计的新模式。

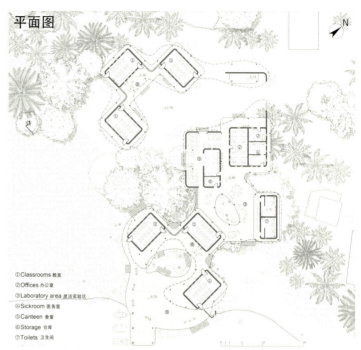

平面图

① Classrooms 教室
② Offices 办公室
③ Laboratory area 灵活实验区
④ Sickroom 医务室
⑤ Canteen 食堂
⑥ Storage 仓库
⑦ Toilets 卫生间

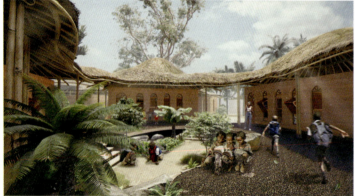

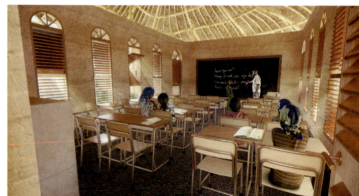

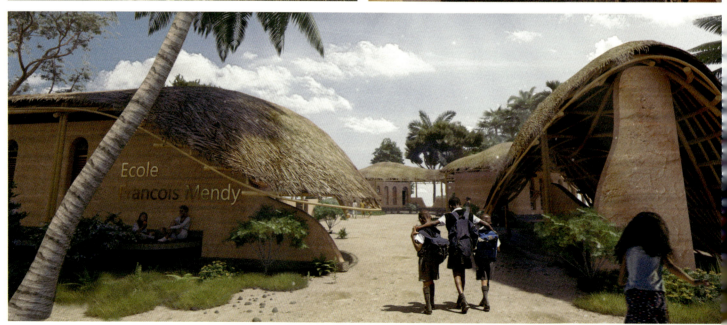

文化综合体设计——以珠海航展中心改造为例

王家慧 指导教师 – 陆轶辰

以珠海航展中心改造为例对工业型建筑向文化综合体建筑转型进行研究，最终得出了 Fun Palace 概念指导下的使用者与建筑交互的空间改造策略。

熊智鹏　层见叠出——夏兴创意工坊　指导教师 – 李飒

以夏兴古窑遗址为出发点，以阶梯窑为形态线索，以陶文化为内在驱动力，围绕遗址保护、乡村振兴、非遗传承三大方针展开。古窑遗址与展览区、工坊区及住宿区共同构成陶器创意工坊。

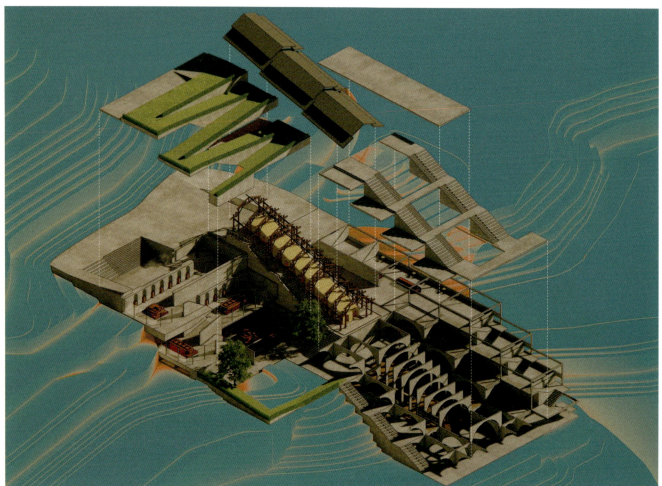

环境艺术设计系 DEPARTMENT OF ENVIRONMENTAL ART DESIGN

杨楚凌　洄游——后头湾村改造　指导教师 – 汪建松

浙江省嵊泗县嵊山岛上的后头湾村是一个特殊的废弃渔村。在20世纪五六十年代，其依然是一个非常繁荣的渔村，人们日出而作、日落而息，渔民画、贝雕都是渔民文化的代表。但随着时代的发展、日渐扩大的需求量、此地的大面积的捕捞，作为最著名的舟山渔场中的一部分，其渔业资源并不出众，外加之其基础设施的不完善与交通的不便，于是便逐步走向没落。自2002年撤销建制后，随着人们的离去，后头湾彻底成了荒弃的村落，千年人们所创造的文明逐渐消隐而去，自然吞噬了人们留下的一切，其建筑物逐渐被植被覆盖，自然逐渐掌握了此地的控制权，形成了独一无二的景观。但后头湾村所象征的是世世代代渔民所遗留下的渔文化，因此需要在保留场地特点的同时，对于当地文化进行再生，将人们以另一种身份和形式引回后头湾村。

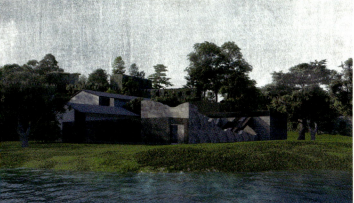

张书婷 — 气候变化背景下的旧城环境更新策略研究——以郑州市海滩街改造设计为例

指导教师 – 黄艳

以人体血管循环系统为依据，提出一套整体的城市水系统的改善策略，以老旧城区作为切入点实施策略，以改善老城区在气候变化中所处的困境，提升自身应对气候变化的能力，促进城市水系统的高效运转。

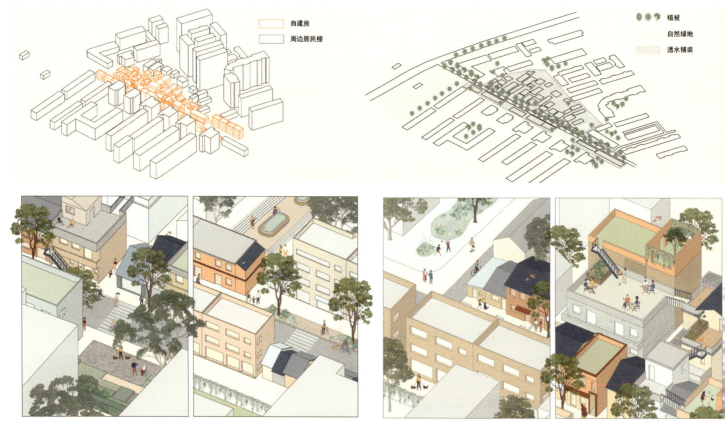

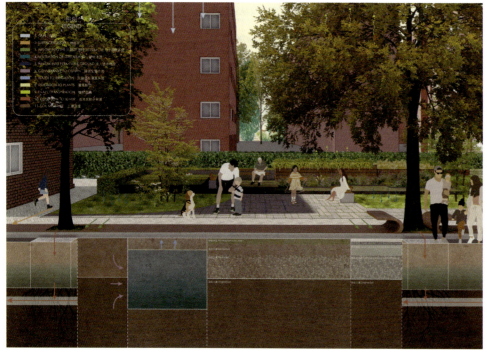

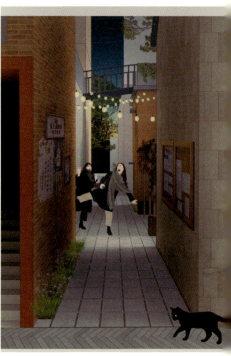

环境艺术设计系 DEPARTMENT OF ENVIRONMENTAL ART DESIGN　　张思远　　艺术介入更新 —— 以明城街区为例　　指导教师 – 李飒

以艺术介入的思路进行街区改造，通过装置艺术、具有趣味的互动空间来激活场地，提升吸引力，刺激消费和文化传播，并结合本次场地的历史文化消费，提出对应的设计策略。

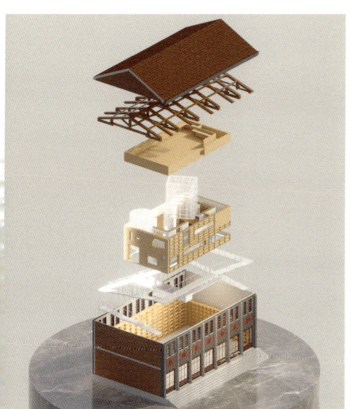

沼泽中的瑜伽屋——亲自然的环境设计

环境艺术设计系 / DEPARTMENT OF ENVIRONMENTAL ART DESIGN

赵慧婷　指导教师 – 宋立民

瑜伽屋位于拉脱维亚科卡尔角的沼泽森林。作者提出关注使用者环境友好行为的可持续环境设计新概念，探索将瑜伽融合于亲自然环境设计的方法，旨在为未来的亲自然环境设计提供参考和借鉴，推动真正可持续的环境设计。

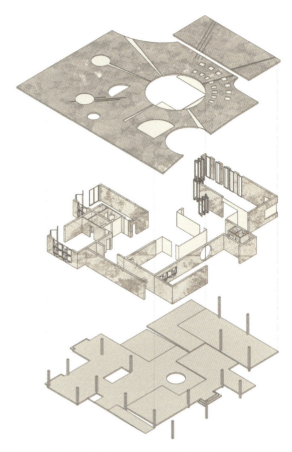

北卧室套房外侧
Exterior of the North Bedroom Suite

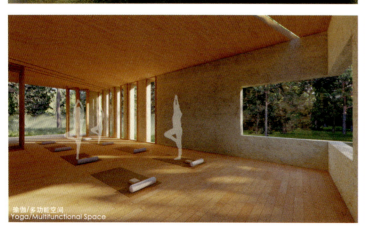

瑜伽/多功能空间
Yoga/Multifunctional Space

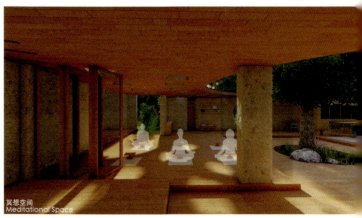

冥想空间
Meditational Space

曲·线——艺术家复合性居住空间设计

郑紫微　指导教师 – 刘北光

艺术产业依赖场地进行创作和展示，如今的艺术家们在居家办公的趋势下需要一个能复合工作室与展厅功能的居室。方案中以线构筑的曲面造型能聚焦声音、悬挂作品、连贯空间、柔化光线，并营造松弛自然的生活氛围。

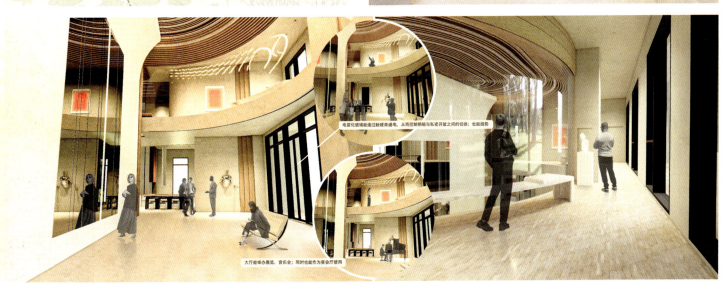

光影之隙——中老年"参与式"社会美育工作站

周子逸　　指导教师－崔笑声

以光照强度与功能需求作为设计美育工作站的依据，从南面向北面逐渐减少自然光的引入，中老年人群在光与影、新与旧的碰撞中，作为美育的参与者感知艺术之美、环境之美，引导其开展社会美育活动。

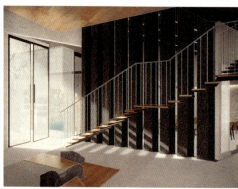
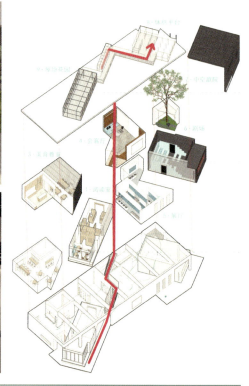
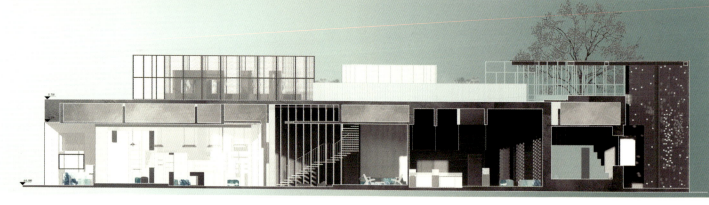
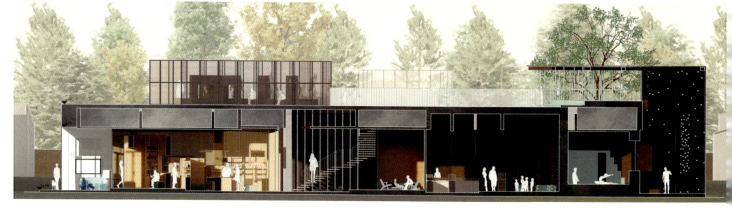

环境艺术设计系 | DEPARTMENT OF ENVIRONMENTAL ART DESIGN

朱肇彬　空巢青年视角下的情感家具设计　　指导教师 – 刘铁军

"空巢青年"所代表的需求与社会问题不容忽视，本设计以家具为媒介，意图引起对该群体更广泛的关怀和思考。

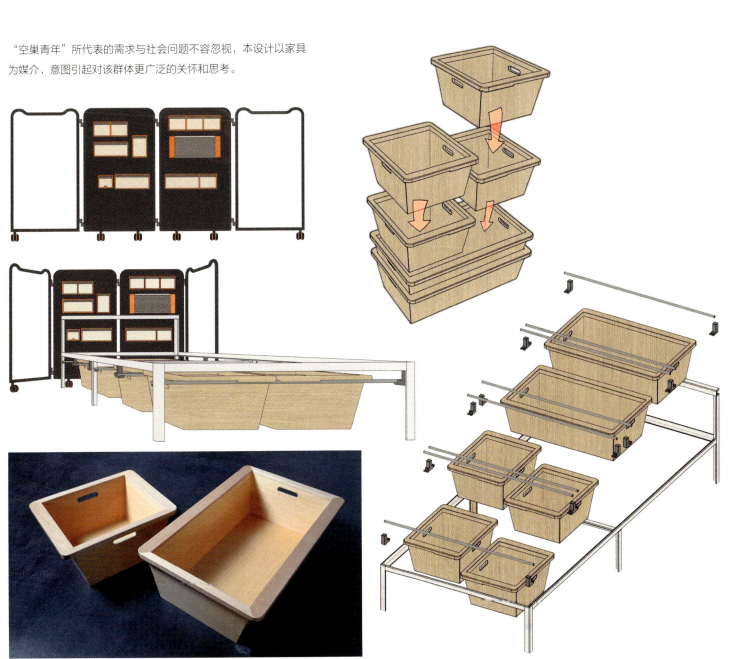
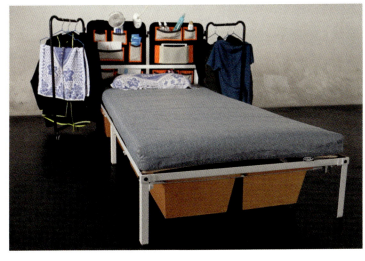
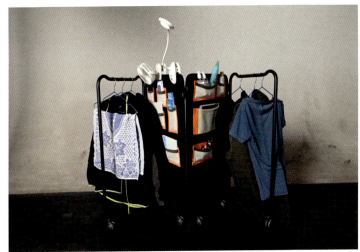

DEPARTMENT OF
INDUSTRIAL DESIGN

工业设计系

主任寄语

毕业是人生中激动人心的时刻，更是新生活的开始。学习是最强大的武器，你能用它来改变自己、改变世界。回首在清华大学美术学院这段宝贵的青春经历，多少欢乐、友情、勤奋和收获将再次浮现眼前。相信自己，永远不要停止尝试，永远不要停止学习，全力以赴让未来的每一天变得充实。

追随你的激情，它将引领你实现梦想……

| 工业设计系 | DEPARTMENT OF INDUSTRIAL DESIGN | 包雨萌 | 智慧医疗下针对女性健康筛查的自助检测产品设计 | 指导教师 – 赵超 |

如今乳腺癌已成为全球第一大癌症，设计旨在探索一种基于社区医院的女性乳腺自助超声检查方案，通过创新检查方式与检查舱功能布局，给予女性更便捷舒适的检查体验，实现乳腺癌的早筛查和早治疗，挽救更多女性的生命。

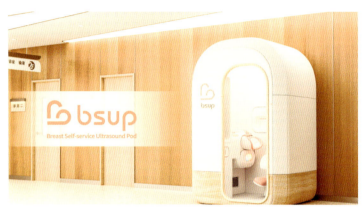
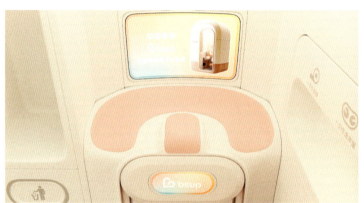
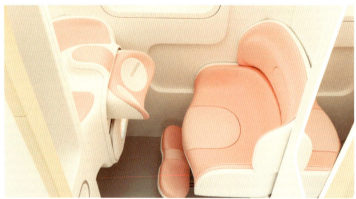
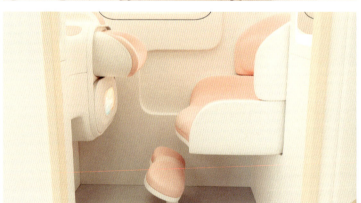
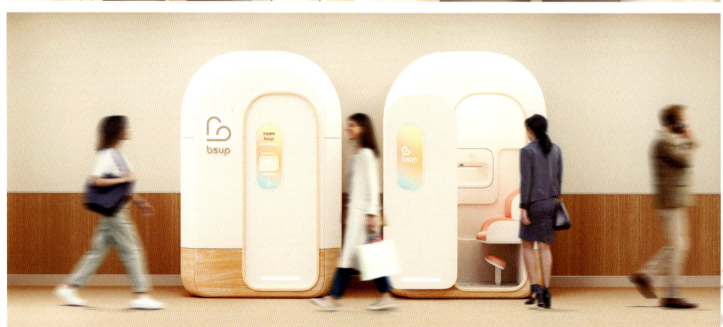

| 工业设计系 | DEPARTMENT OF INDUSTRIAL DESIGN | 邱稷 | 针对地震灾害现场医疗急救需求的研究及产品设计 | 指导教师 – 赵超 |

该产品为根据地震灾难中的轻中症骨折患者设计的地震现场急救骨折固定装备。产品利用中医小夹板的灵活固定、轻量化模块化固定的特性，结合当下西方医疗的关节固定方式，利用折叠和剪刀结构的负压原理来进行设计，突出轻量高质、稳固固定、促进愈合、止痛镇定、30秒内快速穿戴等特点，力求帮助伤员稳定伤情，避免二次伤害，缓解灾难现场的医生医疗压力。

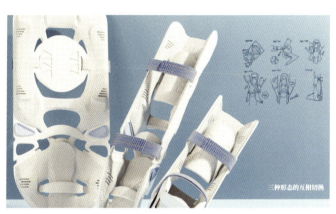
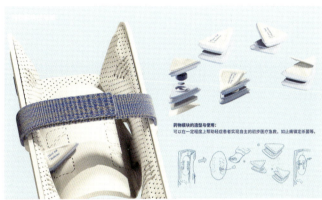
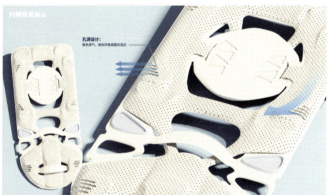
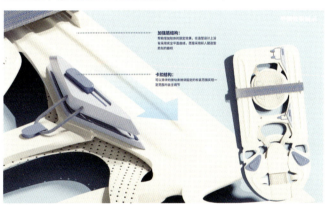
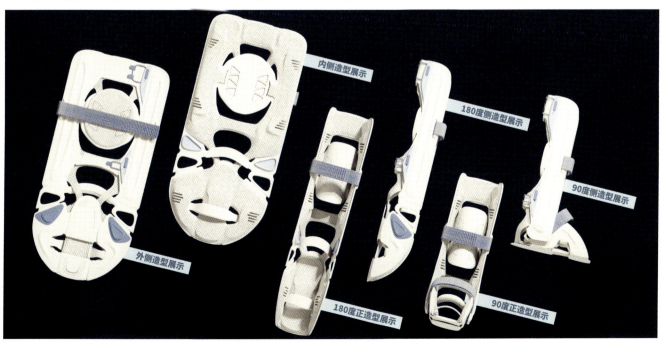

| 工业设计系 DEPARTMENT OF INDUSTRIAL DESIGN | 方子言 基于 3D 打印技术的照明产品设计研究与创新实践 | 指导教师 – 唐林涛 |

一款兼具实用性和装饰性的 3D 打印吊灯，由外部的纺锤体灯罩和内部的网状结构组成。该结构基于对数螺线的原理生成，能够将 LED 光源发出的光线均匀反射，从而实现无眩光的照明。

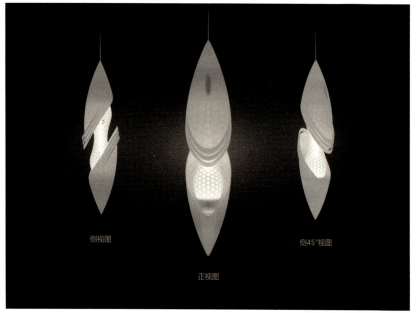

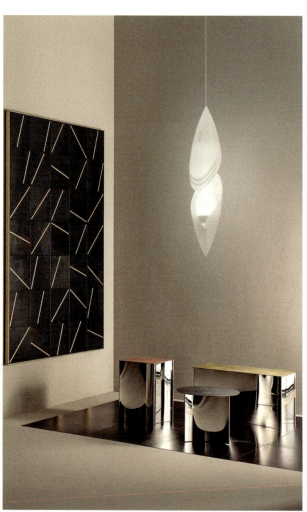

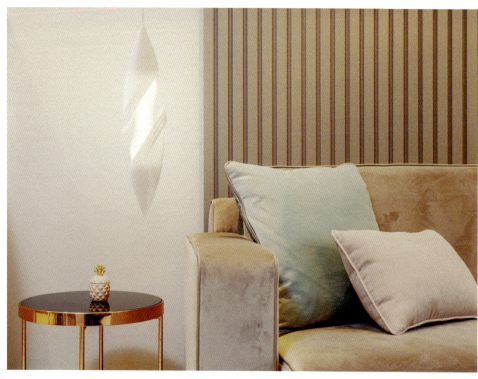

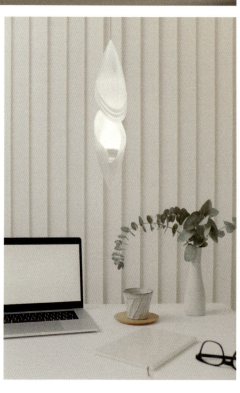

| 洪恺同 | 基于中国城市适老化语境下的新能源老年代步车设计 | 指导教师 – 王国胜 |

基于中国城市适老化语境的对老年代步车的内部空间与驾驶者人机工程学的再设计，意在提升用户使用产品的安全性以及幸福感，同时也是对于老年代步车与城市空间及社会交通体系之间关系的一次再定义。设计细节主要涵盖以老年驾驶安全为核心，以车辆中控为主要载体的人机交互设计，以及以老年代步车使用场景为导向，意图最大化利用空间的车辆布局设计。以上述两者转化而成的一套汽车内饰，辅以智能驾驶以及租赁式服务系统，共同构筑了一套完整的老年代步车社区体系，形成了一套较为完善的社区适老化过渡性产品。

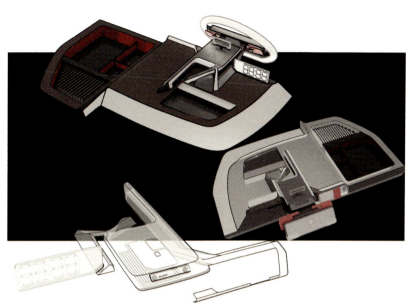

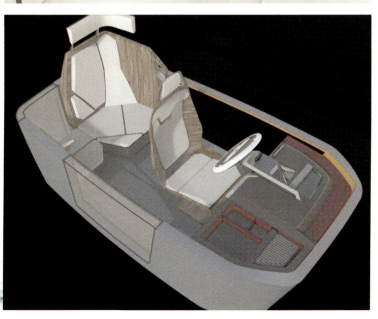

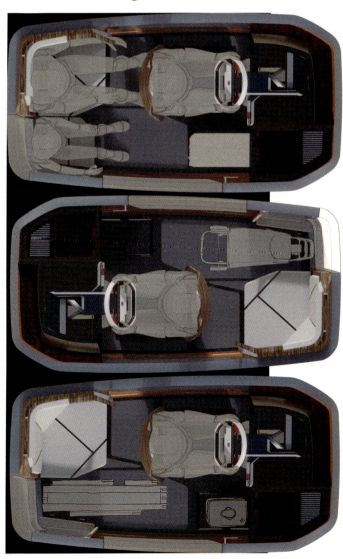

| 工业设计系 DEPARTMENT OF INDUSTRIAL DESIGN | 江南 | 城市中的独居蜂保护系列设计 | 指导教师 – 刘新 |

独居蜂是重要的传粉昆虫，近年来濒临灭绝。该设计采用 3D 陶瓷打印技术，结合公共设施及园艺产品，为独居蜂建造系列蜂巢，营造出符合自然习性且连通性强的生境，并有机融入城市环境中，以恢复独居蜂种群数量。

基于光生物调节疗法的减脂产品设计

林易佳 　指导教师 – 唐林涛

GLOW 是一款智能健身器械的概念产品，聚焦于高消费青年健身群体，结合光生物调节疗法与划船运动，可以帮助用户更科学高效地进行全身燃脂和塑形。

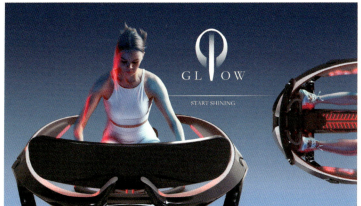

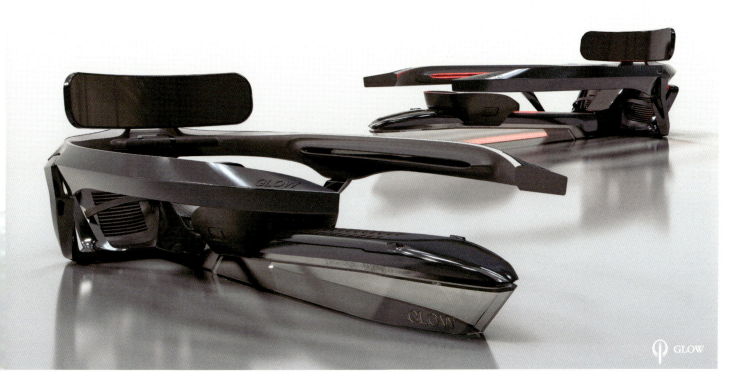

| 工业设计系 | DEPARTMENT OF INDUSTRIAL DESIGN | 王启晏 | 公共交通座椅适老化研究与设计 | 指导教师 – 王国胜 |

中国社会已经进入轻度老龄化状态，并且正在向中度老龄化迈进。后疫情时代老年人的独立出行便利性、舒适性、安全性更需要全新的设计加以保障。老人在上车落座过程中以扶手为锚点的移动动态和落座时横向移动的困难催生了这一设计方案。通过舒适性、可供性、安全性、维护性的革新，这一设计试图寻找未来公共交通座椅可能的发展方向。

| 工业设计系 DEPARTMENT OF INDUSTRIAL DESIGN | 魏天祺 | 基于机器学习技术的智能照明产品设计 | 指导教师 – 唐林涛 |

能够学习人的行为以更好地服务用户的智能产品是智能家居的未来。机器学习技术的应用使智能照明产品更加贴合人的个性化需求,全面支持人的健康和工作效率。产品可以在不同的使用场景中自动提供最佳照明方案。

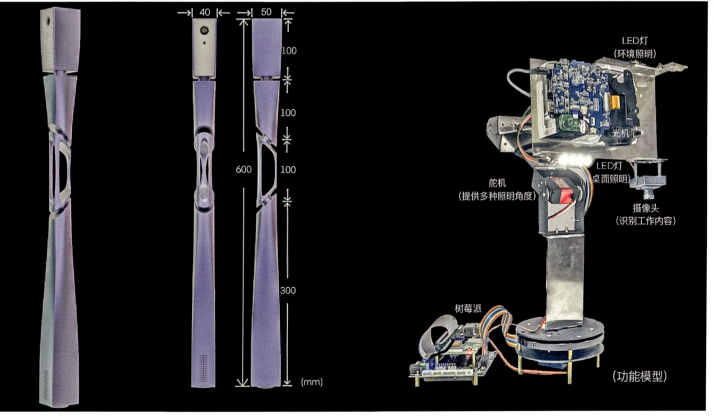

| 工业设计系 DEPARTMENT OF INDUSTRIAL DESIGN | 辛语琛　基于含羞草感震性运动的地震监测设备 | 指导教师 – 邱松 | 118 |

基于设计形态学及对含羞草感震性运动的研究，优化传统地震监测设备，使其能做到自主供能、提高监测准确性、提供标志性的警示效果与及时切断周边民用电和燃气线路，以降低地震次生灾害（如火灾）的危害。

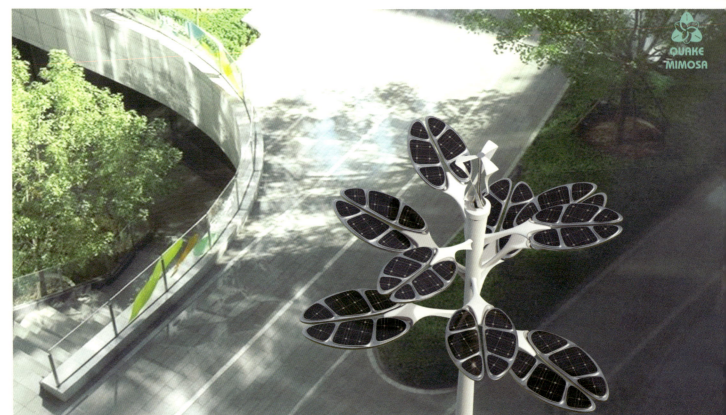

赵晓晓　生物友好型模块系统设计　　指导教师 – 刘新

通过对生物接收性材料的研究，设计了系列生物友好型模块，其有助于吸储雨水，改善城市生态环境；其复杂多孔的几何结构，可为植物、昆虫、微生物等创造微生境，提升城市生物多样性；并可与建筑、公共设施、景观等结合应用。

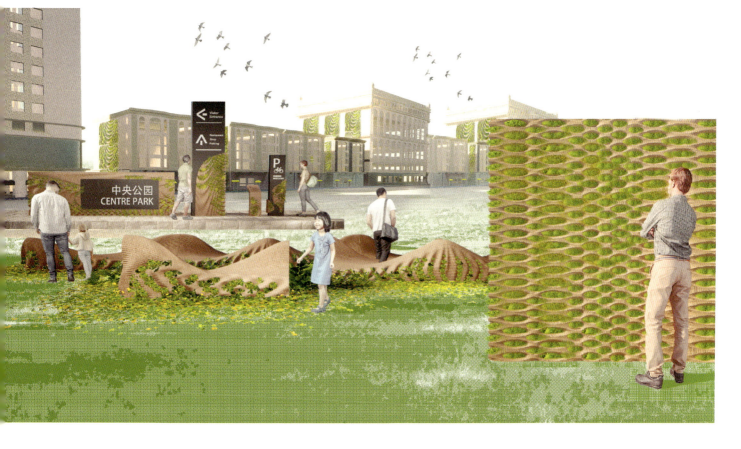

| 工业设计系 DEPARTMENT OF INDUSTRIAL DESIGN | 郑茗心 | 基于海螺壳的形态研究与设计应用 | 指导教师 – 邱松 |

海螺壳作为一种"第一自然"形态，具有独特的螺旋结构和美学特点。该设计通过设计形态学的方法，揭示了海螺壳内部螺旋结构的力学性能和共鸣原理，并应用于家具座椅设计，使人们在音乐的共鸣中获得放松、愉悦的体验。

具身认知理论在展示设计中的应用研究——以气候变化与生物多样性的关系为例

陈晔 　指导教师 – 范寅良

气候变化是真正的全球现象，在过去的几百年中，多达百万种动植物因此面临灭绝的危险。而冷与热的变化与观众的触觉直接相关，温度的概念在展示中的呈现可以直接地调动观众的感官系统。该设计尝试使用空间与身体的交互来提升展示信息的传达效率。

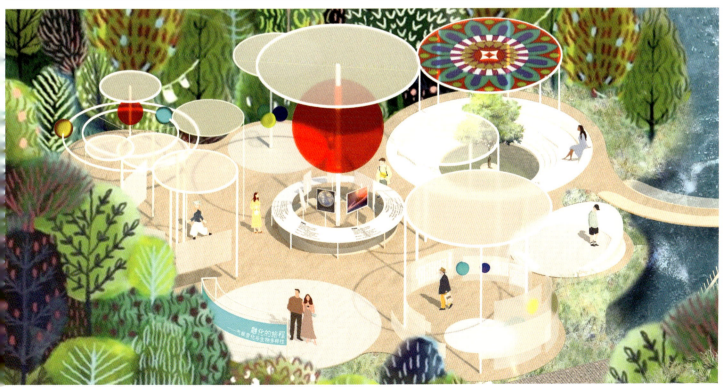

| 工业设计系 | DEPARTMENT OF INDUSTRIAL DESIGN | 贺春蕾 | 基于生物多样性保护的彝区生态习惯法科普展示设计 | 指导教师 – 陈洛奇 |

针对在工业冲击下云南彝区生态、生态习惯法与集体记忆破碎的困境，对彝区待修复的小型矿坑"再设计"一个永久的纪念性展示空间。在各空间科普展示设计中，将彝区生态习惯法以生态文明的现代化表达来诠释。

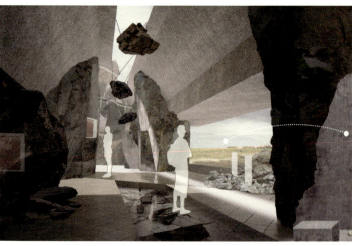

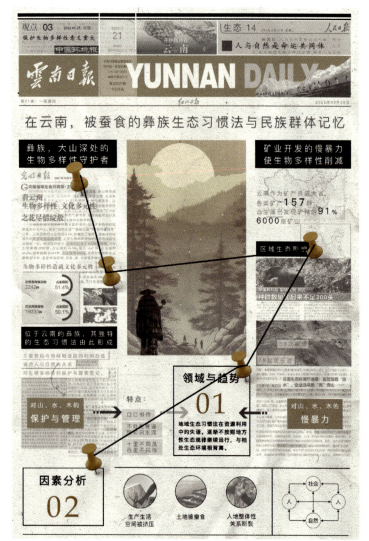

光污染对城市夜行动物影响的科普展示设计研究

胡文钰　指导教师 – 马赛

光污染的影响触目惊心，相关的科普教育与展示设计却寥若晨星。该设计从与居民紧密联系的城市野生夜行动物切入，以地铁站为平台，提出城市中人与动物共生的新模式畅想，希望引起国人对光污染与夜行生物多样性的关注。

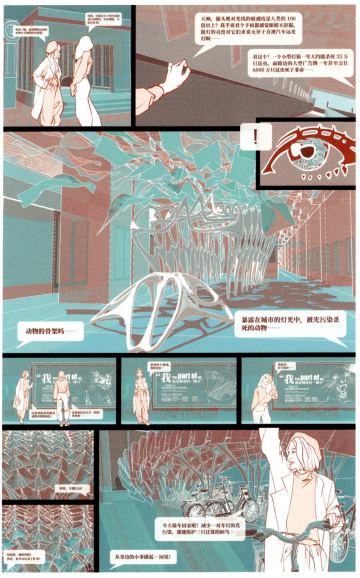

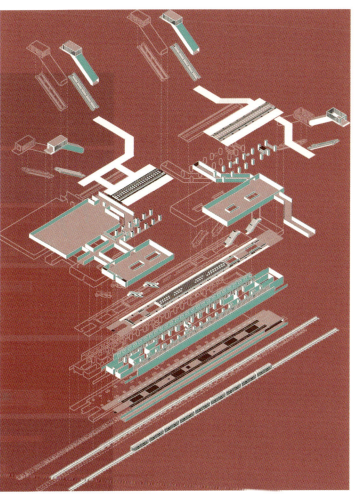

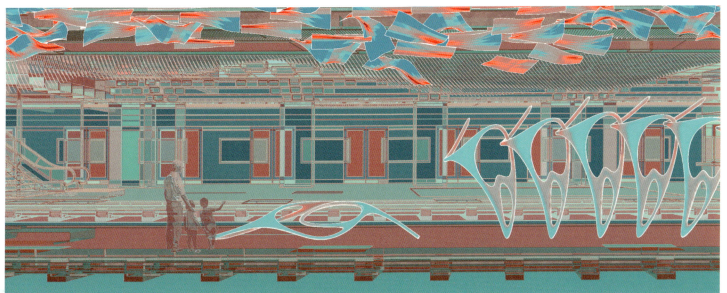

工业设计系 | DEPARTMENT OF INDUSTRIAL DESIGN

梁羽佳　低头可见——北京乡土地被植物科普展示设计

指导教师 – 周艳阳

以北京乡土地被植物科普为契机，将"生态多样性"拉回到城市居民的身边。让草坪成为主角，将人们的目光聚焦在脚边、聚焦在"野花野草"上，展现城市中独特而丰富的生态内容，提高城市居民的生态意识。

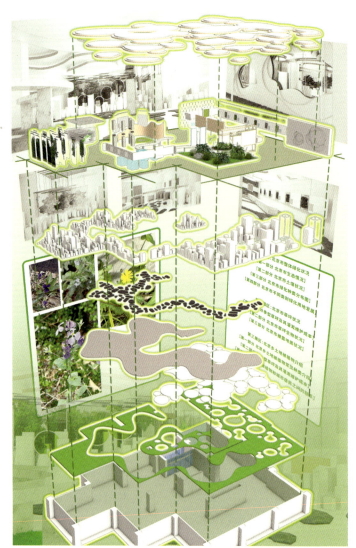

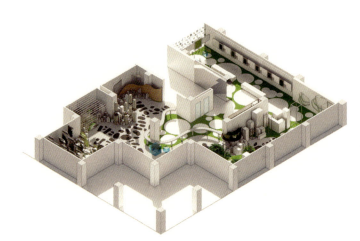

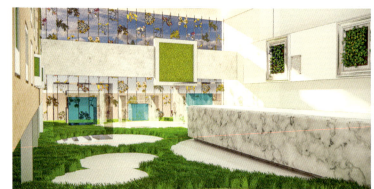

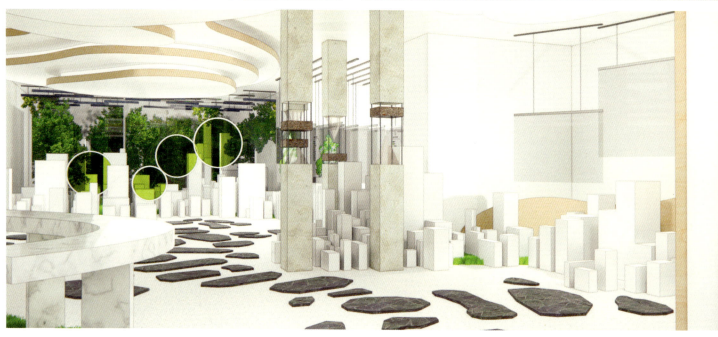

刘茜 | 基于微生物与矿石相互作用的生物多样性科普展示设计 | 指导教师 – 陈洛奇

以"微生物与矿石的相互作用"为切入点，对汉白玉的形成过程进行可视化转译，并通过微生物与矿物质的生化作用在建筑遗存物的维护与治理中的应用的科普，展示矿石中蕴含的丰富生物多样性之于建筑遗存物的辩证关系。

工业设计系 DEPARTMENT OF INDUSTRIAL DESIGN

麻润瑜 — 增强微生物多样性感知的展示设计研究——以游乐场改造为例

指导教师 – 范寅良

将微生物多样性的大众感知问题作为研究切入点，以科普展示为目的，并以石景山游乐园改造为例，通过"空间叙事"与"空间共生"的展示手段创新，尝试实现展示设计中"知识通俗化"和"内容深度"的统一。

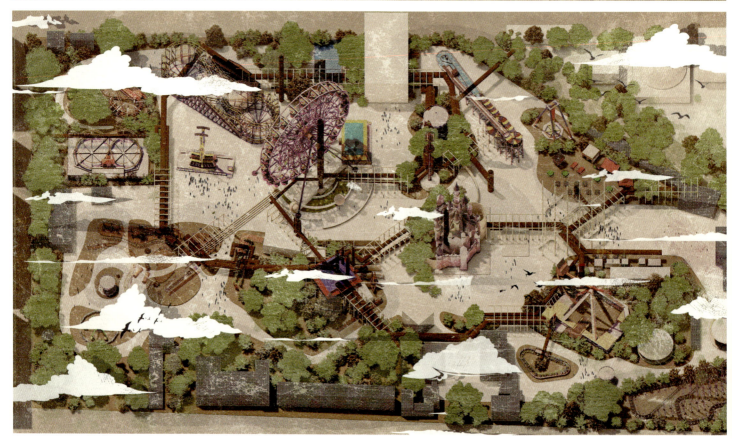

| 工业设计系 | DEPARTMENT OF INDUSTRIAL DESIGN | 马潇 | **基于生物着色影响的生物多样性科普展示设计研究** | 指导教师 - 陈洛奇 | 127 |

以对蓝色生物的考察为叙事线索，通过对当代社会中人造色彩与自然色彩间存在的潜在矛盾的探讨，科普生物着色与生态环境、生物多样性之间的辩证关系。

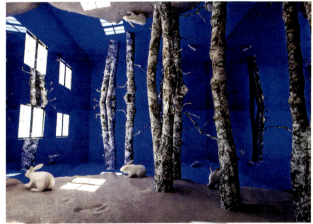

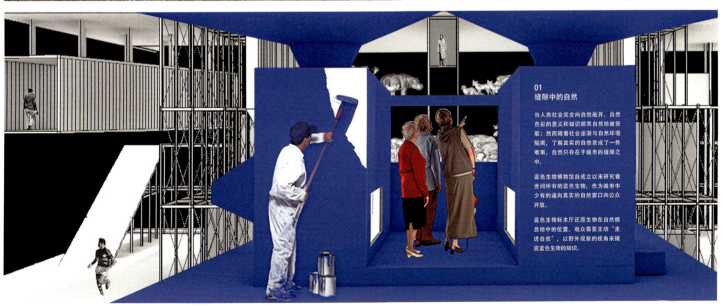

| 工业设计系 | DEPARTMENT OF INDUSTRIAL DESIGN | 潘一诺　共生社区"根之城"——自然共享生活沉浸式展示设计 | 指导教师 – 周艳阳 |

当城市不再是像以往一样耸立在地面之上，而是"生长"在森林之下，当人类与森林中的植物共享生存空间，生活将会有怎样的可能性？ 共生社区"根之城"沉浸式展示活动构建了一个充满畅想色彩的空间，这里上方是"森林"，下方是"城市"，植物的根系连接了上下两个空间。作为人类生活空间的"城市"不再与自然相分离，而是成为森林生长的土壤。

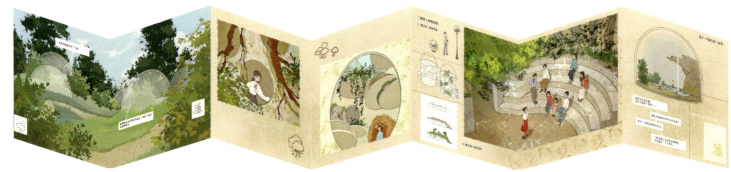

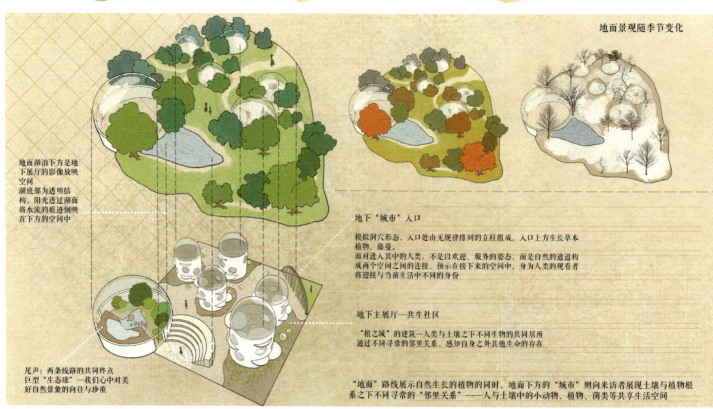

地面景观随季节变化

地面湖泊下方是地下展厅的影像放映空间
湖底部为透明结构，阳光透过湖面将水流的痕迹倒映在下方的空间中

地下"城市"入口

模拟洞穴形态，入口处由无规律排列的直柱组成，入口上方生长草木植物、藤蔓。
面对进入其中的人类，不是以欢迎、服务的姿态，而是自然的通道构成两个空间之间的连接，预示在接下来的空间中，身为人类的观看者将迎接与当前生活中不同的身份

地下主展厅—共生社区

"根之城"的建筑—人类与土壤之下不同生物的共同居所
通过不同寻常的邻里关系，感知自身之外其他生命的存在

尾声：两条线路的共同终点
巨型"生态球"—我们心中对美好自然景象的向往与珍重

"地面"路线展示自然生长的植物的同时，地面下方的"城市"则向来访者展现土壤与植物根系之下不同寻常的"邻里关系"——人与土壤中的小动物、植物、菌类等共享生活空间

| 工业设计系 | DEPARTMENT OF INDUSTRIAL DESIGN | 饶栩凌琦 | 以西藏那曲虫草为例的科普展示设计 | 指导教师 – 刘强 |

该设计位于世界屋脊青藏高原的那曲虫草交易中心，针对高原生态指示性物种"冬虫夏草"进行研究，打造一个宣传保护虫草资源地生物多样性和科普相关文化的综合体验场所。

| 工业设计系 | DEPARTMENT OF INDUSTRIAL DESIGN | 伍涵 | 蘑力无限——基于Z世代的云南菌菇科普展示设计 | 指导教师 – 马赛 |

在生物多样性的大主题下，挖掘菌菇与Z世代人群的内在联系，将旅游娱乐、生物科普、乡村振兴结合，完成三位一体多方受益的展示设计。

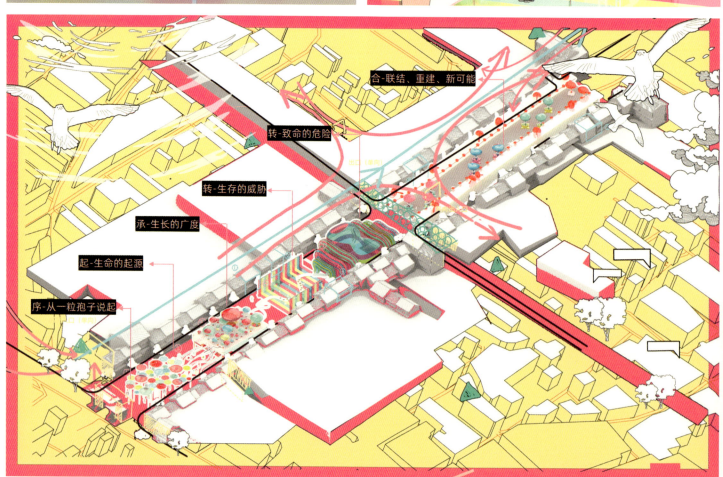

揭示城市外来生物危害性的科普展示设计研究

赵汉森　　指导教师 – 马赛

我国已经成为遭受外来生物入侵危害最严重的国家之一，生物入侵对生物多样性有着严重威胁，城市在保护生物多样性方面往往会被忽视，该设计将基于身边问题和热点问题，向公众科普相关知识，提高其对生物多样性的认知。

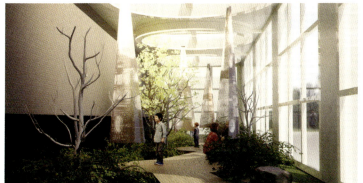

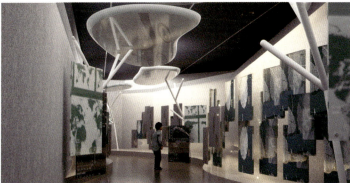

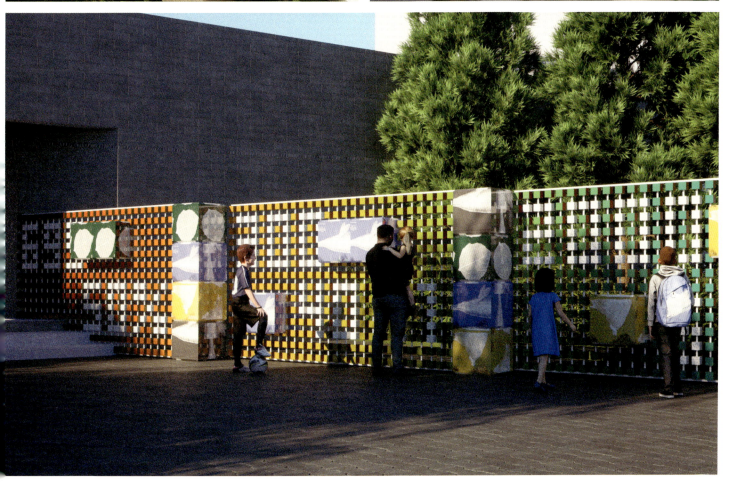

丛聪　　　　　高千雅　　　　　黎科　　　　　李雪妮

徐嘉阳　　　　　张思齐　　　　　张伊洁

周鹤扬　　　　　曾霜霜　　　　　韩瑜　　　　　李明泽

金银智　　　　　李文卓　　　　　郑文萱

DEPARTMENT OF
ART AND CRAFTS

工艺美术系

主任寄语

这里展出的是工艺美术系金属艺术、漆艺术、玻璃艺术、纤维艺术四个专业的毕业作品，同学们的毕业创作题材多样、主题突出。有的同学注重发掘材料本体的表现力；有的强调作品的实验性和概念表达；有的探索跨界与学科交叉融合；有的基于个人生活体验和展现，诠释出对后疫情时代当代工艺美术的思考和感悟。

相信不久的将来学院将以你们的才华和成就而骄傲、自豪！

| 工艺美术系 | DEPARTMENT OF ART AND CRAFTS | 丛聪 | 我将宇宙随身携带 | 指导教师 – 王晓昕 |

该系列镂空首饰主题取自同名诗集，倡导纯粹、自由，鼓励观者单纯地去感受她的细腻缥缈、清晰真切。利用无序化金属编织工艺，将时尚设计、可穿戴装置、材料研究融合，实现形式美与实用美的统一。

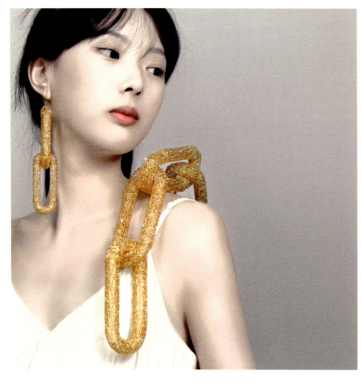

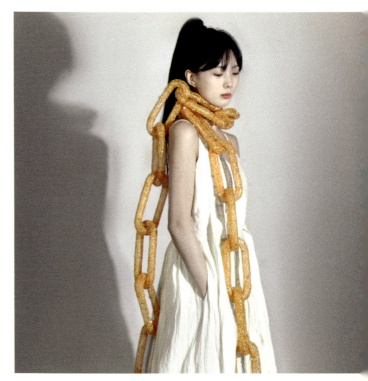

| 工艺美术系 DEPARTMENT OF ART AND CRAFTS | 高千雅　巢 | 指导教师 – 潘妙 |

灵感来源于织雀鸟巢。作品主要材料为银、树脂、锦纶线等，运用多样和轻快的色彩搭配，展现自然与轻松的氛围，给观者一种返璞归真、温暖的视觉观感。

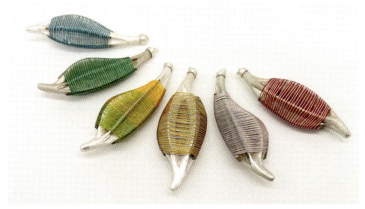

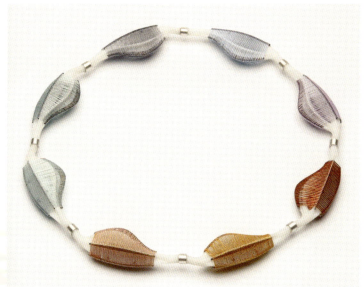

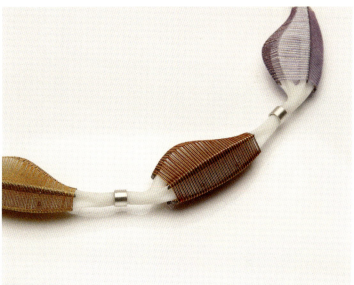

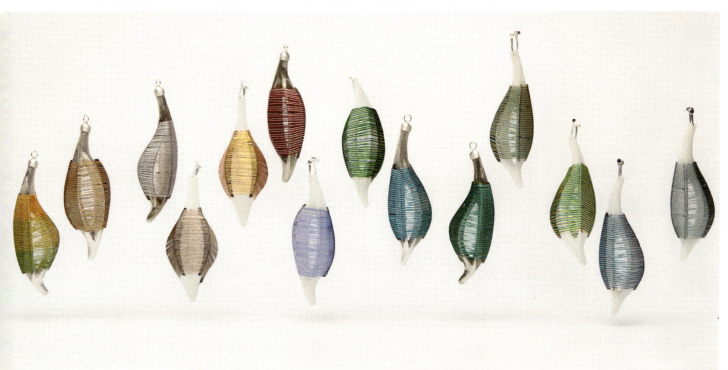

| 工艺美术系 | DEPARTMENT OF ART AND CRAFTS | 黎科 | 原点 | 指导教师 – 王晓昕 |

蛋是孕育生命的容器，破壳是新生命的原点。以茶具为载体，将鸟类新生时破壳而出的动态进行同构，让器物携一丝内涌的气韵，探寻茶道与生命共通的逸趣。

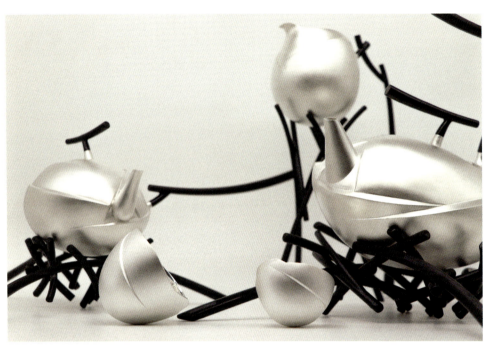
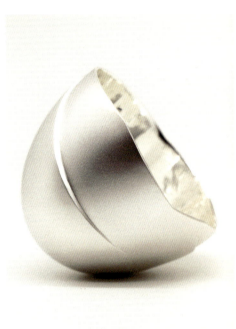
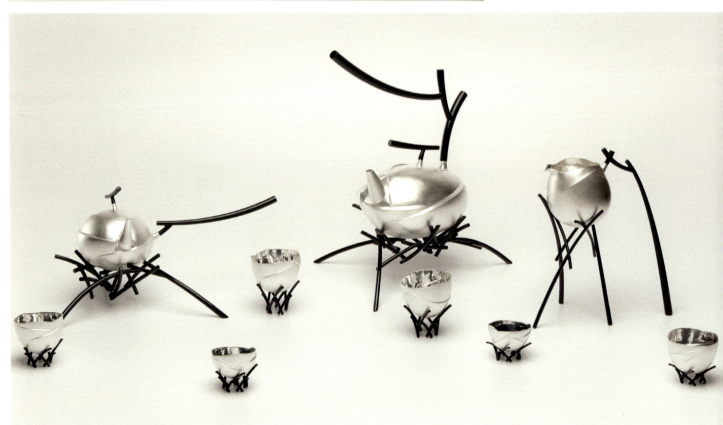

李雪妮　骨刺

指导教师 – 潘妙

日常生活中体验到的内耗、纠结与自我攻击，是一种永远跟随并潜伏在内在的痛苦。就好像有刺从骨头上生长而出，隐隐折磨着自身，如同附骨之疽，在平静的表象下，持续不断地带来消耗与刺痛。

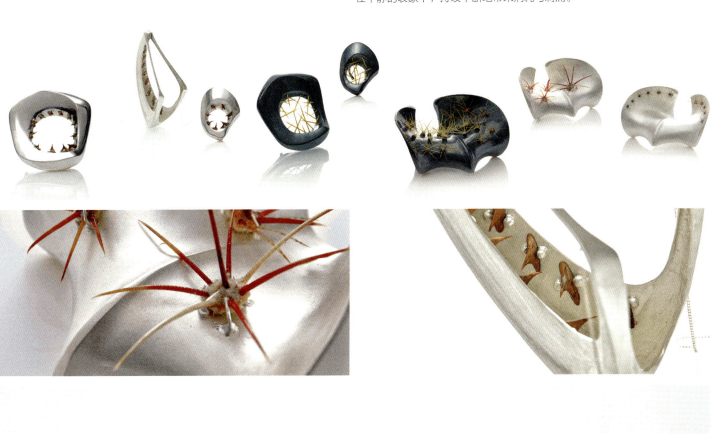

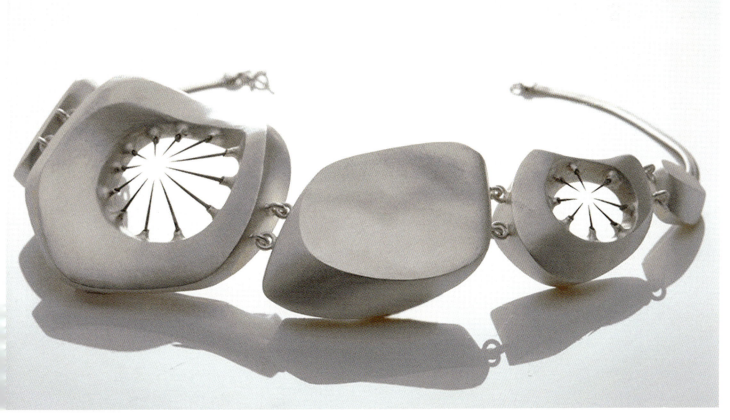

工艺美术系 DEPARTMENT OF ART AND CRAFTS

徐嘉阳　满足

指导教师 – 潘妙

该作品组成了人们熟知的生活中的普通之物，如何重新组成一篇全新的故事——童话：弹珠，瓶盖，随处可见的"垃圾"不仅是乌鸦们的珍宝，借由在人类世界旅行过的小乌鸦音乐家的收获，传达何为满足感的思考。

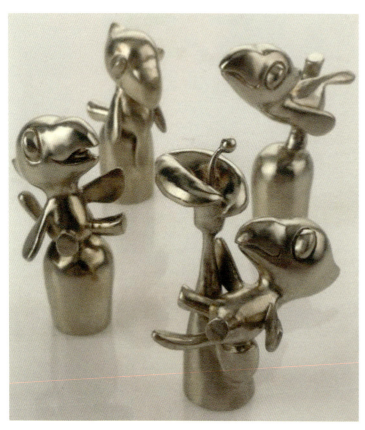
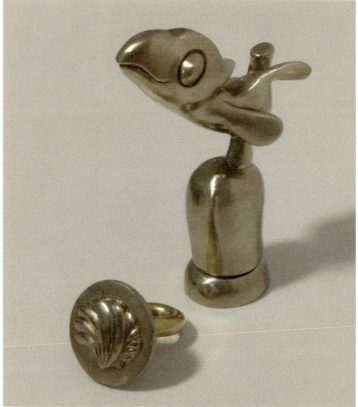
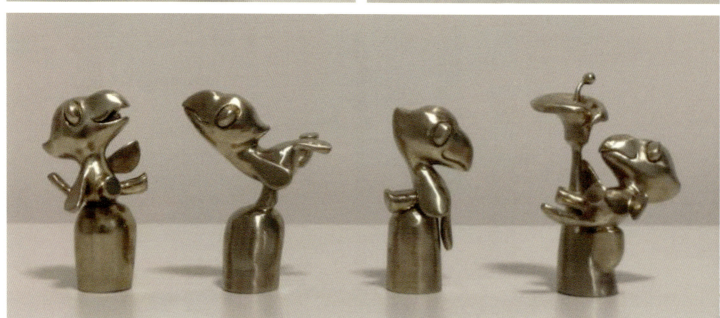

张思齐　交响

指导教师 – 王晓昕

这一系列首饰作品以日常工具为灵感，选取镊子夹取珠宝的状态为设计元素，将短暂的动作定格为永久的镶嵌。作品打破了使用和观赏的边界、模糊了工具和首饰的身份，让工艺过程成为欣赏的对象。

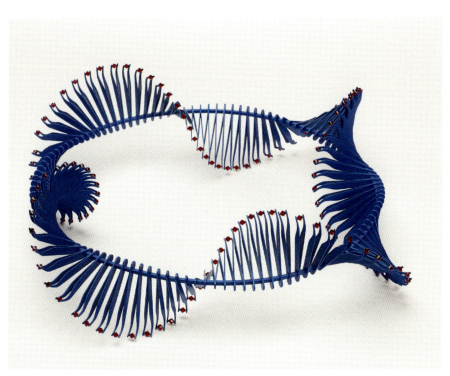
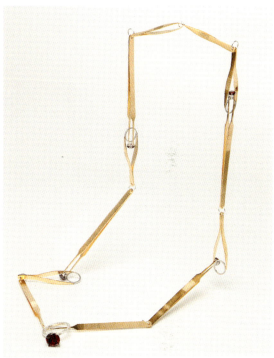
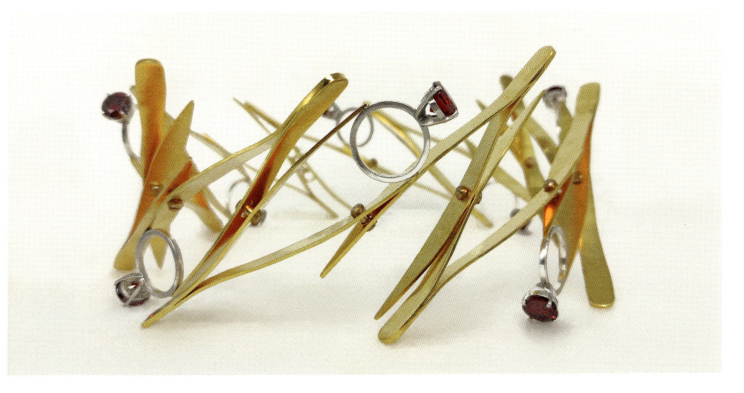

| 工艺美术系 | DEPARTMENT OF ART AND CRAFTS | 张伊洁　十二生肖 | 指导教师 - 王晓昕 |

通过将梦露的形象与十二生肖的形态结合，呈现"新波普"的艺术风格，探讨在消费文化背景下同质化的商品呈现方式，探讨当代首饰创作和传统符号之间的关系。

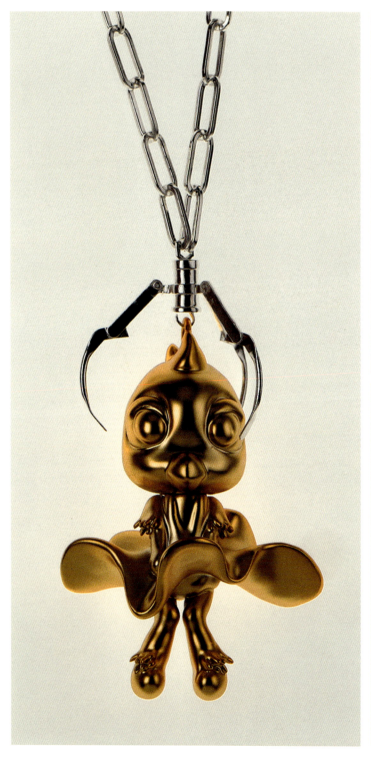
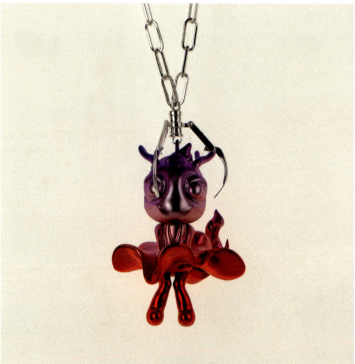
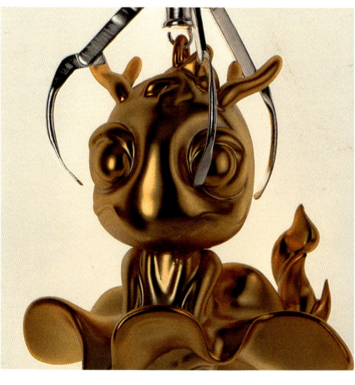

周鹤扬 格物

指导教师 – 王晓昕

工程制图以数理化的方式显像。这种科学观下的技术语言要求一切可观测、可验证、可通约。在使用它时我们也默认了这种观察世界的方式：用理性把握非理性世界，用抽象思维规定具象物，用同质化元素规约参差个体。

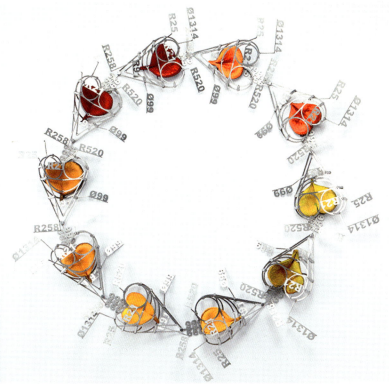

工艺美术系 | DEPARTMENT OF ART AND CRAFTS

曾霜霜　旧时月色　苔枝缀玉

指导教师 — 程向军

"旧时月色，算几番照我，梅边吹笛？"梅花在中国古典文化里给人以无尽的遐想。漆画《旧时月色》《苔枝缀玉》借词牌名为题，用独属于大漆的表达方式，对梅花这一传统题材进行新的阐释。

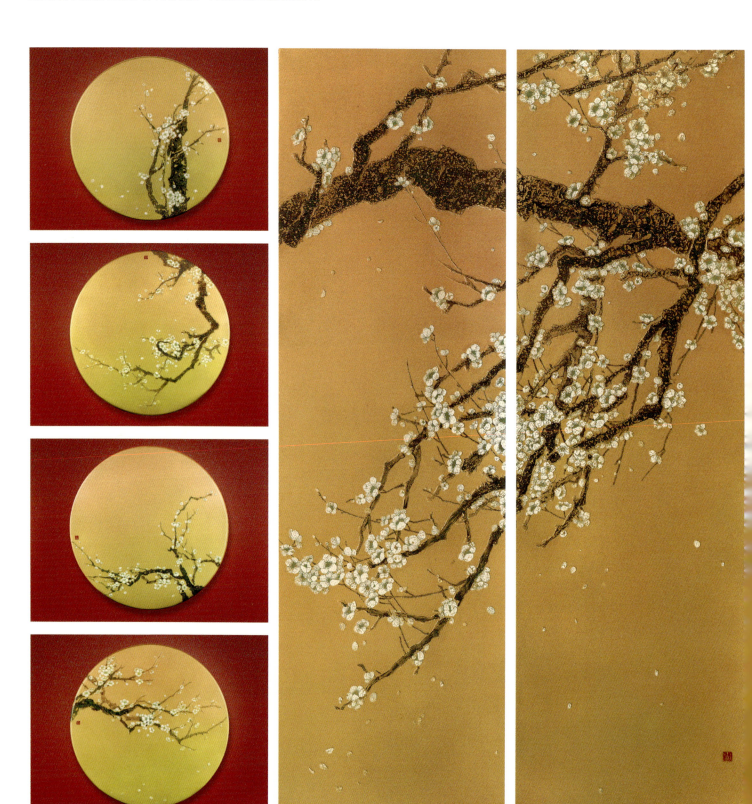

工艺美术系 DEPARTMENT OF ART AND CRAFTS

韩瑜

一半是火焰，一半是银河 / 风雪客 / 水云身 / 冰河世纪 / 麦田 / 大方之家

指导教师 – 程向军 杨佩璋

你要做漆艺，就不能只做理念、材料和工艺，要做回忆、做故事，做独我自知的感受和得失，要做风雪客遗世、水云身张弛，做火焰热忧、银河流逝，做没留住的麦田抱故里、冰河嵌世纪，最后再知大漆的千文万华、物隐大知。

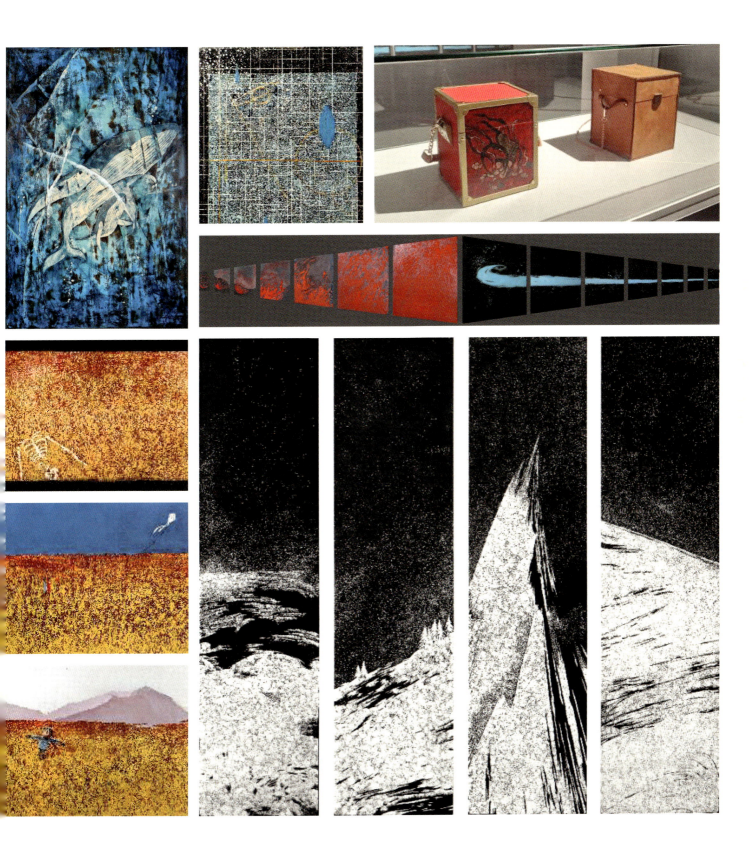

李明泽　风景·残响

指导教师 – 李秉孺

随着漆画的发展，对于风景漆画技法的探索也在不断进行，尤其是对肌理和材质的重新认识。作者以新的角度实验了铝粉材料在风景漆画中的表现力，将铝粉材料直接暴露于漆画的表面，使用其独特的金属质感，结合黑漆的深邃黑色，画面整体呈现出单纯且强烈的表现力，具有版画的部分视觉特征。画面的银灰色调与金属的颗粒感更能让人联想到复古的黑白摄影，在表现风景题材时能够带来独特的审美体验。

| 金银智 | 乡 / 鹤·梦 / 二校门 / 日晷 / 自画像 |

《鹤·梦》系列，利用漆语言的独特的肌理和色彩，通过千纸鹤的指引来观看梦中幻影的世界，探索大自然宇宙的神秘，展现生命的美丽。《乡》系列御用白桦树的高大挺拔、美丽的形象来表达设计者对家乡的记忆与情感。

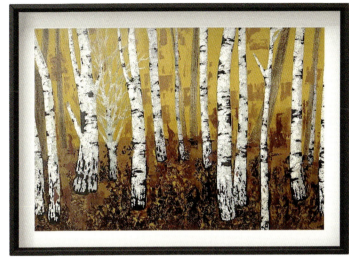
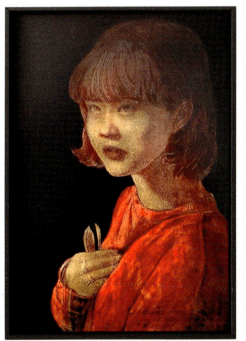

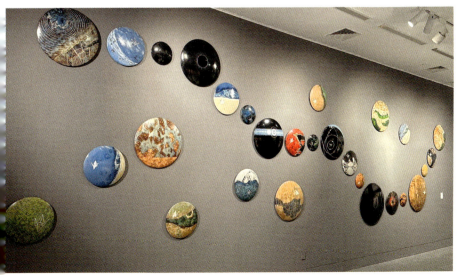

工艺美术系 DEPARTMENT OF ART AND CRAFTS

李文卓　生灵之韵，漆之华彩　　指导教师 – 杨佩璋

结合中国传统历史文化、神话传说中的动物，根据古籍的描述提取神兽特点进行方案绘制，制作漆画套系。表达万物周而复始，生命水木有灵，见证中国传统文化的主题。

工艺美术系　DEPARTMENT OF ART AND CRAFTS　　郑文萱　芦苇　　指导教师 – 程向军

"我是芦苇，怎样成为一棵树？"作品是由 32 幅不同大小的漆画共同组成的组画，通过天然大漆、木粉、蛋壳、瓦灰等多样材料与技法结合展现出漆画独特的材料语言，探索个体与整体、不同技法、肌理之间的微妙关系。

王子怡	张泊宁	张修格	陈曦儿
邱诗涵	符睿思	熊芮琳	
史诺一	徐瑜彬	谢佩瑜	赵昱律
刘凌君	袁田田	王嘉仪	
李悦航	杨越茹	卢卢婉莹	李伊宁
谭明珠	王渝	李欣妍	
林巧	曾婧双	大江雪子	李吟雪
	俞越	杜宜霖	孔慧娴

王沐晗

胡洋

DEPARTMENT OF
INFORMATION ART & DESIGN

信息艺术
设计系

主任寄语

信息艺术设计系同学们的毕业设计作品展现出良好的交叉学科素养。同学们从不同视角切入社会现实，通过对"信息"的多元化编码与解码，展现出对未来愿景的塑造和人文思辨的表达，体现出对社会与国家应有的责任与担当。

人生的下一个阶段永远充满了未知和挑战，希望你们带上在这里的学术积累和持续创新的热情，踏上你们创造未来的征途。

| 信息艺术设计系 | DEPARTMENT OF INFORMATION ART & DESIGN | 王子怡 未来回音 | 指导教师 – 付志勇 |

2067 年，这是全球变暖、海平面上升和生态破坏后的未来世界。人类试图通过生物共生改造计划以基因工程和进化加速技术改变生物的适应性，以缓解生态危机。然而，这种深度干预自然的行为，真的能改变未来吗？

张泊宁 — AI 实时编导的野生动物直播设计

指导教师 – 师丹青

在野生动物直播设计中，通过重构直播平台的交互流程，引入人工智能技术，将纪录片表达手法与动物直播的内容有机结合，达到提升动物直播科普性、趣味性及观赏性的目的，探索动物直播的多元发展方向。

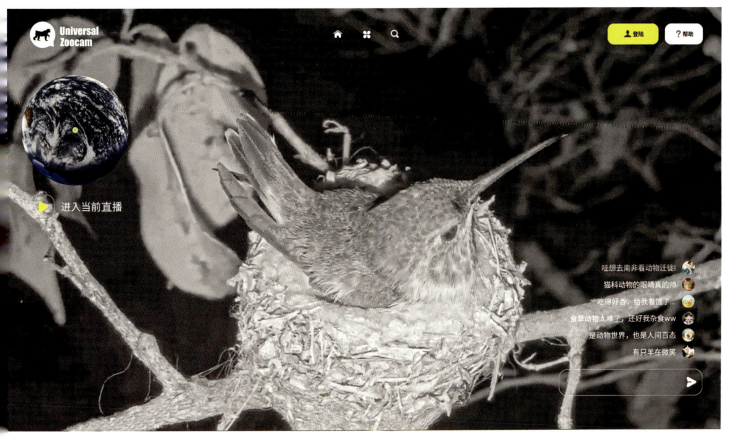

张修格　透光流影

指导教师 – 吴琼

《透光流影》以传统竹编工艺传承千年的文化与智慧为灵感，通过模块化和参数化的设计方式重塑纹样的展现形式，探索新颖的设计语言与表达方式，作为模块化动态表皮具有丰富的可拓展性，为相关领域的设计注入更多创新可能性。

| 信息艺术设计系 | DEPARTMENT OF INFORMATION ART & DESIGN | 陈曦儿 | 无声的回响 | 指导教师 – 张烈 |

以克孜尔音乐窟为例，探讨文化遗产在数字艺术领域的创新表现方式。利用人工智能对石窟壁画进行再创作，展示科技力量在传统文化传承与创新方面的现实意义和应用前景。

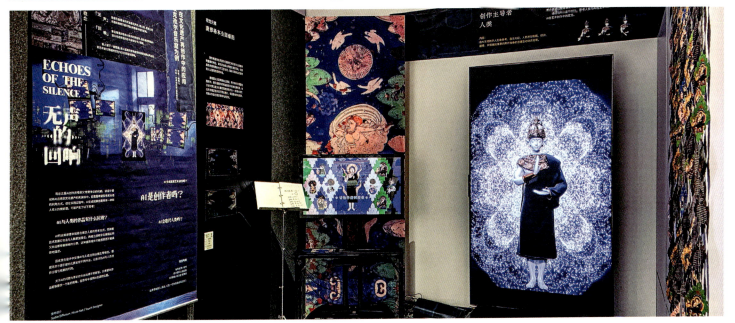

| 信息艺术设计系 | DEPARTMENT OF INFORMATION ART & DESIGN | 邱诗涵 | 观·戏——基于京剧《贵妃醉酒》选段的声音可视化装置设计 | 指导教师 – 吴琼 |

将京剧《贵妃醉酒》选段中唱腔的声音数据与贵妃凤冠的形象相结合，并利用亚克力材料、动态灯光与机械结构进行呈现，实现对于选段唱腔的声音可视化，并通过在展厅中的交互，带给观众们一种全新的"观戏"体验。

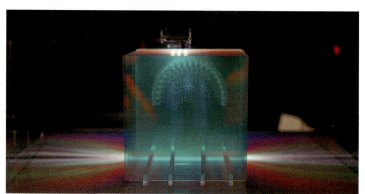

| 信息艺术设计系 | DEPARTMENT OF INFORMATION ART & DESIGN | 符睿思 | 飞鸟·出岫——基于漆艺的交互式灯光装置设计 | 指导教师－吴琼 |

成群的候鸟凝结成的群体和意象，在遵循自己的规律永恒地运动着……从几何形体到有机体，从固定的到流动的，从物质到意识的，从真实到虚拟的。设计理念的核心在于观众可以通过自己的手势来交互控制鸟类群的飞行方向和角度。装置利用了 Leap Motion 将人的手势转换为电子信号，再通过 Touch Designer 算法将这些信号转化为控制抽象鸟群飞行的指示，控制鸟群在漆纱雕塑上运动。希望观展者成为艺术创作的参与者，而不只是旁观者，并带来更多的趣味体验感和感知自然的桥梁。

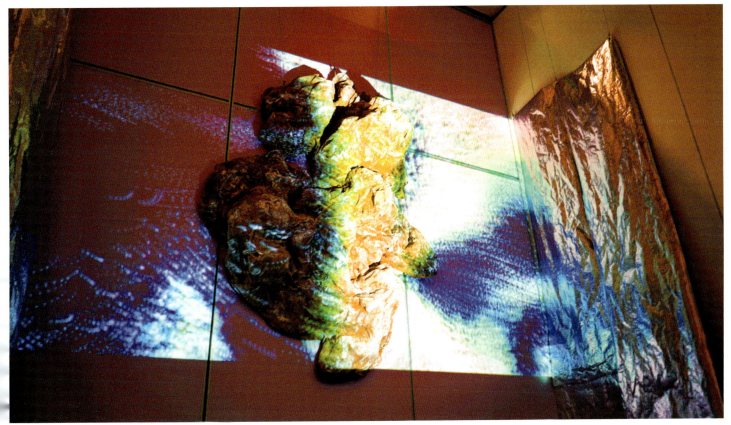

熊芮琳　食梦宴

指导教师 – 付志勇

《食梦宴》的交互装置以"巴别塔"为灵感，梦境可以作为人们之间寻求差异性或是相似性的方式。观众向原型中输入自己的梦境内容，原型以此作为原料，为观众呈上独特的料理。在这场食梦盛宴中，每一个梦境都将作为一份佳肴，组成这充满共鸣与碰撞的宴席。

史诺一　智能美妆概念设计

指导教师 – 徐迎庆

该作品主要依据平均脸假说，结合当前流行的通俗大众审美范式，研究出一套可应用于智能美妆系统的美学理论法则。核心思路是对合成研究出的当前审美环境下足够具有吸引力的脸庞进行五官、比例和脸型的数据分析，形成一套数据模板与普通人面部进行比对从而得出智能化妆容思路建议，并在此基础上加上更多流行的不同妆容数据，以达到指导作用。

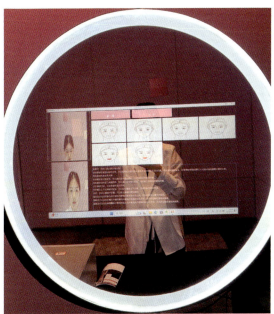

| 信息艺术设计系 | DEPARTMENT OF INFORMATION ART & DESIGN | 徐瑜彬 AiRT | 指导教师 – 关琰 |

该作品为基于人工智能的美术教育平台的设计研究。目前，人工智能在教育领域具有多种优势和潜在可能性，可以为教育提供巨大帮助。该研究探讨了人工智能技术在美术领域应用的场景和可行性，讨论了利用人工智能的美术教育平台的设计实现。 该平台旨在利用人工智能技术改善美术教育和美术创作。通过采用人工智能算法和技术，该平台可以为学生提供个性化的学习体验和教育支持，它可以根据学生的兴趣、能力、学习风格提供有针对性的学习内容和评价反馈。

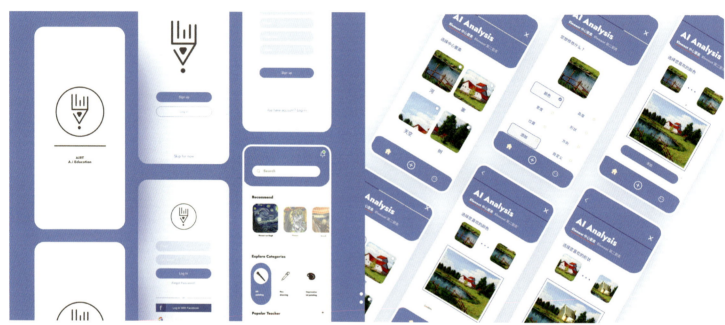

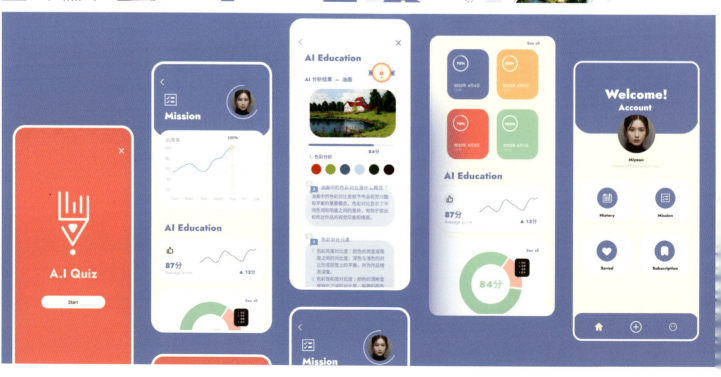

信息艺术设计系 | DEPARTMENT OF INFORMATION ART & DESIGN

谢佩瑜　我与瑞幸的 365 天　指导教师 – 张茫茫

该课题源自本院系与瑞幸咖啡的数字化设计合作项目。以数字藏品为主要研究对象，展开品牌数字藏品与数字化平台的互动设计。在小程序中，用户通过抽卡方式，获得系统推荐的当日咖啡，卡片也将作为数字藏品供用户收藏。

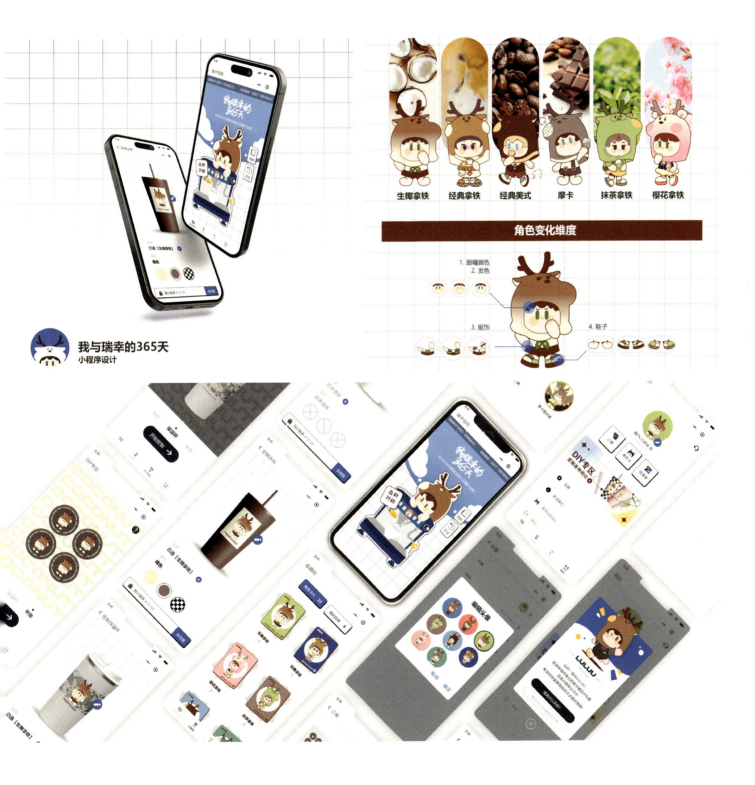

赵昰律　智能窗帘

指导教师 – 米海鹏

由电子纤维（OLED）组成的智能窗帘，可以自己发光，通过APP的操作可以享受多种影像或游戏，或者可以显示图像，代替相框作为室内装饰用展示，也可以显示自然环境，改变房间环境，营造旅行的感觉。纤维本身内置磁铁，可贴上太阳能板充电。

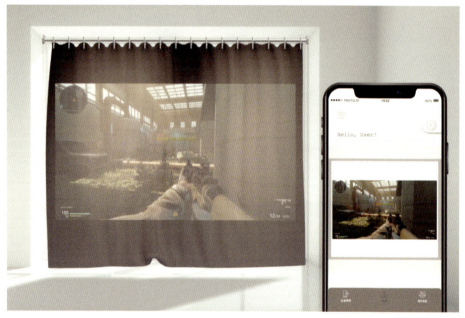
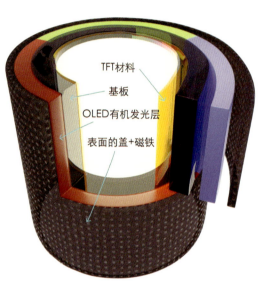

刘凌君　走！一起说唱　指导教师 – 徐迎庆

音乐创作一直是一个需要创造力和灵感的艺术形式，然而，前沿技术的发展为音乐创作提供了更多可能性。该研究聚焦说唱音乐爱好者，基于深度挖掘该类用户的创作痛点及需求，整合前沿数字化技术，初步构建了一套说唱音乐创作辅助系统，该系统可以根据用户关键词引用索引，推荐相关联的伴奏和风格锁定，帮助用户在短时间内进行初步说唱音乐创作。

| 信息艺术设计系 | DEPARTMENT OF INFORMATION ART & DESIGN | 袁田田 | 城市越野 | 指导教师 – 张茫茫 |

作品包含一套完整的"城市越野"活动模型，运作模式，可持续论证，概念和玩法；一套上线的活动任务小程序设计，以及一套城市越野拼图任务卡的案例实体。以此引导人们去探索城市，助力城市在三年停滞后的恢复。

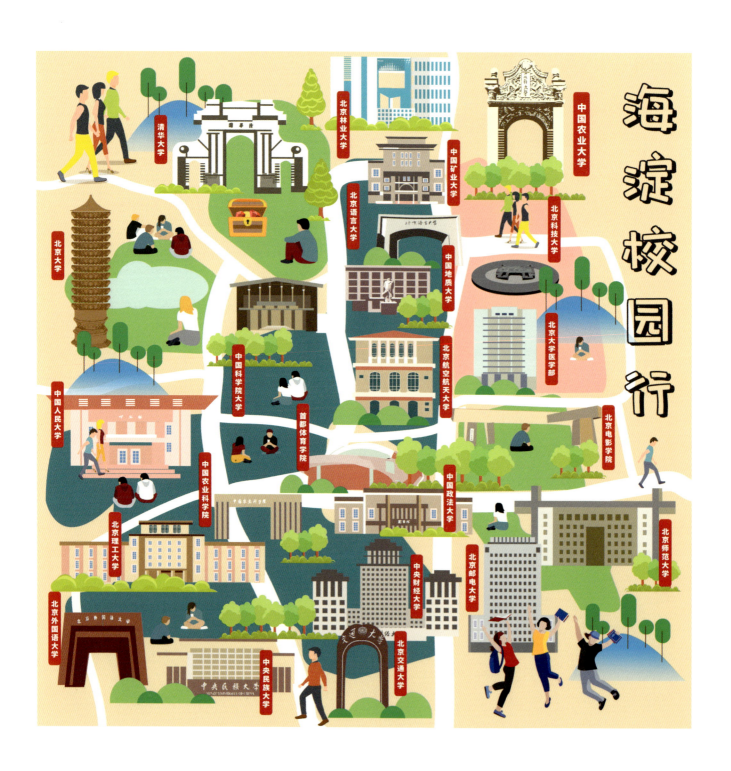

无花果狂热

王嘉仪 ・ 指导教师 – 雷磊

故事发生在以澳门为背景的一个虚构老街区，店铺即将被拆迁改造，卖不出去的无花果却无意成了新街区象征。动画使用了二维角色动画与三维场景结合的制作方式。角色动画使用了CSP，场景则使用了三维低多边形模型进行搭建，以及澳门实景建筑纹理作为贴图，短片全长约7分钟。

李悦航　酒国

指导教师 – 雷磊

该动画作品改编自莫言魔幻现实主义小说《酒国》。通过展示角色深陷腐败泥潭的过程，引发观众对腐败现象的深思和警醒。

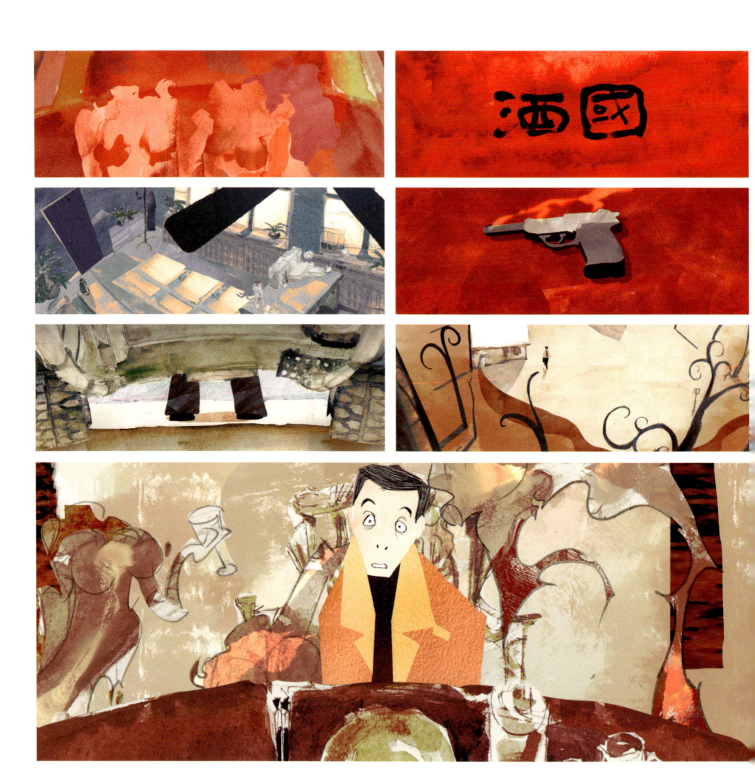

信息艺术设计系 DEPARTMENT OF INFORMATION ART & DESIGN

杨越茹　麦子的冒险笔记　指导教师 – 陈雷

《麦子的冒险笔记》是一部以奇幻冒险风格为主，动物角色作为主要角色的二维逐帧动画，故事讲述了麦子在父亲因冒险遇难而去世之后继承他的遗志，根据自己父亲遗留下来的藏宝图踏上旅途，在冒险途中结交了许多同伴，最后和同伴一起到达了终点。

信息艺术设计系　DEPARTMENT OF INFORMATION ART & DESIGN　卢卢婉莹　米哈雷斯家族　指导教师 - 王之纲

动画短片《米哈雷斯家族》源于委内瑞拉非物质文化遗产科珀里斯蒂的舞魔，此片以传承人家族传记故事展开"跳舞的魔鬼"的跌宕历史，在摇曳的时代背景下顽强生长，传承人米哈雷斯家族在迷途中找寻原始的精神家园。

信息艺术设计系　DEPARTMENT OF INFORMATION ART & DESIGN　李伊宁　钢筋铁骨　指导教师 – 陈雷

《钢筋铁骨》为二维动画短片，讲述了一个年轻的飞行员克服困难重返天空的故事。

谭明珠　未尽春

这是一个发生在春天末尾的故事,作品不仅描绘了两位主角遇见、结缘的片刻,更希望能展现对于人与自然之间关系的追寻。

王渝　遥望佳期　指导教师 – 陈雷

动画短片展现了一个小女孩的视角下，她对家人关系建立的认识感受。期待、失望、难过都伴随着他们，发生的点滴渗透在身体里，不经意地影响着她。

| 信息艺术设计系 | DEPARTMENT OF INFORMATION ART & DESIGN | 李欣妍 | 感知 | 指导教师 – 雷磊 |

《感知》将题材聚焦在 AI、网络亚文化及诗意之上，短片以一首诗为线索，分别从 AI、人类两个视角共同展开了关于感知的讨论。人类的感性真是不可代替的吗，还是人类对拥有情感的自我感动呢？

信息艺术设计系 DEPARTMENT OF INFORMATION ART & DESIGN　　林巧　　追铃　　指导教师 - 王之纲

"在毕业前夕，我家的小狗突然因为疏忽离世，虽然我无法再见到小狗，也没办法从它口中得到原谅的回答，但我可以在我的创作中，将这个故事创作出来，相当于我对小狗的回忆，这段创作也是一段与自己和解的旅程。"

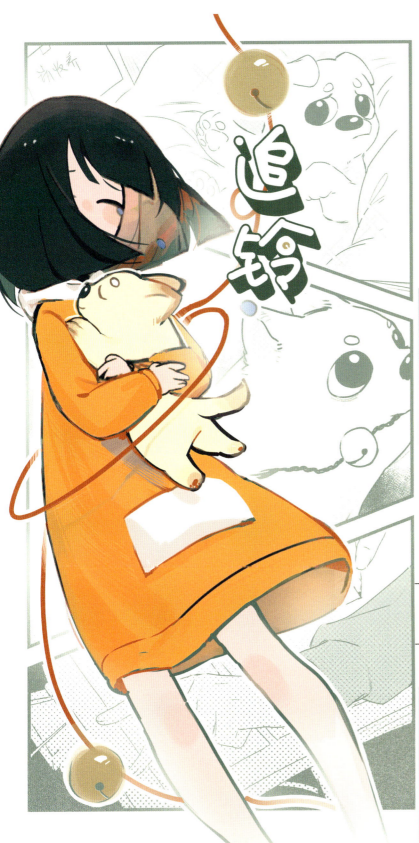

曾婧双　少年时

指导教师－王之纲

《少年时》是一个水墨动画短片，讲述主人公小林在少年时劳动、读书的故事。该片主要采用传统水墨画的纸上绘画方式，配合数字技术辅助后期调整、合成，尝试探索二维水墨动画创作的新可能。

母爱是一个多面体，温柔又强势、无私却又自私。母亲不惜一切都要消除对子女的威胁，这是神圣的天职。

| 信息艺术设计系 | DEPARTMENT OF INFORMATION ART & DESIGN | 李吟雪　蛊 | 指导教师 – 雷磊 |

我被白色的人群打倒
那只蟑螂在嘲笑
我打断了它的腿
白色的人群打断了我的腿

信息艺术设计系　DEPARTMENT OF INFORMATION ART & DESIGN　俞越　邻居　指导教师 – 王之纲

"诚如南丁格尔所强烈抱怨的那样，'妇女从未拥有……能称之为属于自己的半个小时'，她总是被打断。" ——维吉尼亚·伍尔夫《一间自己的房间》，本片设置了一个被凝视、被指责、被打扰的困境，希望观众在注视主人公的同时，思考你我的去向。

信息艺术设计系　DEPARTMENT OF INFORMATION ART & DESIGN　　杜宜霖　关于春　　指导教师 – 马森

"从冰雪融化到夏虫初鸣,春对于我来说不仅是一个季节。我们家的女性皆用春命名,我见证了'春'们用顽强的精神力量,开辟属于自己的道路。好奇使我想深入了解她们的生活。有幸,我见过春,也希望你四季如春。"

信息艺术设计系 DEPARTMENT OF INFORMATION ART & DESIGN　　孔慧娴　　万物相生　　指导教师 – 冯建国

该作品拍摄城市中人与动物的互动，呈现二者之间和谐共生的关系，启发人们欣赏动物的内在价值，重建与自然的情感连接。动物与人类之间返璞归真的信任会帮助我们弥合现代社会中人际关系的裂痕，找回爱与被爱的能力。

| 信息艺术设计系 | DEPARTMENT OF INFORMATION ART & DESIGN | 王沐晗 | 引 | 指导教师 – 马森 | 178 |

伴随着时代的变迁和城市的发展，人与事物在以前所未有的速度快速迁移。在瞬息万变间，天津抵抗着时间的变化。意在建构天津人与这座城市之间独特的牵线与关系，同是这个城市的身份，它们也是他们。

信息艺术设计系 DEPARTMENT OF INFORMATION ART & DESIGN 胡洋 方与圆 指导教师 – 陈雷

该作品强调原动画的技法研究，以一种相对纪实的方式展现了人类因为排异的特性而产生的偏见和残酷斗争。

DEPARTMENT OF PAINTING

绘画系

主任寄语

以 ChatGPT 为代表的人工智能飞速迭代……我们会不断见证更多新事物的出现，并感受到前所未有的震撼与冲击。对于艺术创作来说，则是多了可选择的新工具、新方式，有可能带来新的艺术形态。希望同学们继续保有对艺术的执着、质疑与判断，在今后的艺术道路上借助传统的或者高科技的方式与手段，创作出符合自己脾气秉性的作品，收获属于自己的艺术成果！

耿亦凡 土也

指导教师 - 崔彦伟

万物同源，周而复始。用世界上最原始的物质——泥土进行创作，其过程既是可控的，又是充满实验性与未知性的。在材料之间不断碰撞与融合，堆砌与剥落的过程中，形成独特的画面效果，展现出泥土材料自身的魅力。

柳金羽　云使

雨云送信时经过的自然。

指导教师 – 姜祖青

绘画系　DEPARTMENT OF PAINTING　　路楚怡　福禄寿喜财　　指导教师－姜祖青

作品以福禄寿喜财为切入点，对五神展开研究与学习，探求其背后的文化与人的联系和表达。

罗金时　家常

指导教师 – 周爱民

《家常》是一幅通过描绘日常家庭生活的细微动作，展现人与人间常规交流的写实作品。创作的灵感来自对日常交往的观察。该作品通过捕捉家庭午餐后收拾桌子的平常场景，想要传递我们生活中充满的重复和日常琐事的情感内涵。对设计者来说，写实并不只是复制现实，而是把个人的感受、思考和观察转化为可视化的语言，以帮助观众理解并感受到作品的主题和内涵。

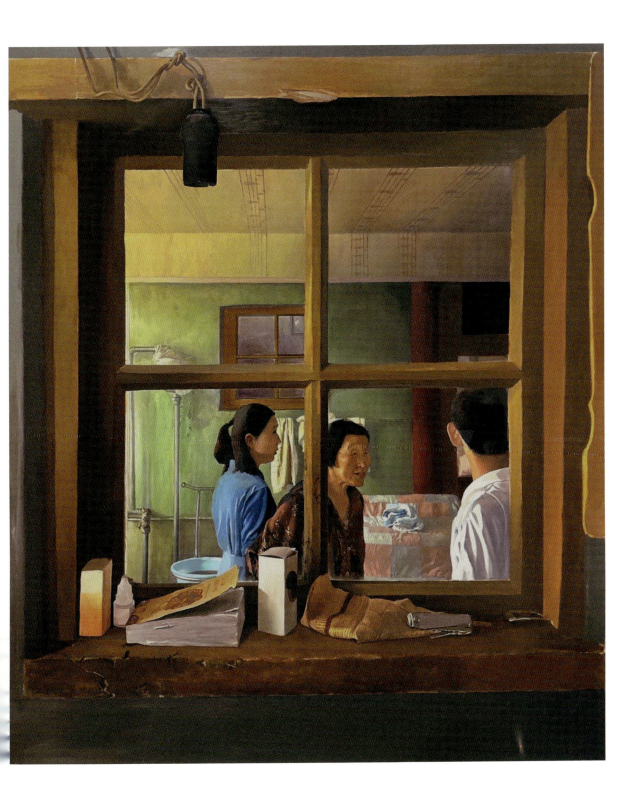

绘画系　DEPARTMENT OF PAINTING　　　罗洋　后海印象　　　指导教师 – 宋克

"创作这组作品主要源于我自己对于后海这片环境的熟悉感与亲近感，再加上自己本身对于水性材料创作一直比较感兴趣，所以这次我选择了一种偏平面化，类似于马赛克拼接的表现形式，以此呈现出我心中对这片景象的记忆。"

郑乔溪　白夜

晨昏相接，光影氤氲，虽处夜晚但天空光亮仍在，赤身行走于此间，总有光亮是洒向你我的。作品用抽象化语言、综合材料媒介将白夜这一自然现象进行重组再现，赋予新的含义。

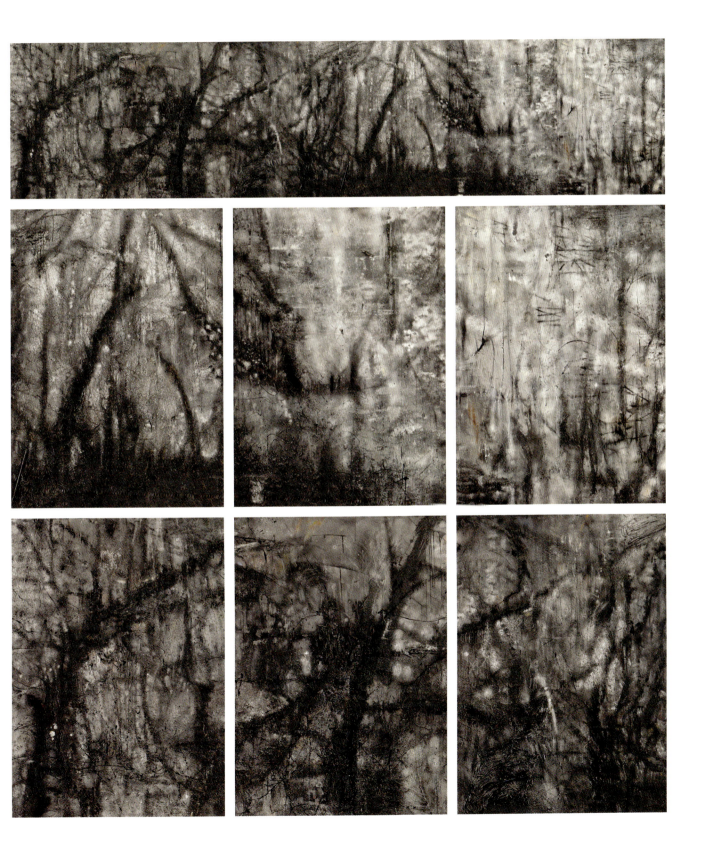

绘画系　DEPARTMENT OF PAINTING　钟帅　1935~2013　指导教师 – 崔彦伟

你往哪去？爷爷

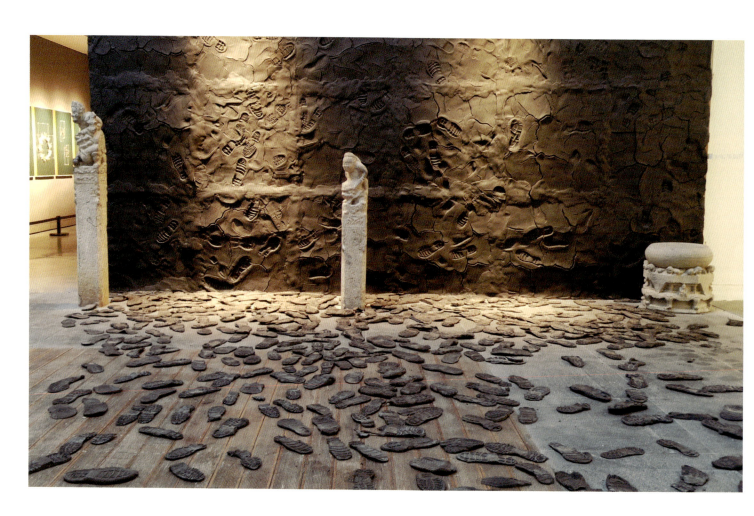

周萌洋　第一定律重力

指导教师 – 崔彦伟

节气不分，不合时宜。
有的话说在哪儿都不中听，都别扭；
有的画放在哪儿都不合适，都多余。

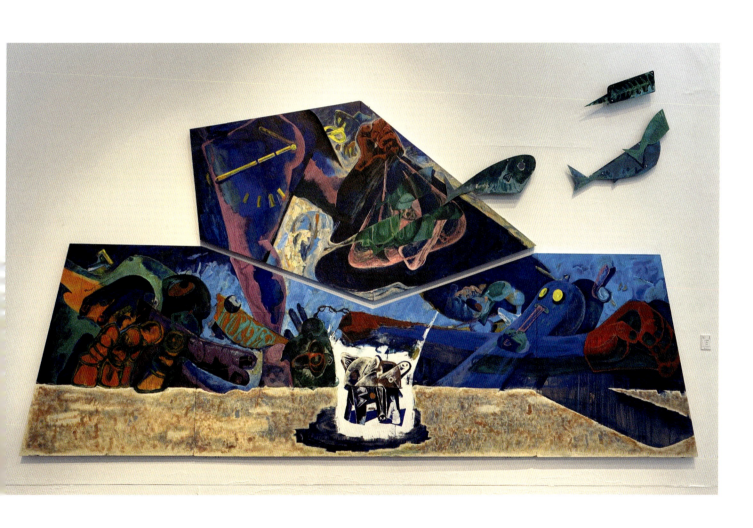

回声、遗忘、空虚。你在此又在彼。你是令人困惑的，自相矛盾的，摇摆不定的所有的一切的源头。你稀薄的意志就像晦明不定的孤星。

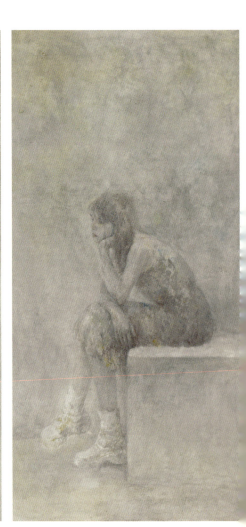

黄依婧　在此怀念她的无声无息　　指导教师 - 李睦

她是母亲，是姐姐，是妹妹，是我。记住，她的沉默与永恒。

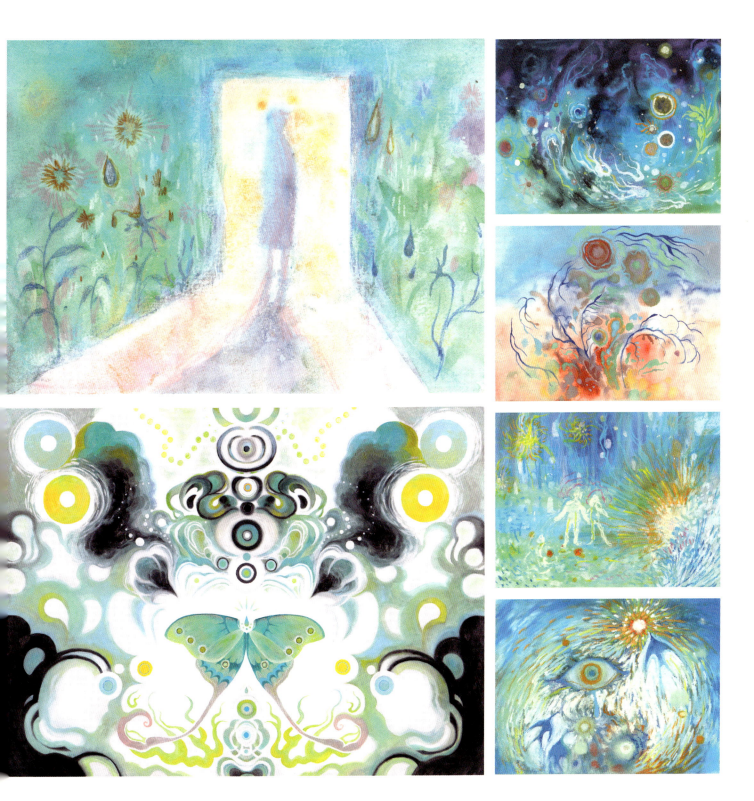

绘画系　DEPARTMENT OF PAINTING　　蒋新宇　新生　　指导教师 – 韩博

"羊群永远生机勃勃，它平凡却占据着我的内心，贯彻并代表着我的乡土信仰，带给我无比耀眼的希望。"

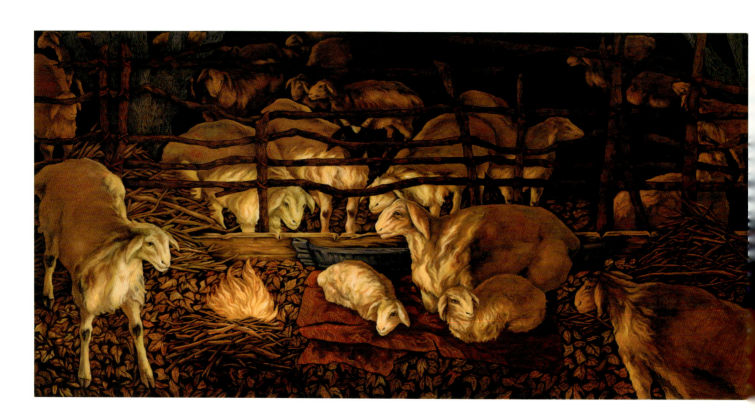

李霁宣　张弛有度　　　指导教师 - 李睦

阴阳相携是传统美学的根本，设计者将这种理念融入油画的造型语言中，表现弓箭外在形体与内在气韵的交织变换。

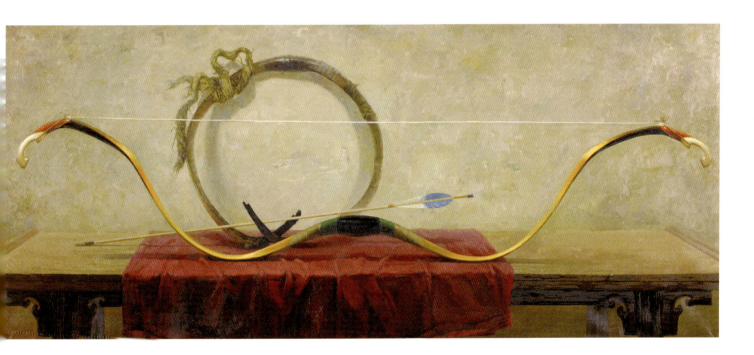

绘画系　DEPARTMENT OF PAINTING　　李佳洋　阿布拉克萨斯 / 绿光 / 去吧，摩西 / 最后警告　　指导教师 – 李睦

在哥林多，有两座盖在一起的神庙：一座崇拜的是暴力，另一座是必然性。

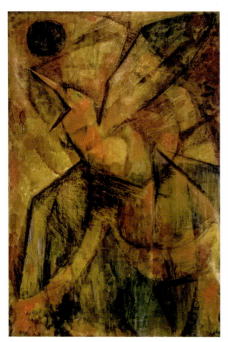
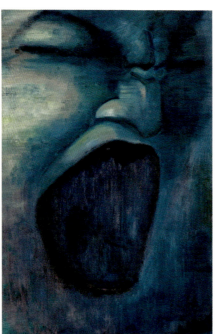
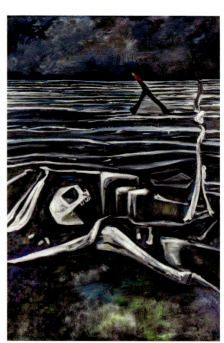
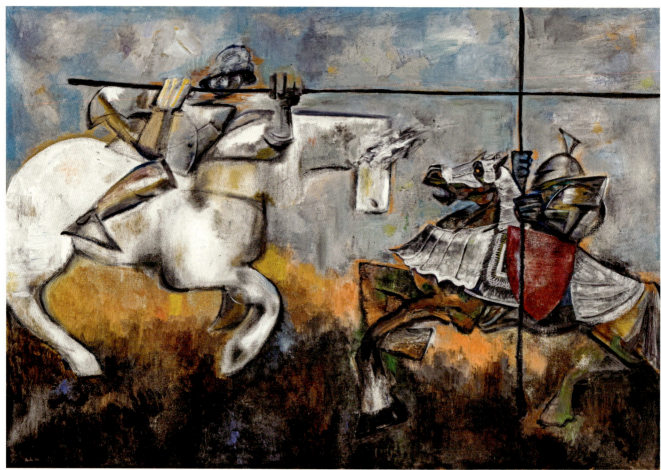

绘画系 DEPARTMENT OF PAINTING　李玥宣　ECCE　指导教师 - 李天元

今者吾丧我
子知之乎
忘年忘义
振于无竟
故寓诸无竟
此之谓物化

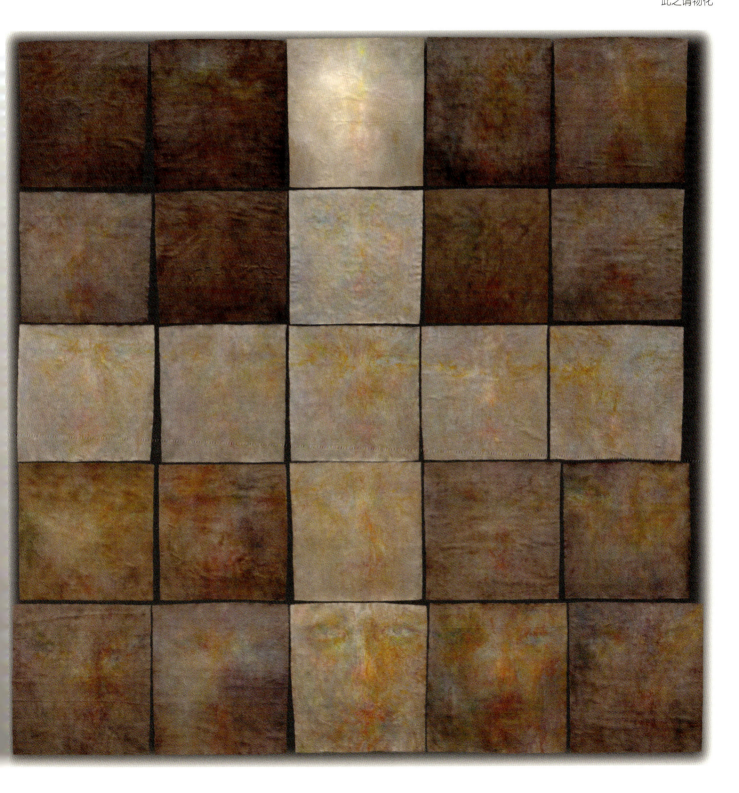

绘画系　DEPARTMENT OF PAINTING　　陆蕾　巨石系列　　指导教师 – 李天元

良知只在沉默中说话。他非但不因此不可觉知，反倒逼迫被唤起的此在自己也进入缄默。良知的呼声大音希声，陡然惊动，由远及远，唯欲回归者闻之。良知唤起沉沦的此在，在去承受它的被抛在世。——陈嘉映

绘画系　DEPARTMENT OF PAINTING　　施展超　弗尘　　指导教师 – 顾黎明

内观，求索，于痕迹之上，在尘埃之中。

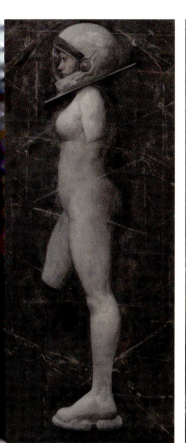

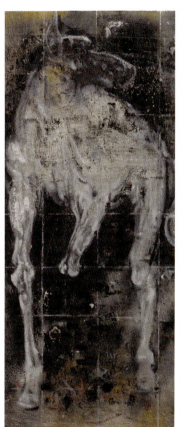

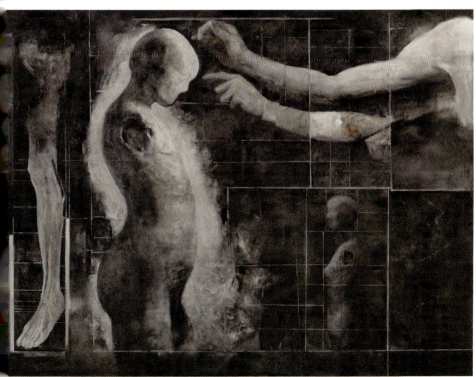

孙致璇　商陆　　指导教师 – 顾黎明

"我的潜意识却利用精神中过期的事物制造出了一个完全虚构的时空，我与一切都交缠。让我重组这些过期的词汇，把它们拼成一个个还算完整的疑问句，并在现在给出一些永不确定的答案。"

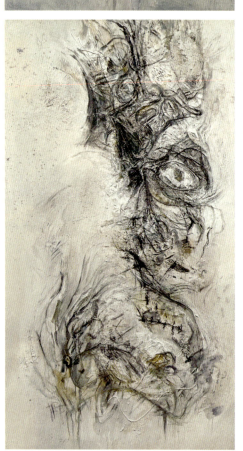
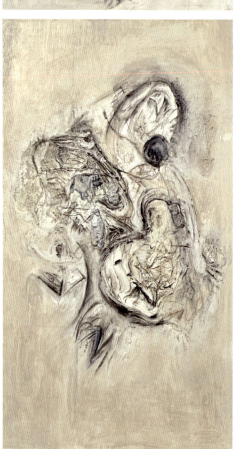
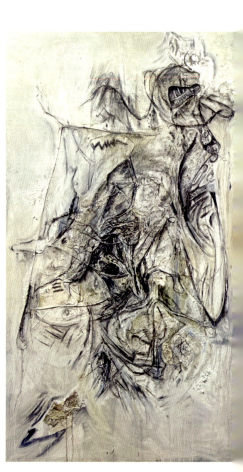

绘画系 DEPARTMENT OF PAINTING　　王阁　幻空　　指导教师 - 李睦

超现实主义绘画是设计者在大学期间一直喜欢的一种绘画风格，故而毕业作品采用了超现实主义的手法进行创作。创作灵感源自大自然内的飞禽、动植物与人物之间的关系，把日常所见、所闻、所思，加以构建成设计者所希望的理想国。

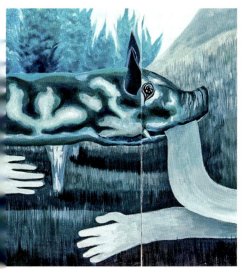

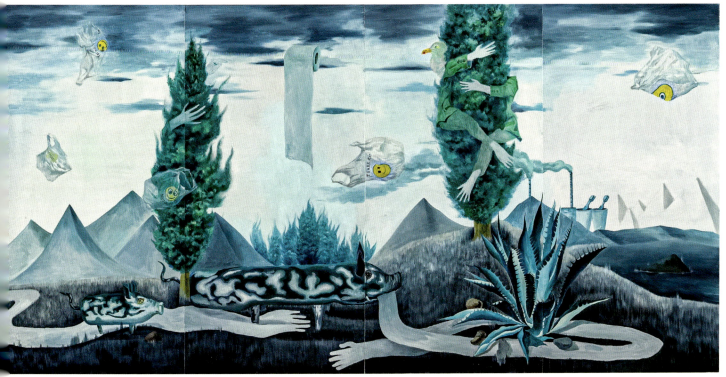

绘画系　DEPARTMENT OF PAINTING　　吴多津实　心灵世界的灵物　　指导教师－顾黎明

充满神秘色彩的神兽艺术和妖怪文化，是人类创造的宝贵文化遗产。将心灵和不同色彩文化上的沟通与传统内容相融交织，表达敬意和共鸣，勾画出一副新的以灵物为题材的物语世界。

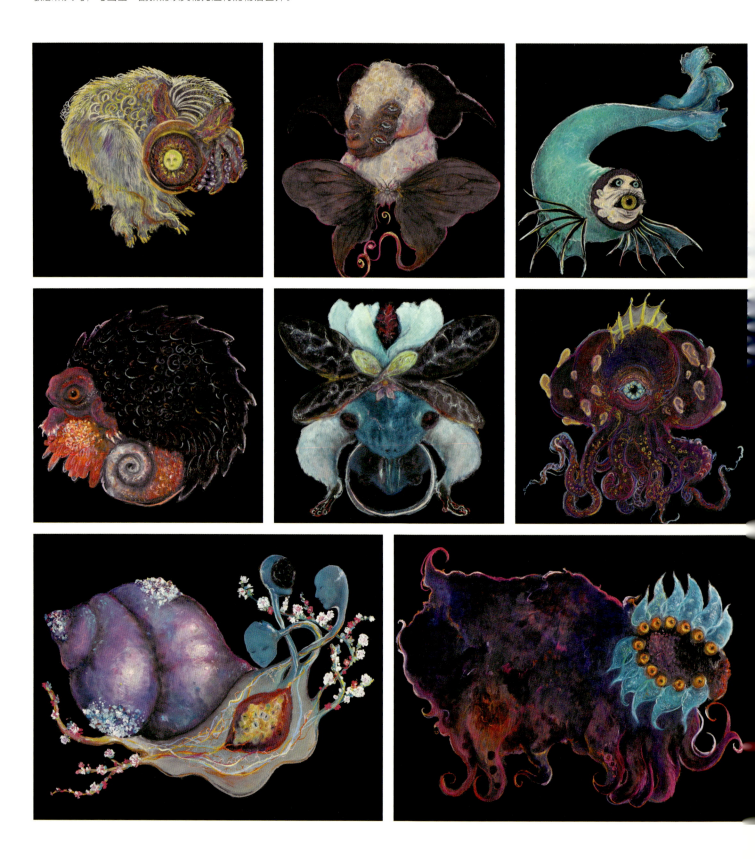

绘画系　DEPARTMENT OF PAINTING　徐潇洋　大观图系列　指导教师 – 顾黎明

在信息洪流之中找到对自己最有价值的问题。
观寰宇，观内心，观过去，观现在，观未来。

绘画系　DEPARTMENT OF PAINTING　　朱竟辉　故乡的记忆　　指导教师 – 韩博

真实描绘内心想要表达的情感。

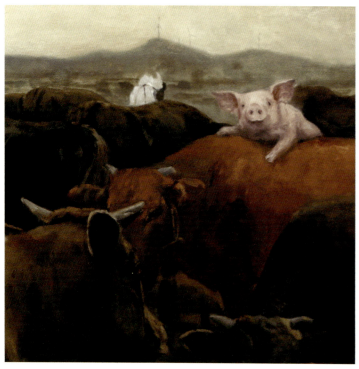

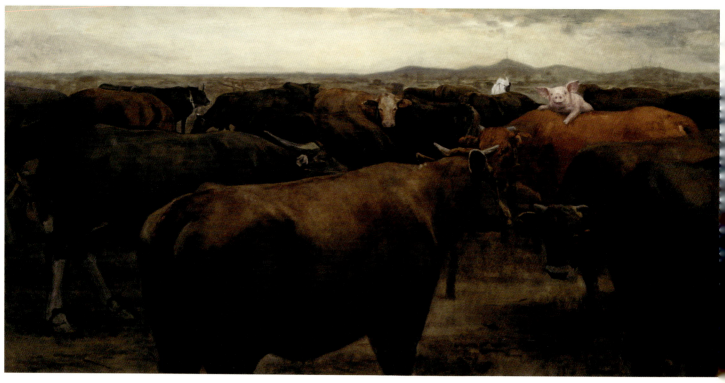

卡亚南　浮

指导教师 - 丁荭

"浮生若梦",
不问来处，不问归途，心之所向，素履以往。
纱，水，女孩，都是设计者心中最美好的事物，将它们放在一起，
传递内心最深处的情绪。

陈姿颖　走进马来西亚　指导教师－陈辉

衣食住行的差异化形成了不同的地域文化，而其中的"住"则展示了各地建筑代表的文化底蕴和民族特色。作品以高脚屋作为主题，展现马来西亚多民族风格的生活环境。

绘画系　DEPARTMENT OF PAINTING　　何佳芮　Z世代　　指导教师 – 王巍

岩彩综合材料创作，高 200cm，宽 130cm，描绘诞生于 1995~2009 年的 Z 世代，他们的个性从不被定义，他们野蛮生长，随心所欲地打扮，他们和自由、奔放、果敢的亮粉色一样，成为时代里最醒目的存在。

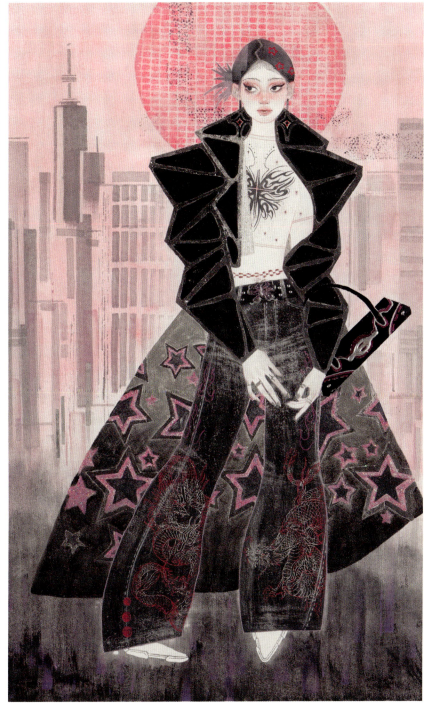

绘画系　DEPARTMENT OF PAINTING　　江一楠　万壑松声满　　指导教师 – 王巍

"泉声咽危石、日色冷青松"，这副创作以王维《过香积寺》为灵感，用诗情衬画意。苍凉的日色照耀在挺拔的松树上，流水在险峻的石头间潺潺流淌，仿佛它们共同谱写着一曲自然乐章。

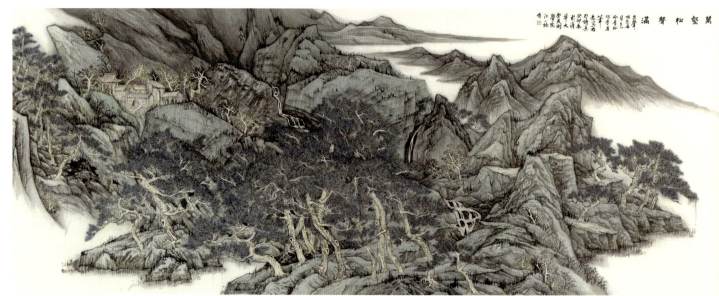

林洋　共生·鸢尾　指导教师 – 丁荭

何为共生？你中有我，我中有你，你即是我，我即是你。作品借助鸢尾作为客观物像与作者内心精神世界的链接，尝试在画面上达到"天人合一，物我两忘"的主体与客体，客观物像与自我意识合二为一的意境表达。

| 绘画系 DEPARTMENT OF PAINTING | 刘一帆 | 兽语山·一
兽语山·二
兽语山·三
兽语山·四 | 指导教师－于婉莹 |

《兽语山》的创作灵感来自人与自然的关系带来的思考。人类世界丰富的语言各自拥有自己的规律节奏，通过交流书写传播构成独一无二的信息网络。设计者想通过抽象语言的再造与符号性的重塑来表现人类无法破译的语言体系。利用抽象水墨中具有装饰性的平面线条进行结构性表达，创造情绪空间。画面中抓住动物的动静形态特征，吸收了传统水墨中对动物的形象表达技巧和实验性的水墨技巧相融合，增强了对水墨表现的认识也意图发掘属于自己的绘画语言。

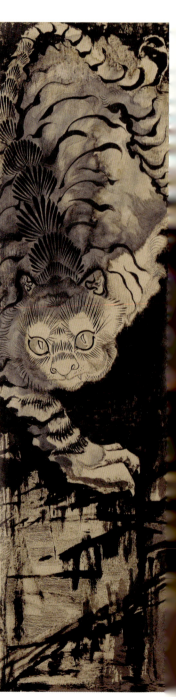

茅奕悦　**生生**

指导教师 – 于婉莹

生死轮回，循环往复。作品以民间美术为创作方向，将民间高饱和的色彩与生死观念相结合，呈现艳丽的"生"和被掩盖在生之下的"死"。

绘画系 DEPARTMENT OF PAINTING 谢睿龙禧 名著宝扇 指导教师－王巍

以四大名著中的角色作为画面元素，围绕"忠义诚情"进行水墨人物创作。采用中国特色手工艺品屏风形式呈现。求神问卜，不如自己做主。一起去听听名著中那些动人心弦的故事吧！

绘画系　DEPARTMENT OF PAINTING　　叶娜婷　共情　　指导教师 - 于婉莹

共情是指能够想象自己置身于对方处境，并体会对方感受的能力，人或许也会与植物共情，去体会植物的绞杀、寄生等自然现象……

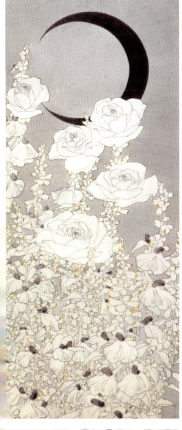

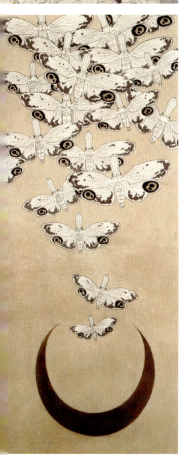

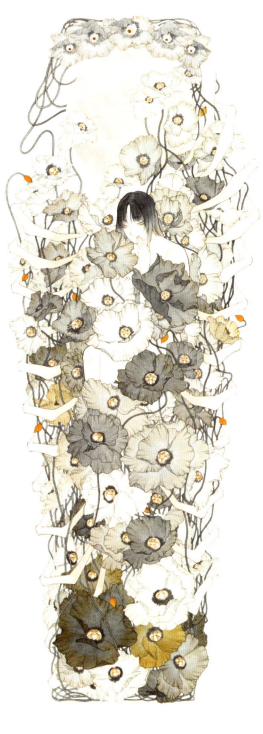

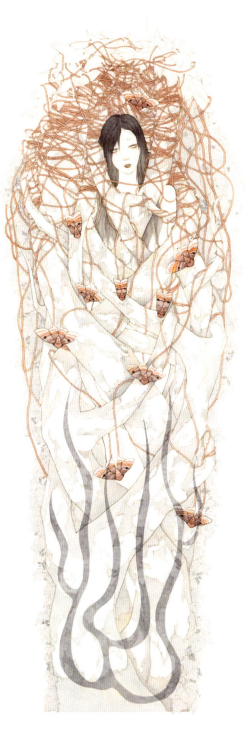

山中多草木而少人烟，因此行走在山间更有空灵的意境。有时能够隐隐约约听见人们的交谈声，但是山路蜿蜒曲折，树木纷繁错杂，反而看不见人的身影；这为山间行旅更带来了一丝趣味性，使人走着走着便忘记了路程的远近。直至在树木的交错掩映下偶然误入小村庄，才更能体会到"豁然开朗"之妙处。

2023 POSTGRADUATE WORK COLLECTION OF ACADEMY OF ARTS & DESIGN, TSINGHUA UNIVERSITY

2023 清华大学美术学院 毕业生 作品集

清华大学美术学院 编

研究生

中国建筑工业出版社

图书在版编目（CIP）数据

2023清华大学美术学院毕业生作品集. 2, 研究生 = 2023 POSTGRADUATE WORK COLLECTION OF ACADEMY OF ARTS & DESIGN, TSINGHUA UNIVERSITY / 清华大学美术学院编. -- 北京：中国建筑工业出版社，2023.7
　ISBN 978-7-112-28909-7

Ⅰ. ①2… Ⅱ. ①清… Ⅲ. ①美术—作品综合集—中国—现代 Ⅳ. ①J121

中国国家版本馆CIP数据核字（2023）第126094号

编委会

主任：马 赛　覃 川

副主任：杨冬江

编委：（按姓氏笔画为序）

马 赛　马文甲　王之纲　文中言　方晓风　白 明　刘娟凤　师丹青　李 文
李 鹤　杨冬江　吴 琼　邱 松　宋立民　张 敢　张 雷　陈岸瑛　陈 磊
岳 嵩　赵 超　洪兴宇　覃 川　董书兵　臧迎春

主编：杨冬江

副主编：李 文　师丹青

编辑：（按姓氏笔画为序）

王 秀　王 清　车秀钰　丛 笌　朱洪辉　刘天妍　刘晓冰　刘 晗　刘 淼
许 锐　肖建兵　吴冬冬　吴孟翰　张 维　陈 阳　陈佳陶　周傲南　郑全生
郑 辉　董令时　程永凤　解 蕾　樊 琳　潘晓威

FOREWORD

序

春暮夏初，毕业季如期而至，青春的艺术设计力量汇聚于此，蓄势待发！清华大学美术学院 2023 届的毕业生们，正满怀激情，准备奔赴人生的下一个舞台。

回顾往昔，师长的启迪、同窗的互勉，润物于无声；艺术的灵感、设计的巧思，点滴间成长；国家的期盼、未来的理想，内化成动力……这一切都凝聚在 210 余名本科生、180 余名研究生的近 2000 件精彩毕业作品中，既传承了传统文化艺术的精髓，更展现了时代的风采与创新，诠释了一代新人的使命担当和国际视野。

2023 届是不平凡的一届。不平凡是因为：虽然三年的疫情给美术学院的教学带来了种种挑战，但师生们信念坚定，迎难而上，在逆境中激发出无尽的创意与智慧，取得了丰硕的成果；不平凡更是因为：在庆祝中华人民共和国成立 70 周年、党的百年华诞、北京冬奥会等重大历史节点上，清华美院师生用青春和艺术增光添彩！

2023 年也是不平凡的一年。AI 人工智能划时代的进步，正在深刻地影响着艺术设计领域。我相信，经历过"艺科融合"教学理念培养的同学们，一定能够胜任未来新技术语境中的各种未知挑战。在探寻艺术真谛和为社会谋求福祉的道路上，你们在清华美院所获得的艺术水准、设计能力、人文素养和奉献精神，定会源源不断地激发出创新的磅礴力量！

清华大学美术学院院长

2023 年 5 月

PREFACE

前言

草木繁茂，万物盛极之时，清华大学美术学院毕业季如约而至。一件件毕业作品，如同在学院的时间长河中掷入的一枚枚石子，印记着每位同学的收获与抱负，激荡着艺术与设计的波澜。2023 年，我们也正在见证着人类历史长河中，人工智能技术激荡起的新的浪潮。在浩浩汤汤的时代洪流中，我们有充分理由相信，同学们将在未来一生的追求中，勇立时代潮头！

今年的毕业作品集共收录了来自清华大学美术学院 11 个教学单位 210 余名本科毕业生和 180 余名硕士毕业生的精彩作品，形成了一个"共振场域"。青春力量在艺术与科技、理论与实践、传统与创新之间碰撞，奏响美妙的和弦。各具特色的艺术设计作品之间相互共鸣，既保持特性又在交融中寻找共同的语言。这种"共振"既是美术学院内各个学科和专业之间的深入对话，也是我们与科技、与社会、与世界的对话。清华美院致力于培养拥有国际化视野、富有创新精神和独特技艺的艺术人才。未来，他们既是这种对话的发起者，更是引领跨界共振的先锋。

在清华大学综合性研究型大学的大格局中，美术学院一方面秉持自身德厚艺精的艺术传统，另一方面又汲取理工、人文等学科的养分和资源，由此形成了独树一帜的"艺科融合"学院气派。我们在坚持艺术本质的同时，也不断地挑战传统的边界，创新教学方式。这样的跨界融合和共振，正是我们对教学科研和人才培养的一次盛大检阅，也是对办学理念和学术创新的一次全面考量。

观嫩蕊萌发，待林木之华。毕业作品展在为一段学习生涯画上句号的同时，也预示着一段新的人生旅程的开始。对于毕业生们来说，他们即将面临的是真实世界的挑战。在这个充满无限可能的世界里，他们会如何发挥他们的艺术才华，如何在社会实践中创造价值，如何在全球化的舞台上展现自我，让我们拭目以待！

清华大学美术学院副院长

2023 年 5 月

CONTENTS

目录

	序　马赛	FOREWORD　Ma Sai
	前言　杨冬江	PREFACE　Yang Dongjiang
1	染织服装艺术设计系	DEPARTMENT OF TEXTILE AND FASHION DESIGN
23	陶瓷艺术设计系	DEPARTMENT OF CERAMIC DESIGN
31	视觉传达设计系	DEPARTMENT OF VISUAL COMMUNICATION
53	环境艺术设计系	DEPARTMENT OF ENVIRONMENTAL ART DESIGN
69	工业设计系	DEPARTMENT OF INDUSTRIAL DESIGN
83	工艺美术系	DEPARTMENT OF ART AND CRAFTS
93	信息艺术设计系	DEPARTMENT OF INFORMATION ART & DESIGN
117	绘画系	DEPARTMENT OF PAINTING
135	雕塑系	DEPARTMENT OF SCULPTURE
147	艺术史论系	DEPARTMENT OF ART HISTORY
151	基础教研室	BASIC TEACHING & RESEARCH GROUP
163	科普创意与设计艺术硕士项目	MASTER OF FINE ARTS IN CREATIVE AND DESIGN FOR SCIENCE POPULARIZATION

DEPARTMENT OF TEXTILE AND FASHION DESIGN

染织服装艺术设计系

主任寄语

疫情随行左右，世界局势急剧变化。处在历史节点中的 2023 届的同学们，对不可预见有着更深刻的认识。

年轻而勇敢的你们，关注人类命运，关心祖国发展，关切产业转型，实验着新材料、新技术与新方案；实现着中国过去、当下与未来的链接。

蛰伏昭苏之日，即是你们毕业创作的绽放之时！

愿你们以梦为马，无畏远方，一往无前！

| 染织服装艺术设计系 | DEPARTMENT OF TEXTILE AND FASHION DESIGN | 吕金泽　春来 | 指导教师 – 贾玺增 |

春来，万物生。该系列以"摆"结构为设计灵感，使用夸张、解构的设计手法，将"摆"的内涵与形式特征与礼服裙结合，赋予"春来"的视觉化表达，营造出一种春天的蓬勃生机之感，以此赞颂万物推陈出新的蓬勃生命力。

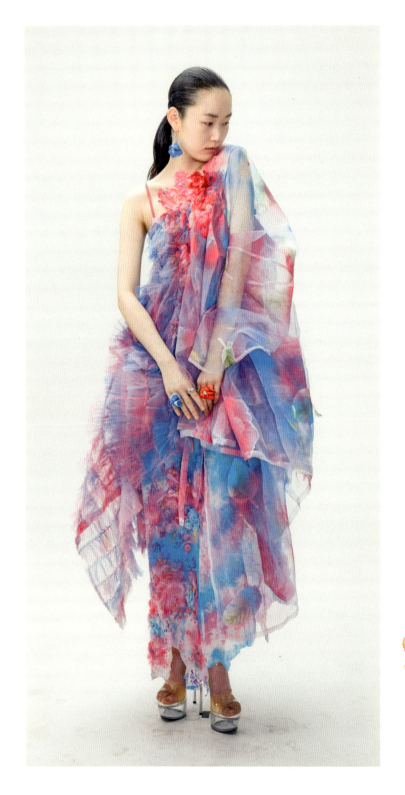

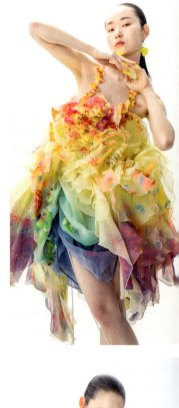
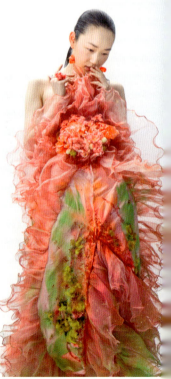

染织服装艺术设计系 DEPARTMENT OF TEXTILE AND FASHION DESIGN

马夏静　山水间

指导教师 - 张红娟

在贴近自然的皖南村落中，人们生活在山水之间，没有都市的繁华，却能从山水、花草、民居、渔船中获得质朴的乐趣。作品以皖南村落景观为设计元素，运用数纱绣工艺进行制作，传递出皖南村落的山水之乐。

| 染织服装艺术设计系 | DEPARTMENT OF TEXTILE AND FASHION DESIGN | 赵玉琦　之外 | 指导教师 – 臧迎春 |

基于当下年轻人流行的休闲运动方式，作品以王羲之书法为灵感，以运动休闲服装为载体，通过结构和材质肌理的设计，表达热爱生命、自由低调的生活态度，助力城市青年在各色场景中自在穿梭。

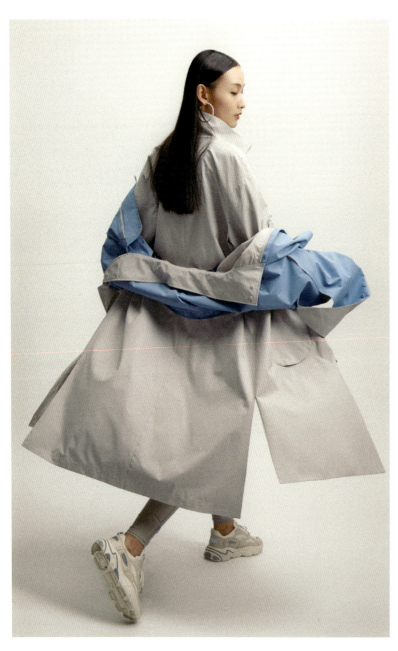
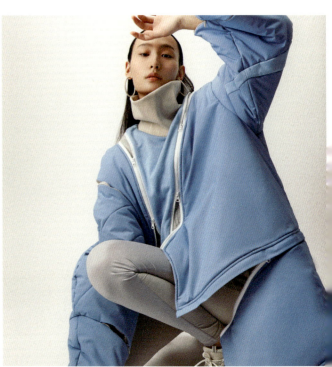
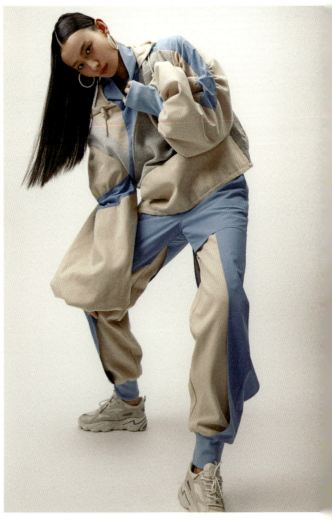

染织服装艺术设计系 DEPARTMENT OF TEXTILE AND FASHION DESIGN

滕汶玲　余音

指导教师 – 吴波

作品《余音》以莫高窟壁画乐舞人物动态以及空间关系为出发点，通过服装造型和色彩构成表现乐舞的空间叙事与形式美感，令敦煌艺术精华跨越千年重构后再现世间。以系列女装成衣为载体，探索敦煌艺术当代再现的设计理念与方法。当观者回首凝望这一幅幅美妙绝伦的乐舞图时，似乎有缕缕天籁之音绕梁不绝，这便是敦煌莫高窟艺术留给世人的"余音"。

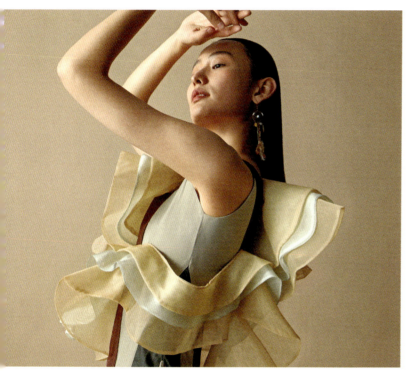
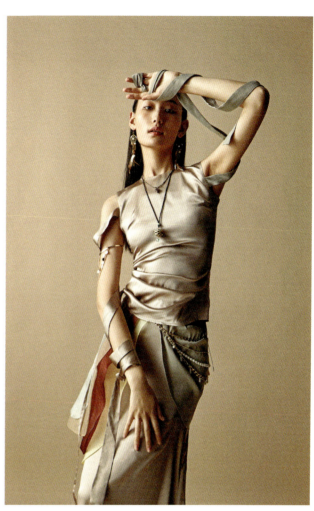
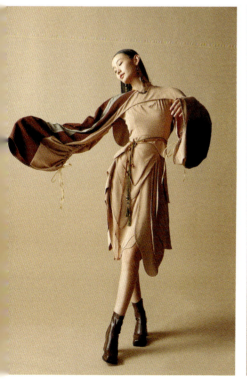
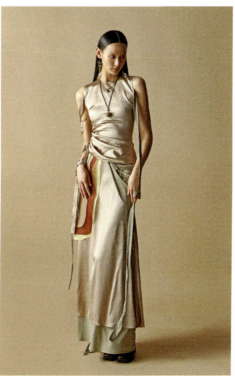
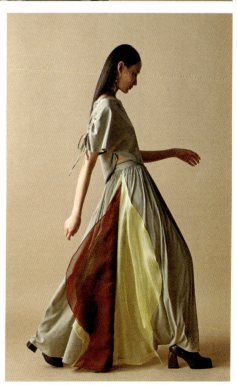

染织服装艺术设计系 DEPARTMENT OF TEXTILE AND FASHION DESIGN

曾玉军　无问东西

指导教师 – 贾玺增

该系列设计聚焦于中国传统纹样"八答晕"在现代服装中的应用并进行探析和实践，设计作品的目标人群是喜爱中国传统文化与拥抱新变化的人群，他们敢于尝试新鲜事物，有较高的现代艺术审美水平，具有强烈的传统文化的认同感和自信力。

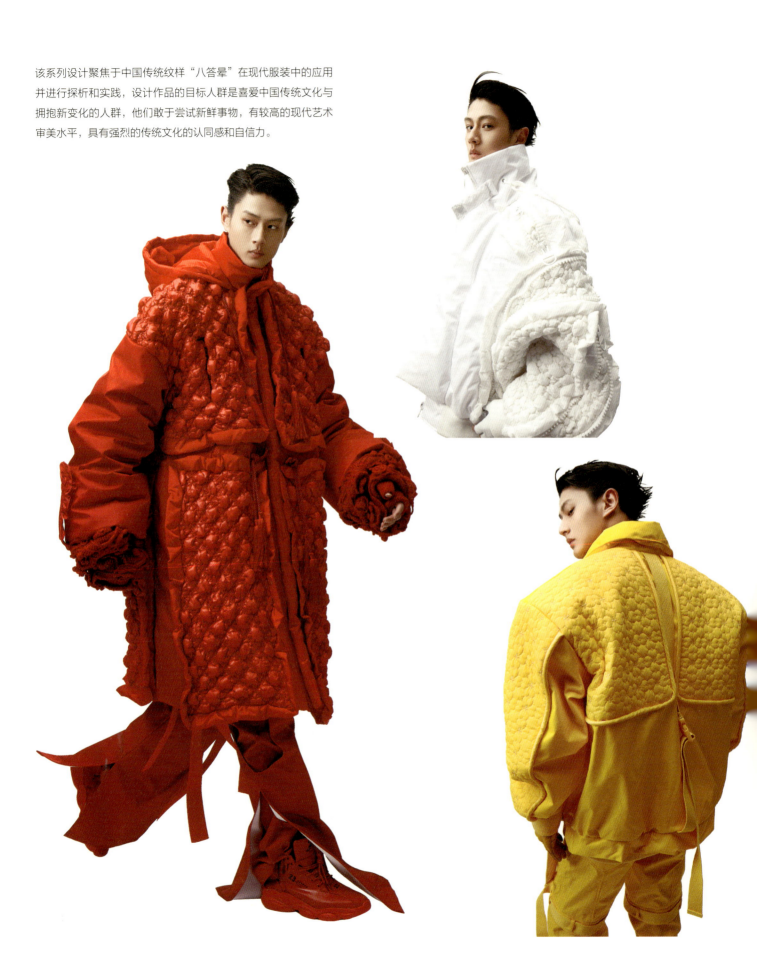

染织服装艺术设计系　DEPARTMENT OF TEXTILE AND FASHION DESIGN

滕雅娟　围墙花园　　指导教师 – 王悦

该系列作品运用解构手法，通过拼接、打褶、翻折等造型手段，强化作品的廓型感与运动感；通过运动可拆卸设计手法，延展关节部位的运动空间，探索多场景应用的可行性，旨在倡导健康生活及绿色可持续观念。

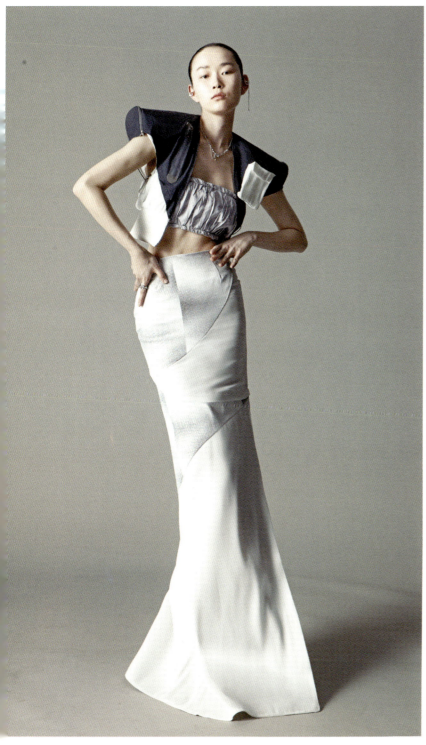

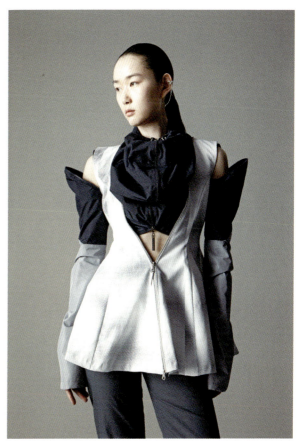

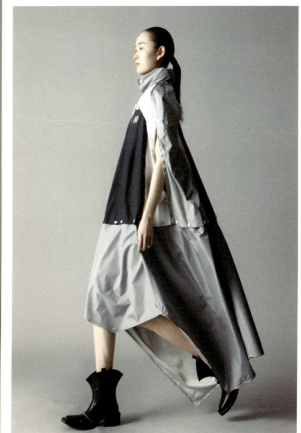

| 染织服装艺术设计系 | DEPARTMENT OF TEXTILE AND FASHION DESIGN | 陈钺 交错 | 指导教师 – 李迎军 |

该系列灵感来自大足石刻的经典雕塑作品，从大足石刻虚实与动静融合的艺术特点出发，将现代数字艺术与传统石刻艺术融合运用到服装结构和面料设计中，最终呈现传统与当代、虚拟与现实相互交错的视觉效果与艺术氛围。

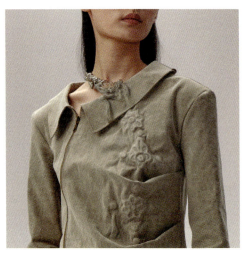
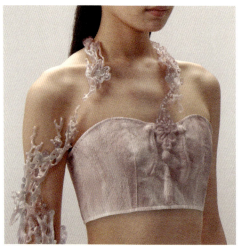
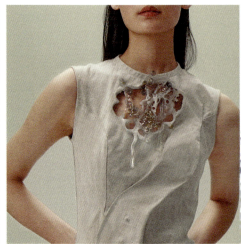
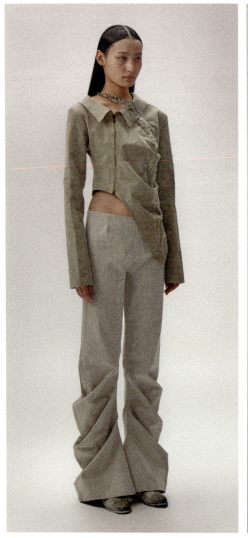
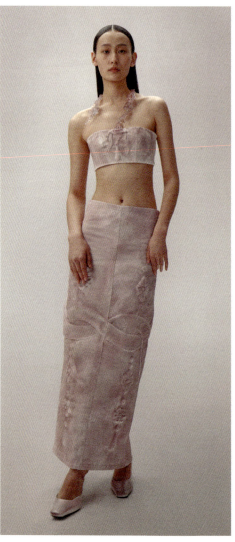
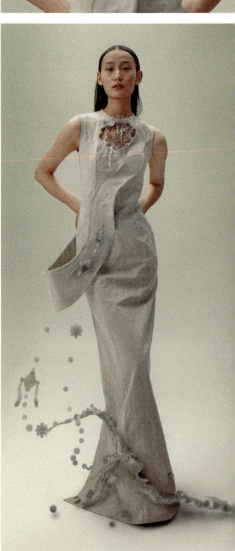

染织服装艺术设计系 DEPARTMENT OF TEXTILE AND FASHION DESIGN

侯雅庆　迷棋　　　　　指导教师 - 吴波

设计灵感源于敦煌北朝石窟顶部的建筑装饰平棋图案。作品提炼出以几何套叠结构表达立体空间的构成方式，与服装廓型、结构、装饰对撞重组，形成平面与立体自由切换的服装设计语言，展现特殊的形式美感与艺术张力。

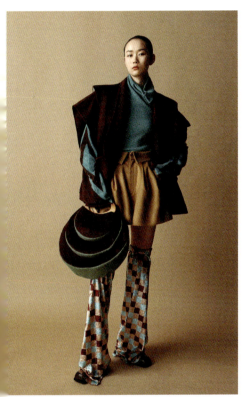
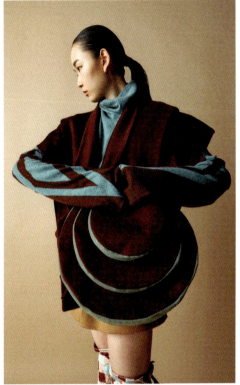
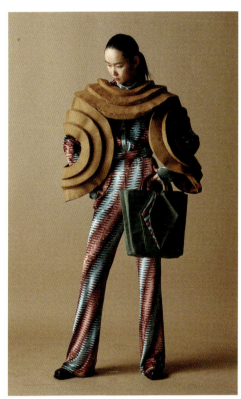
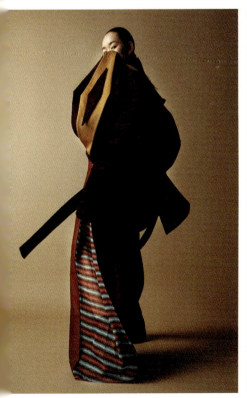
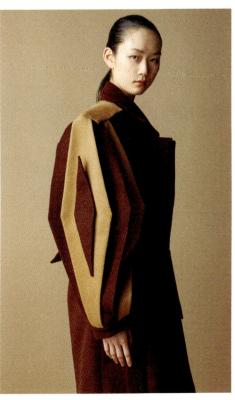
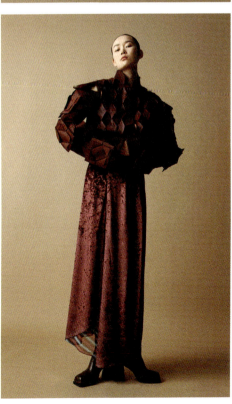

| 染织服装艺术设计系 | DEPARTMENT OF TEXTILE AND FASHION DESIGN | 胡玥 | 同行 | 指导教师 - 肖文陵 |

灵感来源于个人独立绘本《KISS100》，原作展现了后现代语境中男女青年美好而健康的亲密关系，在后现代语境中对青年一代社会关系、观念、行为进行多方面的观照，使用独特的手工面料和印花工艺，对绘本中的图案进行了变异与简化并合理设置了叙事结构，将绘本语言在服装设计中进行当代性转换与表达，旨在展现原作围绕阴阳、表里、真伪的辩证性思考。

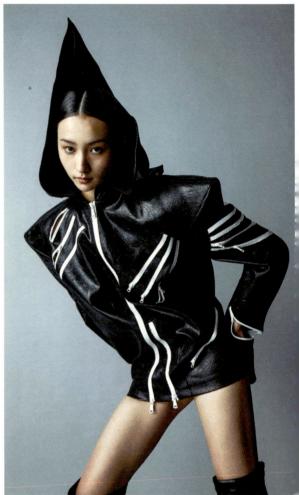

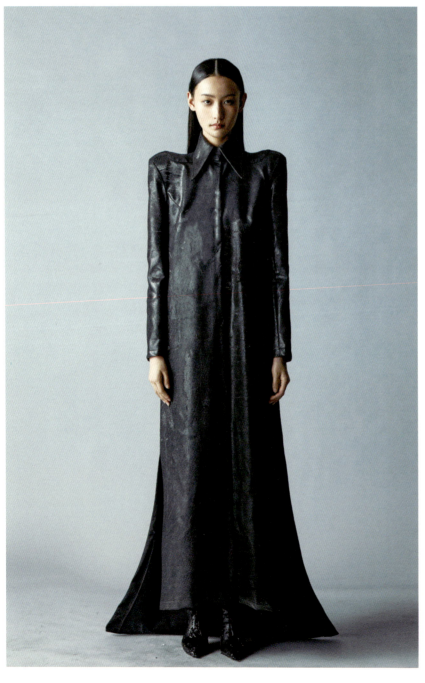

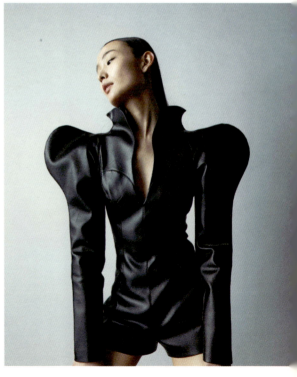

染织服装艺术设计系 DEPARTMENT OF TEXTILE AND FASHION DESIGN

梁耀朴　壁上空悬

指导教师 – 张红娟

该系列作品的灵感取自于山西省著名古建筑"悬空寺"，独特的建筑构造如浮雕般紧贴于岩壁之上，金瓦红墙尽显中华传统建筑之魅力。将传统建筑之美与立体绣工艺相结合，多变的工艺和丰富的立体感给人以不同的视觉感受。

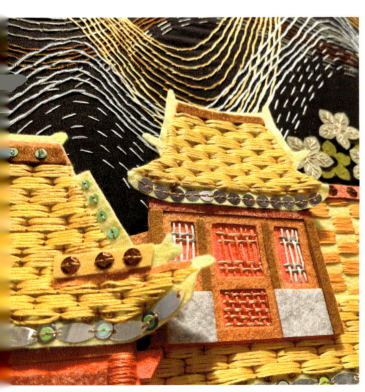

| 染织服装艺术设计系 | DEPARTMENT OF TEXTILE AND FASHION DESIGN | 罗明军　万物生长 | 指导教师 – 张宝华 |

作品受黔东南苗族剪纸艺术启发，纺织材料的蓝绿色渐变代表自然与科技共生，手推绣工艺结合水溶面料形成隔而不断的视觉感受，点缀的 LED 起到画龙点睛的效果，作品以装置形式体现民间艺术对现代设计的无穷启迪意义。

染织服装艺术设计系　DEPARTMENT OF TEXTILE AND FASHION DESIGN　　马莎莎　相融　　指导教师－王悦

作品以废旧丝巾为主要材料，运用解构手法及数码印花工艺，将街头元素融入丝巾的图案设计及服装的造型设计中，诠释多元的街头文化，倡导绿色可持续观念。

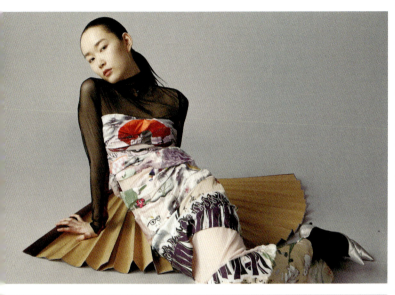
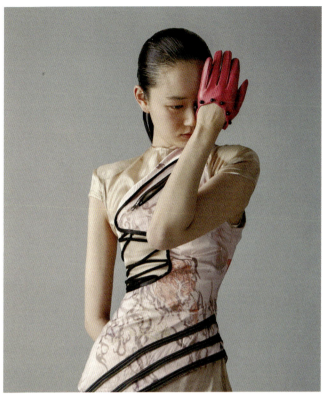
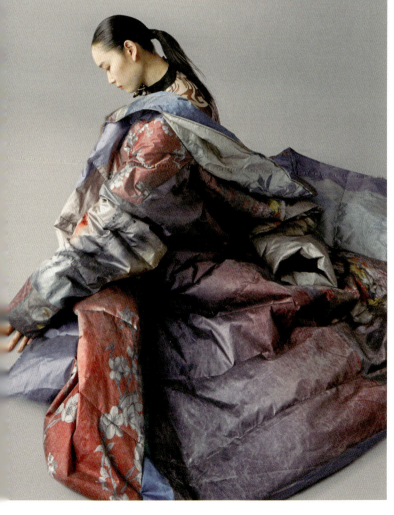
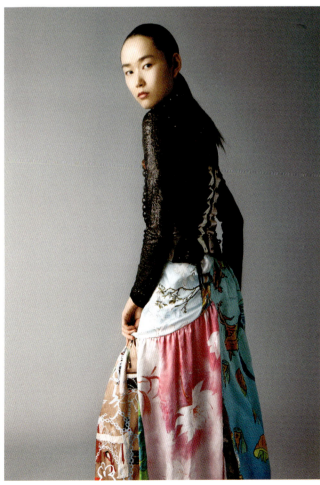

染织服装艺术设计系 DEPARTMENT OF TEXTILE AND FASHION DESIGN　　申巍　　格桑　　指导教师－张树新

作品以传统非遗工艺藏毯为灵感，以雪域高原为主题，描绘在布达拉宫的映照下，有神山冰川、林芝桃花、幸福的格桑花与奔跑的精灵藏羚羊。透叠浓艳的色彩与细腻柔软的绒线，编织出朴素又神圣的美好祝愿，广袤天地，遍野格桑。

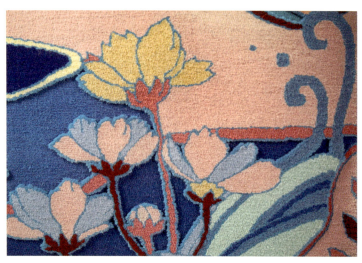

| 染织服装艺术设计系 DEPARTMENT OF TEXTILE AND FASHION DESIGN | 孙伟英 | 福禄寿禧 | 指导教师 – 张宝华 | 15 |

以"福禄寿禧"为创意灵感，将中英文以及吉祥动物图案进行组合重构形成具有新意的设计造型，以皮革材料为基础，刺绣工艺与激光雕刻工艺相结合，将中国传统吉祥文化在现代家居屏风中进行新的设计转化和实践应用。

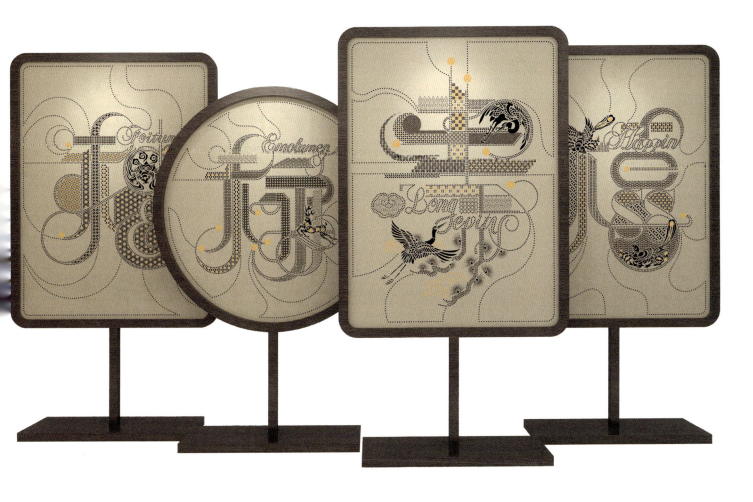

| 染织服装艺术设计系 | DEPARTMENT OF TEXTILE AND FASHION DESIGN | 汤琦 | 环形 | 指导教师 – 王悦 |

设计灵感来源于环法自行车大赛的骑行服。运用骑行服上的色彩分割、骑行镜廓形，结合20世纪90年代的服装风格，将立体针织工艺和解构手法相结合，表现了别样的女性力量及刚柔并济的对立美。

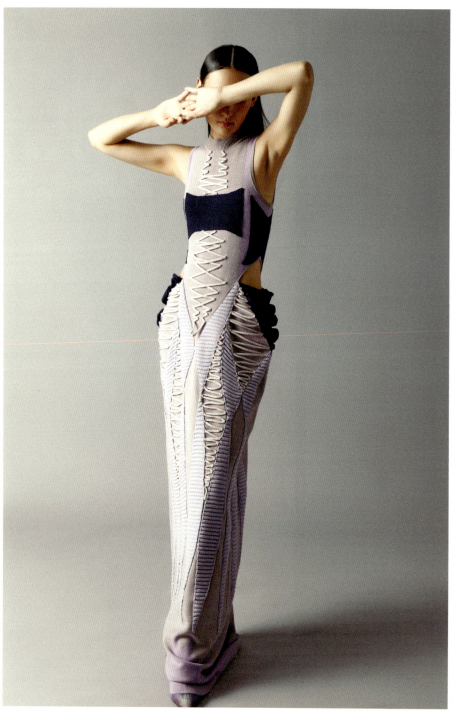
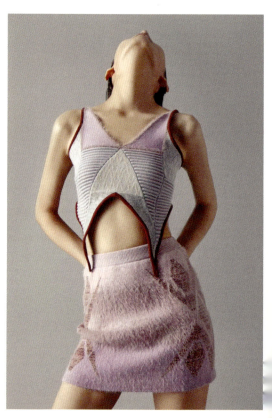
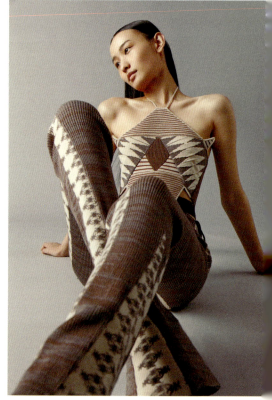

染织服装艺术设计系　DEPARTMENT OF TEXTILE AND FASHION DESIGN　王纪含　绽放　指导教师 - 臧迎春

以北宋时期的龟背纹为灵感，保留其内容性并对骨架内部图案进行再设计，采用激光切割技术和穿插套叠手法实现龟背纹半立体效果的呈现，极具空间韵律感，骨架内绽放的花朵如同当代女性在条框束缚下以柔克刚的美。

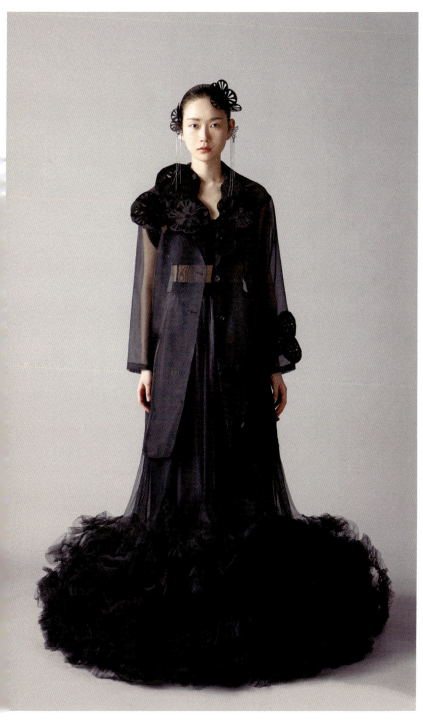

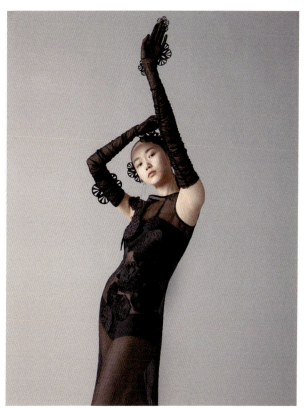

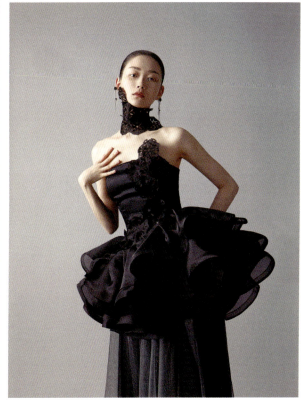

染织服装艺术设计系　DEPARTMENT OF TEXTILE AND FASHION DESIGN　吴奕晨　唐之华彩　指导教师－张树新

设计以唐代丝绸中的动植物纹样为灵感，通过对鸳鸯、翼马、狮子、鹿等动物纹样，以及菊花、牡丹、宝相花等植物纹样进行设计应用。在工艺上采用割绒和圈绒手法，将图案立体表现。

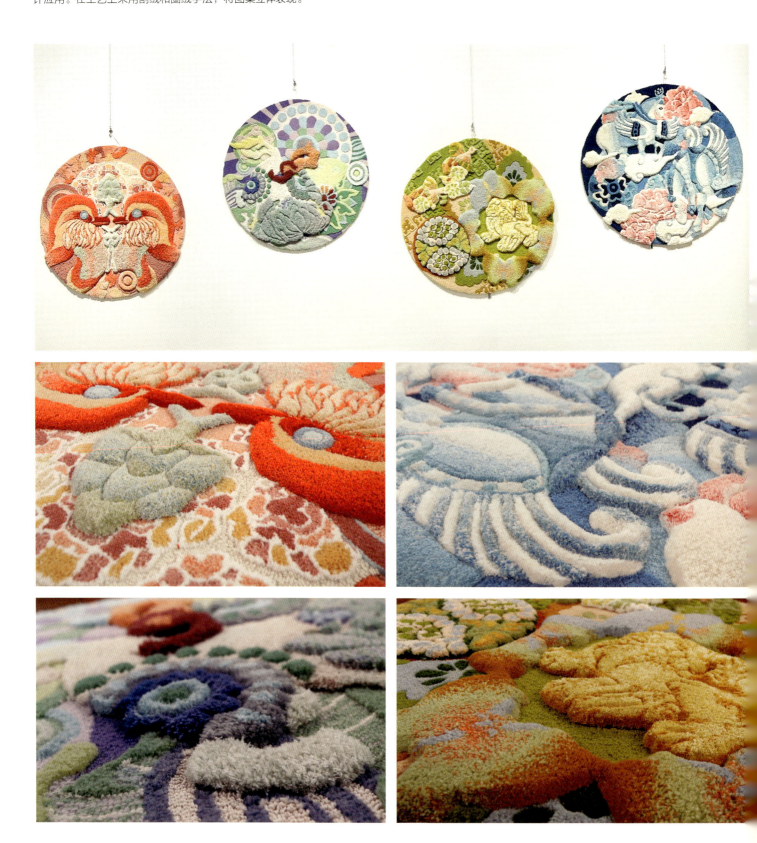

向敏　逢

指导教师 – 李迎军

莫高窟第 285 窟主室西壁与窟顶东披的中西两身日神形象，是东西方艺术文明在同一时空下交汇的重要缩影。逢，以两身日神形象剪影为始，借助表达图案的不同工艺手法，用日常穿着呈现二者相会的状态。

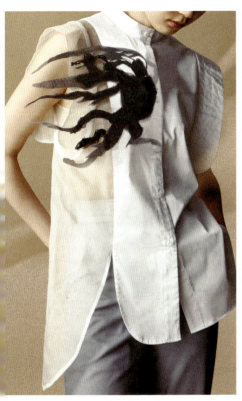
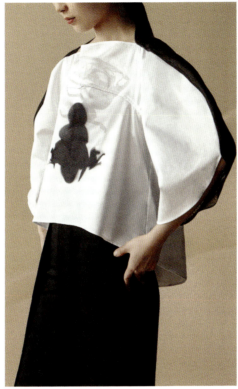
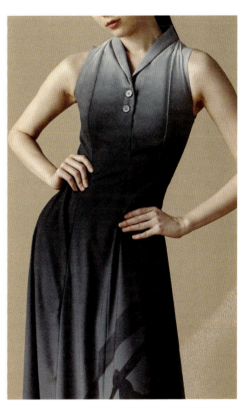
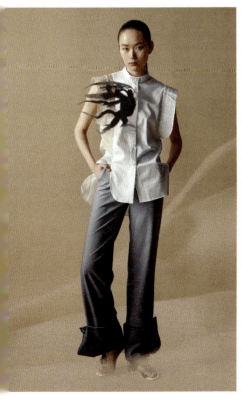
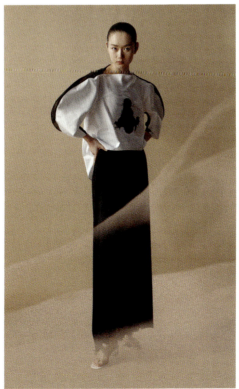
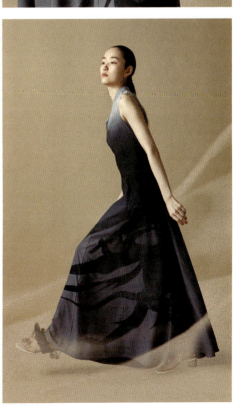

| 染织服装艺术设计系 | DEPARTMENT OF TEXTILE AND FASHION DESIGN | 熊倚凝　鳞·翼 | 指导教师 - 张红娟 |

以蝴蝶在自然形态下鳞翅的色彩以及微观结构为灵感来源，通过将点状微观结构进行夸张的表达，使其以放大百倍的形态呈现在人们眼前，并利用具有渐变效果的透光面料进行层次上的叠加，组合出不同的色彩与光影效果，由此体现笔者对蝴蝶鳞翅的所见所感——万事万物的无限可能性往往始于一个微不足道的点。

| 染织服装艺术设计系 | DEPARTMENT OF TEXTILE AND FASHION DESIGN | 薛迪 | 蝶变 | 指导教师 – 贾玺增 |

大自然是无穷无尽的创作灵感来源。在服装设计中，设计师可以从任何自然元素中寻找灵感。本系列的设计灵感来自蝴蝶。蝴蝶具有优美的线条、和谐的配色、丰富的图案，这些都令人深受触动，可以挖掘更多的设计可能性。

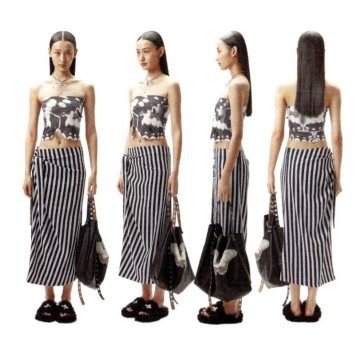

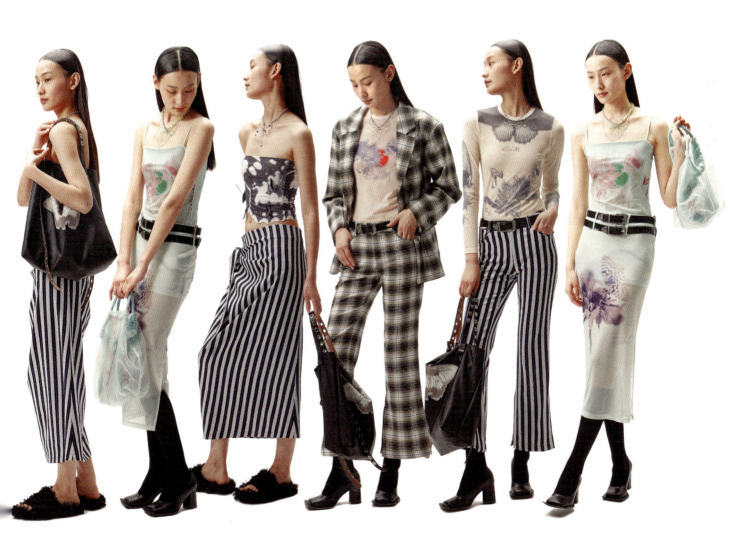

李明雨　　　　　刘澈　　　　　刘德政

潘欣萌　　　　　武超

DEPARTMENT OF CERAMIC DESIGN

陶瓷艺术设计系

主任寄语

陶瓷是由人类发明的在物质形态上最接近"永恒"的材质，同时又极为易碎，似极了人的精神追求与物质体验。

你们在疫情中度过了三年，但你们借助陶瓷艺术获得了极为不同的劳作与心智的全面协调与提升。你们的毕业创作新奇而真诚，体现了你们对时代的敏感和对陶瓷材料与工艺表现的不同寻常的创造力。感谢你们用优秀而新颖的作品使古老的陶瓷艺术葆有青春。

陶瓷艺术设计系　DEPARTMENT OF CERAMIC DESIGN

李明雨

灵猫慕蝶——梳妆收纳用具套装
玉兔戏金球——手冲咖啡具套装
竹下风雅——茶具套装
石竹斋物语——一人食餐具系列

指导教师－杨帆

本课题以国潮市场的兴盛为背景，在陶瓷材料文创产品设计的范畴中，结合实践探讨如何将中国传统文化、东方审美与当下年轻人的审美与生活需求相结合。

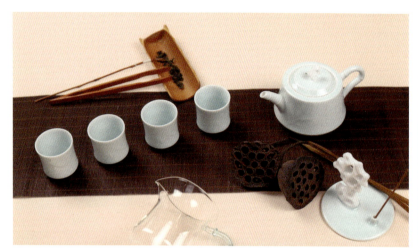

| 陶瓷艺术设计系 DEPARTMENT OF CERAMIC DESIGN | 刘澈 | 共鸣 回响 | 指导教师 – 白明 |

《共鸣》系列选材于中国传统音乐文化中的"磬"，《回响》系列选材于西方音乐文化中的管乐形态，是作者结合自身经历以及对中西方音乐文化的理解进行的陶艺装置创作，旨在思考音乐哲理与人生哲理相通之处并进行个性化的艺术表达。

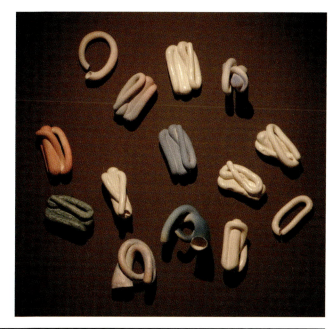

| 陶瓷艺术设计系 | DEPARTMENT OF CERAMIC DESIGN | 刘德政 | 实验日记 溯洄碎语 归墟之叠 诗性永恒 | 指导教师 – 章星 |

跨媒介的探索成为如今构筑现代艺术创作的基石。这种拓展与深入是新现实与历史的召唤。墨与瓷现代语境的探索是借用传统图像符号，扩大疆界的当代性再造。墨覆于瓷，构造一种纹理或图式，传递精神，使瓷的表现产生个性化的变化。瓷载之墨，是媒介的突破，使墨的表现和精神从平面到三维，从主观到超然。常讲的"用古"与"变古"、"传承"与"创新"的权衡中，这种再造提供新的形式和表现，成为二者共同的创新生长点和不同寻常的视觉体验。通过水墨的图式赋予再造之物以精神。陌生的物予以观者可供解读的感受，含蓄而准确地表达情绪的意境。水墨的特征是"含不尽之意见于言外"。通过实验性的技法和创造性的转换，借助实验水墨中的启发，在陶瓷绘画上探索一条抽象表现的路径。这种方法往往有一种行动的美，肌理的美。一般来说，画是空间的，诗是时间的，虽表达的信息为一瞬，但能够引发观者经验中的联想而意味深长。实验性的釉下彩绘方法往往有一种偶发性，这种随机也促成了一种流动的美，表现的是"流动"的物象。意味也在流动之中。

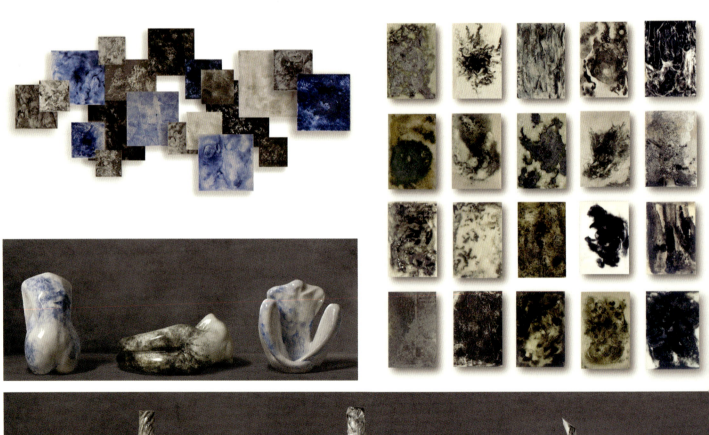

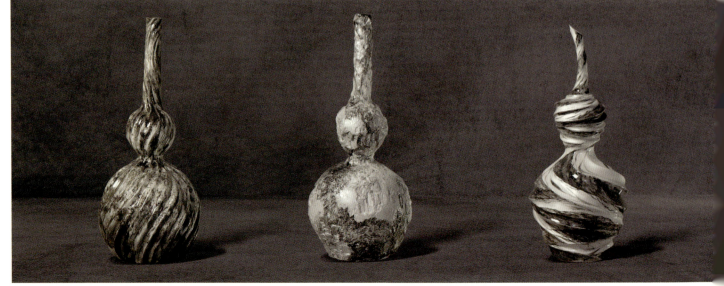

陶瓷艺术设计系 DEPARTMENT OF CERAMIC DESIGN

潘欣萌

偕尔齐飞 悄然福至 蝶缘共舞

指导教师 – 杨帆

分别以蝴蝶、对鸟、对兔、龙凤为灵感来源，为年轻情侣人群设计了四套日用陶瓷产品。受奇妙缘分的牵引，爱情生发出来，有如林中之鸟，偶然相遇；有声筒传音，牵挂思念；如蝴蝶双飞，缠绵翩跹；如龙凤之配，相携共舞。

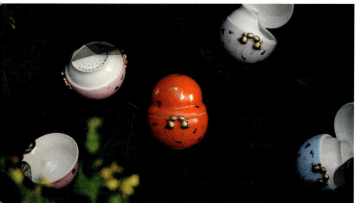
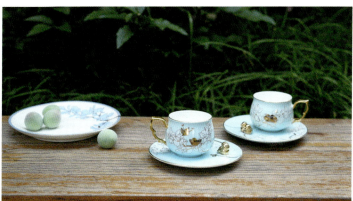

陶瓷艺术设计系 | DEPARTMENT OF CERAMIC DESIGN

武超 — 初心众生

指导教师 – 白明

作品通过材质特点和材质语言的充分表达，反映了人在主客观双重碎片化的作用下挣扎和犹疑的现实，折射出碎片化时代下的困惑和悲观，"悲观构成了生活和希望的意义"，希望通过直面个人的破碎，再次重估人的价值，重塑坚定的自我认知。

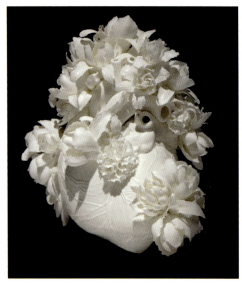
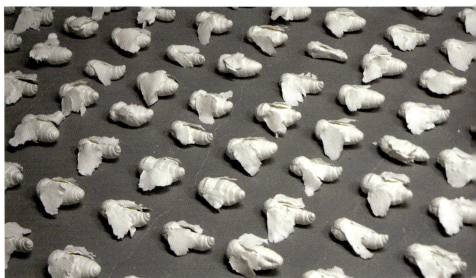

陈璐

郭紫玉

韩沚伶

苗慧

温馨馨

于琦

林晨

马丽

张景雯

朱锂

陈楚仪

邓正

翟旭晨

胡晓雯

黄小蔓

姜雨菲

秦玉娴

武晨

徐文静

周阳韬

DEPARTMENT OF
VISUAL COMMUNICATION

视觉传达设计系

主任寄语

过去的三年同学们很不容易，克服了学习上的种种羁绊；同时，人工智能开始介入今天的信息媒介，为我们提供了无限可能的同时，更提出了专业挑战。视觉传达设计系的同学们秉持着对未来的乐观、创新探索、独立思考，在毕业创作中展现出了高度的专业水准和多样的视觉探索，体现了行胜于言的严谨学风。祝同学们未来的学习、工作和生活一切顺利！

| 视觉传达设计系 | DEPARTMENT OF VISUAL COMMUNICATION | 陈璐 | 神仙斗阵送新福 | 指导教师 - 原博 |

作品以闽南木版年画为原型，结合生肖文化和当代生活方式，设计"天官送福""八仙斗阵"两套年品和"游乐闽南春"桌游，将年俗文化与地域风情融入互动游戏，从多种维度探索了基于传统年画的当代设计转化路径。

郭紫玉　星丛

指导教师 – 赵健

用户在享受数字信息读取便利的同时也受其视觉样式的反向影响，因此提出建立"轻"型界面来营造低视觉负担、低认知成本的视觉样式以提升用户阅读体验。以"星丛"为主题搭建词条阅读 App，尝试从功能模式、文本结构、视觉元素、交互反馈等方面践行"轻"视觉主张。

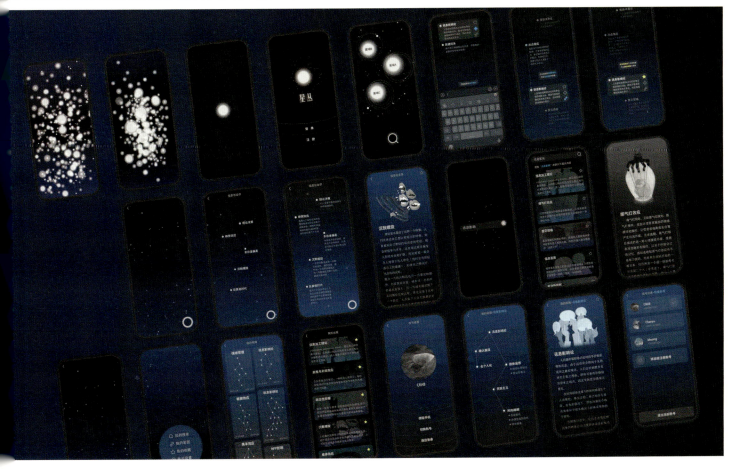

| 视觉传达设计系 | DEPARTMENT OF VISUAL COMMUNICATION | 韩汕伶 | N+N 概念化妆品包装设计 | 指导教师 – 陈磊 |

以裸感接触为核心的品牌理念，使用包装表面的可触摸结构对产品产生通感联想认知，产品包括三个系列：化妆水系列、卸妆油系列、眼影系列。视觉整体建立于对消费品中真实与虚拟的讨论，使用了真实元素与虚拟元素交叉来形成一种特殊的空间效果，由此思考我们生活中信息的真实边界，我们的消费行为是由日常真实的产品触发还是由建立于虚拟信息上的概念触发。

视觉传达设计系 DEPARTMENT OF VISUAL COMMUNICATION

苗慧　卯兔·迎月　　指导教师 – 王红卫

作品以生肖兔为主题，描绘了"人间凡兔""捣药仙兔"与"月中奔兔"的故事，展现其神性与灵性、柔美与灵动、亲切与可爱的特征，将"天人合一"的思想融入其中，用当代的手法表现古典意蕴，营造唯美浪漫的氛围。

| 视觉传达设计系 | DEPARTMENT OF VISUAL COMMUNICATION | 温馨馨　钻石鱼 | 指导教师 – 原博 |

绘本《钻石鱼》讲述了一颗被画出来的钻石,它在离开纸上后,遇到了许多不同形态的石头,也因此开始寻找自我的故事。画面通过多种肌理的塑造,给钻石的种种经历增添了活力,为作品制造了梦幻的氛围。

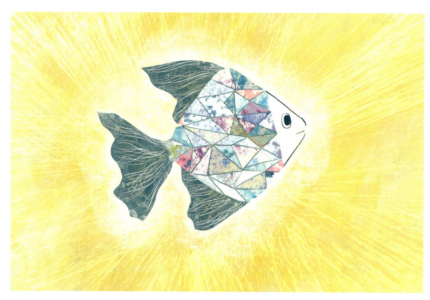

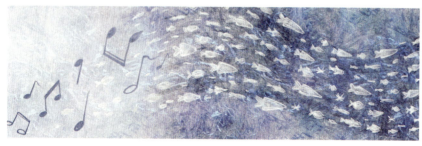

| 视觉传达设计系 | DEPARTMENT OF VISUAL COMMUNICATION | 于琦 | 未来之境 | 指导教师 – 陈磊 |

未来之境 FUTURE BOUNDARY 是十年之后的美妆品牌，以"未来科幻美学"为核心理念，在虚拟现实互联网销售环境搭建完善的情况下，探索品牌视觉表现以及在虚拟空间中的品牌交互体验。

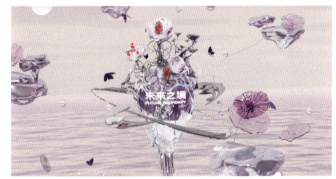
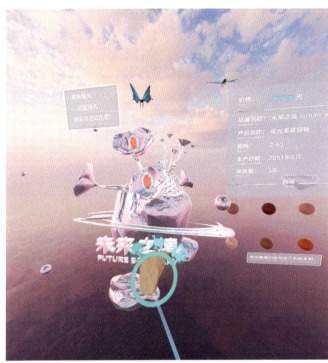
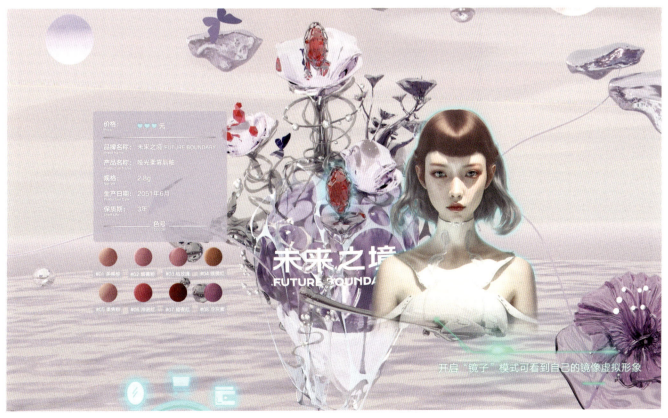

| 视觉传达设计系 | DEPARTMENT OF VISUAL COMMUNICATION | 林晨 | 小城烟花 | 指导教师 – 王红卫 |

本作品以系统思维为导向,在梳理归纳"浏阳烟花"的形式效果与组合规律的基础上,对其进行了系列图形符号设计,以此展现"浏阳烟花"的独特魅力,探索烟花图形语言的新表达。

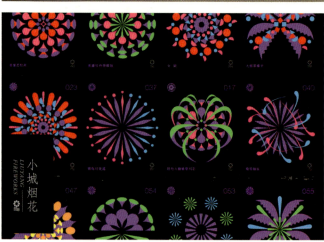
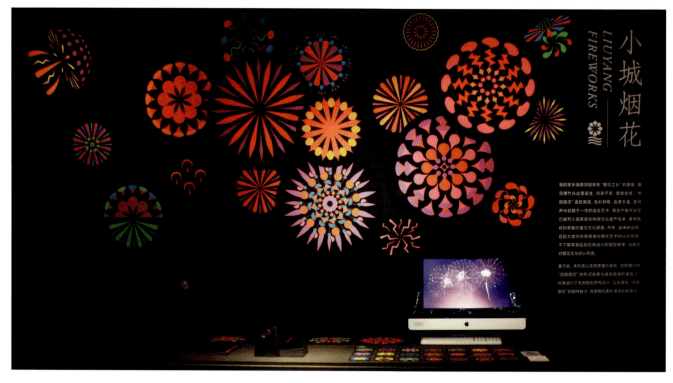

视觉传达设计系 | DEPARTMENT OF VISUAL COMMUNICATION

马丽　隐形的施暴者　指导教师 – 原博

"你这还有啥出息！" "我这是为你好！" "你怎么老这样！" "你看看别人家孩子！"……在成长过程中，很多青少年可能会听到类似的负面声音。这些声音会在他们的心里留下一道深深的伤痕。它们会让孩子变得畏惧交流、怀疑自我，甚至也用同样的方式去对待他人。本设计以公益海报为载体，以隐喻的视觉手法对此进行针对性的视觉转译和信息传达，旨在提醒大家：在日常生活中很多惯用的语言表达方式，会对青少年的心理健康产生较大危害。呼吁大众关注语言暴力，引导和鼓励青少年们拥有强大的自我意识和理性辨别能力，积极健康地成长。

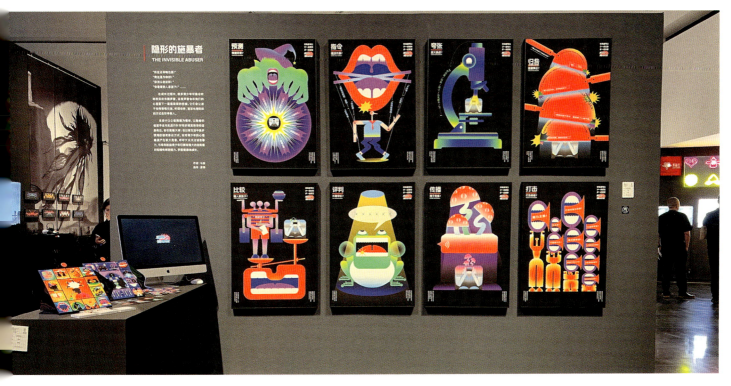

| 视觉传达设计系 | DEPARTMENT OF VISUAL COMMUNICATION | 张景雯 舞韵造物 | 指导教师 - 王红卫 |

《舞韵造物》是一套"舞功秘籍",作品捕捉古典舞教程中经典动作的运动轨迹,而后进行图形归纳与再设计,意图用舞蹈之韵造世间之物,以期从另一角度展现古典舞身韵之美。

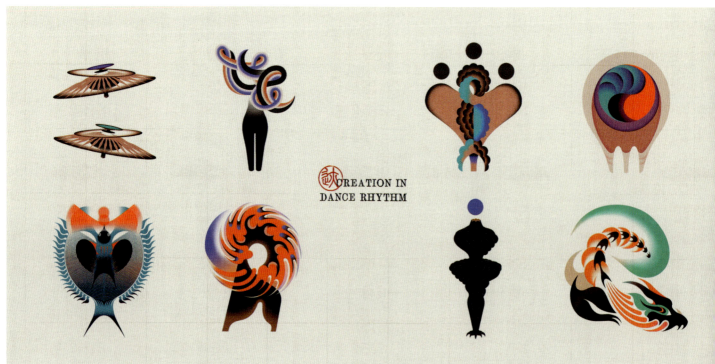

视觉传达设计系 DEPARTMENT OF VISUAL COMMUNICATION　朱锂　六十甲子图　指导教师 – 陈楠

天干地支是中国古典时空观下的产物，本质是一种基于东方精神的万物分类法，作为构建宇宙模型的干支符号与构建视觉语言的平面要素内在具有相通性。作品应用几何化的图形语言与系统化的设计思维转译出六十甲子内涵。

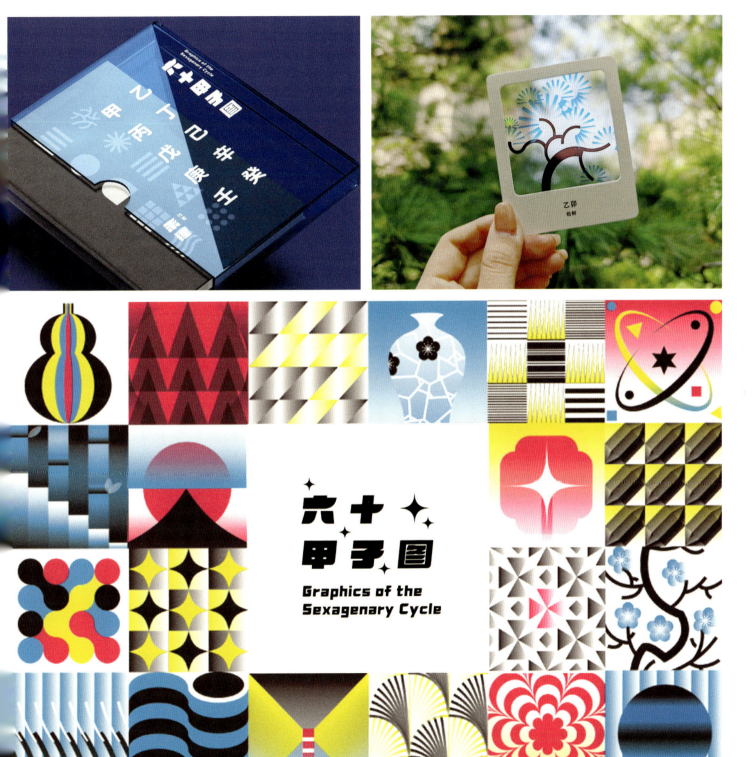

视觉传达设计系 DEPARTMENT OF VISUAL COMMUNICATION

陈楚仪　空境

指导教师 – 周岳

汉画所呈现的空间，是中国画里空间绘法的雏形，蕴含汉人特色的时空观。本项目整合归纳学术界关于汉画像砖石画面中空间特征的观点，制定游戏画面空间的设计规范并以此制作成解谜游戏。

拖延自我图鉴

邓正 　　指导教师 - 马泉

与拖延抗衡是一场持久的拉锯战，本作品以 H5 形式为主，通过对一系列问题的设定，让大家明晰自己对待拖延的真实看法以及在拖延过程中产生的生理与心理反应，从而给予一种新的视角来看待拖延行为。

根据H5中的内容进行海报、印章、钥匙扣、手腕带的设计。

视觉传达设计系 DEPARTMENT OF VISUAL COMMUNICATION

翟旭晨　时光"飞跃"　　指导教师 – 陈楠

44

作品基于对20世纪初月份牌插图构图等特征的研究对其再设计，以近百年历史的"飞跃"经典款广告设计为载体，探索月份牌插图在当代的全新应用可能。图中人物穿着"飞跃"穿越过去、现代与未来，时光飞逝，经典留存。

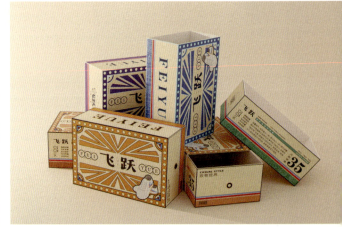
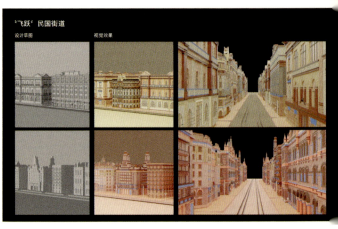

视觉传达设计系 DEPARTMENT OF VISUAL COMMUNICATION　　胡晓雯　新怪谈　　指导教师－陈磊　　45

《新怪谈》将以动画的形式呈现当代社会背景环境下的妖怪形象，展示光怪陆离的奇幻场景，并逐步推进相关中国传统志怪文化的探索，为其创新发展提供思路和借鉴。

视觉传达设计系 DEPARTMENT OF VISUAL COMMUNICATION

黄小蔓　异面之缘

指导教师 - 王红卫

作品灵感源自三星堆的未解之谜，通过对青铜人物形象的再设计，赋予其新的外貌和生命。观者可以透过这个神秘而充满想象的世界，跨越时间和空间的界限、探索古今之间的交流和传承、领略古蜀文明的无尽魅力。

视觉传达设计系 DEPARTMENT OF VISUAL COMMUNICATION

姜雨菲　万物有灵

指导教师 – 原博

马家窑彩陶是我国史前艺术的明珠，蕴含着极高的历史文化价值和审美价值。随着我国"文化强国"战略的深入推进，让"文物活起来"成为我们增强文化自信、传承中华文脉的重要途径之一。

作品对马家窑彩陶纹样的审美特点、文化内涵展开研究，结合时代语境和设计风尚，将五种代表性的马家窑彩陶纹样和人面纹结合，融入当代年轻人的愿望对纹样内涵进行全新解读，设计"万物有灵"IP形象及具有参与互动性的衍生品。作品在溯源基础上进行设计创新，不仅使马家窑彩陶纹样与当代生活建立起新的连接，也让珍贵的文化遗产得到更广泛的传播。

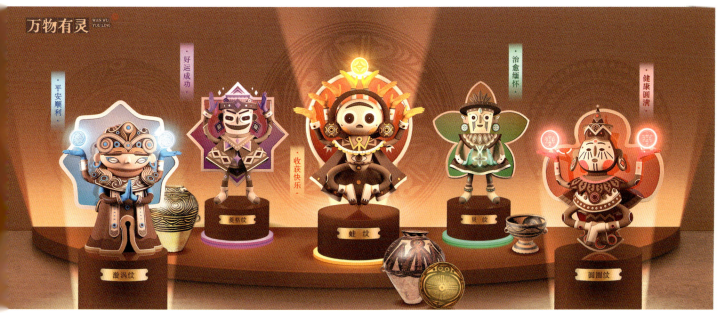

| 视觉传达设计系 | DEPARTMENT OF VISUAL COMMUNICATION | 秦玉娴 媒介镜像 | 指导教师 – 陈磊 |

当你窥探媒介的时候，媒介也在窥探着你。具象的信息在媒介中破碎，人们在信息的茧房中迷失。媒介是人的延伸，但如今碎片化的数据充斥着我们的精神世界，让人难以系统、深入地了解彼此。为引导人们对媒介生态环境进行思考，本研究通过创新的交互方式引导人们体验并探索，展开人与媒介的对话。

渲染效果图　　正视图　　侧视图

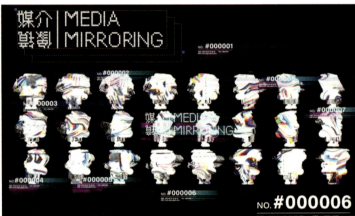

武晨　　苏和的白马　　指导教师 – 王红卫

作品以蒙古族经典民间故事《苏和的白马》为蓝本展开绘本创作，通过数字绘画的形式探索传统岩彩新的艺术风格，并结合电影镜头语言的叙事手法传递出蒙古族热情奔放、善良质朴、勇敢忠诚的民族精神和文化艺术魅力。

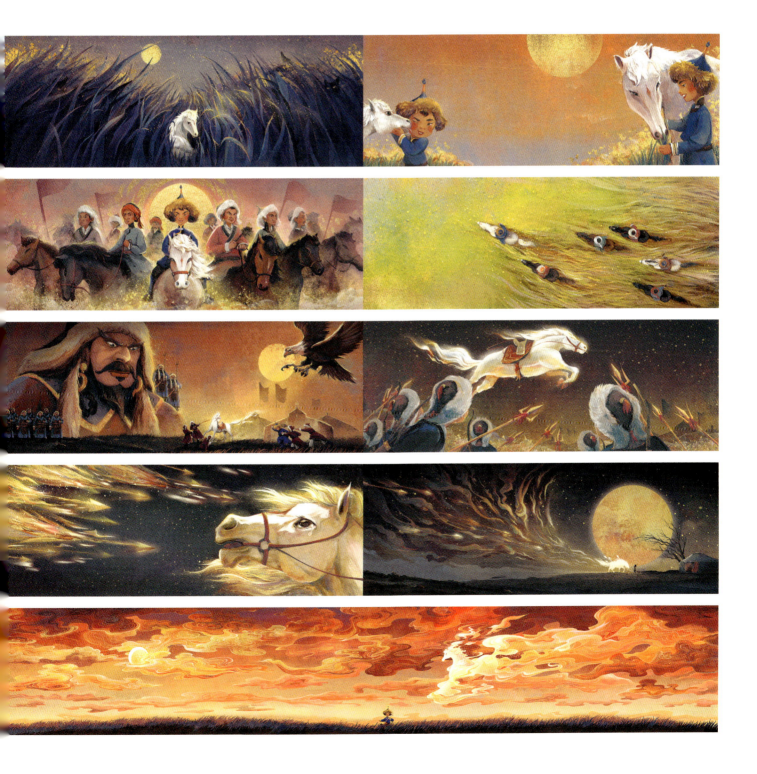

| 视觉传达设计系 | DEPARTMENT OF VISUAL COMMUNICATION | 徐文静 养气 | 指导教师 – 千哲 |

常见的大众认知为一年四季，而中医中将一年分为春、夏、长夏、秋、冬，鹤年堂膏方以"五季养生"作为产品概念，并使用对应的五色进行视觉表达。智能化给包装增添了更多的可能性，通过色彩变化来达到保质期预警效果。

视觉传达设计系 DEPARTMENT OF VISUAL COMMUNICATION

周阳韬　喜福会　　指导教师 – 陈楠

2021年，元宇宙的概念被提及，人们对虚拟网络世界的关注与日俱增。社交平台上涌现出一大批虚拟形式的艺术设计作品，其中包括了虚拟服饰设计在内的艺术形式。中国传统吉祥图案与生活场景有着很强的关联性，所以本人尝试将吉祥图案与数字化的手段相结合，以虚拟服饰为创新设计的载体，通过梳理吉祥图案的构成形式，以具有代表性的"福、禄、寿、喜"四个方向为主题进行创新设计。在此次"喜福会"活动品牌设计实践中，本人围绕"福、禄、寿、喜"这四个方向的主题设计了四套服装，二十四个虚拟服饰部件。每套服装包括头饰、面饰、上衣、下装、首饰、鞋等部件。基于虚拟服饰设计，进而延展线上交互的网页与AR虚拟试装小程序。通过新的媒介的实践运用，设计出区别于传统介质的一种新视觉风格。互联网可连接多人使用，具有可长久存储的性质，通过线上交互可以提供更多人使用的可能性。通过本次创新设计，旨在可以起到对中国传统吉祥图案的传播作用。

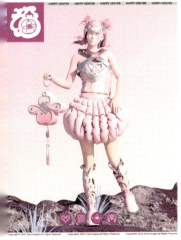 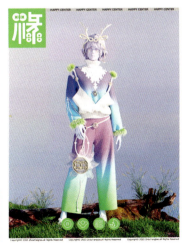 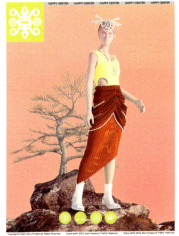 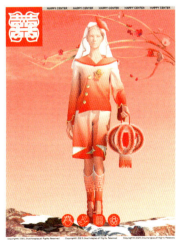

 LUCKY　　 FORTUNES　　 LONGEVITY　　 HAPPINESS

陈雪菲　　　　　胡心玥　　　　　霍佳钰　　　　　康文琦

李硕　　　　　　李夏溪　　　　　骆佳

朴惠仁　　　　　孙丹心　　　　　向欢　　　　　　张铭

周群群　　　　　曹琳　　　　　　刘歆雨

DEPARTMENT OF ENVIRONMENTAL ART DESIGN

环境艺术设计系

主任寄语

从小学到大学，每位同学都经历过数个不同的毕业季，都在花开花落间，都在春末夏初时，人生就此长大。今天，清华大学美术学院环境艺术设计系28名本科生与14名研究生迎来了属于自己的毕业季。今年的环境艺术设计系毕业作品聚焦城市更新、可持续设计、弱势群体关怀、人与自然、乡村振兴、地域文化、后疫情时代等研究与设计实践主题，这些主题以景观设计、室内设计、家具设计等形式展开。经历了三年疫情时期的考验，这一次的毕业季与以往不同，同学们的毕业设计作品或毕业论文中更多了一些思考与成熟、探究与追问。肩负时代的重托与自身的理想，同学们即将迎接人生新一段的征程，在这美好时分，祝福你们一生坚守理想，不懈努力，为国家的复兴贡献自己的力量。期待在每一个花开花落间，在每一个春末夏初时，都能看到你们的进步与成就。

环境艺术设计系 DEPARTMENT OF ENVIRONMENTAL ART DESIGN

陈雪菲 幻境的建构——湿地酒店设计

指导教师 - 梁雯

对空间、图像及幻境三者的关系进行的初步探索，分析图像何以利用视错觉及立体图像在自身内部制造虚拟的空间，以图像为主导展开酒店的室内设计实践。

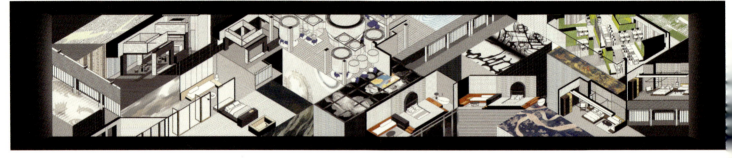
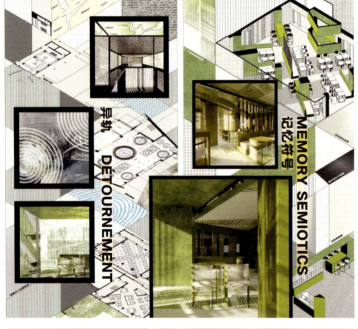

| 环境艺术设计系 | DEPARTMENT OF ENVIRONMENTAL ART DESIGN | 胡心玥 | 入戏——《歌剧魅影》音乐剧体验空间沉浸式场景设计 | 指导教师－宋立民 |

该概念设计以《歌剧魅影》为故事蓝本，突出沉浸式场景设计的互动性特征。方案通过空间组织形式、叙事性情境体验、多感官交互设计、新媒体技术应用四个层面的设计策略，从而激发体验者达到理想的心理状态。

霍佳钰　繁花梦屿

指导教师 - 于历战

基于情绪疗愈的家具设计，是基于青年群体的生理和心理特点以及研究当代人的行为特征而进行设计的。该设计旨在借助自然形态作为家具的外观，通过与家具的感官互动等令使用者产生治愈感，释放情绪。

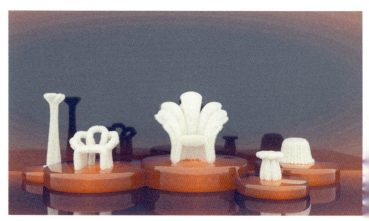

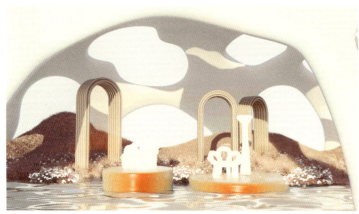

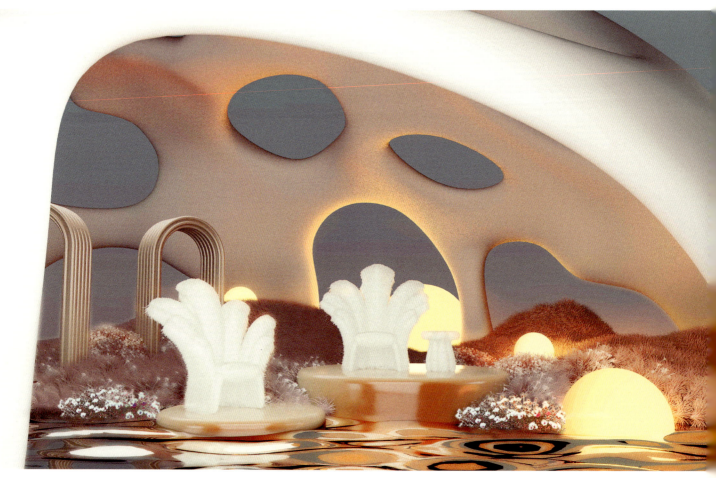

伯特霍尔德·劳弗展——沉浸式体验下的展览设计

康文琦 　指导教师 - 苏丹

本次沉浸式展览设计以传统展览形式为设计基础，通过结合数字化和装置化沉浸式展览形式的特征来优化体验，使观众沉浸。

| 环境艺术设计系 | DEPARTMENT OF ENVIRONMENTAL ART DESIGN | 李硕 | 环环相扣——北京密云穆家峪康养社区设计 | 指导教师－李飒 |

该设计方案选址于北京密云穆家峪地区，通过对整体社区规划、建筑组团形式、社区公共空间及个体居住空间的设计，探索智慧养老介入持续照料退休社区的空间组织新模式。

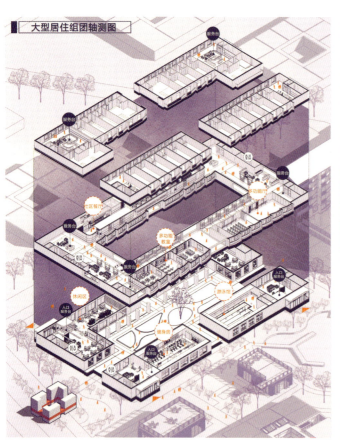

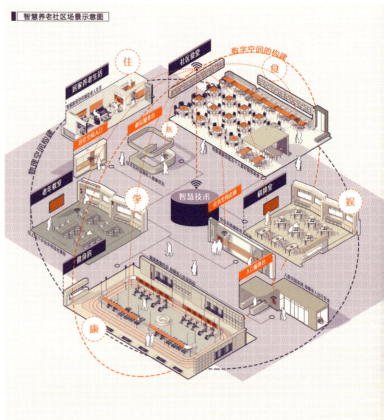

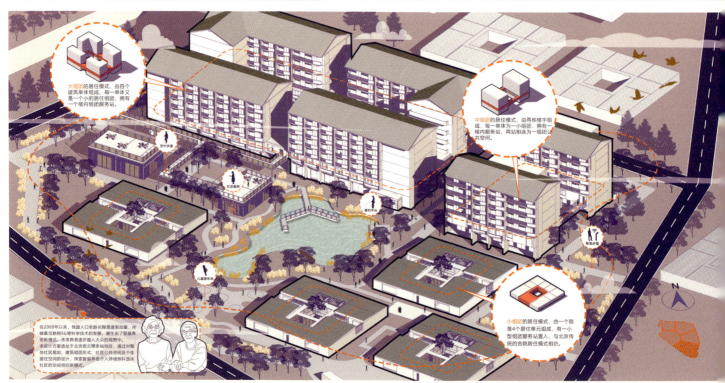

环境艺术设计系 DEPARTMENT OF ENVIRONMENTAL ART DESIGN

李夏溪 凡俗心愿——长安街春节景观设计 指导教师 – 梁雯

"凡俗心愿"是在从南长街到南池子区域进行的春节景观设计，围绕春节祈吉驱邪的内涵选取了八个吉祥寓意，并对其中的形象拆解重构，完成传统寓意到空间的转译，力图创造一个生动的节日场所，唤起人们共同的文化记忆。

潮州龙湖古寨粤绣展以非遗活态性和文化传播性为宗旨，以阿婆祠、方伯第和空院落为场地，基于环境要素构建叙事文本，以建构多焦点空间、叙事性空间装置、动态表演与静态空间结合、新技术与传统材料共创为设计方法。

朴惠仁　生态视域下的公共厕所设计研究　　指导教师 – 周浩明

公共厕所作为衡量国家、地区、民族文明程度的标准之一备受关注和重视，在满足基础卫生功能之后，如何实现生态转化是未来的重点话题。本研究基于生态视域对中国、韩国两国的公共厕所展开研究和设计。

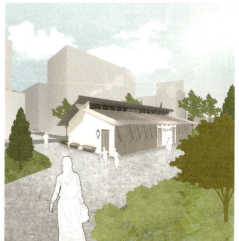
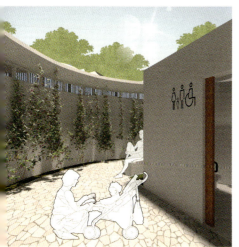

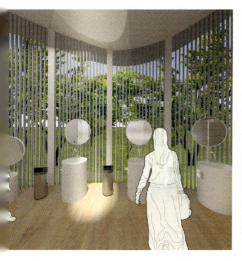

声景城市——以通惠河国贸段滨河公园改造设计为例

孙丹心　指导教师 – 黄艳

北京通惠河运河公园声景观以声音为核心设计元素，打造城市景观。通惠河国贸段的滨河公园是城市滤芯及文化遗产，此地共存着鸟鸣、蛙鸣、流水、风、交通等声音，声景观体验是丰富的：它既是聆听，又是观赏，更是感受。

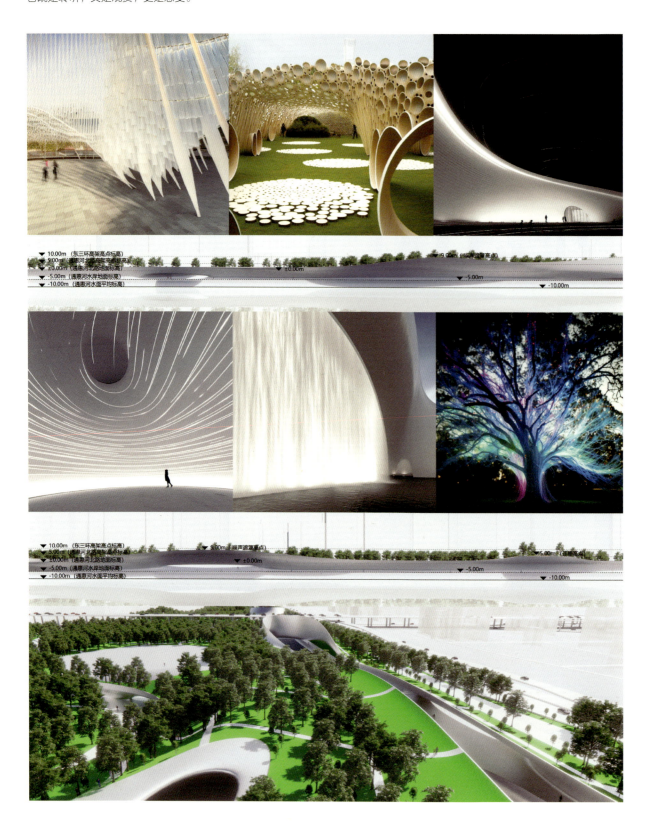

清中晚期北京皇家园林园中园——紫碧山房复原设计

向欢　　指导教师 – 方晓风

园中园是清代皇家园林中一种独特的造园方式，在诸多皇家园林中广泛存在。圆明园内紫碧山房作为特殊的园中园，此次研究主要对其造园逻辑演变和结果加以释义，并对园内景观部分进行复原设计。

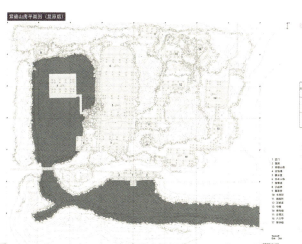

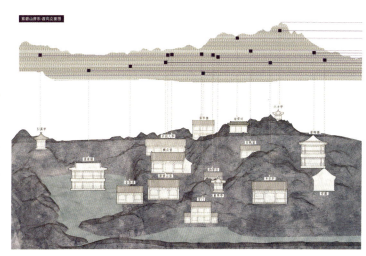

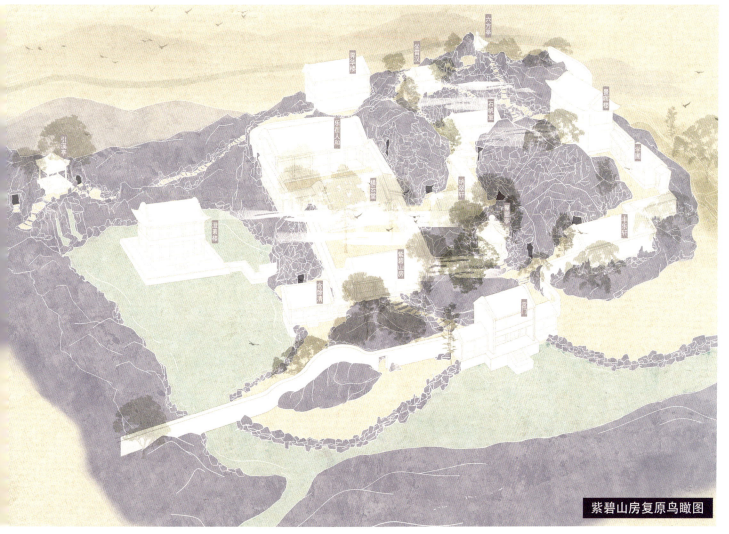

紫碧山房复原鸟瞰图

每晃动一次万花筒，景象即随之变化，设计者将这种梦幻的体验引入公共空间设计中，激励人们同空间进行积极互动。人们在"山谷竹林"间赏月，在空中悬挂着的"异质盒子"间穿梭，体验诸多脱离平常和单向度的瞬间。

周群群　禹都邻里　　指导教师－方晓风

山西夏县禹王村公共空间整体呈现出较为明显的颓势，乡村文化在城市文化入侵之后逐渐边缘化，禹都邻里期望通过对禹王村公共空间的重建带动乡村日常逐步恢复，进而实现乡村生活复兴。

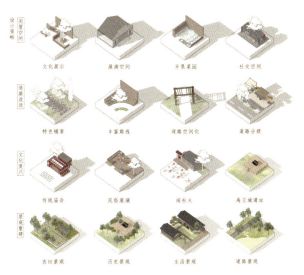

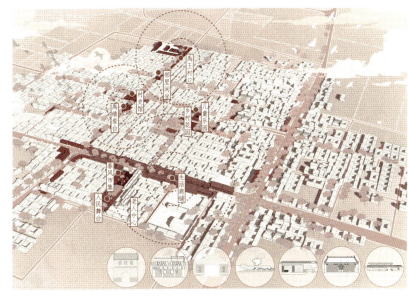

社火游线·千年文化的传承

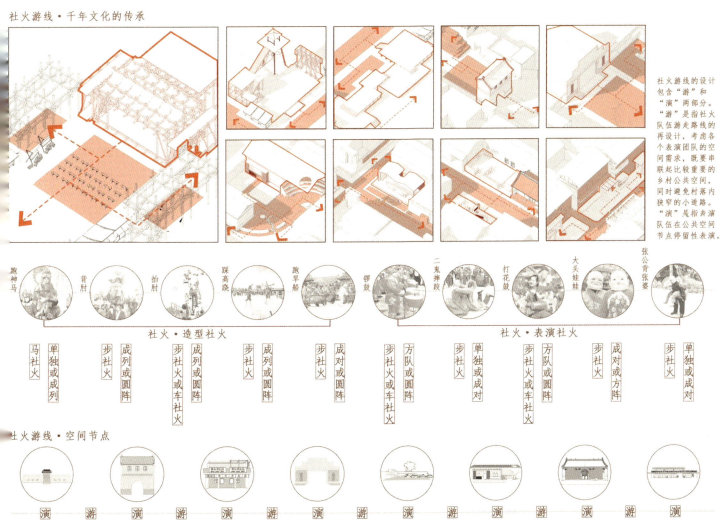

社火游线的设计包含"游"和"演"两部分。"游"是指社火队伍游走路线的再设计，考虑各个表演团队的空间需求，既要串联起比较重要的乡村公共空间，同时避免村落内狭窄的小道路。"演"是指表演队伍在公共空间节点停留性表演。

环境艺术设计系 | DEPARTMENT OF ENVIRONMENTAL ART DESIGN

曹琳 — 基于亚文化特征的家具设计——以赛博朋克文化为例

指导教师 – 于历战

亚文化相对于主流文化近年来愈受关注，此次设计以赛博朋克亚文化为选题，试图从视觉及文化双层面探讨现实世界科技、生活、人性等一系列现象，在赛博朋克亚文化领域创造新时代背景的家具设计。

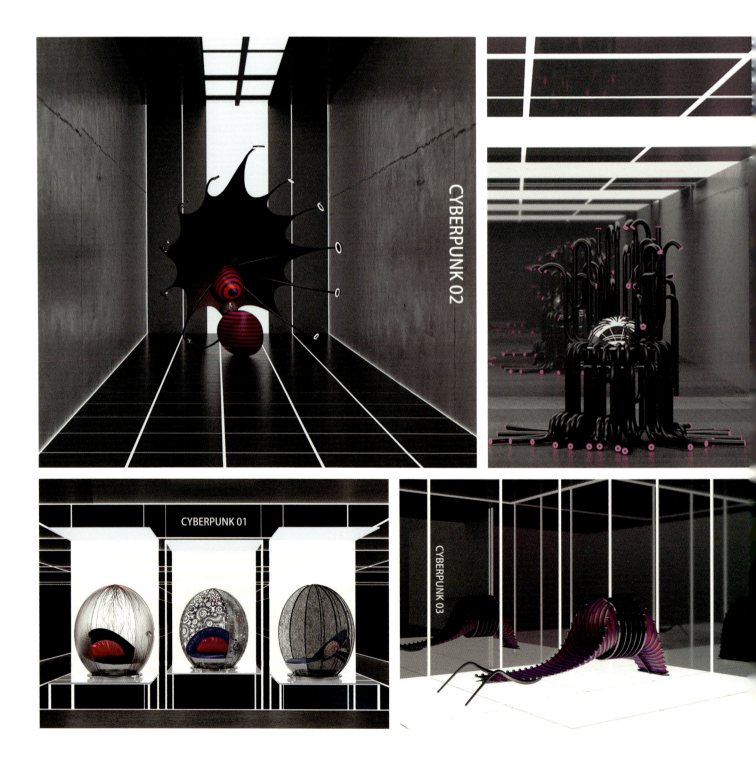

刘歆雨　"痕"迹 —— 张家口冬奥颁奖广场更新设计

指导教师 – 宋立民

"痕"迹以张家口冬奥颁奖广场的消失为肇始，重塑场地从超人到常人的身份重塑，探寻公共空间焕发生机的缘由。设计实践以"痕"为语意，通过冰刃流畅的线条书写空间新的篇章，也烙印着为期百余天的冬奥记忆。

陈彦廷　　胡凯舟　　李青霞　　邵晓薇

王亦童　　张兆宇　　郑若男

查星宇　　付亦安　　王若岩　　于亿航

DEPARTMENT OF
INDUSTRIAL DESIGN

工业设计系

主任寄语

毕业是人生中激动人心的时刻，更是新生活的开始。学习是最强大的武器，你能用它来改变自己、改变世界。回首在清华大学美术学院这段宝贵的青春经历，多少欢乐、友情、勤奋和收获将再次浮现眼前。相信自己，永远不要停止尝试，永远不要停止学习，全力以赴让未来的每一天变得充实。

追随你的激情，它将引领你实现梦想……

| 工业设计系 | DEPARTMENT OF INDUSTRIAL DESIGN | 陈彦廷 | 列车卫生间的抗菌不锈钢空气净化器产品设计 | 指导教师 – 蒋红斌 |

人类对生态的影响使全球公共卫生事件的发生更加频繁，疫情防控备受重视。抗菌不锈钢具有永久抑菌和杀菌效果。该研究旨在深入了解其特性，并将其应用于空气净化器，提升列车卫生间的卫生水平。

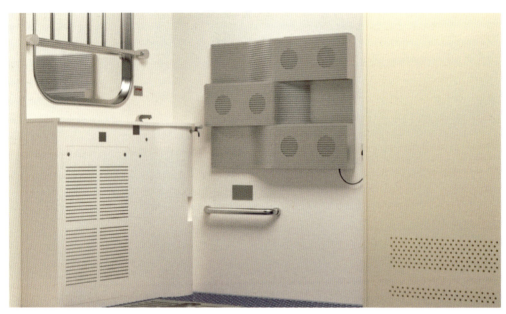

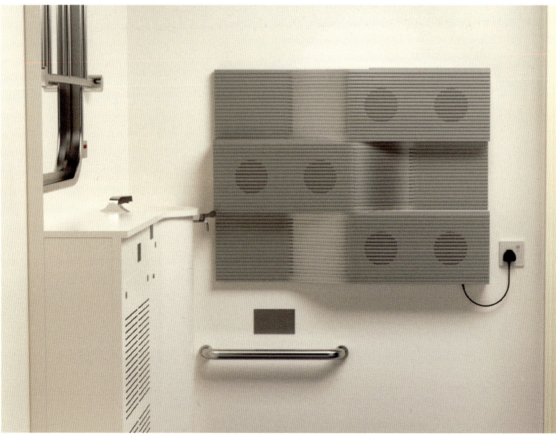

基于区块链处方流转平台下的零售药店服务与产品设计

胡凯舟 　指导教师 – 王国胜

目前零售药店的门店服务面临新的挑战和机遇，需要合规可控的处方来承接未来日益增多的慢病复诊开方购药的需求。区块链技术以其不可篡改等特征有利于建立安全可控的区块链电子处方流转平台。该设计通过对区块链技术的应用研究，探讨这种技术平台下的服务与产品机会。

| 工业设计系 | DEPARTMENT OF INDUSTRIAL DESIGN | 李青霞 | 基于潍柴游艇发动机 PI 战略的设计研究与实践探索 | 指导教师 – 蒋红斌 |

该设计项目就数字时代技术发展背景下，产品识别系统意义的延展进行讨论，并以潍柴集团游艇发动机项目为例，通过产品与服务模式设计实践，对我国大型企业在工业 4.0 时代的 PI 发展方向进行战略性探索。

| 工业设计系 | DEPARTMENT OF INDUSTRIAL DESIGN | 邵晓薇 | L3级自动驾驶汽车座舱设计 | 指导教师 – 刘志国 |

该作品针对L3级自动驾驶的产品与技术概念，设计了适应不同驾驶场景的座舱布局与屏幕界面，尤其关注自动驾驶模式开启下的用户行为和驾驶模式切换时的提醒方式。同时通过造型来提高用户对于自动驾驶的信任，通过矫正手段维护用户信任水平。

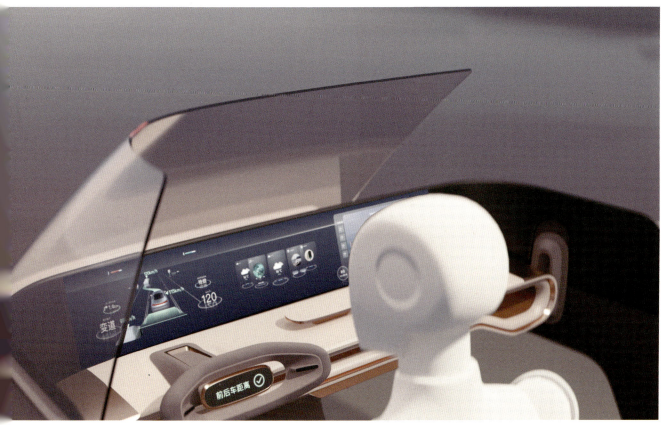

| 工业设计系 | DEPARTMENT OF INDUSTRIAL DESIGN | 王亦童 | 色觉障碍人群 AR 辅助工具 | 指导教师 – 唐林涛 |

该研究为色觉障碍人群（CVD）设计了增强现实辅助设备，服务于现实生活。该设计将现实中的混淆色转换为 CVD 人群可感知信息，从而辅助完成任务；智能识别情景任务，多模态交互方式，全场景覆盖与个性化定制；具有社会意义和商业价值，为未来 AR 设计提供参考。

CHROME AR GLASSES
DESIGN FOR CVD

张兆宇　高铁内饰设计

指导教师 – 赵超

高铁内饰设计应与我国居民的消费需求和生活方式相匹配，本研究基于体验设计理论，设计了多样化的空间组合形式和丰富的情景体验，以求提升乘车的体验品质和列车的品牌形象。

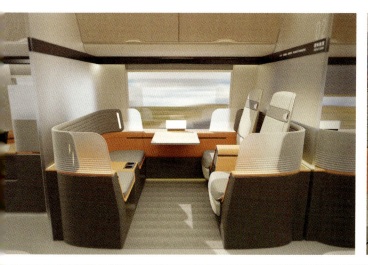
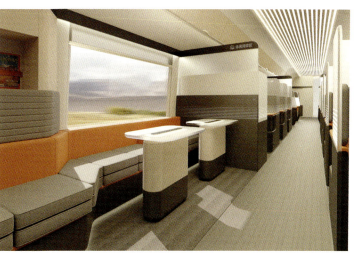
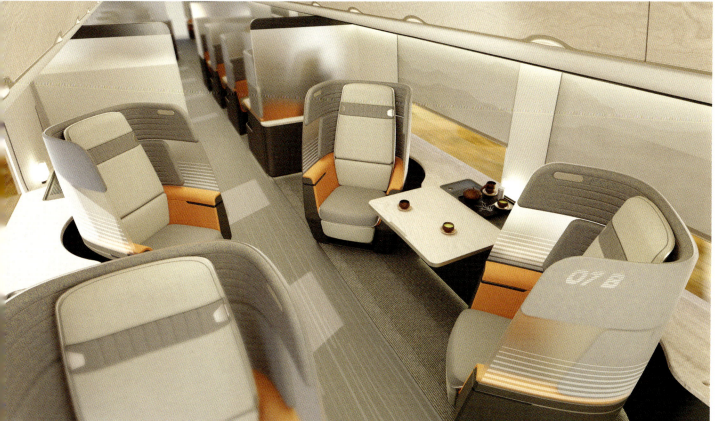

| 工业设计系 DEPARTMENT OF INDUSTRIAL DESIGN | 郑若男 | INSIDE OUT 由内感外：材质感官研究下的滑雪主题内饰空间 | 指导教师 – 张雷 |

滑雪"ski"源于古挪威语"skith"，指窄木舟似的雪鞋，是极端自然气候孕育出的户外竞技运动。移动，才让生活拥有无限可能。本设计探索了内饰空间的材质感官体验，研究融入新材料与交互创造多感官、多通道的空间。

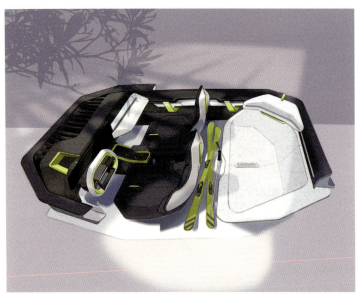

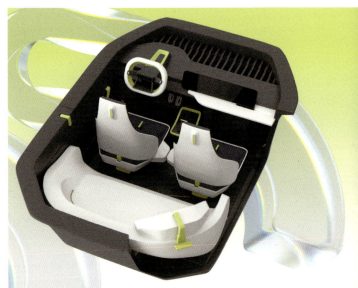

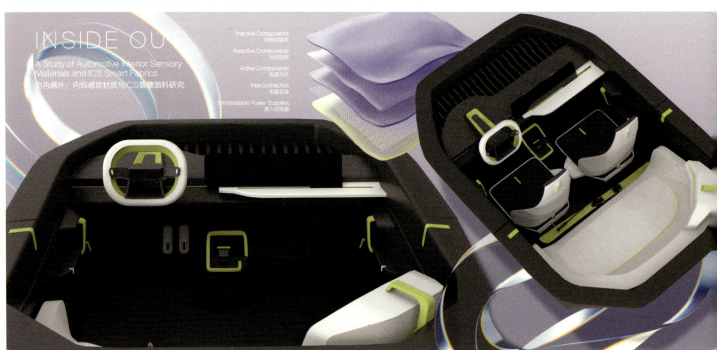

查星宇　计算思维下的奥林匹克形象展示景观设计

指导教师 – 陈洛奇

设计者将计算思维深入应用到奥林匹克形象展示中，使用德勒兹的"生成"思想并将计算思维中生成的概念扩充，以求探索多元背景下多重身份的形象展示方法。相信在未来，设计将不只是"成为"什么，而是对潜在的"生成"敞开。

| 工业设计系 | DEPARTMENT OF INDUSTRIAL DESIGN | 付亦安 | 慢病一体化背景下的社区医疗服务及产品设计 | 指导教师 – 王国胜 |

慢病一体化背景下的社区医疗服务及产品旨在探索老龄化社会的社区医疗慢病服务模式。设计内容包括慢病一体化门诊服务空间、移动慢病随访包和信息交互系统。

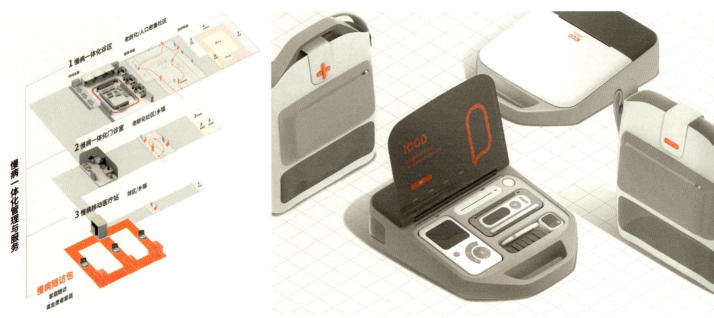

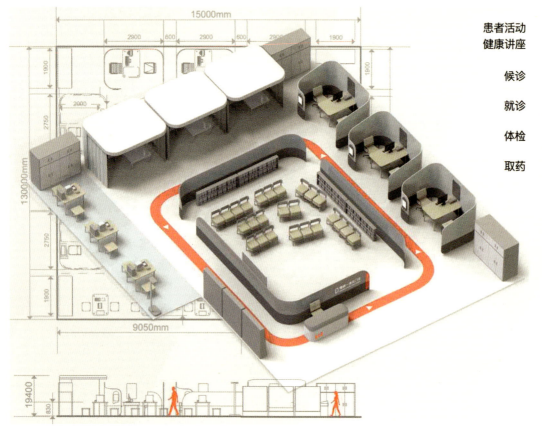

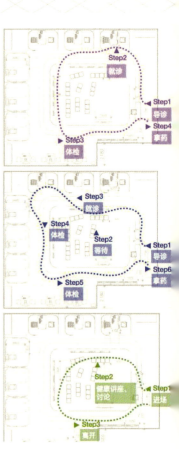

王若岩 梯度生活圈下社区巴士设计研究

指导教师 – 刘新

该设计在由出行频次决定的梯度生活圈概念下，通过深入研究居民日常的出行与生活需求，基于柔性交通的理论，提出一种更为可持续的、兼顾不同人群需求的公共出行方式及载具设计。

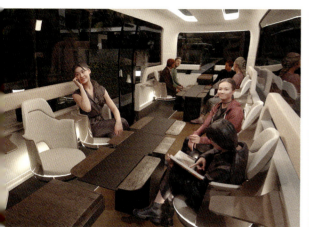
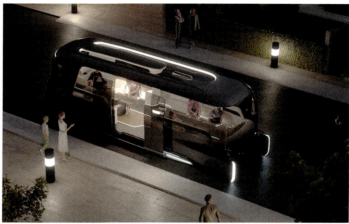
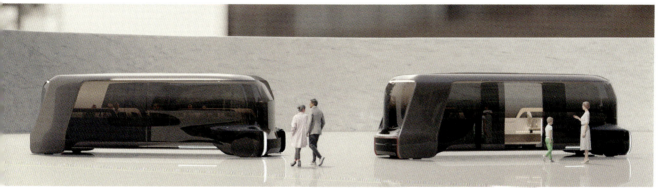
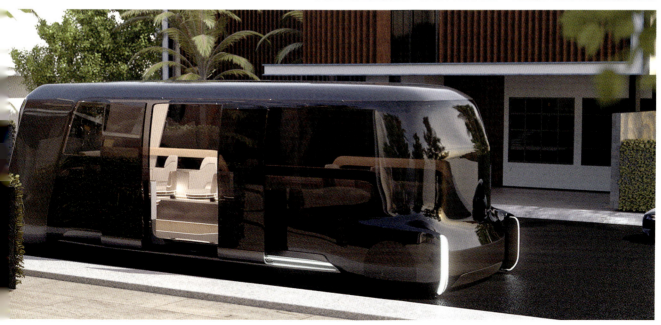

工业设计系 DEPARTMENT OF INDUSTRIAL DESIGN

于亿航 城市绿地公共卫生间产品系统设计

指导教师 - 刘新

该研究采用可再生能源与循环设计理念，利用退役的风机叶片，为城市绿地公园设计出系列公共卫生间，在充分满足人们如厕需求的前提下，打造兼具用户体验与生态价值的公共卫生设施，以促进城市的可持续发展。

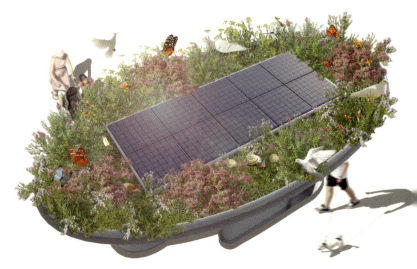
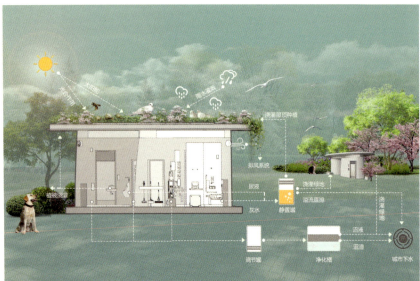

李秋江　　　　　　刘兰心　　　　　　袁家浩

赵锦宏　　　　　　赵云浩

周佳欣　　　　　　曾繁如　　　　　　夏敏嘉

DEPARTMENT OF ART AND CRAFTS

工艺美术系

主任寄语

这里展出的是工艺美术系金属艺术、漆艺术、玻璃艺术、纤维艺术四个专业的毕业作品，同学们的毕业创作题材多样、主题突出。有的同学注重发掘材料本体的表现力；有的强调作品的实验性和概念表达；有的探索跨界与学科交叉融合；有的基于个人生活体验和展现，诠释出对后疫情时代当代工艺美术的思考和感悟。

相信不久的将来，学院将以你们的才华和成就而骄傲、自豪！

| 工艺美术系 DEPARTMENT OF ART AND CRAFTS | 李秋江 物质符号 玻璃生态 | 指导教师 - 李静 |

该设计用玻璃艺术讲述物质、自然、生命的状态，借玻璃表现现代消费社会下的人与自然的微妙关系，发挥材料的物质属性，用无机材料表现有机自然造物，隐喻生长、消费、变化的多元生活。

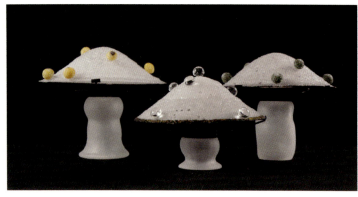

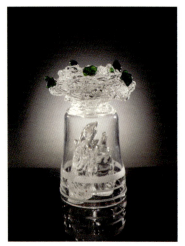
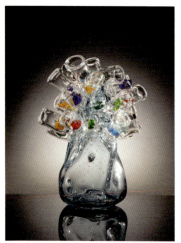
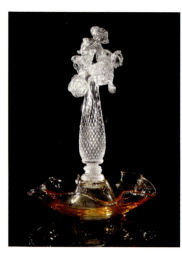
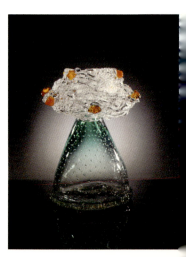

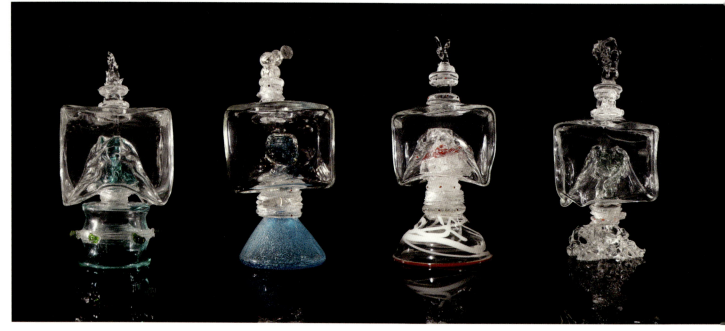

刘兰心　北京流光拾梦盒

指导教师 - 关东海

马赛克艺术滥觞于古罗马时期，随后的微马赛克更是材美工巧。此次创作开创性地将中国元素和个人灵感与微马赛克工艺融合运用于当代艺术，是一次重要的实践初探，为古老的马赛克艺术注入了时代审美与文化内涵。

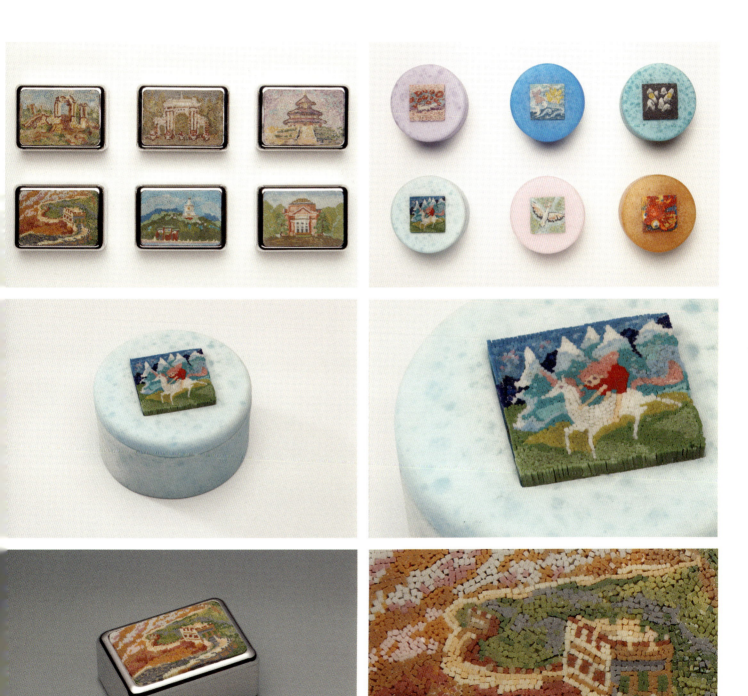

工艺美术系 DEPARTMENT OF ART AND CRAFTS

袁家浩　雨夜·致敬　雨夜·寒幕　雨夜·世纪林　雨夜·林中雾

指导教师 — 程向军

浮云、雷雨、狂风、树枝、乌鸦、缠绵的梦境　碎片化，拆穿了建构真实世界的图景　仅以此组作品纪念学习生活三年的清华园……

赵锦宏　韵·行　延境·无　寻游

指导教师 – 岳嵩

言，及延，言语的形成催发着个体思绪网结的生成。通过对其解构与重组，旨在探寻外在言语表层的延伸对内在本质的影响，从而捕捉本我自然对恒定流动的渴望与向上的追求。

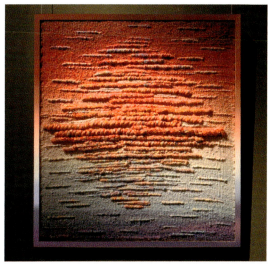
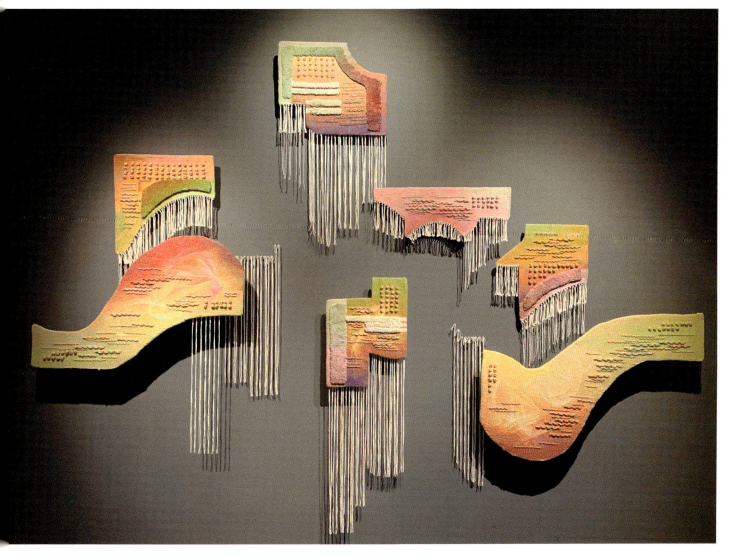

| 工艺美术系 | DEPARTMENT OF ART AND CRAFTS | 赵云浩　日月同辉 | 指导教师－杨佩璋 |

两张创新造型古琴分别命名为月皎式和拂晓式古琴。其中月皎式古琴象征含蓄内敛的月亮。拂晓式古琴象征旭日东升，金霞渐起的扩张态势。两张古琴在造型和装饰上都共同构成了日月同辉、日月对举的自然象征意义。

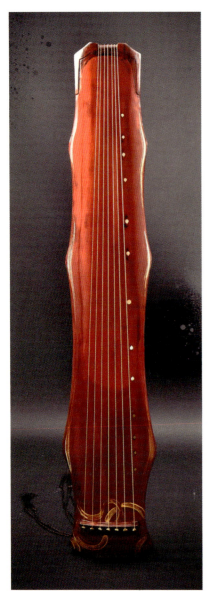
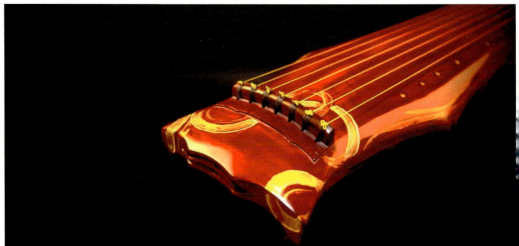
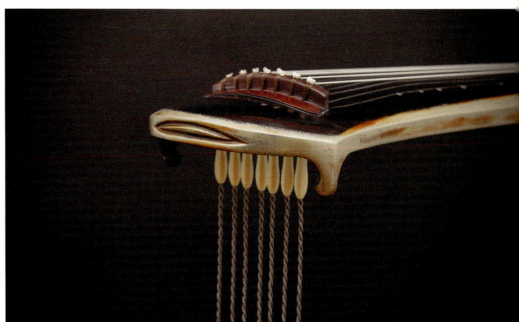
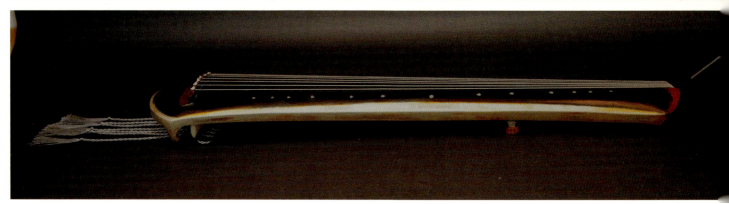

工艺美术系 DEPARTMENT OF ART AND CRAFTS

周佳欣　幻想曲　窗前世界

指导教师 – 潘妙

灵感来自创作者儿时脑海中浮现出的世界样貌，然而随着年纪的增长，不切实际的幻想几近消失。作品主要采用珐琅工艺，运用色彩的碰撞与形态结合，以首饰的形式还原这份天真。

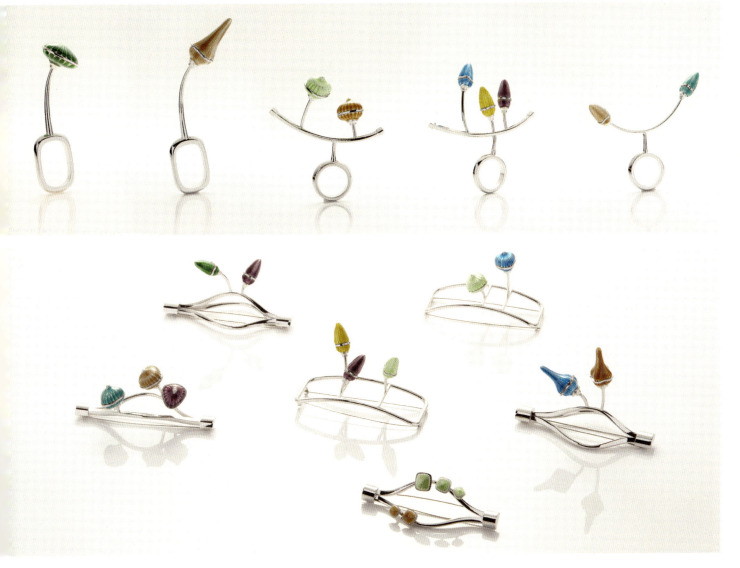

| 工艺美术系 | DEPARTMENT OF ART AND CRAFTS | 曾繁如 | 海底漫步 | 指导教师 – 洪兴宇 |

海洋既是生态环境中必不可少的一环，其千百年来孕育出的瑰丽景观与动植物也深深吸引着人们。以海洋中的水母为主要元素，通过编织的方式提取海洋的肌理，设计与表现浪漫的海底景观，再现多彩自然。

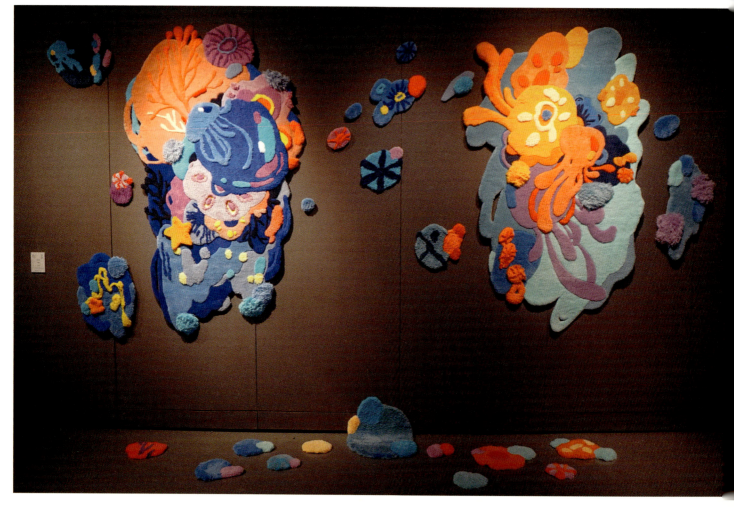

夏敏嘉　界·无界　　指导教师 – 岳嵩
　　　　　简构空间

《界·无界》：半透明纤维艺术媒介的筑造凝聚了场域中的力量，视觉的张力产生了持续的对话，形成存续的界。重复性的点状矩阵呈现出连接和无边的延伸性，光源下材料的层层透叠展现的自由扩展张力在空间中便为无界。

《简构空间》：采用雕刻式的线条和色块进行空间分割和层次叠加，类半透明视觉的弱交叉形态的断裂和重组形成了抽象而复杂的空间结构。通过光和色延伸至声与气，使得空间呈现出诸多不同的层次和维度，突破了平面空间限制，变幻出富有张力与可变性的空间。

DEPARTMENT OF
INFORMATION ART & DESIGN

信息艺术
设计系

主任寄语

信息艺术设计系同学们的毕业设计作品展现出良好的交叉学科素养。他们从不同视角切入社会现实，通过对"信息"的多元化编码与解码，展现出对未来愿景的塑造和人文思辨的表达，体现出对社会与国家应有的责任与担当。

人生的下一个阶段永远充满了未知和挑战，希望你们带上在这里的学术积累和持续创新的热情，踏上你们创造未来的征途。

| 信息艺术设计系 | DEPARTMENT OF INFORMATION ART & DESIGN | 肖岚茜 | AI 为何犯错：解读"机器学习误分类"问题的可视化交互装置 | 指导教师 – 吴琼 |

《AI 为何犯错》是一件解读"机器学习误分类"问题的可视化交互装置，它包括"透视"和"捷径"两个部分。作品旨在通过直观、有趣的方式，帮助大众理解 AI 机器学习误分类的原因，达到消解技术鸿沟，更深入地理解人机智能协同的目的。

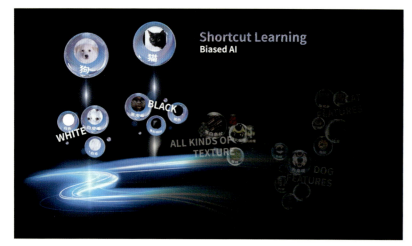

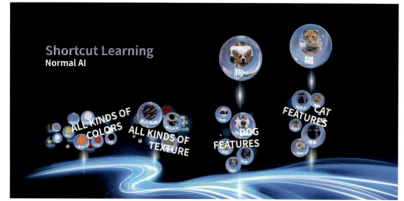

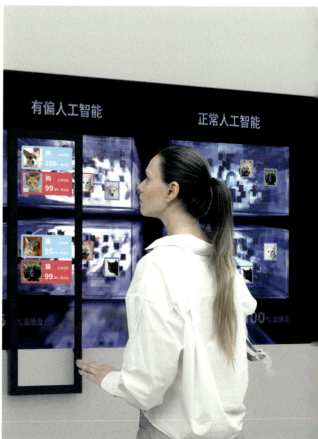

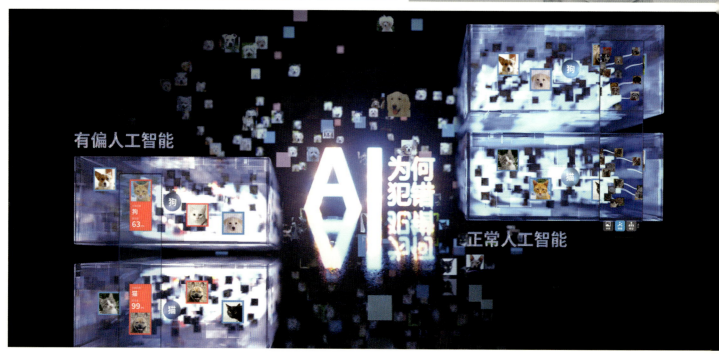

高莹婷　宴

指导教师 – 徐迎庆

作品《宴》以听觉与嗅觉作为感官体验通道，改变了视觉主导的体验方式，积极探索了烹饪数据的多模态输入与多感官输出。作品通过声音与气味创造用户与数据之间的联系，为用户提供了新颖的数据感知、思考与体验方式。

| 信息艺术设计系 | DEPARTMENT OF INFORMATION ART & DESIGN | 马菡璐 | 一千零二夜 | 指导教师 – 师丹青 |

一千零二夜是一个基于历史新闻的人工智能写作项目。当代的一千零一夜是什么样子？设计者获取了长达两年九个月的互联网新闻，提取其核心主题，并使用一系列算法进行拓展，最终获得语义层面与原事件相关联的童话故事。

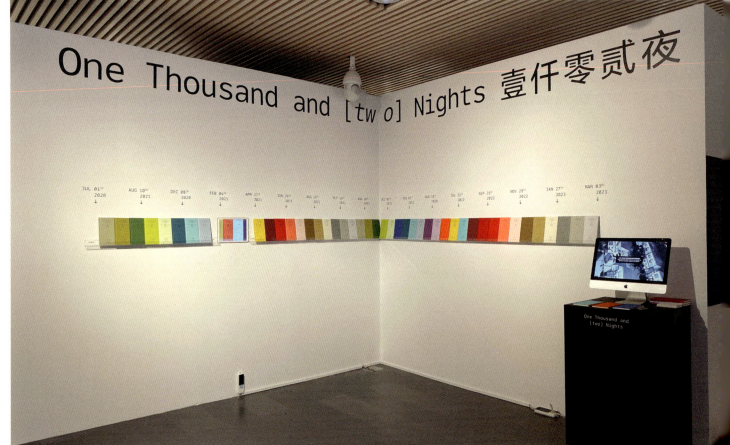

| 信息艺术设计系 | DEPARTMENT OF INFORMATION ART & DESIGN | 任可欣 | 基于虚拟现实的多视角叙事设计方法研究与实践·一天 | 指导教师 – 鲁晓波 |

在虚拟现实设备中带领观者以一位空巢老人身边的邻居、猫咪、苍蝇等不同主体的身份与视角观察老人的一天，引发对于空巢老人的关注与共情，为观者带来新的体验。

| 信息艺术设计系 | DEPARTMENT OF INFORMATION ART & DESIGN | 邬艺丹　未来农遗叙事岛 | 指导教师 – 付志勇 |

围绕 GIAHS 农遗保护项目，本设计解构了遗产地人 – 地 – 物 – 道的文化秩序，将复杂多维的农遗信息演算为增强沉浸的交互体验，构想了藏品连接大众的未来服务，通过生态情境、遗产图景、服务连接，助力农遗传播和价值转化。

信息艺术　DEPARTMENT OF　　　　　宫未　　Luminous——全屋氛围　　指导教师 – 徐迎庆
设计系　　INFORMATION ART & DESIGN　　　　　　　化灯光设计研究

Luminous 是一套基于美学规则为用户创造氛围体验的家居灯光系统，通过智慧感知和平台交互的方式为用户提供智能化和情感化的氛围照明服务。

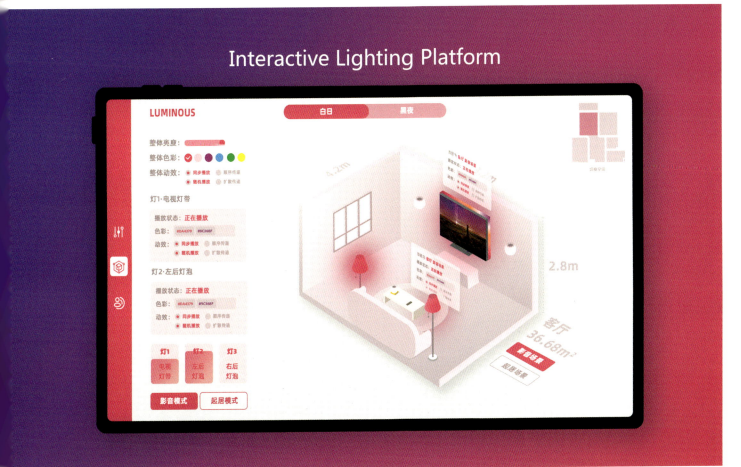

信息艺术设计系 DEPARTMENT OF INFORMATION ART & DESIGN

赵晨阳 — 京剧《贵妃醉酒》在线虚拟展示设计

指导教师 – 吴琼

作品是聚焦于中国京剧文化，以京剧"贵妃醉酒"为创作切入点，依托三维建模、游戏引擎开发、虚拟数字人等技术，融合网页检索、动态交互、轻叙事等模式而搭建的京剧贵妃醉酒在线虚拟展示平台。该平台共分为四部分，分别是落花荫展厅、三大沉浸式 3D 展厅、时空对话展厅、回眸·纪念梅兰芳先生展厅。该项目旨在利用数字交互技术推动中国京剧文化的数字化传播和科技创新，探索传统文化数字化传播形式，通过数字化手段实现京剧的复兴。

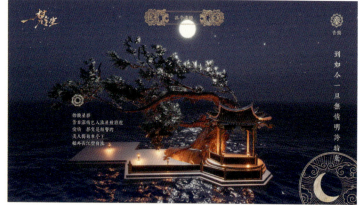

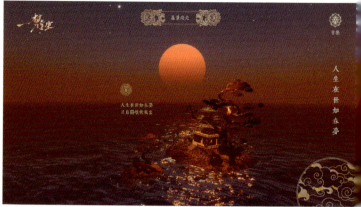

信息艺术 DEPARTMENT OF
设计系 INFORMATION ART & DESIGN

唐则宇　说不完的话

指导教师 – 邓岩

在信息时代嘈杂的声场中，凭借技术存在的个体力量是否还存在抵抗的效用？在该交互艺术作品中，观众的一句"闭嘴"会让一切纷扰都戛然而止。然而硅基的媒体界面中，对混沌世界的表白却恒久持续：声音交织将在短暂的言语空白后再次浸没那一句微弱的"闭嘴"。拥有鼻嘴喉舌的碳基生命在技术演进下的抵抗尽管有限，但总还葆有一片纯然的田野。在这说不完的话中，我们欲言又止。

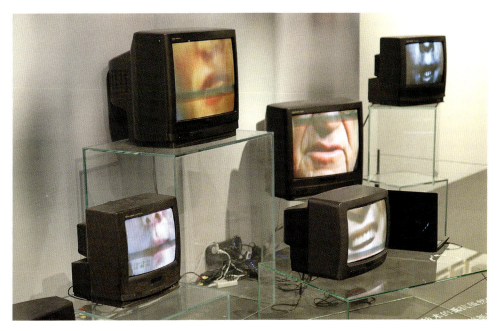

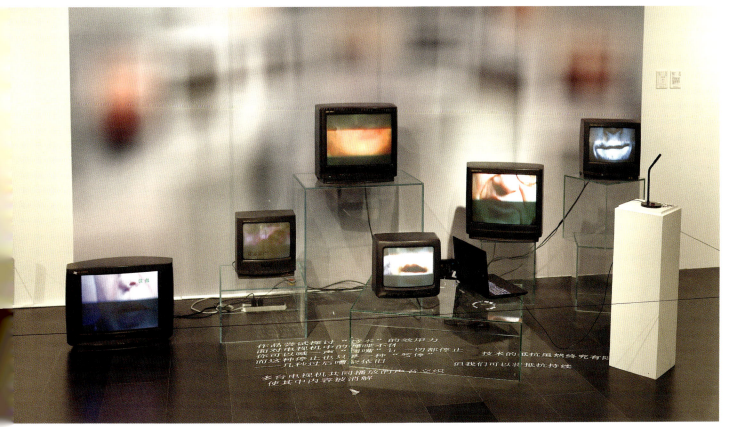

胡同里院子门口放置的椅子形成了延伸至室外的"话语空间",
从细微之处触摸更深层的北京胡同,不仅是对胡同文化的记录,
更是对逐渐消失的传统生活方式的珍爱与怀念。

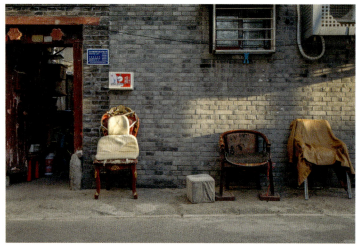
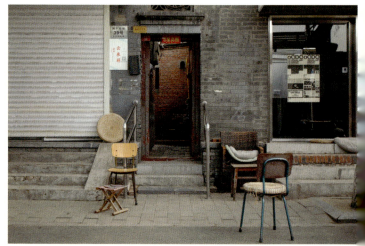
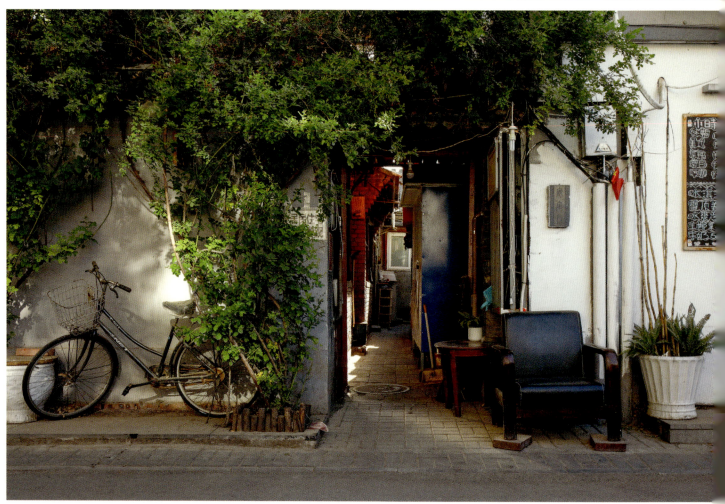

基于美学生成的藏毯图案智能设计方法研究

王紫伊 — 指导教师 — 贾珈

随着人工智能技术的发展与应用，智能化设计受到了越来越多的关注。该研究以藏毯图案设计为对象，提出了基于美学的藏毯图案生成框架及智能设计系统，以提升传统生产过程中设计迭代的效率。

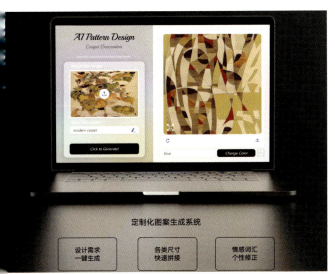
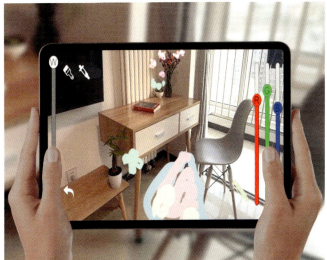

张庭梁　数据吞噬机器人

指导教师 - 米海鹏

《数据吞噬机器人》以山海经中相柳意象为灵感来源，可以将参观者及物品的影像吞噬并消化替换为自己的面部。拥有三自由度的灵活颈部，运用最新的算法分割和识别图像，引导观众展开对图像数据隐私安全问题的思考。

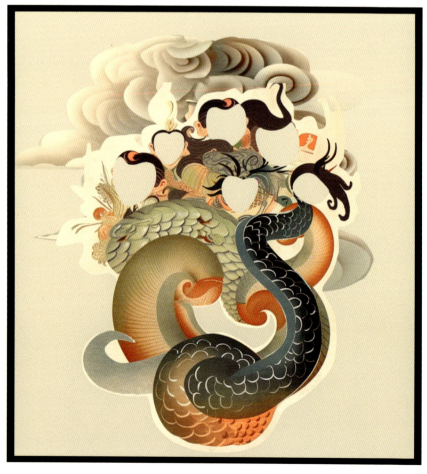
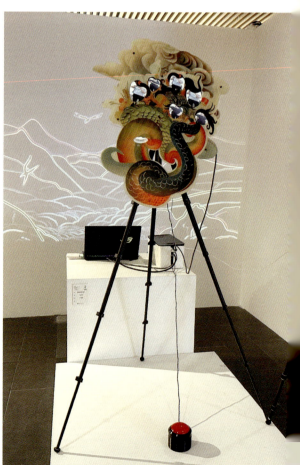

逗宝

信息艺术设计系 / DEPARTMENT OF INFORMATION ART & DESIGN

高明月　　指导教师 – 米海鹏

逗宝是一个面向直播场景的、具有一定通用性设计的手偶型助讲机器人。该机器人具备语料、语音、运动、外观可变性，预留三种机器人控制方式及数据转换通用机制，整体反馈具备低延时性。设计实践部分分别从商业、教育、娱乐领域中选取了较为典型的场景展开实践。

| 信息艺术设计系 | DEPARTMENT OF INFORMATION ART & DESIGN | 于雪梅　微藻工厂 | 指导教师 – 付志勇 |

《微藻工厂》是基于微藻知识，以艺术的形式面向青少年进行生态文明教育的科普展示设计。在这里可以提出问题、记录知识、构思解决方案并畅想未来生活。

| 信息艺术设计系 | DEPARTMENT OF INFORMATION ART & DESIGN | 李安吉 | 敦煌壁画数字化采集协作平台设计研究 | 指导教师 – 米海鹏 |

该研究通过调研数字化采集的工作流程，多次访谈挖掘出数字化采集工作者的痛点需求，并对现有协作平台相关研究进行现状调研，最终总结出适合于提高敦煌数字化采集工作效率的解决方案。

每个图片都有相应的详细信息，包括时间、所属项目、照片坐标。并支持搜索，快速查询。

信息艺术设计系　DEPARTMENT OF INFORMATION ART & DESIGN　赵沐恩　Surround 可交互 3D 声景体验创作工具　指导教师 - 师丹青

一款面向大众的 3D 声景创作工具，带你踏入超凡声音的世界。创作者可以自由释放自己的艺术愿景，将听众带到新奇的地方。听众则可以无限地发挥想象，沉浸在无边声音世界中。让我们一起突破声音艺术的界限。

3D声景画布
轻松实现声音的定位与移动

3D声景模版
场景氛围感瞬间拉满

非线性音频剪辑
让创作者拥有足够的诠释空间

团队协作3D声景项目
共创有趣的3D声景空间

实时3D音频
弹性空间里的线上社交

听觉主导 视觉留白
让欣赏者获得无限的想象空间

信息艺术　DEPARTMENT OF
设计系　　INFORMATION ART & DESIGN

桂嘉玥　小镇女子

指导教师 – 冯建国

在汉字中，"女"和"子"结合在一起可以组成"好"字。创作取材于设计者从小生长的小镇，聚焦于小镇中全年龄段的女性。通过静物的拍摄，从侧面描绘出中国安徽乡镇女性性格特点、生存环境与时间上的发展轨迹。

| 信息艺术设计系 | DEPARTMENT OF INFORMATION ART & DESIGN | 徐海晴　囚 | 指导教师 – 米海鹏 |

《囚》是一件用透明玻璃管做成的球体艺术装置，球体里流淌着液滴与灯光交互作用，营造出动态的氛围，并强调了生命中的限制和束缚。作品的灵感来自于韦伯的思想"人是编织在意义织网上的动物。"作品让观众体会到自我编织的意义之网对我们生活和思想的影响，并提出自我脱身的问题，指引思考怎样去探索更广阔的世界和意义。李静老师从作品的构思到实践，也提供了大力支持与指导。

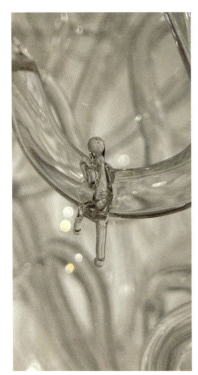
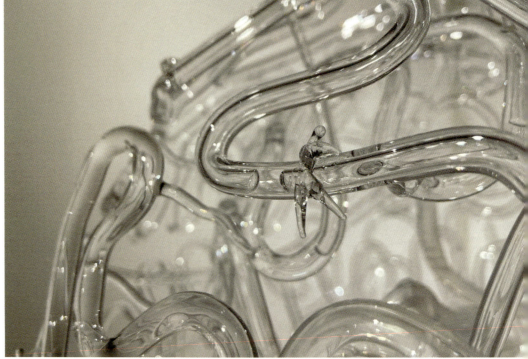
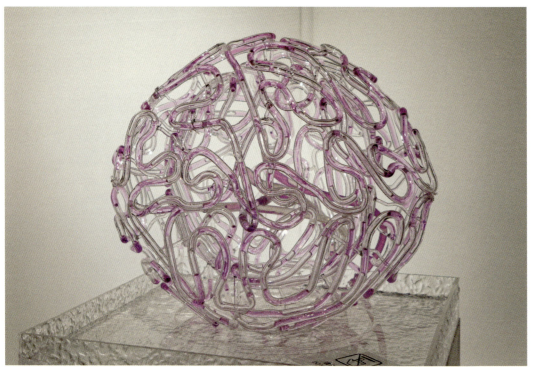
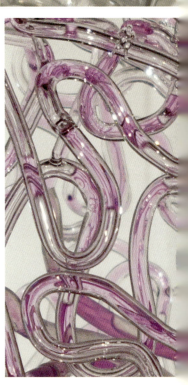

猫山

蔡璟荷　　指导教师 – 贾珈

《猫山》是一款从认知和生理两方面促进大学生情感调节能力的严肃游戏。以情感计算为基础，该游戏结合了呼吸控制和语音输入两种口控交互模式，以促进玩家身临其境的游戏体验，进而提高数字心理健康干预的效果。

| 信息艺术设计系 | DEPARTMENT OF INFORMATION ART & DESIGN | 李怡珂 | 交互式叙事场景自动构建设计研究 | 指导教师 – 张松海 |

该研究的目的在于开发一种自动构建算法，旨在针对虚拟现实环境中的交互式叙事场景进行构建。该算法将叙事节奏、空间关系以及视觉显著性等重要因素纳入计算，并且能够为静态的三维场景添加可交互的叙事元素。

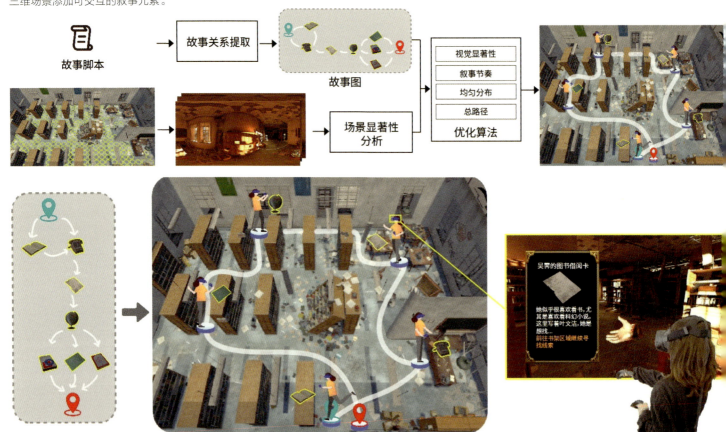

信息艺术设计系 DEPARTMENT OF INFORMATION ART & DESIGN

刘骁逸 — 智能家居临场编程系统 TransfoRoom Dance Ink — 指导教师 – 喻纯

《智能家居临场编程系统》：支持终端用户现场多模态配置智能环境的交互式系统设计。

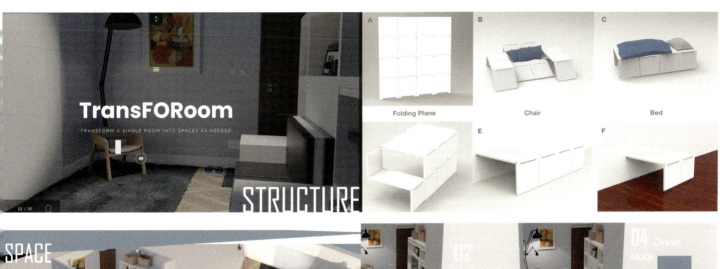

《TransfoRoom》：交互式智能家居形变界面设计。
《Dance Ink》：磁流体形变界面设计。

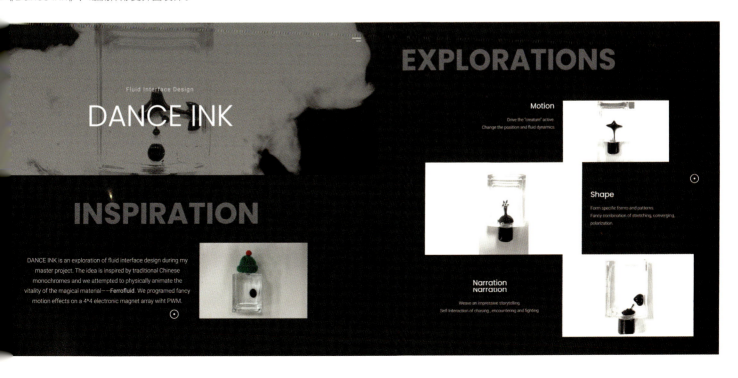

信息艺术设计系 DEPARTMENT OF INFORMATION ART & DESIGN

刘昊昕　按图索迹

指导教师 – 朱文武

《按图索迹》是一款基于自研的图像神经网络算法的图数据智能分析工具，集成了人际情感关系预测、药物间副作用提醒、金融交易风险检测以及个性化信息过滤等功能，以改进用户在多个场景下的体验。

章梓依　　　　　马孟天　　　　　谷望瑞　　　　　陈晓萌

　　陈钰婷　　　　　戴翔　　　　　骆睿扬

王畅　　　　　陈方　　　　　段安然　　　　　孙叶　　　　　何开炼

闫宇飞

DEPARTMENT OF PAINTING

绘画系

主任寄语

以 ChatGPT 为代表的人工智能飞速迭代……我们会不断见证更多新事物的出现，并感受到前所未有的震撼与冲击。对于艺术创作来说，则是多了可选择的新工具、新方式，有可能带来新的艺术形态。希望同学们继续保有对艺术的执着、质疑与判断，在今后的艺术道路上借助传统的或者高科技的方式与手段，创作出符合自己脾气秉性的作品，收获属于自己的艺术成果！

| 绘画系 DEPARTMENT OF PAINTING | 章梓依 写给外公的山水诗 | 指导教师 – 姜祖青 |

设计者将山水中"寄托情感"的概念提取出来,以图像并置的形式怀念外公,重新审视自我与家人之间的情感牵连、羁绊关系,在创作过程中实现自我疗愈。"我"写诗给你,意味着"我"已经释怀,作品就是最好的见证。

马孟天　会心停云系列

指导教师 – 陈辉

山水画中所蕴含的人文精神使其成为具有独立意义和价值的精神体系，设计者从传统和自然中提取山水元素，宁静肃穆的山石和平静无波的湖水都作为一种人格心境的象征呈现在画面中，在与客观真实背道而驰的主观世界里表现内在心性的真实。

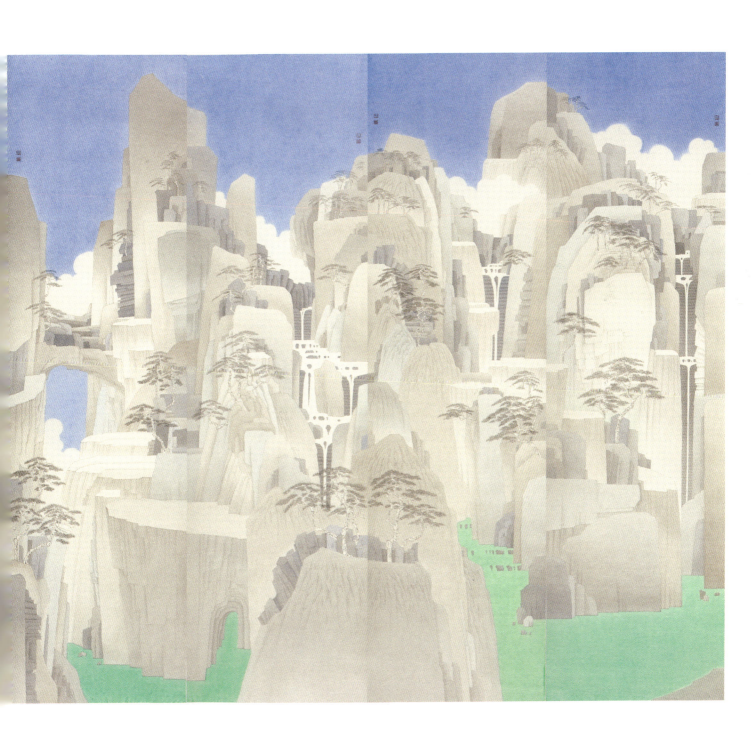

绘画系　DEPARTMENT OF PAINTING　　谷望瑞　镜画系列　　指导教师 – 付斌

"鸡年吉，吉年利，富贵花开满门第。此贴屋，大吉利，子贵孙荣传万世。"年画中以牡丹象征富贵，鸡立在石头上可谐音为"室（石）上大吉（鸡）"，在民间美术的范畴中，这类图式守卫着家庭的幸福和美，20世纪末有这样的公鸡镜画流行于民间，它寓意着可以避除邪恶、带来吉祥。到如今，这样的镜画已经不再大批量生产了，这一物件已然成为了20世纪的"废墟"。当镜子从稀有之物逐渐走向民间大众，从私人空间逐渐进入公共空间，镜子出现在了厕所、商场以及城市巨大的玻璃幕墙中，这时候，这种带有图案、曾风靡一时的镜画也就不再具有它最初本身所携带的意义了，就像过去的木屋变得破旧不堪逐渐成为废墟，最终被新的钢筋水泥房所代替，但其存在的痕迹无法真正消除，它变成人类情感和历史经验的一部分，存在于人们的视野、感官和心理之中

绘画系 | DEPARTMENT OF PAINTING | 陈晓萌 | 栖息地系列 春风吹又生系列 | 指导教师 – 文中言

数字化时代下的私人空间中充斥着窥探与入侵，都市作为异化感最为强烈的地方，让失去本源感的现代人身心都在漂泊流浪。作品通过数字技术生成空间的错置，让真实的物体与空间消解，描绘了碎片式的凌乱感知。

媒介市场

陈钰婷 指导教师 – 文中言

图像作为催化剂开始跨越屏幕，直达现实，媒介市场内的所有作品中的图像都是跨越异质性的媒介物，经由超越尺度的媒介复合系统时，媒介操作的物质性、可见性及其自身的展演性得以实现。

绘画系　DEPARTMENT OF PAINTING　　戴翔　　身边的八卦　　指导教师 - 李睦

设计者以这三年在美院所听说的八卦为文本，创作了一系列叙事性的插画作为留念。八卦是一种帮助个人融入陌生群体和建立联系的有效方式之一。但八卦也会在传播过程中失真，因此画中的事件有真有假。

| 绘画系 DEPARTMENT OF PAINTING | 骆睿扬 | 魍魉之匣
无主之地
失落之躯
视界之窗 | 指导教师 – 顾黎明 |

第一幅画表达的是茄子应该放进冰箱，否则会馊；第二幅画描绘的是竹林月光，良辰美景；第三幅画描绘的是落霞与大楼齐飞，导航回家不迷路；第四幅画描绘的是聊天和用假牙吃苹果，表达的是关爱牙齿健康。

王畅　斓事清心　指导教师 - 陈辉

夏夜荷塘蛙声一片，当时月明，西瓜也清甜。设计者所期待的画面，是知真与虚幻相互作用下，所存记的个体对世界的观照。

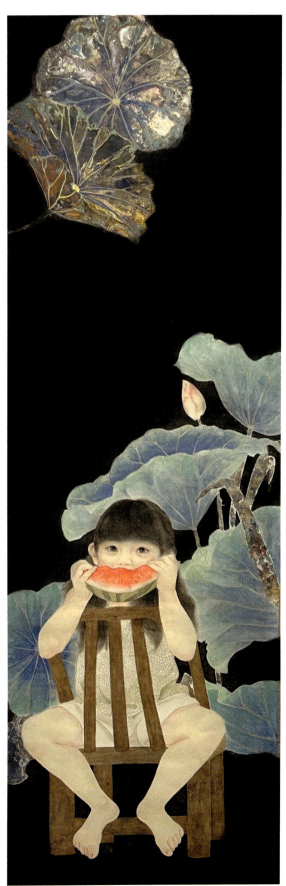

绘画系 DEPARTMENT OF PAINTING

陈方

思源
篆书王维诗数首
小楷师说

指导教师－杜大恺

126

小楷：醉心于魏晋之风，尤爱钟繇小楷，后追王宠笔意，力求古朴雅致之趣味。篆书：杂糅吴让之和吴昌硕笔意，追求遒逸稳健，静谧典雅的美感。

绘画系 DEPARTMENT OF PAINTING

段安然 小楷滕王阁序 / 行书梦游天姥吟留别 / 篆书庐山谣

指导教师－陈池瑜

篆书以清代赵之谦为宗，强调其刚健婀娜，端庄典雅；行书综合帖学元素，表达其意态潇洒；小楷杂糅钟繇等经典书风，追求其高古活泼的格调。

何开炼　节录沧浪诗话数则
醉墨－秋色　节录寒山帚谈
指导教师－陈池瑜

对联：拟元章、子昂、觉斯行书笔意书写联句，追求清雄劲健、典雅俊丽的意蕴。立轴：以"二王"、孙虔礼、米元章、赵子昂等行草书风格创作《沧浪诗话》《寒山帚谈》，力求俊逸潇洒、遒婉率意的"晋唐"翰墨气韵。

绘画系　DEPARTMENT OF PAINTING　　侯浙　　行书孟浩然诗　　　指导教师 - 邱才桢
　　　　　　　　　　　　　　　　　　　　草书梁启超集联
　　　　　　　　　　　　　　　　　　　　楷书泰山吟

楷书以大字摩崖石刻书风写谢灵运《泰山吟》；草书以王羲之古雅的章草风格写梁启超集宋词对联；行书以米芾爽利的行草书风写孟浩然五言律诗。

绘画系 DEPARTMENT OF PAINTING　　刘明华　小篆归田赋 隶书渔家傲·秋思　　指导教师 – 邱才桢

小篆线条优美，与《归田赋》文风相似；而《渔家傲·秋思》则表现一种苍茫之境，用线条比较厚重的隶书表现。

| 绘画系 | DEPARTMENT OF PAINTING | | 孙叶 | 槐序
白藏
玄英 | | 指导教师 – 邱才桢 |

楷书李太白诗选录作品：尺寸 70cm x 240cm
行书可居札记选录作品：尺寸 110cm x 180cm

绘画系 DEPARTMENT OF PAINTING

闫宇飞　节录朱子家训　节录燕闲清赏笺　录题林昌彝联

指导教师 - 邱才桢

家训是中华文化价值观传承实践的重要途径，优秀的家训逐渐发展成为全社会的优良文化。《朱子家训》传播儒家思想，教导子孙将修身治家之道深植于心。

论文房器具

高子曰文房器具非玩物等也古人云笔砚精良人生一乐余以所见评之如左

文具匣制三格有四格者用提架愁藏器具非为观美不必镶嵌雕刻求奇花梨木为之足矣不用竹丝蟠口镶倭式反致坏速如蒋制作用白端再备朱砚一面故砚谱有双履制者佳为副也砚匣用以豆瓣楠紫檀为匣石为之亦佳砚匣用古砚以端一方或用白端石为之不耐久用露染不落亦者佳其色用以佳朱砚之制甚少余得一古鉴之亦佳得旧砚石一方为副用古鉴长六寸高寸二分阔二寸余如一架然上可卧笔林之制以紫檀金篆宋人制有方玉圆之镶旧石屏板内中做法肖生山树禽鸟人物种种精绝此皆古笔屏板灯板存无可用有大理旧石屏插笔觉其高月小者东山月上者万山春霭一屏人带板似无物不盈尺天生奇物种可爱余一屏作毛中书翰子岗制有紫檀者皆余如之制此似无扭捏方壶者其花纹其工又见吴中陆子冈制白玉辟邪中空贮水上嵌青

目见初非古舊形滑熟可爱有玉蟾蜍注

右节录燕闲清赏笺论文房器具

癸卯春月宇飞书於清华

有玉为圆壶方壶方

绿石片法古旧形滑

右节录燕闲清赏笺论文房器具

董泽华　　　　　柳函岐　　　　　肖靖　　　　　展招举

郑华康　　　　　朱璞乾　　　　　陈泽真

陆亚军　　　　　孟冠辰　　　　　张和璞

DEPARTMENT OF SCULPTURE

雕塑系

主任寄语

清华美院的线上毕业展受到了社会各界的广泛关注，从今年作品展现的最终成果看，无论是思想观念的深度还是艺术形式的丰富性都有了一些新的突破。希望毕业后大家能够继续秉承"以艺术服务国家、服务社会、服务人民"的崇高理想，用一生的实际行动去努力践行清华大学"自强不息、厚德载物"的优良传统！

| 雕塑系 DEPARTMENT OF SCULPTURE | 董泽华 巍巍 / 璇霄丹阙 / 忘川河 / 碧瑶洲 | 指导教师 – 胥建国 |

艺术创作意在营造一种仙境氛围，这种"内含乾坤"的艺术处理展现了内敛含蓄的东方之美。作品可以被打开、拼合，以抽象形态描绘出设计者内心的理想之境，也体现出个人关乎生命、神性、自然、社会的哲思。

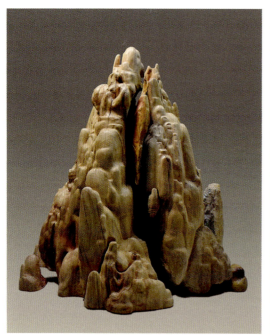
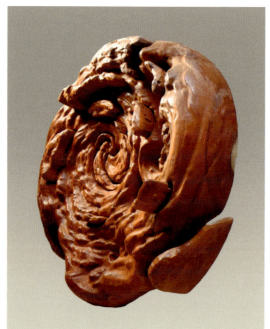

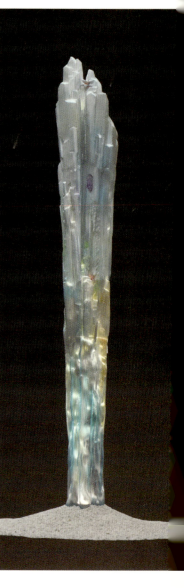
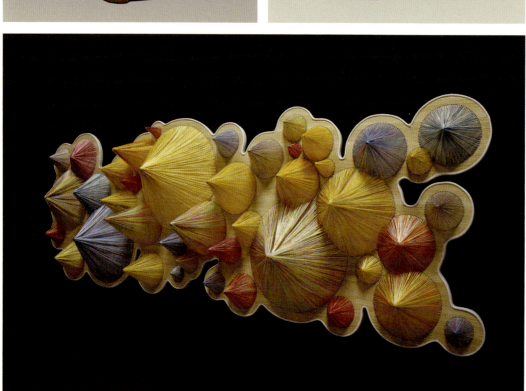

雕塑系　DEPARTMENT OF SCULPTURE　　　柳函岐　光华路上 1956　　　指导教师 – 李鹤　　137

左起：雷圭元、吴冠中、张光宇、庞薰琹、张仃、祝大年、郑可，作为原中央工艺美术学院、中国实用美术的奠基人和先行者，为新中国的美术事业探索出一条立足传统、扎根民族的光辉道路。

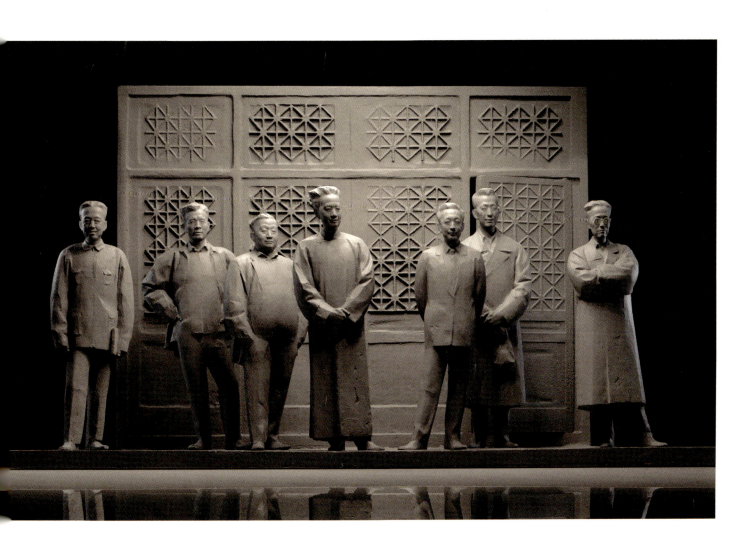

雕塑系　DEPARTMENT OF SCULPTURE　　肖靖　**民国文人系列**　　指导教师 – 胥建国

中国彩塑艺术源远流长、博大精深，蕴含着中华优秀传统文化精神。设计者从彩塑艺术创作研究出发，选取民国时期文化大师为表现题材，探索传统彩塑艺术创作的当代价值。

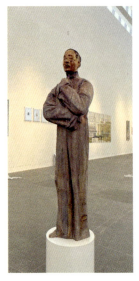
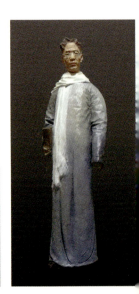
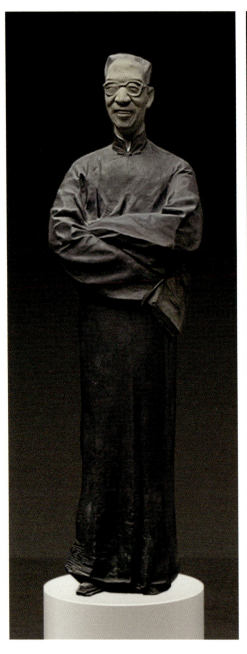
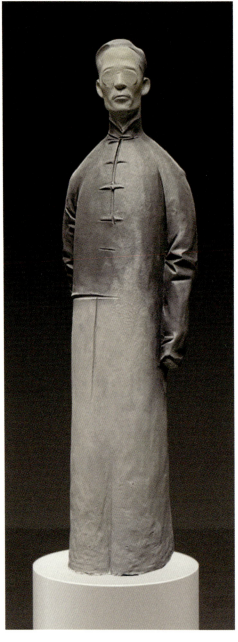
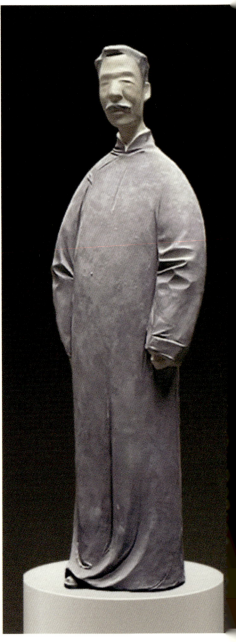

雕塑系 DEPARTMENT OF SCULPTURE

展招举

蕉偏宜墨
墨润芭蕉
翩若惊鸿

指导教师 – 马文甲

《蕉偏宜墨》《墨润芭蕉》尺寸：590cm x 165cm x 175cm；材质：实木木板、黑墨水着色。以怀素书法代表作《自叙帖》当中的笔画为元素，通过组合设计拼接出一片墨色芭蕉叶。

《翩若惊鸿》尺寸：200cm x 190cm x 350cm；材质：不锈钢。纤细的羽毛翩然而下轻盈地托起金色橄榄枝，彰显了对自然的敬畏和对生命的赞美。

雕塑系　DEPARTMENT OF SCULPTURE　　郑华康　物源系列　　指导教师 – 胥建国

《物源系列》蕴含了作者所理解的宇宙观，是对自然界中山川、大地、河流、海浪等物象本质的表现。在形式上采用抽象的表现手法，利用线性造型语言诠释对"宇宙"这一命题的探索，引发人们对自然规律的思考。

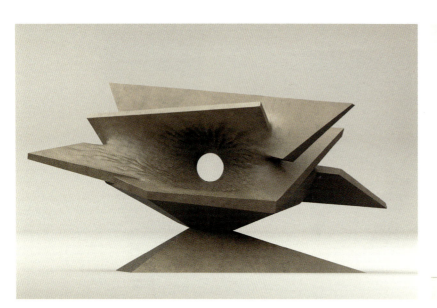
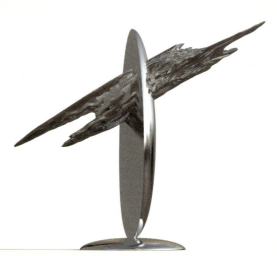
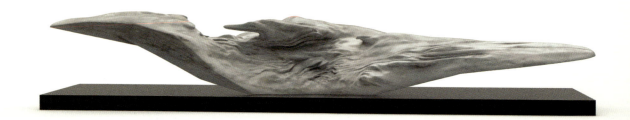
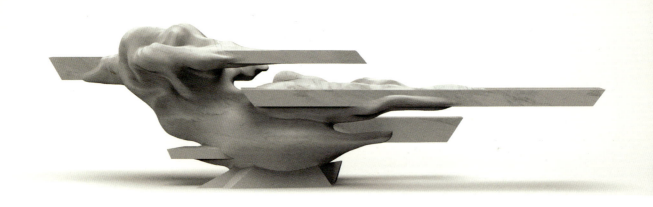

雕塑系　DEPARTMENT OF SCULPTURE　　朱璞乾　北岭景观　　指导教师 – 罗幻

作品是设计者对当地景观的一种解读和阐释。

| 雕塑系 | DEPARTMENT OF SCULPTURE | 陈泽真 | 相隐系列之铜奔马
相隐系列之南朝麒麟
相隐系列之乾陵石狮
沉寂
鱼与渔 | 指导教师－董书兵 |

虚与实、动与静以及特定角度下呈现出具有传统文化内涵的当代雕塑作品，凸显了中国传统文化的魅力。

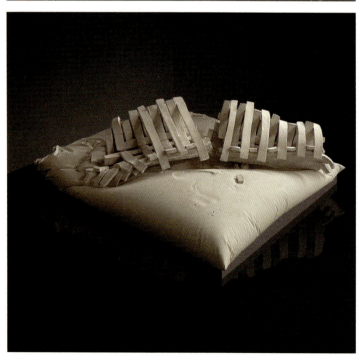

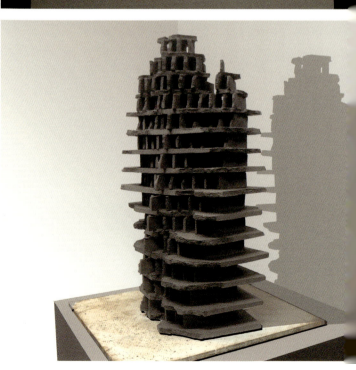

雕塑系 DEPARTMENT OF SCULPTURE

陆亚军

衔蝶 / 婉婉有仪 /
英英玉立 / 金风飒飒
悬悬而望 / 踽踽独行
万众睢睢 / 孑孑而行

指导教师 – 董书兵

雕塑肌理是创作手法中一种不可或缺的语言，在作品的审美情趣和精神表达中，有着至关重要的作用。雕塑中的肌理，不仅是一种触觉上的感受，还是一种视觉上的体验，可以通过表面形态和材料属性来呈现。

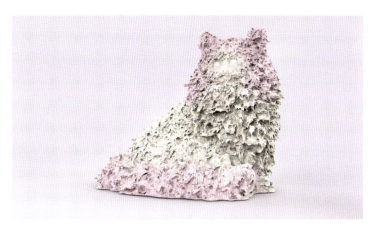

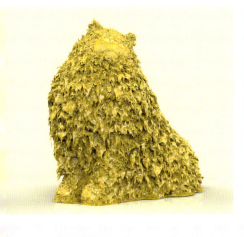
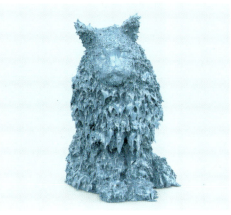
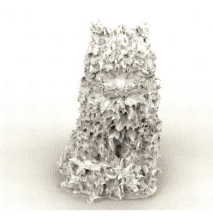

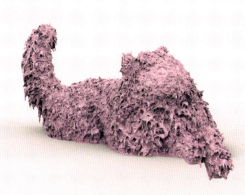
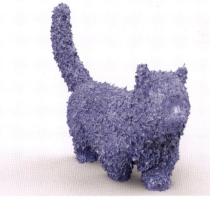

| 雕塑系 DEPARTMENT OF SCULPTURE | 孟冠辰 打虎武松 入云龙公孙胜 青面兽杨志 | 指导教师－陈辉 |

《水浒传》是中国传统文学中具有史诗意义的作品，在人物描写方面取得了很高的艺术成就，作品选取《水浒传》中典型的人物，通过雕塑概括提炼的表达形式，力求生动形象地传递出人物的性格特征。

张和璞 高级动物

指导教师 – 李鹤

以"高级动物"为题，探究时代中人类自身客观存在的动物本能及行为现象，以此思考在面对压力和挑战时，我们如何正视自身产生的负面情绪和心理问题，这是自我审视和调整的一个过程，也不失为一种有益的思考方式。

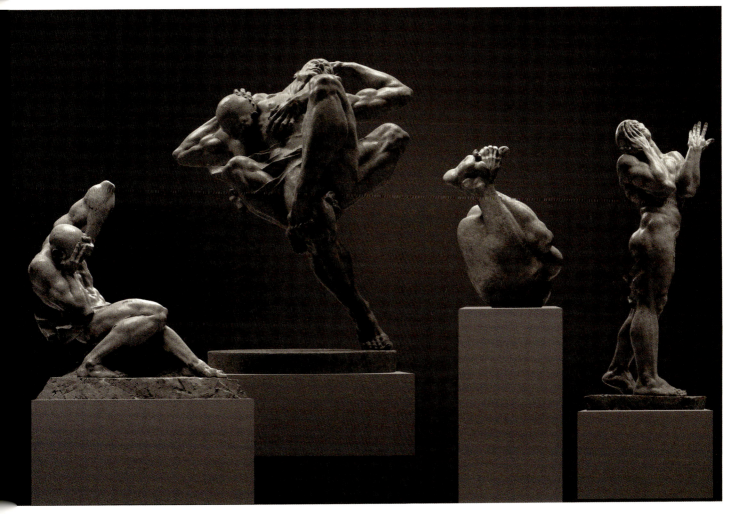

曹军

杨佳毅

DEPARTMENT OF
ART HISTORY

艺术史论系

主任寄语

艺术史论系今年有 10 余名艺术管理方向艺术硕士毕业。他们在入学前已有一定从业经验，入学之后从各方面充实提高，追求卓越。他们或者关注艺术，或者聚焦设计，或者垂青传统，或者倾情现代，或者研究艺术产业新趋势，或者探索艺术策展新视角，从策划、生产、运营、传播等各环节展开研究和实践。祝贺各位同学顺利完成学业，特在此展示其研创成果。

曹军　清华大学艺术博物馆公共教育案例研究　指导教师－李睦

该作品以清华大学艺术博物馆的公共教育实践为例进行个案研究，通过提出深化馆校合作机制、持续开展观众研究、优化网络教育平台等个人建议，旨在推动艺术博物馆公共教育事业的发展。

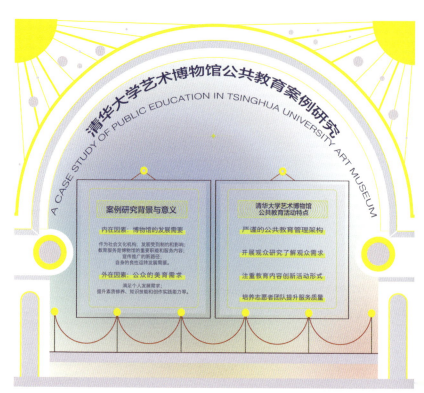

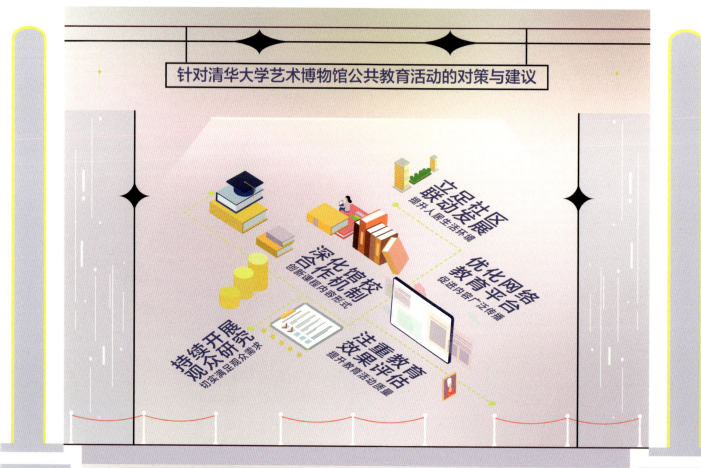

杨佳毅　景泰蓝传承创新模式探究：以工美设计创新中心为例　指导教师－王小茉

现代设计企业与景泰蓝传承人合作共创的传承创新模式，通过融入现代设计方法和管理策略，对传统景泰蓝工艺进行改良和设计创新。该模式以景泰蓝《冬奥五环珐琅尊》实践验证，为景泰蓝当代价值转化提供新的思路。

北京2022年冬奥会特商品《冬奥五环珐琅尊》设计实践

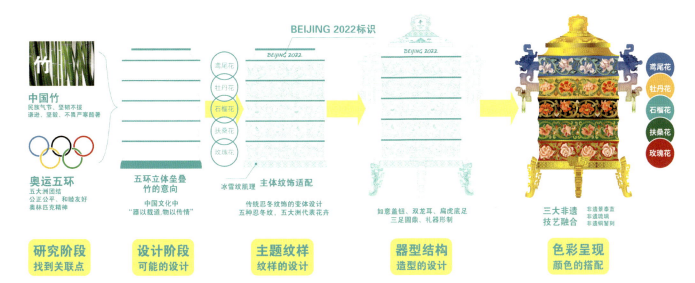

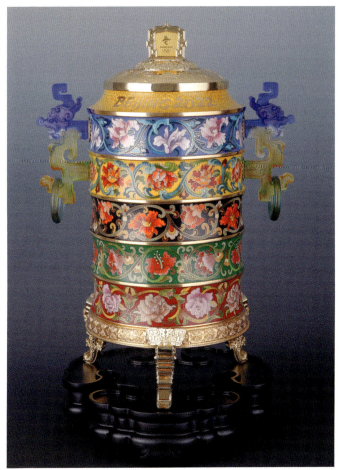

马一文　　　　　赵志龙　　　　　潘洪凯　　　　　吕楚颖

邓卓煊　　　　　李康　　　　　　杨林栋

袁苓夏　　　　　忻省江

BASIC TEACHING & RESEARCH GROUP

基础教研室

主任寄语

本届硕士生毕业作品展,是疫情之后首次在线下、线上同时呈现。这既是对同学们学习与研究成果的最好检验,也是向热心关注我院教育发展社会人士的汇报与致敬!我院基础部硕士生研究方向包括"设计基础"和"造型基础"两部分。"基础研究"不仅是艺术基础教育的核心,更是研究生未来职业发展的基石。研究生重在"做研究",没有日积月累的研究与深耕,将难以产出高水平的学术成果。本届毕业展共有9位硕士毕业生的作品参展。在导师们辛勤与悉心指导下,同学们分别在设计基础、造型基础方面进行了大胆探索和深入研究。通过多学科的交叉融合与协同创新,多元化的艺术形态与思维碰撞,再用精彩的形式诠释其设计、创作理念,呈现出其卓越的研究成果。艺术基础教育与教学直接关乎人才培养的高度。在师生们的共同努力下,通过科学、系统的训练方法,有效地提高同学们的研究与创新能力、造型与审美能力。在全面吸收不同造型艺术精华的同时,不断学习和继承优秀的文化传统。通过强化基础理论研究与专业实践相结合,勇于探索、创新,不断追求卓越,完善自我。借此衷心祝愿即将毕业的同学们未来前程似锦、大展宏图!

| 基础教研室 | BASIC TEACHING & RESEARCH GROUP | 马一文 | 海洋甲壳动物形态研究与设计应用——以藤壶为例 | 指导教师 – 邱松 |

该作品以设计形态学为基础，运用多种交叉学科的研究方法对海洋甲壳动物藤壶进行形态研究，目的在于观察、归纳提炼出其形态规律，并运用到潮间带微塑料捕捉装置上，为解决人类需求与自然问题提出创新方案。

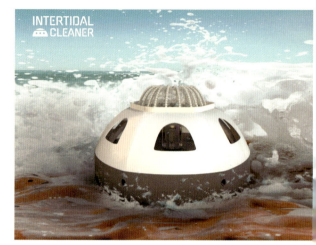

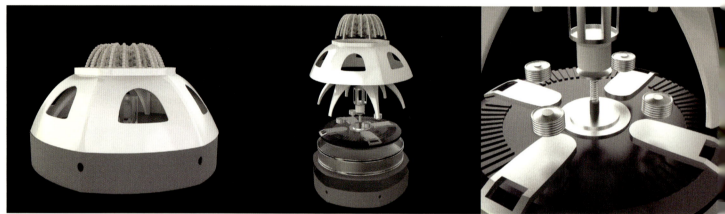

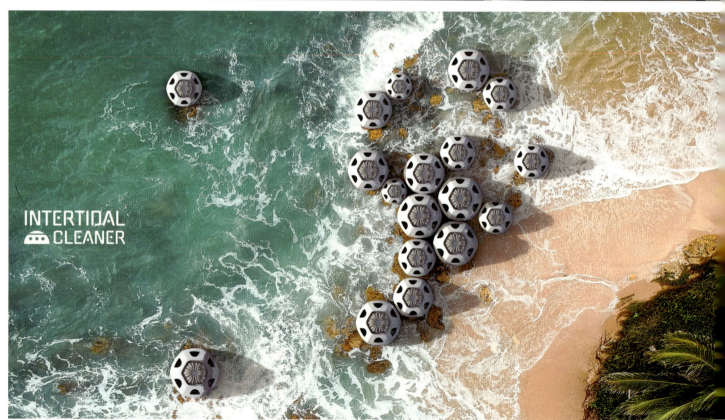

赵志龙　第三只眼：基于脑机接口技术的视觉增强产品设计　指导教师 – 邱松

该设计名为"第三只眼"（The Third Eye），是一种基于脑机接口技术的人体感知增强设备。当我们大脑的神经信号可以绕过肉体，与外在于人体的客观物发生直接交互时，大脑会不会对其产生身体层面的认知与归属感。基于此问题，本研究探讨了视觉想象运动 (VMI) 的脑机接口范式 (BCI) 与拥有感 (SoO) 和主事感 (SoA) 之间的关系，并基于研究结果做出"第三只眼"的设计应用，尝试从认知层面打破身体的边界。

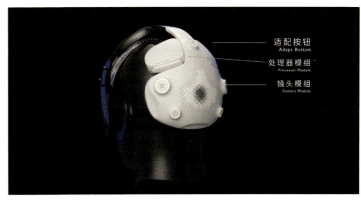

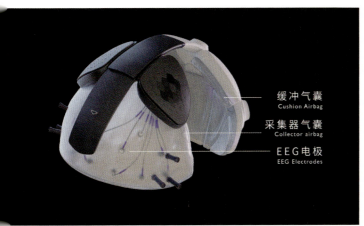

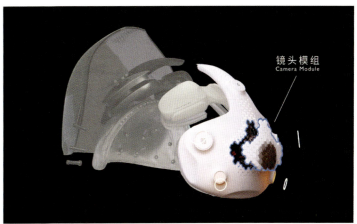

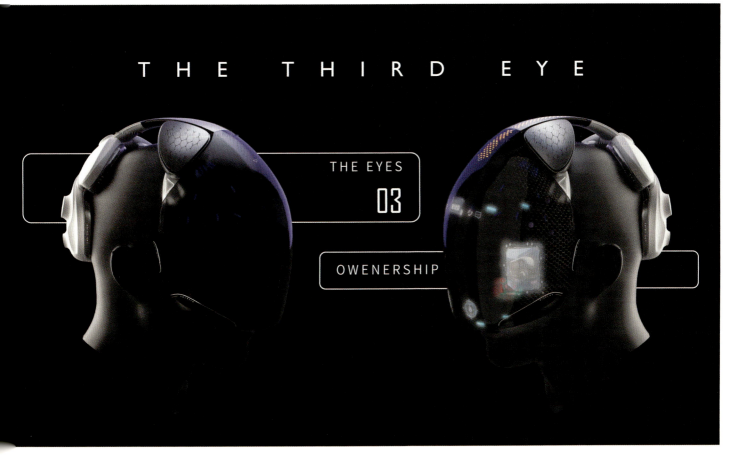

| 基础教研室 | BASIC TEACHING & RESEARCH GROUP | 潘洪凯 | 汇入银河的水滴：太空游艇前瞻设计 | 指导教师 – 金剑平 |

通过对语言和概念的研究，重新思考飞船所指，跳出概念陷阱，从前瞻角度定义 2030 年太空游艇。应用符义学、符用学和语境论，为太空游艇赋予意义，"节点"体现了功能意义，"水滴"则代表着诗意。该设计尝试更好地解决太空旅行问题，又富有思辨意义。

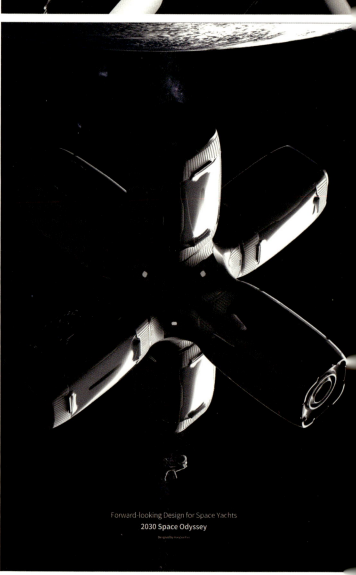

Forward-looking Design for Space Yachts
2030 Space Odyssey

吕楚颖　苔痕 MOSS　　指导教师 – 金剑平

在日复一日的日常生活中，人的生活节奏却是越来越快，轻户外的踏青活动可以带领我们找寻自然带来的那份平衡，同时也不会对于日常的生活带来过度的冲击，打破日常的生活节奏和谐，所以本次设计实践产品故事创作将主要落点在轻户外的概念鞋品的设计上，并联合户外品牌探路者公司完成可实际应用的鞋品生产，同时通过多元的设计内容补充表达这一理念，结合成为一系列统一的轻户外水系概念产品线以及品牌的探索。

邓卓煊　秋景水禽图

指导教师 – 金纳

初秋，漫步京郊沙河边，正值枯荣之际，旧时光与河泥埋藏。岁月滋养万物生灵，生命果实已落，静待春归。在经历了漫长的隔离时光后，重拾回归自然的喜悦，人与自然得以重新连接。为了突出自然的主题，体会探索的快乐，作品选取了沙河水域几种不太常见的鸟类作为描绘对象，分别是普通秧鸡、小田鸡、黑眉苇莺、苇鳽。而贯穿始终的隐线，则是对生命的静观与思考。"天地不仁，以万物为刍狗。"自然的凝望深入骨髓之中。

李康　水宫霓裳与生共栖　指导教师－金纳

水宫中的荷花犹如仙子，身着华丽多彩的罗裙，在自然之间欢悦起舞。其生命的律动仿佛乐符，在水中跳动，与万物和谐共生。

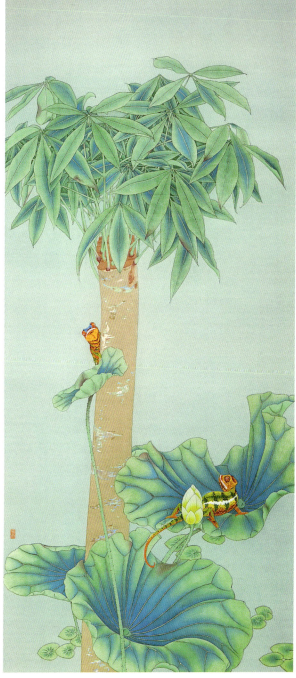

基础教研室 BASIC TEACHING & RESEARCH GROUP

杨林栋　夏韵图　荷塘雅趣

指导教师 - 申伟

该作品描绘夏日荷塘景色，在继承中国传统绘画技法的基础上，吸收西方绘画的明暗与透视，让中国传统绘画的二维表现与西方绘画的三维效果相结合。作品中蕴含着对自然的热爱，对生活的理解，通过理论和实践的结合，赋予中国绘画艺术新的活力。

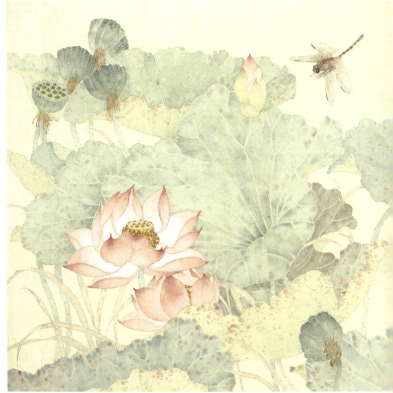

袁苓夏　视·关系　　指导教师 – 张姗姗

画中安排了两面镜子，一面在墙上，一面在橱柜上，橱柜上的那面镜中墙边有一位女士正在与画中心的人对望，墙上的镜中有一拱形走廊，正好对应了画框的形状，仿佛观者正站在画中的拱形走廊处窥视二人的关系。

| 基础教研室 | BASIC TEACHING & RESEARCH GROUP | 忻省江　烈烈云冈 | 指导教师 – 张姗姗 | 160 |

恢恢云冈，如火烈烈。云冈石窟始终受火光照耀，开凿时的炬火、礼佛的香火、戍边的战火、生活的烟火……设计者在云冈石窟的外壁上获得一个图形，它既表达坚实的山壁，又充当着北风的身影，也是千万苗火的跃动，铺陈中记载云冈和它的洞窟、城墙、草木。

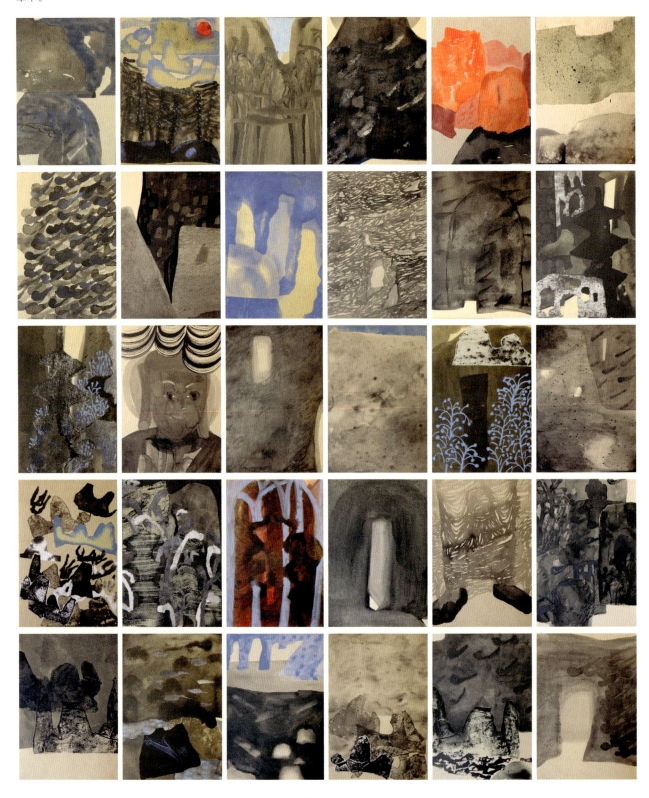

MASTER OF FINE ARTS IN CREATIVE AND DESIGN FOR SCIENCE POPULARIZATION

科普创意与设计艺术硕士项目

负责人寄语

毕业是里程碑,更是人生的转折点。感慨你们曾经走过的路程,回忆那些值得回忆的时刻。同时,也要感谢那些帮助你们实现这一目标的人们,他们的鼓励和支持对你们的成长有着至关重要的作用。

最后,祝愿你们前程似锦,实现更多梦想和目标。无论将来的道路如何,你们都将永远拥有清华大学这段宝贵的经历和青春的回忆。

陈思宇　黄桃鹅鹅——炎陵县IP形象设计　指导教师 - 陈磊

炎陵县位于湖南省东南部，拥有独特的人文、自然和历史资源。黄桃是炎陵县代表性的特色农产品，2023年其产业链综合产值超过30亿元。黄桃鹅鹅的造型，源自炎陵县的黄桃和白鹅形象，以拟人化设计手法和故事叙事方式向社会普及和宣传炎陵县。作品以APP构建当地科普与用户信息交流平台，通过插画宣传当地自然、物种、历史、地貌信息，以IP造型周边与表情包推广当地人文生活、方言系统，使黄桃鹅鹅IP形象为炎陵县通过形象宣传助力乡村振兴提供有力支持。

科普创意与设计艺术硕士项目 / MASTER OF FINE ARTS IN CREATIVE AND DESIGN FOR SCIENCE POPULARIZATION

陈彦　"茶事新语"——参与式理念下茶主题科普展览研究设计　指导教师 – 于历战

本次以茶为主题的科普展览设计结合参与式体验空间的构建方式，将观众、展品、空间结合，把科普知识以趣味及互动的方式进行展现，让观众自发融入、参与到展览中，去发现茶、了解茶、感受茶，主动成为展览空间的探索者。

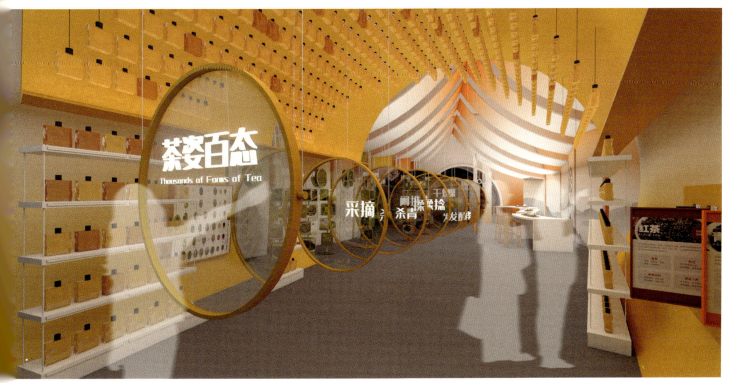

科普创意与设计艺术硕士项目 MASTER OF FINE ARTS IN CREATIVE AND DESIGN FOR SCIENCE POPULARIZATION

丁博涵　基于声波音乐可视化研究的科普产品设计　指导教师－张雷

基于声音以声波为传导方式的物理概念，将克拉德尼的声音可视化实验作为理论依据的科普产品设计方案。通过听觉与视觉联动的方式，用音乐可视化的形式向青少年儿童普及有关声音的物理科学知识。

| 科普创意与设计艺术硕士项目 | MASTER OF FINE ARTS IN CREATIVE AND DESIGN FOR SCIENCE POPULARIZATION | 何子芸 | 觅秘山哈 | 指导教师 – 原博 |

该研究将畲族女性服饰文化与信息可视化进行结合，通过畲族基本信息图、畲族女性服饰样式信息图、畲族服饰纹样信息图和畲族服饰色彩信息图实现了畲族女性服饰知识的更广泛普及。

凤朝牡丹

花飞蝶舞

连年有余

福寿绵绵

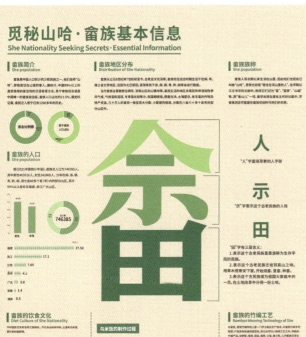

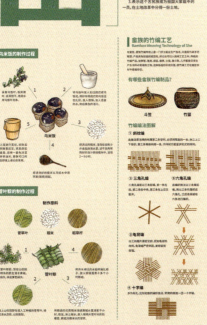

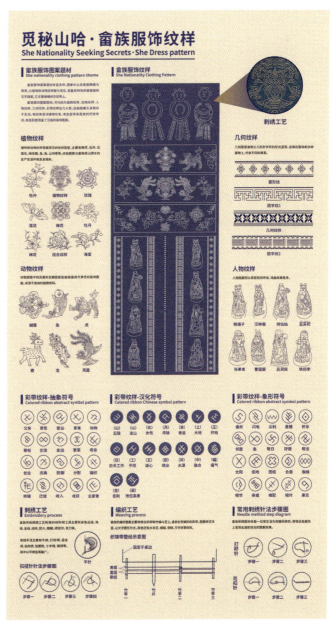

| 科普创意与设计艺术硕士项目 MASTER OF FINE ARTS IN CREATIVE AND DESIGN FOR SCIENCE POPULARIZATION | 黄华穗 | 藏风得水——以中国传统风水为主题的科普游戏设计 | 指导教师 - 关琰 |

该作品以科普游戏为载体，围绕中国传统风水理论中宅居选址、相土尝水的内容进行科普，希望用户在体验游戏的过程中可以了解到中国风水的合理内涵，思考人与自然和谐相处的理念对当代生活的指导意义，感受风水的文化和美学价值。

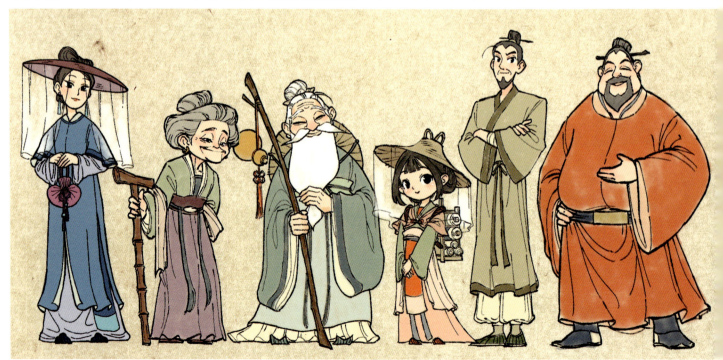

| 科普创意与设计艺术硕士项目 | MASTER OF FINE ARTS IN CREATIVE AND DESIGN FOR SCIENCE POPULARIZATION | 黄尉岚 | NOUS：深海生物科普数字人体验设计 | 指导教师 – 付志勇 |

NOUS 是元宇宙虚拟空间中的科普学伴，他诞生于 WISLAND 科普基地，是元宇宙中的科普知识专家。他是知识的化身，同时也是你最得力的科普学习助手。在今天，WISLAND 基地向大家开放了"探秘深海失落世界"科普探索活。NOUS 会带着你从 WISLAND 基地出发，穿越三大深海层带，探索未知的深海生物奇观。

科普创意与设计艺术硕士项目 | MASTER OF FINE ARTS IN CREATIVE AND DESIGN FOR SCIENCE POPULARIZATION

黄子奕　神经心理学科普题材桌游设计——浪漫反应

指导教师 - 王红卫

《浪漫反应》是一款以关系养成与情感探索为导向，将神经心理学元素与随机叙事冒险玩法结合的主题桌面角色扮演游戏（TRPG）。玩家能够结合神经递质的特点自拟原创角色的属性与技能，扮演角色在各式各样的事件和遭遇中利用"神经递质天赋"做出行动，推动故事和角色关系的戏剧性发展。在游玩过程中，玩家可以从理性与感性两种维度，加深对人类情感的观察与理解，加强与他人的共情与连接。

科普创意与设计艺术硕士项目　MASTER OF FINE ARTS IN CREATIVE AND DESIGN FOR SCIENCE POPULARIZATION

李巷　长江水印

指导教师 – 师丹青

该作品旨在打造基于实时多数据集成式可视化长江生态观察平台，通过数据进行"江水写生"，并生成可被实体化的数字艺术品。为虚拟化和实时化的科普展示提供一种实践可能性，也为远程众创的数字艺术体验提供新思路。

廖卓颖　DElight+：阿尔兹海默症患者家庭护理互动产品设计　指导教师 – 马赛

阿尔兹海默症（AD）家庭面临多重困境。该设计从科学护理病人、关怀看护者心理健康等方面出发，旨在为患者在活动范围受限的日常生活中提供非药物疗愈方式的活动，帮助看护者与患者在日常生活中获得更多的交流契机。

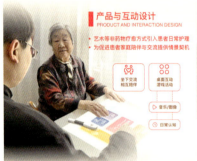
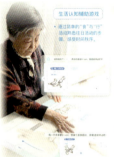
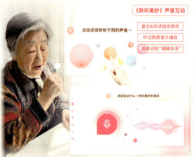
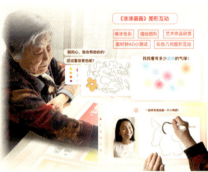

科普创意与设计艺术硕士项目
MASTER OF FINE ARTS IN CREATIVE AND DESIGN FOR SCIENCE POPULARIZATION

刘子婧 基于出行体验的科普设计——以高铁儿童座椅为例

指导教师 - 刘强

对儿童出行体验的研究体现出对儿童群体的关注与爱护。此次毕业创作的目的是通过对高铁儿童座椅的设计向大众普及出行体验设计的科学知识和理论。

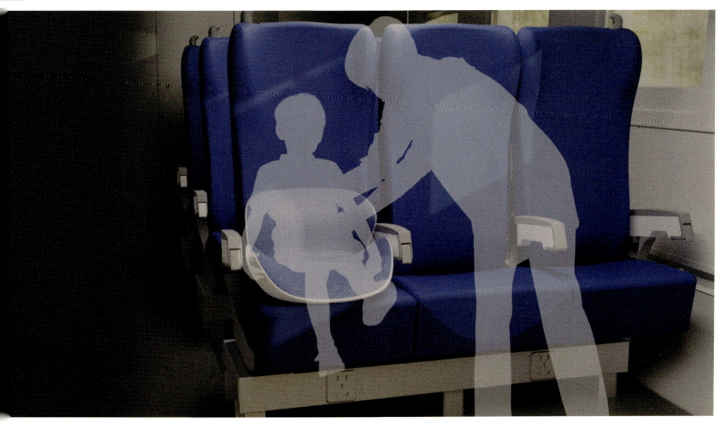

科普创意与设计艺术硕士项目　MASTER OF FINE ARTS IN CREATIVE AND DESIGN FOR SCIENCE POPULARIZATION

任鹏宇　人体肠道菌群历史博物馆　指导教师 - 千哲

假如肠道群也有自己的历史博物馆，它们会展出怎样的文物呢？从这些文物上所承载的视觉信息中，我们又能收获怎样的知识呢？此刻就让我们一同走进肠菌历史博物馆，通过一件件文物展品，去了解这群既熟悉又陌生的小小生命吧。

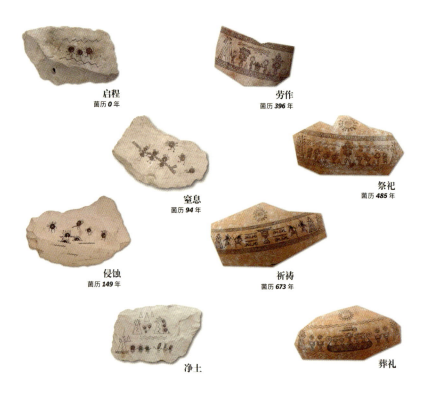

启程　菌历 0 年
劳作　菌历 396 年
窒息　菌历 94 年
祭祀　菌历 485 年
侵蚀　菌历 149 年
祈祷　菌历 673 年
净土
葬礼

降临　菌历 15946 年
魔抓　菌历 19926 年
亮相　菌历 23743 年

践踏　菌历 24187 年
哀嚎　菌历 27143 年
地狱　菌历 31729 年

契约　菌历 1724 年

任若萌　关爱生命

指导教师 – 杨冬江

流行性感冒的高发是一个严重的公共卫生问题。此方案以预防流感为主题，运用多种设计手段，创造具有教育、展示及娱乐性的科普展览空间设计，让观众在参观的过程中掌握预防流感的正确方法。

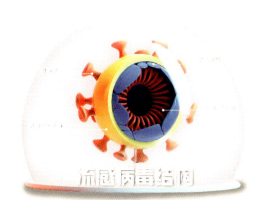
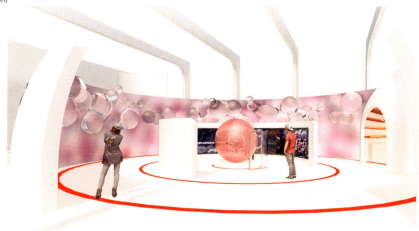

| 科普创意与设计艺术硕士项目 | MASTER OF FINE ARTS IN CREATIVE AND DESIGN FOR SCIENCE POPULARIZATION | 孙晓宁 | 植物行为 | 指导教师－陈楠 |

植物行为学揭示了植物的生存智慧，是我们了解植物的重要途径，基于当下的植物行为学的研究展开植物行为科普系统的设计尝试。总结植物繁殖、植物欺骗、植物运动、植物记忆、植物合作、植物猎捕、植物攻击、植物通信这八种植物行为，抽取八种植物行为中的典型植物代表——银杏、文心兰、向日葵、含羞草、竹子、捕蝇草、马勃菌和小麦进行一一对应。使用扁平化图形的设计风格将复杂的植物形象概括为简明易懂的图形，通过动态的方式进行植物行为的演绎，从而形成完整的科普动态图形系统设计。

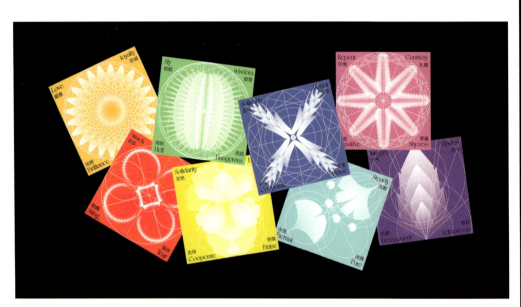

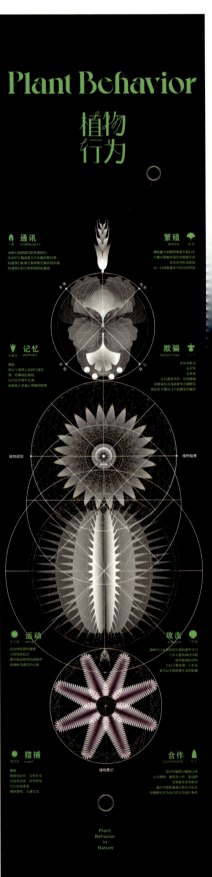

科普创意与设计艺术硕士项目 MASTER OF FINE ARTS IN CREATIVE AND DESIGN FOR SCIENCE POPULARIZATION

王宣方　桂香记忆——苏州窑上村桂花科普体验空间设计　指导教师 - 黄艳

设计概念为以桂花香气作为记忆的纽带，将桂花采摘、生产、加工、应用等程序与桂花精油的输送路线呼应，并在游览路径上设置多样的香气装置，通过多维感官刺激使游客体验与桂花有关的自然科学和社会科学知识。

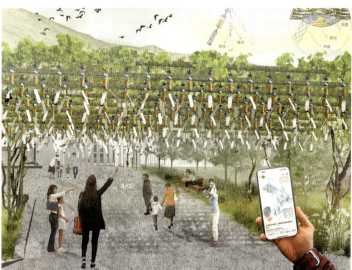
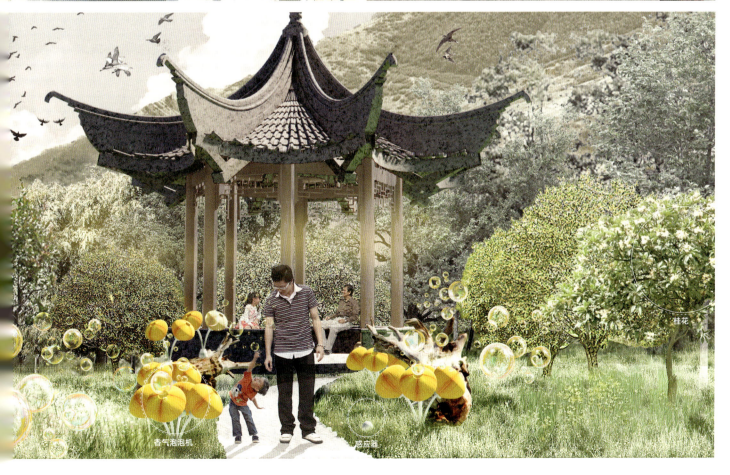

基于清醒与睡眠时图像生成原理的科普展示设计

吴霏 　指导教师 – 陈洛奇

视觉是人类获取信息的主要来源之一，在清醒和睡眠两种状态下的图像生成原理截然不同，也有着关联性。展览内容分为"眼球结构、视交叉、成像对比、慢波睡眠、快波睡眠"五个部分，观众在这一流程中可以体验到清醒时光线传入眼球后到达大脑视觉皮层和睡眠时调动视觉记忆进行重组形成梦境的全过程。

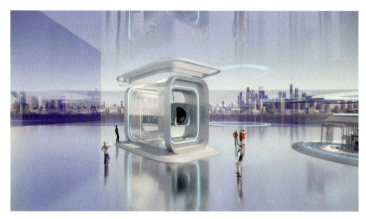
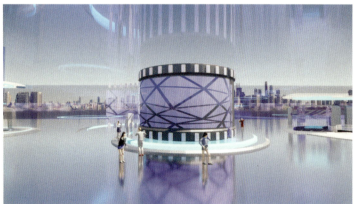

科普创意与设计艺术硕士项目 | MASTER OF FINE ARTS IN CREATIVE AND DESIGN FOR SCIENCE POPULARIZATION

吴昊　思念有形　　指导教师 – 刘新

我们的一生中难以避免丧亲之痛。该设计提供了纪念逝者的两种产品和一个线上知识、经验分享平台，旨在鼓励人们进行哀伤表达，用更包容和科学的方法应对丧亲哀伤。

·插花　·上香

肖寒寒　胡同里的"胡同"

指导教师－崔笑声

该科普展示设计以北京胡同传统建筑装饰与现代设计结合为主题，通过场地内多个节点装置形成具有科普性、体验性、趣味性和便民性的街道空间尺度的户外展览，具备可交互、可拍照、可落座、可读取信息的功能。

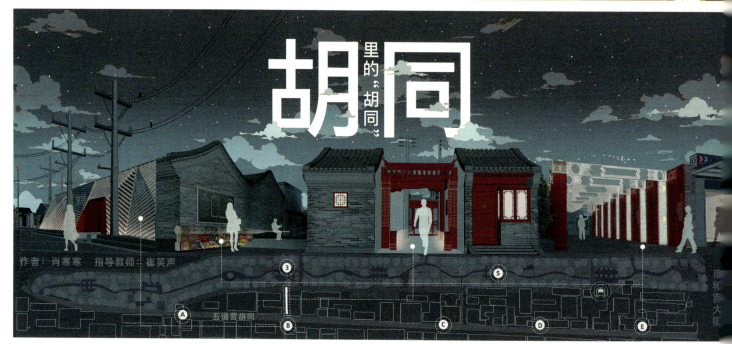

| 科普创意与设计艺术硕士项目 | MASTER OF FINE ARTS IN CREATIVE AND DESIGN FOR SCIENCE POPULARIZATION | 谢让 | 基于金融普惠教育的虚拟科普展览设计研究 | 指导教师 – 马赛 |

该作品通过对智能化表达与感知的探究，搭建了一个以新科技为底盘，新信任、新场景、新互动为核心的数字普惠金融教育展览空间，是一个集展示、互动、教育和交流于一体的场所，帮助参观者更好地了解和应用金融知识，提高金融素养和技能水平。

科普创意与设计艺术硕士项目　MASTER OF FINE ARTS IN CREATIVE AND DESIGN FOR SCIENCE POPULARIZATION

于沛然　茅膏菜——数字之影

指导教师 - 邱松

该展示装置通过将传播对象实体的代理作为数据桥梁，将数字孪生系统引入针对自然生态的科学传播当中，利用新技术串联起观众的多感官联觉刺激，从而提升科学传播的效率。在完成了对于食虫植物茅膏菜科学传播的基础上，为针对生物体的数字孪生系统构建提供一种新的解决方案，为之后科学传播展具设计提供参考。

科普创意与设计艺术硕士项目 MASTER OF FINE ARTS IN CREATIVE AND DESIGN FOR SCIENCE POPULARIZATION

岳子峰　《变色精灵》——基于变色动物的科普绘本设计研究　指导教师-吴诗中

该作品以六种神奇的变色动物为主题进行科普绘本的创作与研究，旨在向读者科普变色动物的相关知识，展现自然界生物奇妙的生存方式，拓展科普绘本的互动方式，为动物类科普绘本教育提供创新性的设计思路与方法。

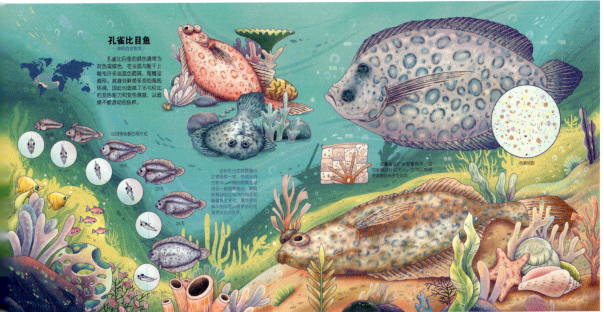

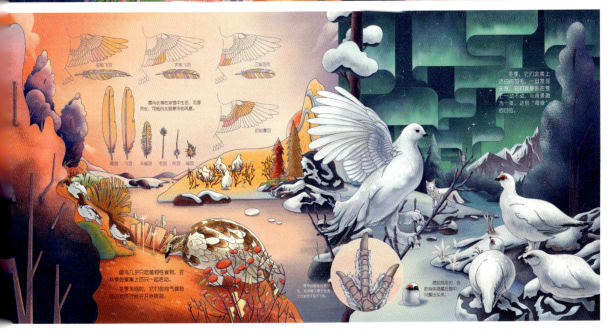

| 科普创意与设计艺术硕士项目 | MASTER OF FINE ARTS IN CREATIVE AND DESIGN FOR SCIENCE POPULARIZATION |

张京

啡尝时刻——以 IP 形象主导科普传播方式的设计研究

指导教师 – 张茫茫

咖啡是日常生活中常见的饮品，但我们对其背后的文化了解却少之又少。该课题以咖啡蒸煮器具为原型，进行 IP 形象设计、小程序、表情包设计，研究新媒体语境下的科普传播。

法压壶

手冲壶

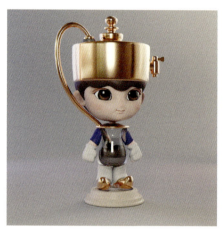
比利时壶

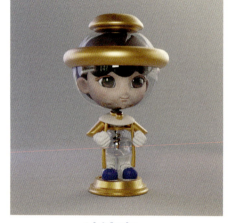
冰滴壶

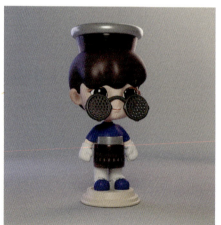
爱乐压

土耳其壶

虹吸壶

Chemex壶

越南壶

科普创意与设计艺术硕士项目 MASTER OF FINE ARTS IN CREATIVE AND DESIGN FOR SCIENCE POPULARIZATION

张清雪　蚊档

指导教师 – 千哲

《蚊档》从蚊子这种生活中非常常见的生物种群出发，通过归纳蚊子的自然周期、生物结构、流行病学和对人类的影响，引申探讨人与自然的议题，在此内容基础之上以档案的形式进行书籍设计实践。

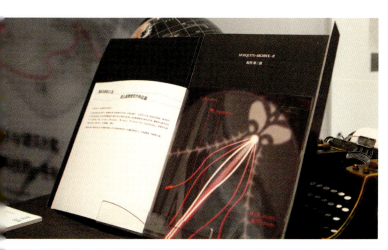
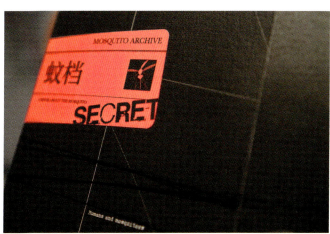
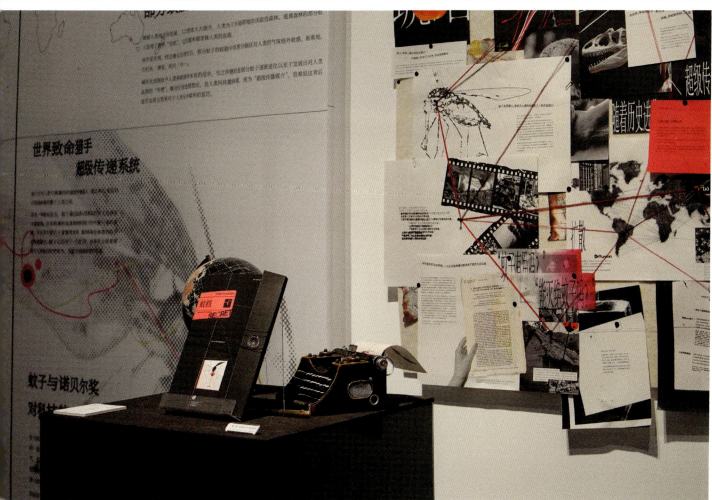

| 科普创意与设计艺术硕士项目 | MASTER OF FINE ARTS IN CREATIVE AND DESIGN FOR SCIENCE POPULARIZATION | 张若瑜 | 关于特高压输电技术的科普设计研究 | 指导教师 – 刘强 |

该设计以中国特高压输电技术的科普研究为题，探索读图时代下科学与公众沟通的新方式。希望以设计之力传达时代之声，帮助公众减轻科学领域知识的认知负担并形成直观感受，最终达到"科学"与"科普"的良性循环。

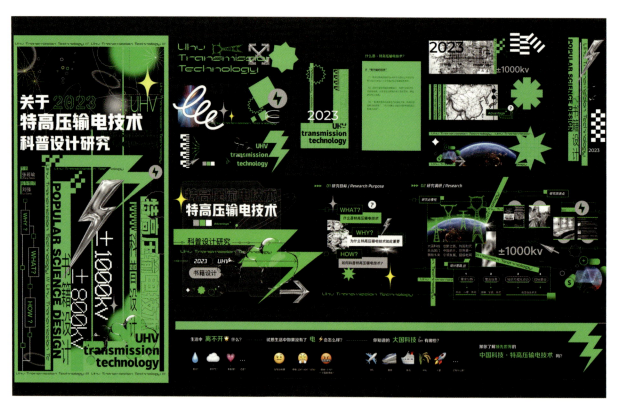

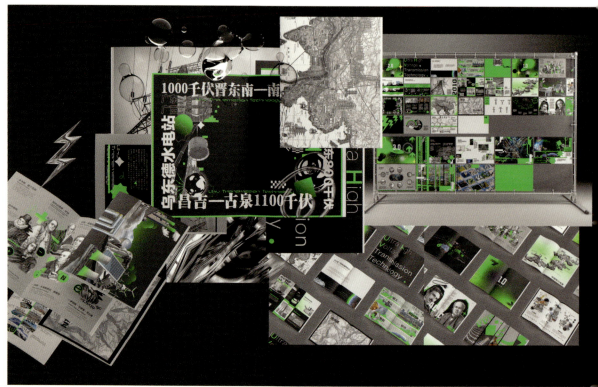

朱芷娆 叙事与体验——以航母为主题的国防类科普展览设计与研究

指导教师 - 吴诗中

结合以航空母舰为主题的设计实践，通过文学叙事中的第一人称视角，以航母舰载机的发展为主线，串联起航母发展过程的各个部分，深入分析了相关知识和原理，观众可以更加深入地熟悉展览的主题和内容，并更好地了解航母在海上作战中的重要性和作用，从而深化人们对技术发展的认识和理解。从设计形式方面来看，通过组织航空母舰发展的历史碎片、搭建故事场景、合理安排展览推进的节奏与顺序，叙述出故事发展的基本情节，运用多种设计方式，使场景还原出如电影或是剧场中的感染效果，充分调动观众的感官体验，使观众在参观的过程中体会到学习科学知识的乐趣。

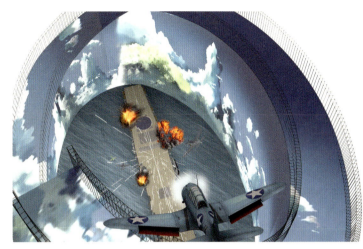

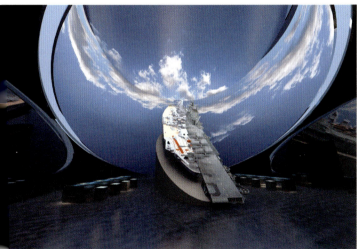

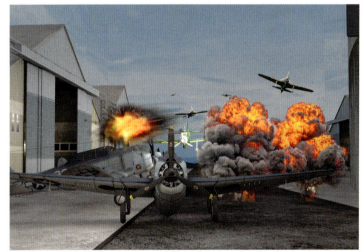

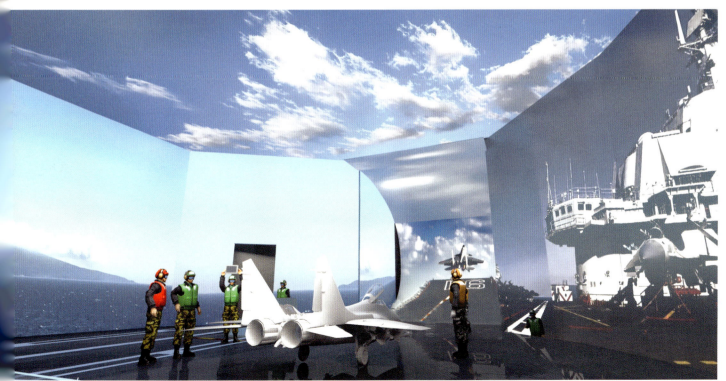

科普创意与设计艺术硕士项目 MASTER OF FINE ARTS IN CREATIVE AND DESIGN FOR SCIENCE POPULARIZATION

邹洪

识痛 · 释痛

指导教师－陈洛奇

该作品意在用展示空间设计的手段来科普伤害性疼痛的神经传导机制和缓解原理，让观众认识到疼痛对于人体系统的保护作用，从而帮助大家理性对待生活中常见的伤害性疼痛相关问题，也能更好地看见他人疼痛，共情他人疼痛。

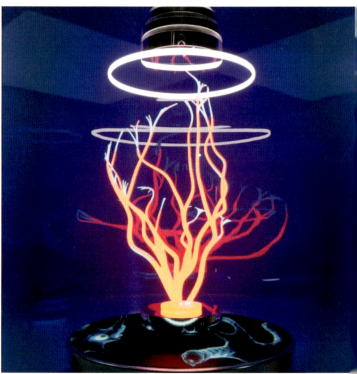